投宿中國精品旅館

體驗新、舊交融的極上之宿

導讀

第一部——休閒度假風格

第二部——地域鄉土建築

第三部──頂級時尚精品

第四部——都會型超高層

第五部——老建築再利用

給旅行觀察家的導讀

中國再發現

　　本書在思考一個議題——中國的旅館有什麼好大書特書？世界各地不也都在陸續蓋飯店嗎？其實仔細探究可發現，別的地方花了五十年累積的成果，在中國十年就到位了，不但如此，還顯現出新派未來趨勢、國際樣式，更具實驗性質，其中差異就有很重要的意涵了。另外，中國極上之宿與其他國家比較起來出現了許多亮點，如何辦到無疑是值得探討與重視的現象。於是，我總結出中國在世界舞台發光的五個因素：

一、國際級建築師高度競逐的世界舞台

　　中國的經濟迅速發展，吸引世界各地的國際級建築師紛紛來到這個舞台一展設計長才：普立茲克建築獎得主、伊拉克裔英國女力建築師札哈·哈蒂（Zaha Hadid）的南京青奧中心及國際青年會議酒店；日本建築大師首席接班人隈研吾的北京瑜舍、石頭紀溫泉度假酒店；安縵集團（Aman）御用印尼設計師賈雅·易卜拉欣（Jaya Ibrahim）的上海璞麗、上海嘉佩樂酒店；安縵集團御用澳大利亞建築師凱瑞·希爾（Kerry Hill）的上海養雲安縵；比利時設計師卡第爾（Jean-Michel Gathy）的西藏拉薩瑞吉度假酒店；因峇里島烏布四季度假酒店（Four Seasons Resort Bali at Sayan）成名的亞裔英國建築師John Heah的昆明柏聯、重慶柏聯；新加坡知名建築團隊SCDA的三亞艾迪遜酒店和南京涵碧樓；同樣來自新加坡知名團隊WOHA的三亞半山半島洲際度假酒店；台裔美籍建築師季裕堂的廣州文華東方酒店；日本室內設計團隊「Super Potato Design」的廣州深圳無印良品酒店；中國新生代代表馬岩松的湖州月亮酒店（湖州喜來登溫泉度假酒店）和北京康萊德酒店；還有先前以杜拜帆船酒店（Burj Al Arab）聞名世界的阿特金斯（W.S. Atkins），也到中國再造新傳奇——上海佘山世茂洲際酒店（又稱「深坑酒店」），令人驚嘆不已……。世界重量級建築師、設計師同時於一國度相互競逐，爭取建築界的位置高度，他們無人不將此當作最佳舞台，中國也因此成為學設計的人必要朝聖之地，每個人都想藉此登上世界高峰。

　　身為旅館專業建築師的我，看見中國業主投入大量資金，同時中國建築法規也漸漸成熟，審核制度者則做事多為自由心證，故無太多束縛。另外，傳統的酒店管理生態系統在高速發展下還沒來得及規

範，新形態的體制卻已出現，因此在中國發展設計旅館，成為一件史無前例、新奇的事，像是湖州月亮酒店和雁棲湖日出東方（北京日出東方凱賓斯基酒店）皆以嶄新的驚奇造型面貌呈現於世人眼前。對營運者而言，中國擁有非比尋常的建築計畫規範，前所未見的膽識令人折服；對建築師而言，這是所有人皆羨慕的寬廣發揮空間，是個暢快無比的設計天堂。

二、中國歷史文化的深度再傳承

　　中國歷史建築有所遺存，在新舊融合的設計現象遍及各地之際，成為值得取材發揮的文化資源，可想見若非文化大革命，此刻可激發設計靈感的文化遺產想必更是繁多。關於建築遺存，首要任務是保留、修復文化財產的硬體，在建築學上即「古蹟保護」的議題，而保護的最高境界是「整舊如舊」。依循這項原則，於是我們此刻得以見證、感受這些建築文化遺產：採用康巴藏式傳統牧舍為主題的仁安悅榕莊，見證租界風華、以裝飾藝術風格（Art Deco）聞名的上海和平飯店（現改名為上海費爾蒙酒店），瀕臨消失再復活的純樸古鎮——烏鎮盛庭會所，清代筆帖式四合院成都博舍，成都釣魚台精品酒店經歷清代戰亂、位處歷史遺存下來的寬窄巷子內，九龍海利公館是由香港水警總部改裝的維多莉亞式建築，上海佩樂酒店是位於上海石庫門的中法混血建築古蹟再利用範例，上海養雲安縵則是因興建水庫而搬遷移植的明清民居建築聚落……等等，後來更出現與安縵品牌系出同門又具不同形象的「安麓」品牌，以拆解中國古文物遺產建築為主題調性，修復重組後再與新建築融合，修復保存之完好，彷若帶領參觀者走進時光隧道。

　　修復保留的重要關鍵在於如何再現建築之風華，此處即設計者匠心獨運的著力點。時常有人為求突顯自我之私欲，硬是猛力表現複雜的設計風格，忘了主角是深具歷史文化的建築遺存，做出喧賓奪主、不倫不類之舉。其實這任務並不困難，只需要「禁欲」的自我節制，針對現代人生活的功能進行思考，透過「植入空間」及「植入物件」，在舊空間中適切反應必要的最低需求，並將設計元素放到最少，如此不僅滿足了旅館的功能，又襯托出歷史文化再傳承的影子。歷史文化增添了人類生命的附加價值，除

了歐洲和中國，大部分地方沒有如此豐厚的條件。

三、中國特殊地域性建築辨識度再闡釋

中國融合多種族群，每個民族各有其風情，反映在建築上往往具有不同地域性的特殊風格。於是各地利用地域性先天環境客觀條件為基礎，發展成一套相關模式的建築形態，取得共鳴，建築也成為一種地方情感、集體記憶。我們看見麗江悅榕莊引用納西民族常用的七彩石片及灰磚為材，起翹屋脊為形，闡釋了麗江民居的建築性；拉薩瑞吉度假酒店位處布達拉宮旁，擁有色彩強烈的地域性格，自然能與布達拉宮的藏式風情做出呼應；杭州西溪悅榕莊則是對於江南民居建築聚落的仿效再造；安吉阿麗拉酒店和黃山悅榕莊擷取徽派建築的特色，將原本流傳的白牆灰瓦建築再度重現……。

擁有地域性特質的建築通常位處化外之地或偏鄉僻壤，因此自然傳承了一種由於長年封閉而產生的在地生活面貌，如香格里拉的仁安悅榕莊，融入了偏遠地帶的自由放牧生活形態，民居建築的功能構成形式與一般旅館相異；騰衝石頭紀溫泉度假酒店由於地處與緬甸相鄰的中國西南邊境，又鄰近火山群，故就近使用當地火山板岩構築牆面與屋頂，彰顯了地域性，也同時符合減少碳足跡的環保概念。

四、中國特有：開發商推動世界能見度的開展

中國經濟快速發展，熱錢湧入，全世界大概只有杜拜可以匹敵。由於錢不是問題，投資項目的手筆自然比其他人容易得多，規模也更大，投資環境較為寬鬆。其他國家在經濟不景氣時，都將資產轉為資金，中國卻反倒將資金轉為資產，因此坪效便不重要了。於是，可以年年生財的酒店成為投資標的，投資者也想憑藉這看得見的資產，從中發展出具能見度的企業形象，故紛紛投下大錢。近二十年來，這一波相互競逐的酒店發展，將產業推至全世界人們的眼前，從上海金茂君悅酒店於二〇〇〇年短暫占據世界最高酒店之位為起點，開啟了中國的國際能見度，而後陸續又有了香港麗思卡爾頓及上海柏悅。

中國現在是沉睡百年後的醒獅，仗著文化豐厚、經濟實力霸氣，只想稱第一而不願為第二，其態度永遠是直面世界並展示其實力。這樣的中國，想當然耳，可以預期其企圖心永不止息，一步一步登峰造極，馬不停蹄持續邁入下一座高峰。

五、中國旅遊消費市場水準的提升

中國人發財了，不論大財富、小財富，也許富人所占百分比只有若干，但資產總數卻著實嚇人，為他國所不能及。在中國，國內旅遊是種內需，以前是求有，現在是求精，於是「高檔精神」風潮普遍了起來。投宿旅館不再選擇節省，想多看看高水準的酒店，故內需的高消費市場便活絡了起來，消費額高的國際酒店像是安縵、柏悅（Park Hyatt）、麗思卡爾頓（Ritz-Carlton）、悅榕莊（Banyan Tree）、喜來登（Sheraton）、瑞吉（St. Regis）、費爾蒙（Fairmont）、洲際（InterContinental）、W Hotel、文華東方（Mandarin Oriental）、康萊德（Conrad）……還有最新進駐的阿麗拉（Alila）及六善（Six Senses）、艾迪遜（Edition）、涵碧樓、嘉佩樂（Capella）等，這些酒店集團品牌數量持續增加，相信中國在不久的將來，會是世界上酒店密度最高的國家。

因中國市場的開放，西方世界對東方的好奇心愈來愈強烈，尤其中國文化更為西方帶來無窮的想像空間。緣由簡單，中國是東方歷史最悠久的國度，留下的文化遺產是世界公共財。西方人本就追求精緻的消費品質，中國現時的消費水準雖已經不低，但對西方人而言，仍不過是小事一樁。可以想像，這些高水準消費物件的增加，在世人眼裡看來將是必然趨勢，充滿好奇心的探訪者將揭起中國沉寂已久的神祕面紗。

我認為上述五種能量，支撐了中國旅遊市場，使精品旅館的地位居高不墜，「高檔精神」不斷推陳出新的發展湧現。若要持續研究這新中國現象，可從書中極上之宿瞧見端倪。

給創意設計師的導讀

精品旅館設計手法新趨勢

旅館建築設計與室內裝修手法，在極上之宿裡不再原地踏步，各種吸睛新面孔企圖吸引國際目光，這些新創舉無疑是旅館生態轉變的未來學，值得關注。

一、舊有遺存建築活化再改造

中國和其他世界古文明國家相同，擁有祖先遺留的有形珍貴資產，而舊有遺存活化再利用是現今顯學，古蹟變身旅館的繁多案例遍布各地。這樣的議題本身就是一個表演機會，擁有極大的創意發想空間，成就往往大於新建的設計案。養雲安縵、仁安悅榕莊、烏鎮盛庭會所、上海朱家角安麓酒店、成都博舍、成都釣魚台精品酒店、北京VUE Hotel、香港海利公館、上海嘉佩樂、上海和平飯店（上海費爾蒙酒店）⋯⋯皆利用先人的資源再現風華，原本的物件早已註定成功之必然，設計師的創作只是臨門一腳。舉例來說，上海水舍酒店顛覆人們對舊倉庫的無感印象，令它蛻變為冷抽象的頹廢藝術品，新舊的反差吸引了現代人，舊物件再利用的成功機會愈來愈明顯。

二、都會高層建築「空中大廳」轉換層

世界著名的大都會城市，往往超高層大樓林立，土地使用強度高及使用項目的複雜性，使得複合式巨獸建築就此生成。旅館項目若要置身其中，往往配置於高樓上方部分，便於取得隱私性，自我隔離於其他公共性空間，於是「空中大廳」（Sky Lobby）的概念於焉而生。一樓小廳直達電梯先將人送往頂樓大廳，再分送至不同目的地，如餐廳、夜店、水療中心、客房。「空中大廳」與傳統酒店的大廳，雖是同樣等級，卻有極大不同命運：傳統酒店大廳位於地面層，求的是最大、最高空間以達成氣派之目的，其實於今已顯得俗不可耐，也缺乏景觀畫面；然而一出「空中大廳」轉換層的電梯門，都市紋理景觀立現眼前，寬廣的視野壯闊而迷人，都市美景更顯清晰、一目了然，也是一種閱讀城市的方式。北京柏悅、上海金茂君悅酒店是「空中大廳」的最佳代表，這些品牌大多偏愛以此模式呈現其酒店性格。

三、打破衛浴空間封閉性

　　傳統酒店的客房配置傾向將衛浴空間置於入口處，無通風採光亦無景觀，視其為陰溼、需要被隱藏的空間。但現代客房設計趨勢則認為衛浴空間提供紓壓功能，只要收納極需隱私的洗手間及潮溼的淋浴間，其他的洗臉檯及浴缸都可當作雕塑品，直接呈現於客房當中。完全開放式或彈性推拉門隔間解放了浴衛空間，成為客房設計當中的革命性創意鋪陳，甚至將獨立裸缸直接置於客房中央或景觀窗邊，不再掩飾，宣言式概念直接針對「衛浴間」這樣的消極傳統名詞進行反動：湖州月亮酒店客房的大圓浴缸即置正中央取最大景，成為室內焦點；黃山悅榕莊客房亦是如此，加入了活動橫移拉門使它成為彈性隔間，浴缸或可外露或可隱藏；上海養雲安縵則把浴缸置於天井院落之中，浴室內又再多設另外一只；上海月湖會館打造一個大型中庭空間，大量陽光由天而降，彷彿身處花園，在此布局了所有衛浴設備，其配置當屬首見，相當具原創性；上海璞麗酒店、西溪悅榕莊亦有將浴缸擺設於床前的作法，床的乾屬性與浴池的溼屬性放在一起極富對比效果，至於是否實用則不必計較，畢竟只住一兩天而非一輩子。綜合上述設計趨勢，客房傳統框架已然改變。

四、建築異形表現提高吸睛度

　　旅館建築形體受客房面積經濟化及施工標準化影響，大概不超出四公尺、八公尺模矩上下，重複堆疊之後，長形量體的巨大盒子隨即落成，旅館建築若想要有標的性和吸睛性，除了比高度之外，好似別無他法。企圖心強的建築師不甘淪為大量生產的建築設計機器，期盼做出與眾不同的作品，於是異形體陸續出現，但首要條件是通過酒店管理營運單位固有死板的教條關卡，業者要有全然革命性的企圖，建築師才有發揮空間：湖州月亮酒店的玉環狀造型，沒人會聯想到那竟是旅館；北京日出東方凱賓斯基酒店也為其扇貝形體付出大代價，選擇將造型置於經濟使用性之上。中國在繁盛的經濟發展下，不太計較小虛耗，只要有話題性，沒有什麼不可能，讓建築師放膽去發揮。

五、藝術歷史文化的文創置入

　　愛好收藏古董、藝術品的酒店業者，若無場合一展品味，只得將藏品置於家中孤芳自賞，既然他們擁有酒店物業，酒店即順理成章成為藝術珍寶的展場，像是怡亨酒店裡最受人矚目的達利（Salvador Dalí）銅雕。此外，還有另一種更具積極性的類型，先有藝術園區，後來為服務旅客才設置了酒店，這便成為藝術主題酒店：桂林愚自樂園先有兩百位國際藝術家耕耘二十年才成氣候，業主不顧賠錢仍盼望一圓大夢，建造了旅館服務園區，證明堅持夢想可以成真，不只是曇花一現。類似情況也發生在上海的佘山月湖公園，經市政府的催生之下，建造了月湖會館。除了建築以外，建築師也該察覺到藝術文創異業結盟的潛藏機會，像是深具民族意識與歷史藝術創見的安麓，將六百年建築古文物拆解修復、重組遷移，古蹟的活化再利用深具意義。

六、地域性建築的崛起

　　中國地大物博，民族眾多，各式不同生態同時存在，這意味著中國相較其他國家擁有更豐富的「地域性」。在建築學上，地域性反應會因為環境氣候、生活方式、民族先祖傳承等不同元素，形成獨樹一格的建築形態學，真實反應在地文化。在旅行趨勢上，深度化旅遊現今已逐漸取代走馬看花，遊客要的是在地才有的罕見文化奇觀。例如，麗江悅榕莊及麗江大研安縵度假酒店，融入在地情感複製了納西式民居建築，屬後現代主義的表現，重拾民族共同的集體記憶；安吉阿麗拉酒店及黃山悅榕莊仿建了徽派民居建築，讓外來的旅客生活於在地建築文化的氛圍；仁安悅榕莊選擇直接移築藏式牧舍，讓人體驗康巴族人自由的放牧形態；拉薩瑞吉度假酒店則消費了布達拉宮的高能見度；騰衝石頭紀溫泉度假酒店反映了地域生態環境，利用火山溫泉吸引來客。這是一股強烈趨勢，都市人、外國人都想深入探索他處看不見的地域性文化，而地域性特質是可大作文章的議題，值得研究。

針對建築室內設計的行為成果，我從書中提及的精品旅館中得出以下結論：

· 最具設計性——上海水舍酒店
· 最具品味性——上海嘉佩樂酒店
· 最具藝術性——上海月湖會館
· 最具科技性——北京怡亨酒店
· 最具實驗性——北京瑜舍
· 最具文化性——上海朱家角安麓酒店
· 最具地域性——仁安悅榕莊
· 最具吸睛度——湖州月亮酒店（湖州喜來登溫泉度假酒店）
· 最具話題性——上海佘山世茂洲際酒店
· 最具原創性——香港TUVE Hotel

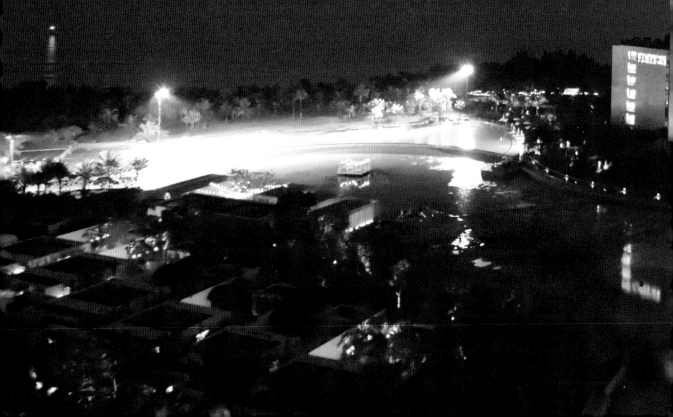

第一部　休閒度假風格

中國人在經濟改革之後，個人財富迅速大量積累，消費市場的供給必須及時跟上。所謂「一代懂得吃、二代懂得穿、三代懂得品味」，現代中國可沒時間等待、慢慢學習，跳躍式的生活水準促使人們去品味人生，於是度假休閒的旅行產業崛起。既然要享受，基於足夠的財富，對於品質的要求也變高了，為頂級享受花大錢不是問題，重點是休閒度假的目標是否提供到位。於是世界級的各大品牌攻城掠地，到處尋找適合的標的以建立在中國的灘頭堡。當國際品牌在中國大肆示範頂級服務，另一頭，勤奮聰明的中國人很快也將軟、硬體學完整了，最終自創屬於中國精神的象徵。柏聯集團正是中國旅遊文化企業的代表，而其他人也伺機而動，將大中國可創造的度假旅行商機牢牢掌握。

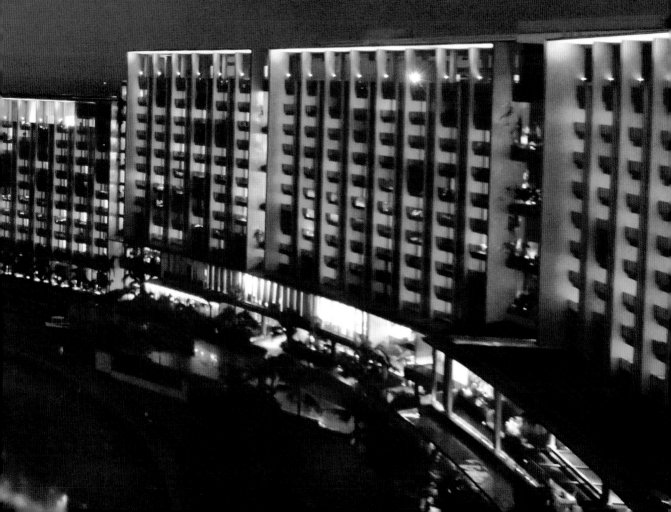

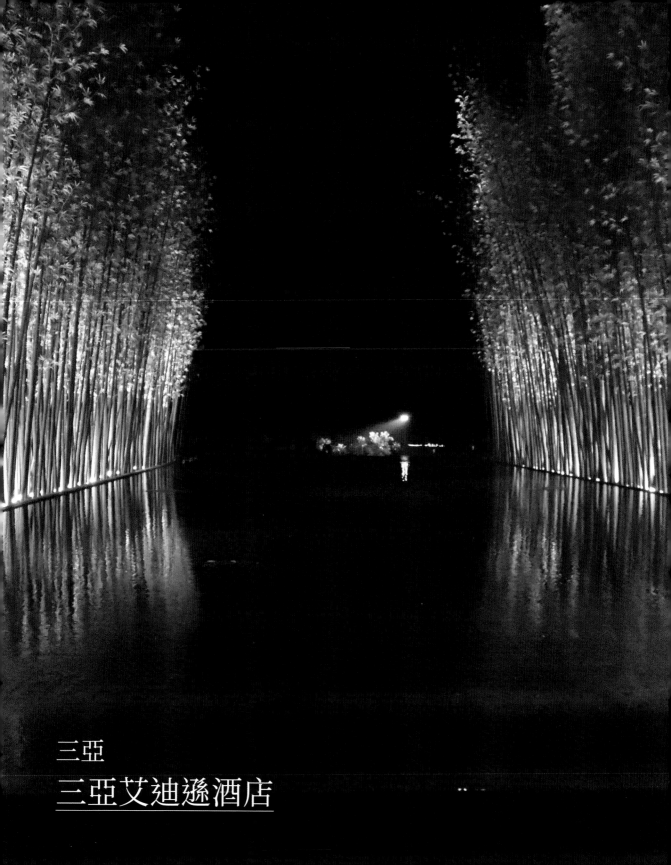

三亞
三亞艾迪遜酒店

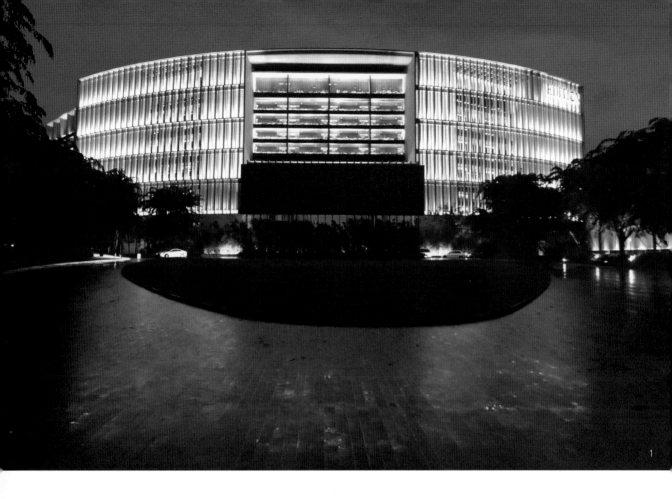

1

新加坡建築師事務所SCDA的設計風格走極簡路線，沒有複雜語彙的方正量體，建築外觀及室內材料慣用大量木頭，表現出自然人文風。從早期二〇〇六年的峇里島蘇里阿麗拉別墅酒店（Alila Villas Soori, Bali），以及二〇〇九年的馬爾地夫柏悅酒店（Park Hyatt Maldives Hadahaa），可明顯看出他們的一貫調性，但這次位於海棠灣的三亞艾迪遜酒店除了上述元素之外，還多出「框景」與造景手法聯合呈現，讓建築形式與海洋、綠意框成一幅動人畫面。框的材質採用金屬，極細薄的收邊利落簡單，極簡中見不平凡。

行至入口處即能感受到旅館的不同，一鏡面淺水池映出藍天，連接人造海灘水池再連向大海，兩旁則植以青竹使整體畫面壯觀，意指「海洋文化」。

占地二十公頃，建築用地以「ㄇ」字形量體靠在入口道路側，前方伸出雙翼為別墅用地，圍塑出的偌大中庭空間定義為內海，海水水池鋪上細砂造出人造沙灘，將海洋的想像引入陸地內部。這片樂趣空間一連就是兩萬平方公尺，前端還設置了戶外常溫泳池，而這臨外海及內海的泳池畔稱作「私人海洋」，自是舉辦結婚典禮的最佳場所。另一個水世界在度假村大樓區的十二樓頂層，自無邊際泳池登高

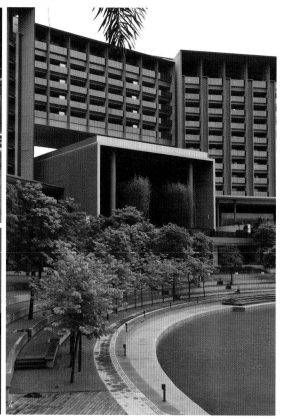

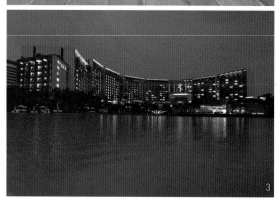

望遠，立即清楚見到全區的樣貌。

　　酒店餐廳設施當中，以全日餐廳面積最大，餐廳內部天頂掛上大燈籠吊燈，場域的深邃形成「數大便是美」景象，旁側隱私區域設置了小隔屏，屏上層板置放陶罐為飾，看起來像陶匠工作室。酒店內另一中式餐廳「鮮海」走頂級路線，設於私人海洋之上的最佳地理位置，用餐時的懸浮景觀效果為酒店之最。

　　標準客房位於大樓第十一層，擁有較佳的海景視野，這是優於別墅區的特點。房型設計特別，床後方僅以一弧形紗簾隔出浴缸空間，近代浴缸大多設計為雕塑性強的乾式設施，有助於美感畫面。深及三公尺多的陽台，也置放一正方形半降板大浴池，讓房客在入浴時，同時受海洋景色的環繞。既然來到三亞艾迪遜酒店，我要推薦較有感的單臥室別墅（One Bedroom Villa）。別墅區擁有兩種不同形態：一種浮建於人造海洋之上；另一種則帶有私人庭院。院中的泳池長達十餘公尺，寬達三公尺半，而泳池前方休憩亭又是一處半戶外起居室，多了這前庭，使別墅房客能使用的場所變得多樣而豐富，關起門來，自有一方天地供自我隱遁。別墅建築呈極簡設計，就一個十公尺長的正方形盒子，內部分為兩邊，一邊是起居室，另一邊為臥室。臥室後方的衛浴空間運用兩種特別陳列手法：一是側邊再凸出、置入降板大浴

缸,向前開設落地窗正對戶外泳池;其二是在分離雙洗臉檯後面,增築一個四周綠化的玻璃盒子。此乃天地蒼穹之中的雙人花灑淋浴間,不但通透能見藍天、日月、綠意,更擁有長達三公尺的奢侈尺度。由前庭的休憩涼亭回望,方盒子主要是全面大玻璃落地窗,四周水泥造框架以金屬再收一圈邊框,極簡形體中有耐人尋味的細節,完全是現代主義精神。

　　SCDA擔綱建築與室內設計,在建築中傳達了極簡意念,室內只表現空間的連通性及設備配置,沒有一張掛畫,也沒有任何擺飾品。這也帶出近年來的發展現象,只要是建築師統包的設計皆是反裝飾的,業界營運管理者也因此逐漸默認改變。

　　綜觀三亞艾迪遜酒店的設計,得出兩個重點:一是「屋中屋」,即大空間裡植入一方盒子成為另一功能空間;二是「水中水」,即人造海洋中的泳池,以上兩種設計呈現出建築團隊的概念思維。

1｜入口處建築外觀。　2｜大廳前等候區。　3｜建築環繞人造海洋。　4｜中央框景。　5｜別墅頂樓綠化成大地造景。　6｜大廳前樓。　7｜全日餐廳的鳥籠吊燈。　8｜處處通廊與水道相伴。　9｜頂樓下嵌式座位區。　10｜天台戶外泳池。　11｜懸挑在內海水面上的別墅。　12｜被框出的別墅。　13｜框中的亭台。　14｜起居室與臥室通透相連。　15｜偌大浴室裡的降板浴缸。　16｜三面採光的大淋浴間。

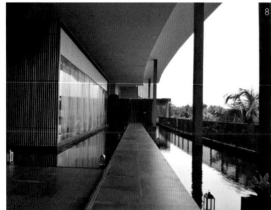

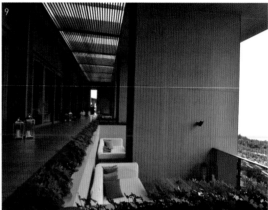

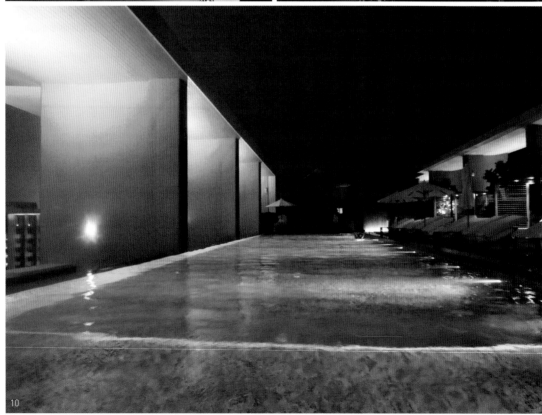

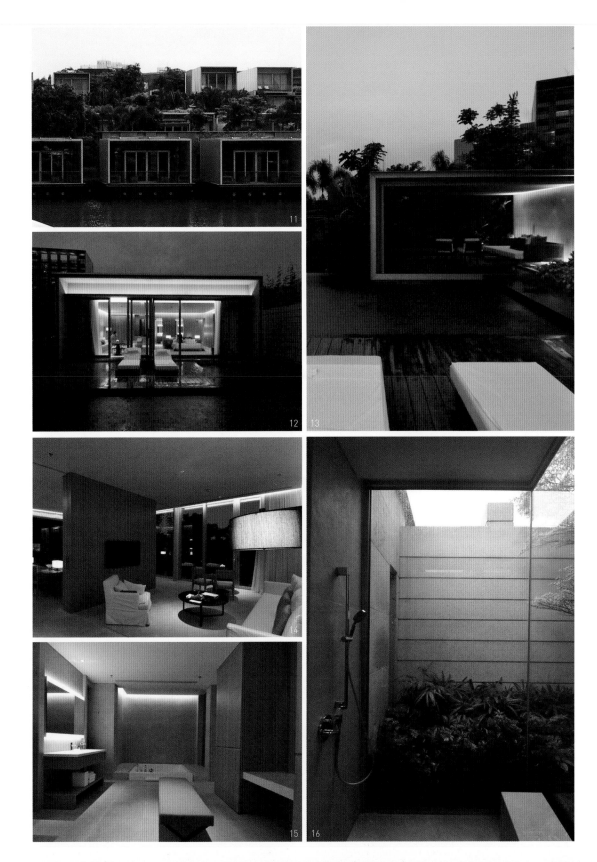

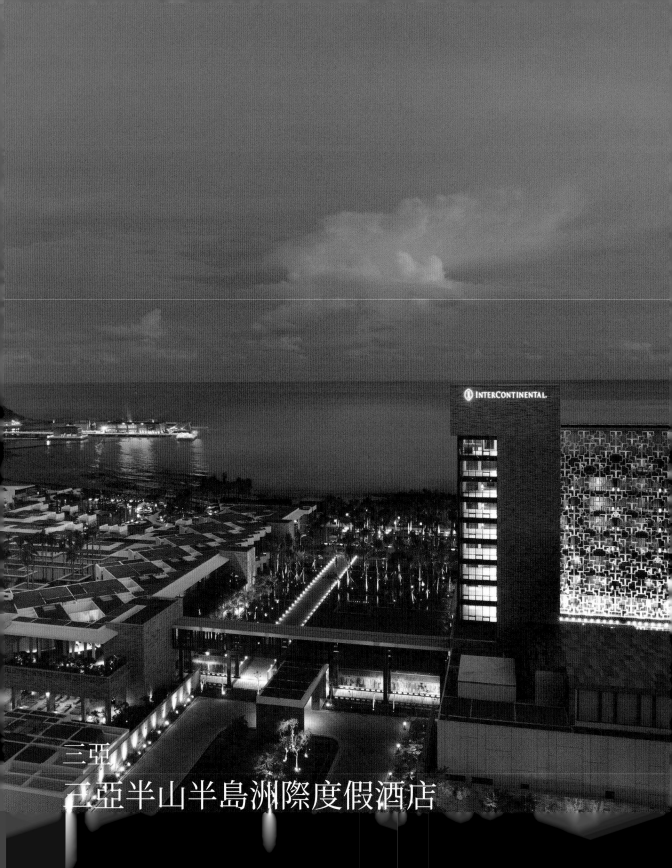

三亞
三亞半山半島洲際度假酒店

1

　　新加坡建築師事務所WOHA擅長於高級集合住宅和設計性旅館，團隊功力深厚、設計範圍廣闊，做完建築設計後，往往也不會放過室內設計以求得整體性，高水準的態度引發人們的高度期待。

　　三亞半山半島洲際度假酒店所占的基地不小，事前規劃即是挑戰。團隊為塑造綠概念的大地建築，決定只有十層板樓建築是可見物，其他一層樓的別墅屋頂一律施以綠敷，從上往下看，像是一張花花綠綠的地毯或草坪，看不見建築量體的存在。由於各棟錯位的連續配置，整體呈現出有機生長的延展性，別墅前後端也各設院落，鏤空虛體建築像在大地上呼吸，這就是有機構成主義的形態學。綠化讓建築無形，又具有隱匿性，建築以此規劃手法起步，已註定成功了一半。

　　WOHA首創的新意也表現在建築設計，大樓客房棟走廊的外牆，並非傳統半戶外單走廊或玻璃牆室內走廊，為了顧及綠能，其對策是半戶外掛廊，再以預鑄混凝土製成中國迴紋圖騰的屏柵，半通透狀態可通風採光，空氣對流與充足光線內含節能減碳的良善美意。夜裡點亮迴廊燈光，牆上圖騰立即光彩奪目現身，帶來新奇感。

　　酒店入口大廳使用半透空屏障區隔空間屬性，無玻璃或實牆，涼風可吹掠每個地方，對於熱帶無颱

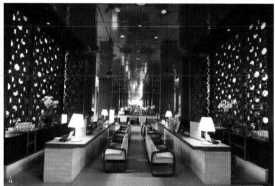

風地區是最佳對策。外側沿海沙灘邊設有「地中海餐廳」和「沙灘吧」，竹編水滴狀吊椅和吊燈自天花板密集懸吊而下，數大便是美，住客都舒適窩在筒狀吊椅裡。較遠處則有一「海上餐廳」，礁岩上設置了十五棟小木屋作為中式餐廳，未使用時皆是封閉狀的木作方盒，要使用時即掀起上下折疊的門窗，煞是有型。

在所有客房房型中，我要極力推薦「觀海泳池別墅」。建築由後院進出，以轉折性廊道串接連棟別墅，門前有三公尺深的淺水池，遇轉折處則植以雞蛋花大樹，並設天井以利陽光、空氣進入。前院即別墅最引人入勝之所，起居室前設置小泳池，順著木棧道直接連通大型公共泳池。一旁的休憩亭設有長榻，亭結構是雙承重牆，別墅內的牆身皆以灰色石材切成細長比例薄片貼飾，或深或淺、或凸或凹，不以形式取悅人，而以質地引人注意，主要概念是「經過處理的粗獷」。臥室前方有一戶外餐廳，後方則又是一小方寸院子，供臥房和衛浴空間採光通風用，而大浴室的橢圓白瓷浴缸橫臥於後院旁。度假酒店或別墅本該如此，隨機性的孔洞天井讓房子成為可呼吸的建築。

酒店位處臨海的國度，水世界自然是主角，戶外泳池連接沙灘和大海水域，一旁設有跳水潛水池，

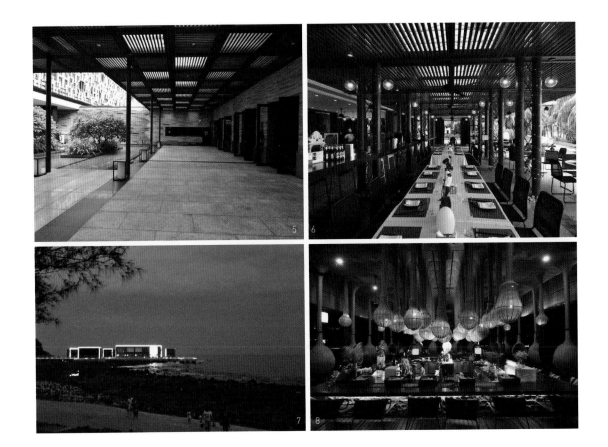

側邊的玻璃材質讓它貌似水族箱，潛水者化身美人魚供人觀賞。度假酒店的內海是極長的泳池，長到每一棟連通的別墅住客都能直接跳入。水療中心裡的大型水療池也是亮點，內嵌壁像是可躲藏的蝸居地點，並設有水療設備伺候。雙人芳療室的半戶外降板圓形按摩浴缸令人驚嘆，偌大空間深達十公尺、寬三公尺，是個讓使用者通體舒暢的尺度。

　　建築團隊設計的別墅度假村蘊含有機設計感，室內設施的材料質感堪稱一流，空間的鋪陳亦有層次，室內自然物理環境與人有所互動。最後，我又觀察到值得關注的設計趨勢：建築師的室內設計沒有多餘乏味的裝飾性物件！

1｜別墅屋頂綠化成大地建築。　2｜前檯休憩區從二樓下到地面層。　3｜大樓透光牆面的演色。　4｜前檯半戶外空間。　5｜大宴會廳前廳。　6｜東南亞式半戶外餐廳。　7｜中式餐廳包廂浮於海面。　8｜優雅潮流風格的沙灘吧。　9｜雙人芳療室。　10｜芳療室的半戶外大浴缸。　11｜大型水療池。　12｜潛水池變成水族箱。　13｜戶外梯連通上下。　14｜別墅入口庭院。　15｜別墅前庭的戶外泳池。　16｜半戶外餐廳。　17｜別墅起居室。　18｜大浴缸側旁後院。　／首頁照片（P.22）、照片12由三亞半山半島洲際度假酒店提供。

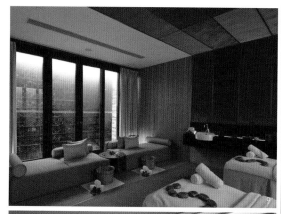

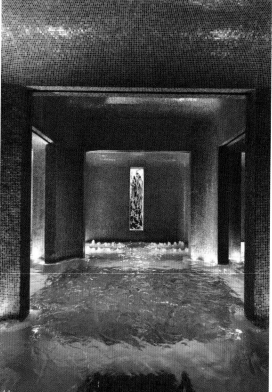

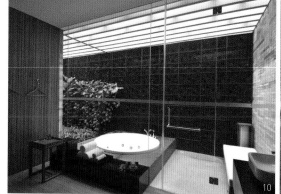

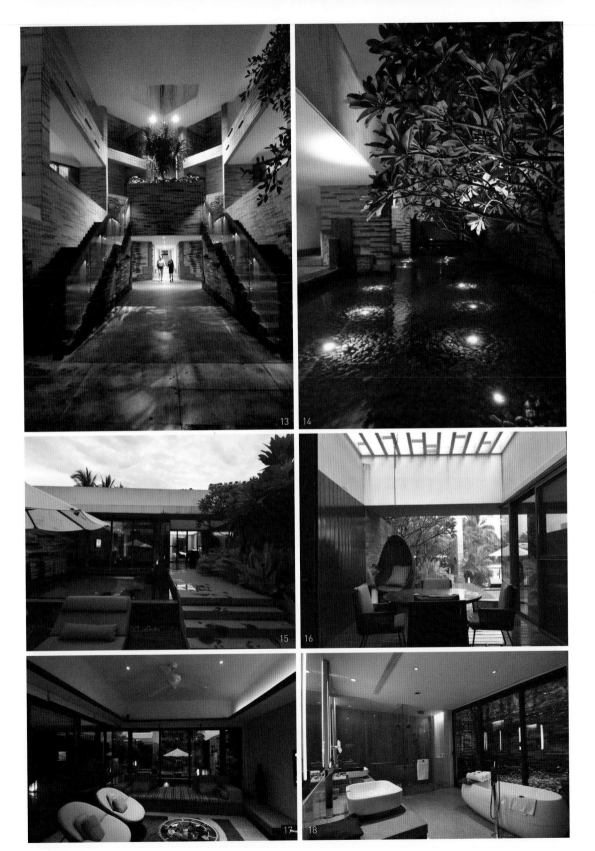

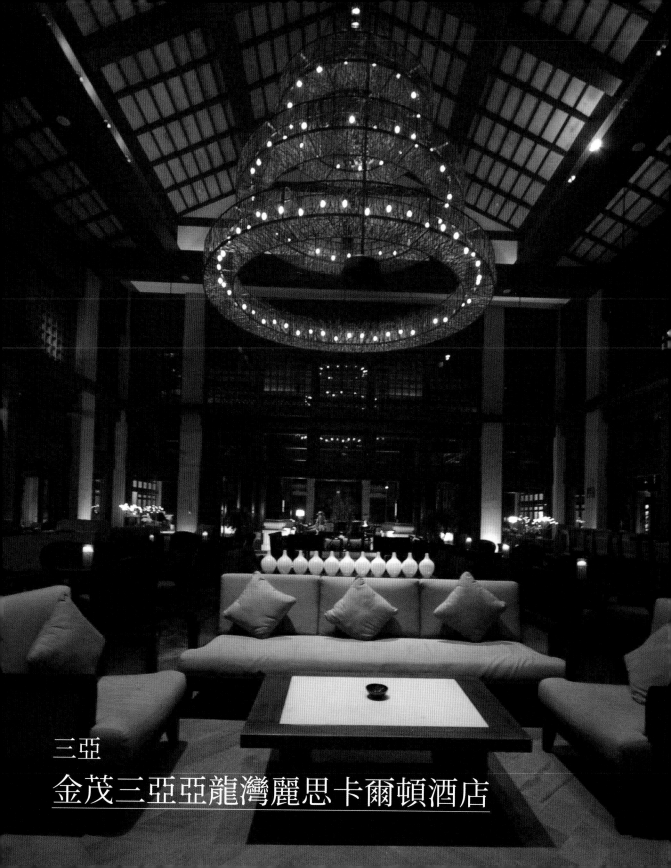

三亞

金茂三亞亞龍灣麗思卡爾頓酒店

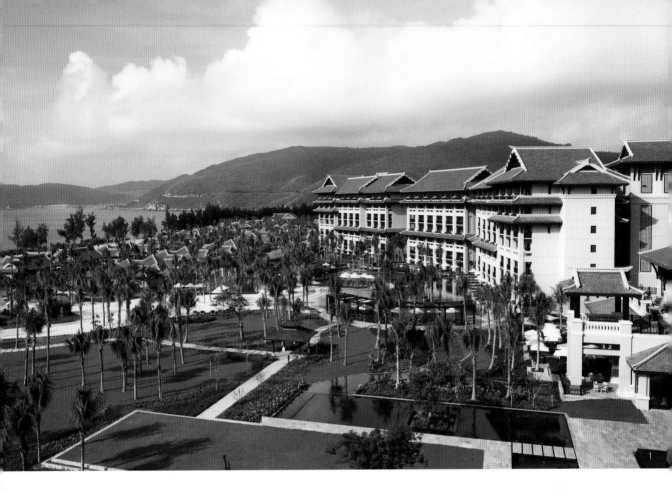

1

　　金茂三亞亞龍灣麗思卡爾頓酒店位處最負盛名的風景區「亞龍灣」，全區占地十五萬平方公尺，
擁有五百公尺海岸線，背靠紅樹林。它的設計靈感來自於北京頤和園的經典建築與裝飾，斜尖屋頂、深
色實木、木雕與馬賽克的大量使用，並隨處布局大型水景。這是中國改良式建築簡化細部的外觀，內部
大型室內空間卻是泰式開放式中央大廳堂，進落架構分明，高聳半室內各廳串聯視野，直通海域。抬高
三層樓的大廳由空中飛廊連接各處，其下是車行動線或樹林、瀑布流水，亭台樓閣形成的天際線起伏不
斷。這極大尺度的鄰海酒店一眼望去「無域不水」，是一個無窮盡的水與樹之迷宮。

　　入口處前庭可見數組噴水池造景及兩旁流水，中國式門樓建築雄偉佇立，走進去是高聳寬闊的半室
內穿堂，雖說是穿堂，但其實是頂蓋廣場，川流不息的人群或坐著等候、或抽菸高談闊論，人聲鼎沸，
根本沒有靜下來的時候。往前是大廳休憩區，向下望去則是一大片綠意草坪及噴泉水景，這可是三亞第
一個可舉行戶外草坪婚禮的場所，一旁設有婚宴禮堂。泳池水區有三座泳池：一座純游泳，一座是沙灘
泳池，另一座是兒童戲水池。池畔四柱床式長榻林立，提供具質感又私密的隱身之所。

　　三樓大廳右側是義式餐廳「索菲雅」，住客能在此處體驗盛名的義大利南方香料美食；一樓則是

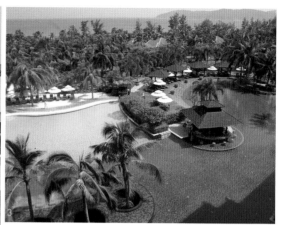

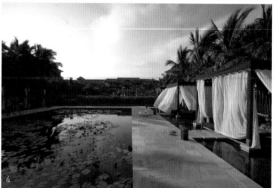

中式餐廳「潤園」，提供粵式名菜；另一旁是有八個開放式料理檯的全日餐廳「鮮坊」，料理皆現場調製，強調食材的新鮮。大廳左側設有雪茄吧「雪閣」，提供上等雪茄及陳釀干邑，專業與舒適程度令雪茄客流連忘返。由於愛好雪茄的人不多，因此我在這大尺度奢侈空間度過了一段安靜閒逸的雪茄時光。

建築底層設有ESPA水療中心，這號稱亞洲最大的SPA中心共有兩千七百八十八平方公尺，自成一體。在花草、天地之間感受的ESPA體驗就像大自然的洗禮，開闊的更衣梳妝空間與乾溼分離的淋浴蒸氣室及休息室，偌大的理療設施之齊全、空間規模之大皆是首見。戶外庭園連接著「馬丁伯伯的菜園」，這裡提供自家種植的有機蔬果。

在四百五十間的客房當中，「華天軒」大套房寬及十公尺，從大陽台往下望去，那是湛藍的泳池水世界，前方則是深藍的南中國海，輕風拂面，住客於這一方寸空間與自然相遇。總統套房「麗思軒」一進門即見半透空格柵屏風半掩客廳全貌，面向海景的空間寬達十公尺，月洞門一旁連接五公尺寬的餐廳，另一側設有書房，裡頭則是十公尺面寬的主臥室，置放著暗紅色鱷魚皮面的FENDI躺椅。

另一房型「金茂居」門屋裡庭院深深，保持極佳隱密性。兩層式建築樓下是供親子或隨扈使用的兩房空間，主臥室設於二樓，居高臨下之餘更能一覽亞龍灣美景。一樓餐廳與軸線相連，往外探出是十五

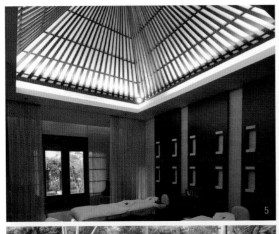

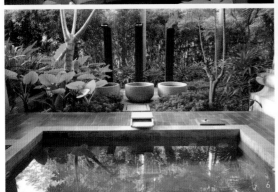

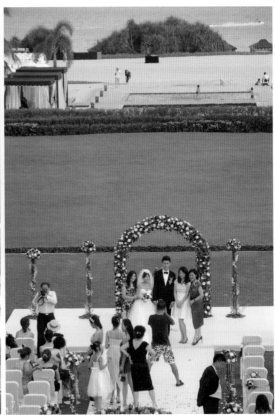

公尺長的無邊際私人泳池。泳池兩端各設置一座發呆亭,一處是Jacuzzi的泡水浴池,另一處可作為半戶外浪漫燭光晚宴場所。此三居間別墅與總統套房價格相差無幾,多數人自然選擇別墅房型,總統套房則大多用於招待貴賓。

　　我探訪的這天恰巧無風,中央草坪上正舉行一場戶外婚禮,每個陽台皆有房客探出頭、觀望這彷彿世紀婚禮的場合。嘉賓穿著正式禮服入座,背景是湛藍海洋,當樂音響起,整體畫面看上去就是一座帶來幸福的海岸,這美好的感覺和麗思卡爾頓的品質可以劃上等號!

1｜酒店主殿前庭。　2｜居高臨下的大廳休憩區。　3｜雙泳池與海相連。　4｜池畔四柱床紗縵飄揚。　5｜雙人芳療室。　6｜芳療室外的戶外按摩池。　7｜草地上的婚禮。　8｜臨草地和水景的婚宴餐廳。　9｜大廳酒吧。　10｜隱密雪茄館。　11｜燒烤餐廳的置中圓形爐檯。　12｜總統套房起居室的高聳斜頂天花板。　13｜四柱床臥室豪華空間。　14｜四柱式平台浴池。　15｜雙層別墅的挑高主臥。　16｜兩層式濱海大別墅。　17｜戶外泳池與雙亭。　╱
照片1、8、10、11由金茂三亞龍灣麗思卡爾頓酒店提供。

第一部　休閒度假風格 ◇

31

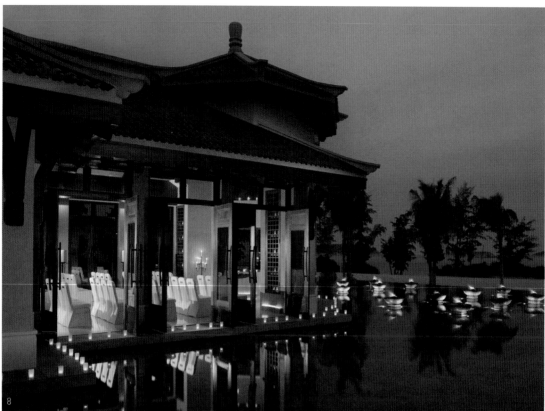

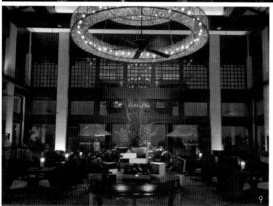

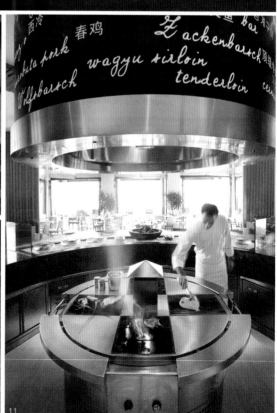

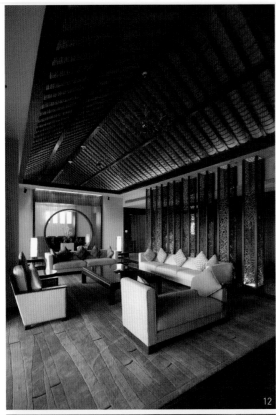

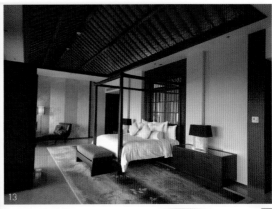

13

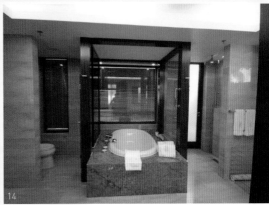

14

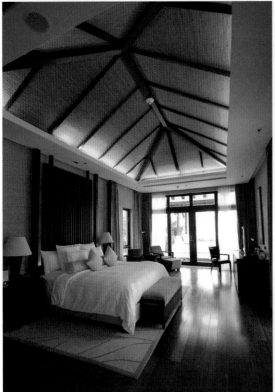

12

16

15 17

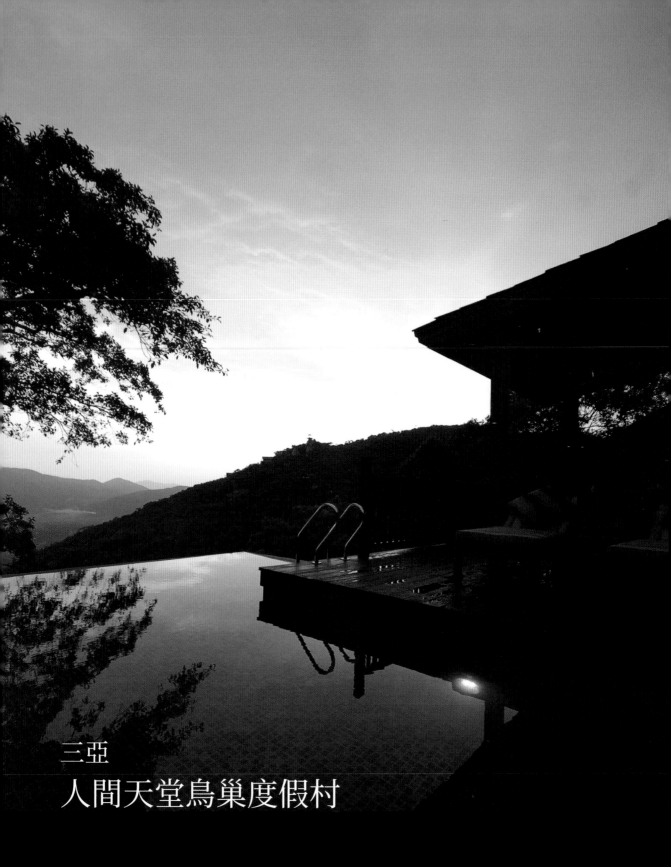

三亞
人間天堂鳥巢度假村

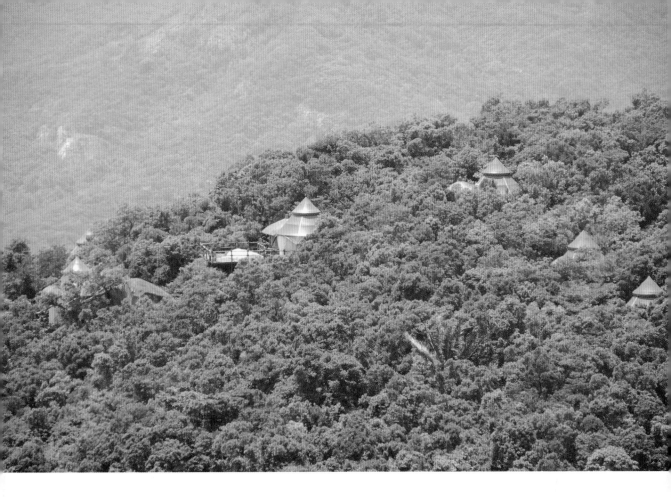

　　現代人出國旅行、休閒度假，大多傾向選擇好山好水的自然景點，我時常對此感到好奇，重要的是旅館設施或是環境？有人提供頂級服務的五星級設施，有人賣的是旅館外圍的環境或絕景。

　　海南三亞亞龍灣近年吸引許多國際五星酒店品牌進駐，其中有一名為「鳥巢」的別墅度假村盤踞於靠海的山上，因電影《非誠勿擾II》在此取景而聲名大噪。仔細端詳，其精緻程度或許不如其他酒店，但價格卻比五星酒店昂貴。人間天堂鳥巢度假村未曾破壞原有環境生態，利用原生態天然建材浮懸於大地，建立一熱帶風情的山中小居。度假村依東西區域區分，共有一百四十二間別墅客房，散置於一千五百零六公頃的山林裡，要在路徑上發現別墅蹤影實屬困難，若非服務人員開車引導，絕對找不到回家的路。度假村在峭壁上建離地十餘公尺的懸屋，暗藏於深綠青波中，有時在樹梢冒出了頭。房屋依山勢高低排列，屋頂隱身於密林中的奇觀反覆出現，數大便是美，遠觀彷彿是國畫當中歸隱的山居人家，與世無爭！

　　度假村於中心地帶設置接待區，「飛龍嶺西餐廳」附設「浪淘沙」雙泳池，坐在半戶外餐廳迎接夕陽，前方是層層疊翠山景。夜晚的戶外用餐區燈火通明，一旁是「海闊天空泰式餐廳」，用餐時居高

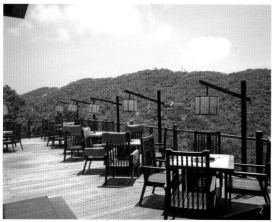

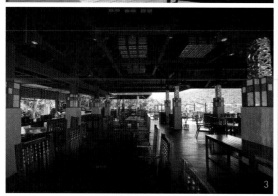

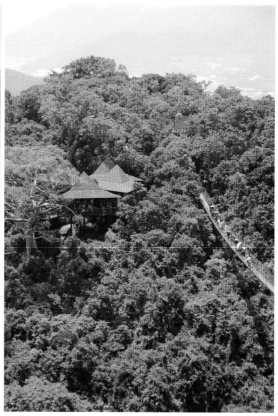

臨下，美景比美食更加吸引人。「過江龍索橋」可通往「煙波亭」，是喝茶小憩的歇腿處，往上攀爬至最高點「千里傘」，可登高一賞三百六十度景觀。此區設有「峭壁天池」，沿著陡峭懸崖邊的無邊際泳池，看似游至蒼穹盡頭，峭壁天池滿天星斗，距離天地相當近。

在所有客房當中，「集結地」是最獨特、最令都市人無法想像的房型，適合喜愛探險人士，原因無他，這是個開敞式帳篷別墅，可掀式帳篷的內部空間與原始地貌連合為一，野性十足，亦達到低碳綠建築之效。內部設施亦富野趣，石砌的浴室與臥室空間相通無隔絕，這帳篷式客房雖非文明舒適，但值得體驗一次。

「丹頂鶴區」適合家庭入住，設有主臥室與子女臥房，中間起居室寬達十公尺，斜頂天花板留設天窗，在白天陽光照射之下，燦爛奪目更似原始環境，連廁所亦處於天光下的明亮，一反陰暗常態。推開臨著泳池的大面落地窗，不知不覺一個踏步便走入水域，由客廳的視野向外看，無邊際泳池倒映夕陽餘暉、七彩雲霞、綿延山林的蟲鳴鳥叫，霞光引入室內使之蓬蓽生輝。泳池兩邊鄰近臥室陽台，旁側露台上各設涼亭，可享用燭光晚餐、可做SPA、可斜躺發呆，而眼前除了山海遠景之外，身旁樹梢上的松鼠與棲鳥近得幾乎可伸手觸碰。森林裡傳來的花香與芬多精，一再撲向人的嗅覺感官，深深吸一口氣，精

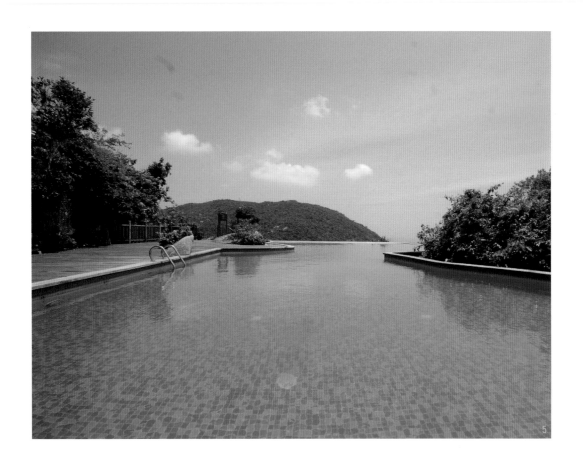

氣十足、怡然自得，這就是花錢買環境的住宿選擇。趴在無邊際泳池的盡頭，騰空的旅人彷彿要墜入萬丈深淵，這獨特場所的精神體驗令人難忘。

「鳥人」是旅人精神層面上的想像，在樹梢上的露台憑欄而望，一覽大地與天空之美，「不識廬山真面目，只緣身在此山中」。渺小的旅人雖因肉身處於其間，跳脫不開空間與凡人視野的局限，無法領略自然的全貌，但此時此地因著場所氛圍的感染，於山巔用力想像成為鳥人的心境，以心靈精神升上了天，於是終究看穿了廬山真面目！

1｜群山間冒出頭的別墅。　2｜戶外餐廳面山景。　3｜餐廳主樓無門窗之通透感。　4｜過江龍索橋與煙波亭。　5｜無邊際泳池擁海景。　6｜集結的帳蓬式別墅。　7｜圓形衛浴空間。　8｜圓形室內空間。　9｜孔雀區居高臨下。　10｜圓形別墅的茅草屋頂。　11｜室內向外延伸至露台。　12｜偌大弧形觀景平台。　13｜丹頂鶴區的偌大起居室與挑高斜頂空間。　14｜次臥室角窗景觀。　15｜中庭無邊際泳池。　16｜起居室端景泳池連至遠山。

7

8

9

10

11

12

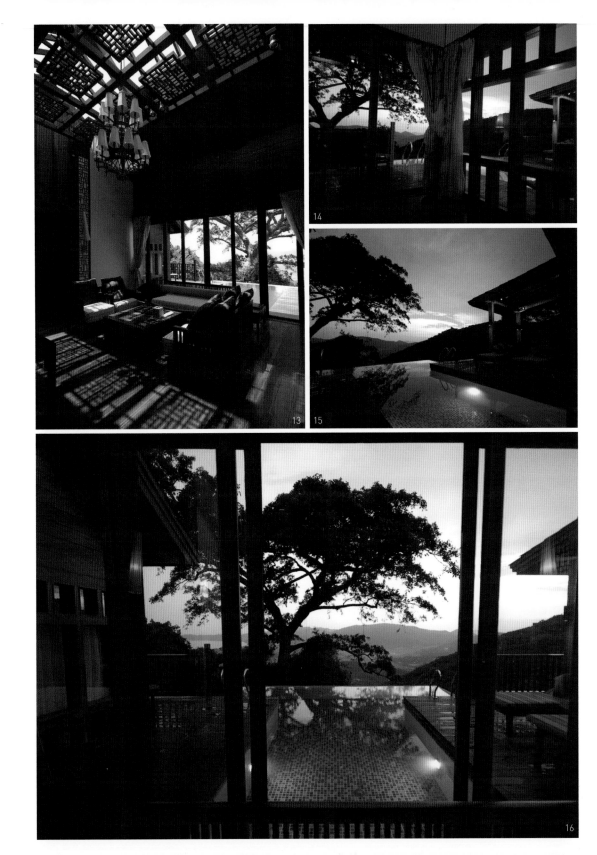

昆明

昆明柏聯溫泉精品酒店

　　柏聯是全然由中國人創立的酒店品牌，其硬體設施與軟體服務品質皆不在安縵或悅榕莊之下。距離昆明市區約四十分鐘車程，直到進入昆明柏聯溫泉精品酒店，我才發現這一世外桃源臨著陽宗海遺世獨立。二〇〇八年開幕的昆明柏聯溫泉精品酒店，憑著口耳相傳的好評，很快便成為中國休閒產業的頂尖自有品牌。

　　柏聯的最大特色便是溫泉，昆明鮮少溫泉，溫泉源頭僅在陽宗海附近出現。旅館內分成四大區域，共有二十六座不同的溫泉池：噴沫式的「幽泡泡泉」、漩渦式「漩溫泉」、沖擊式「水療泉」、按摩式「陽宗泉」；六座臨海溫泉；九座在飛瀑、熱帶植物、古木臥石、杜鵑櫻花下串聯而成的連續溫泉池等。最後是「天養之泉」──在泉池中央的天然石舞台之上，粗獷豪邁，無論做瑜珈、靜坐、冥想、太極……，皆使人與大地靈氣合而為一。昆明柏聯最具特色的應是「地熱薰蒸」，這是利用在地毛細孔狀的火山岩板製成的岩盤浴，板下流經的溫泉水釋放飽含礦物質的水蒸氣，火山岩亦帶礦物質，以此薰蒸全身肌膚，逼出體內寒氣，使肌膚回春。

　　柏聯雖是「中國製造」的品牌，但其後推手卻是不凡──即打造峇里島烏布四季度假酒店的國際大

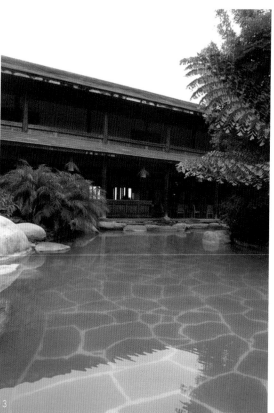

師John Heah。他的自然風設計採用當地天然原石、火山岩及高價的柚木，天際線可見柚木簷口四角挑起，附上柚木花格窗，最後以留白作為襯底收尾。處處天然造景，古木、綠被、流瀑、小溪連貫了各棟別墅。室內部分以柚木及藤編傢俱為主，裝上柚木落地窗格扇，茅草屋頂天花板則襯以絲麻。別墅前院設戶外泳池，另一側亦有獨立戶外溫泉池，用料選材都是在地火山石板。John Heah在昆明的作品，並無落實昆明當地的文化形象，只呈現了休閒特質，感覺契合卻缺少一點文化深度。

　　附有五間客房的總統套房，最能反映過去的中國會館文化——頂級服務、領導行館、企業招待所。由一長串柚木迴廊的連結越過水景，轉折再轉折，即見偌大獨立會客廳，這客廳的功能也可見中國日常生活文化的一部分：三三兩兩先抵達的客人在會館一角打個麻將，會議前將一長排座椅排開，即可進行高峰會。臨著沙灘的無邊際泳池與一旁玫瑰花瓣溫泉池，點出悠閒浪漫，而另一間獨立房間可以同時容納十人做火山岩盤浴的熏香蒸氣室。這樣的景緻好似峇里島海邊的著名度假村，但此地卻是臨著湖（陽宗海）的內陸沙灘。

　　柏聯對「滇菜」求新求變的態度，內含將雲南料理推向國際水準的期望，換言之即米其林的滇菜。餐廳引以為傲的是春令時節的普洱茶套餐，以及秋分深山裡的珍奇蕈菇百匯，利用珍貴的雞肉絲菇、松

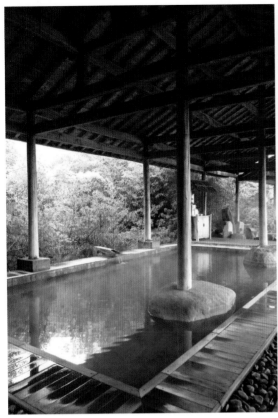

茸、魚膠等材料，創作出新式簡約的佛跳牆，低脂、低熱量是其特點。

　　北緯二十二點二度，此地有天生天養的大茶山，生產中國著名的普洱茶，還有布朗族村落裡的「翁基古寨」。庭中有古柏，合圍數圍，森然茁壯且擁有雄偉抱負，故曰「柏聯」，而英文名「BRILLIANT」意即「傑出卓越」。近代人旅遊求「三S」——「陽光（Sun）、大海（Sea）、沙灘（Sand）」，而下一代卻追求「三N」——「自然（Nature）、懷舊（Nostalgia）、天堂（Nirvana）」，普洱茶莊園的茶文化遺產留在這原生自然的天堂，三者合一。我面向陽宗海，嘗試中國古法的冥想靜坐，終於甘願放下手上的相機，好好感受昆明柏聯，因為一旦離開這個村落，我又得回到平凡的人間！

1｜全境以峇里島風格為模範。　2｜自然造景流水。　3｜會館前的天養之泉。　4｜花瓣池。　5｜石板岩盤浴。　6｜海上懸空步道與獨立芳療小屋。　7｜懸空芳療室的透明玻璃地板可看見海。　8｜特殊構造的獨立芳療室。　9｜SPA芳療中心會館。　10｜雙人芳療室。　11｜圓形天窗淋浴間。　12｜獨門獨院的別墅。　13｜戶外泳池與亭。　14｜花瓣溫泉池。　15｜總統套房別墅由迴廊串聯各空間。　16｜泳池水面連結陽宗海。　17｜湖邊亭台。

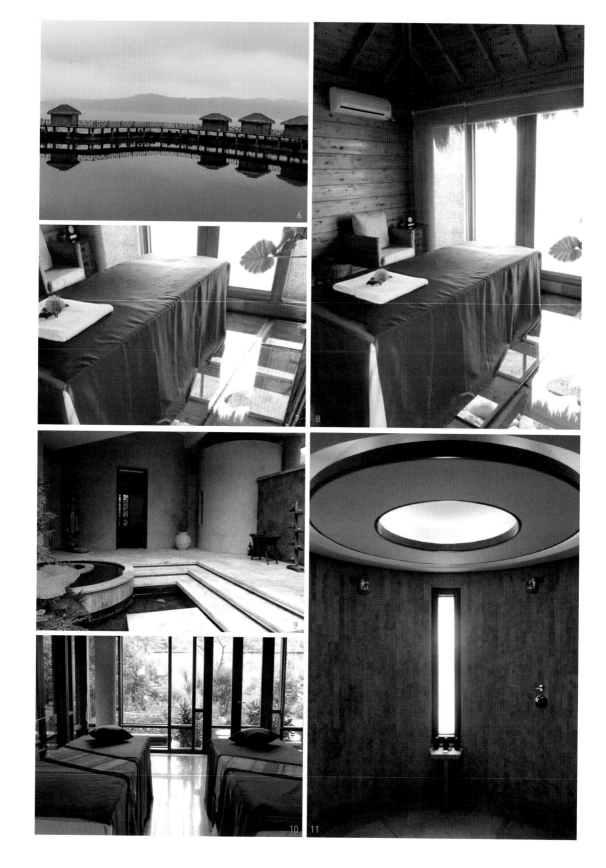

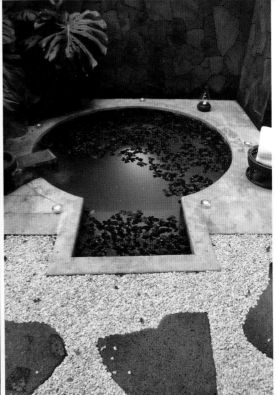

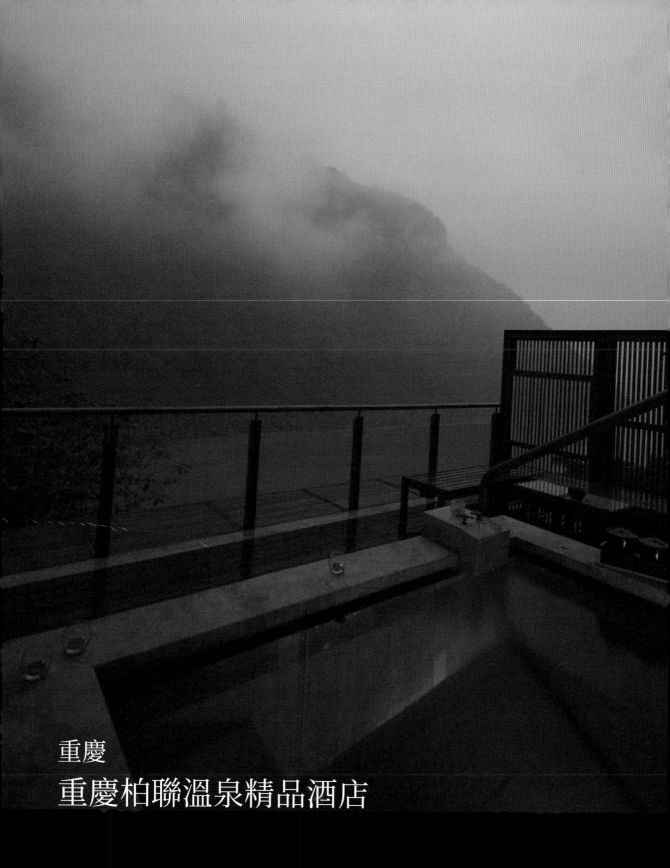

重慶
重慶柏聯溫泉精品酒店

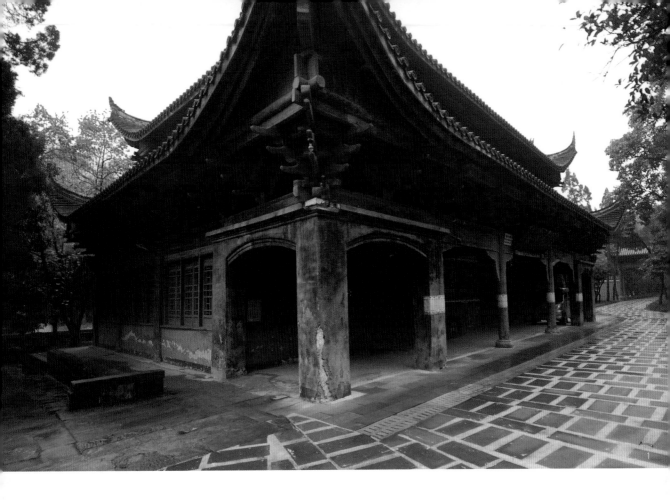

　　重慶柏聯溫泉精品酒店北臨嘉陵江，南依縉雲山，腳下滔滔江水一洩千里，還可遠觀小三峽風光。十一棟昂貴泰國柚木打造的建築，緣於此山之中，沿著江邊、順著險峻山壁依勢而築，每一建築均懸建於林木茂密的陡壁之上，所有臨江的客房都可以欣賞嘉陵江的獨特景緻，只緣身在山水之中，不平凡的度假別墅經驗令人驚奇。

　　全區建築規劃由峇里島烏布四季度假酒店的建築大師John Heah負責，因此某些地方有似曾相識之感。入口最高處由上而下趨近，先是遇見建築屋頂的荷花池，接著穿越荷花池順梯而下，進入了接待大廳，這入口鋪陳和烏布四季度假酒店是相同的體驗。利用昂貴柚木做成弧形屋頂簷口，起翹飛簷與下方露台共築一體，屋身多用白牆，柚木和白色的組合是休閒別墅的標準手法，帶有相似的南洋風格，不同的是氣勢雄偉、山川壯麗的中國嘉陵江、縉雲山神韻。

　　大廳大面落地玻璃的對景即是山與水的美景，一旁茶飲吧的服務人員一再呈上好茶，這是柏聯的特色茶道──「少數民族茶道」、「茶禪一味茶道」和「中國青花國粹茶道」，酒店經常性舉辦對外交流的茶道表演。茶飲吧外邊的半戶外觀景台可見古木參天，觀賞著自然風光，飲著上好的普洱茶，心情怡

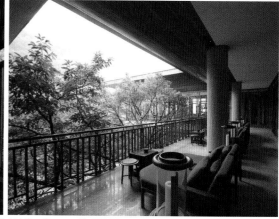
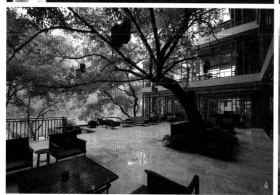
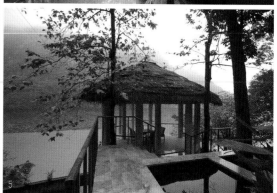

然自得。一樓嘉陵軒正堂是中式餐廳，側殿則是日本料理壽司檯與鐵板燒區。合院中庭露台上的戶外觀景用餐區種植了大樹，紅燈籠高掛於樹梢，夜裡用餐時多了些許氣氛。

　　偌大的園區當中，眾建築一字排開沿嘉陵江而建，西邊角落設置一派對空間，二十人座的大餐桌位於半戶外開放式大斜頂之下，可以預訂包場使用。鄰著無邊際水池，水緩緩流下嘉陵江，倒映著對側山景。一旁的「落日亭」座落於最突出的岬角，這是全區最好的夕陽觀景亭台。

　　重慶柏聯共有三十一間套房。「豪華江景套房」擁有挑高客廳，以及陽光能自由灑落室內的天窗。客廳另一邊與臥室相連，亦擁有大面落地窗，走出去是一偌大露台，沉浸於山中吸收森林芬多精，吐納之間神清氣爽。露台旁是涼亭戶外用餐區，另一邊則是最吸引人的戶外溫泉池，以火山石砌建而成的泡池二十四小時奢侈放流著溫泉水，看著嘉陵江上的船影、白鷺，聽著蟲鳴、蛙鳴、鳥叫聲，更顯出戶外泡湯的幽谷清靜。

　　柏聯溫泉的精緻度與可看性是全中國公認最高水準，二十六座泉池藏於山、園、橋、洞、林中……，蜿蜒曲折的小溪潺潺，吸取高山鏡湖天池靈氣，融合火山石礦滋養，並萃取天然花草精華，以

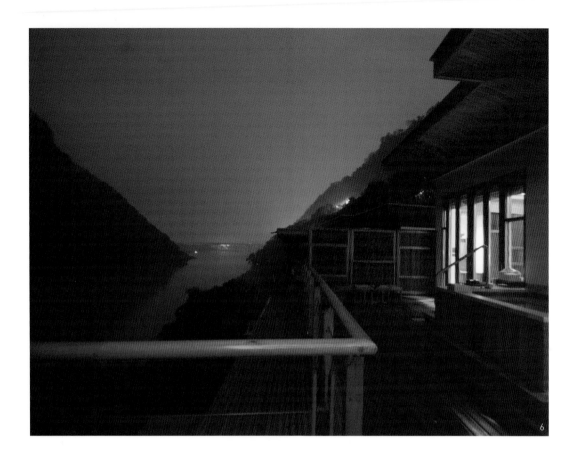

火山石、玉石、香柏木……等不同材料建成，其中罕見的「溶洞泉」設在千萬年成形的鐘乳石洞裡，泡溫泉的體驗令人驚奇難忘。最後還有「將軍泉」，它自古便是將軍戰時休憩的聖地，石壁上一只「龍頭」不斷吐出溫泉水，這龍頭已有一千六百年歷史，將軍泉的價值非凡。遙想一千多年前的盛況，難得現今可一償宿願，在此同享昔日光彩。

　　論及溫泉，我總聯想到日本，而日本溫泉的「湯」字源於唐代楊貴妃的華清池，但華清池只可遠觀感受，其歷史風華卻不能觸及。今日在重慶柏聯將軍泉，享用著昔日「龍頭吐泉」的場景，思古之情油然而生。子曰：「爾愛其羊，吾愛其禮。」於此，我說：「爾愛溫泉，吾好文化。」

1｜園區內的千年古剎溫泉寺。　2｜大廳主題茶吧。　3｜大廳半戶外品茗區。　4｜一樓戶外餐廳。　5｜突懸江面的落日亭。　6｜露台溫泉池擁山江景緻。　7｜起居室的天窗。　8｜起居室外連大亭台。　9｜大套房戶外庭園的泳池連向江面。　10｜浴池連接戶外泳池。　11｜大套房下層臥房。　12｜龍頭將軍泉。　13｜洞穴溫泉。　14｜突伸出江面的溫泉池。　15｜偌大主體溫泉池。　16｜當地特有的石灰岩岩盤浴。

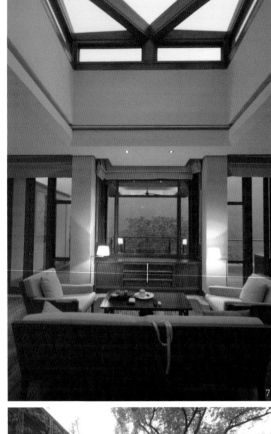
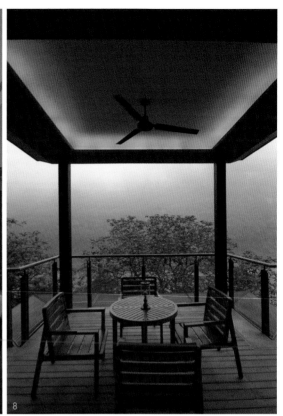
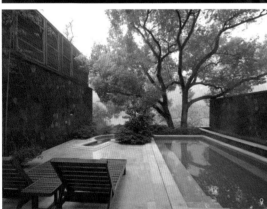
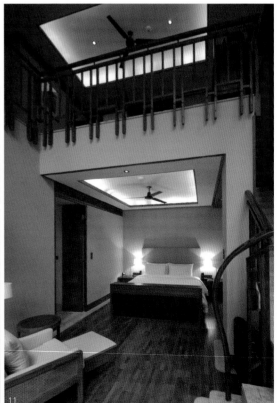
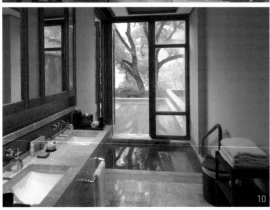

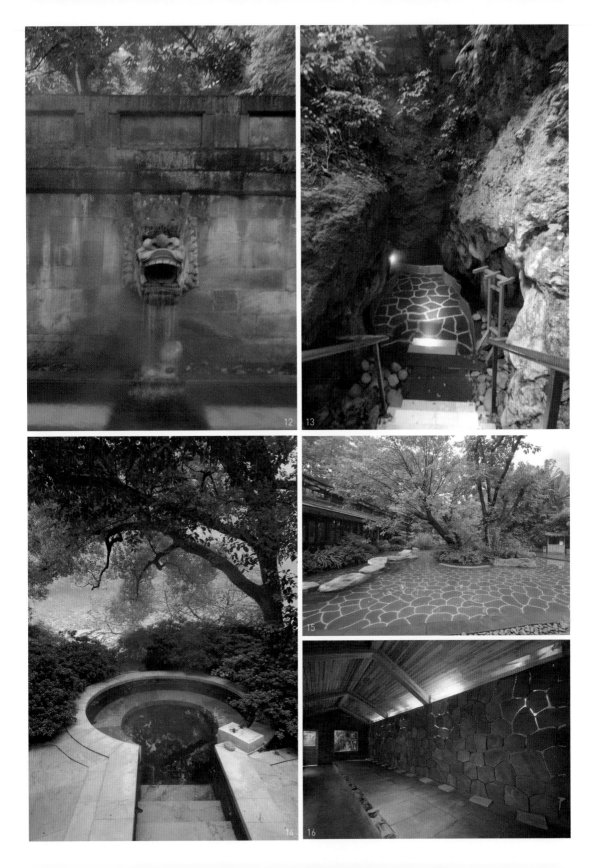

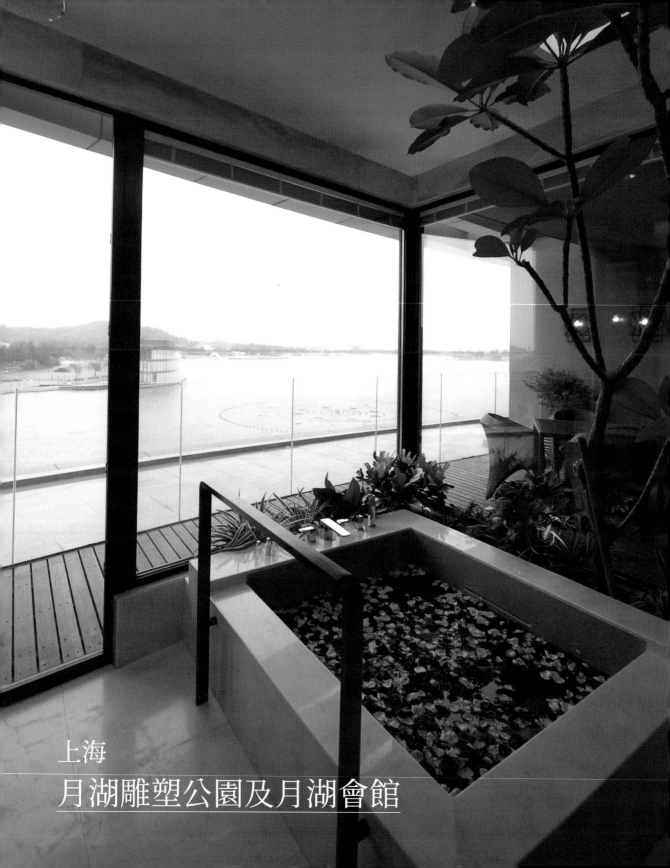

上海
月湖雕塑公園及月湖會館

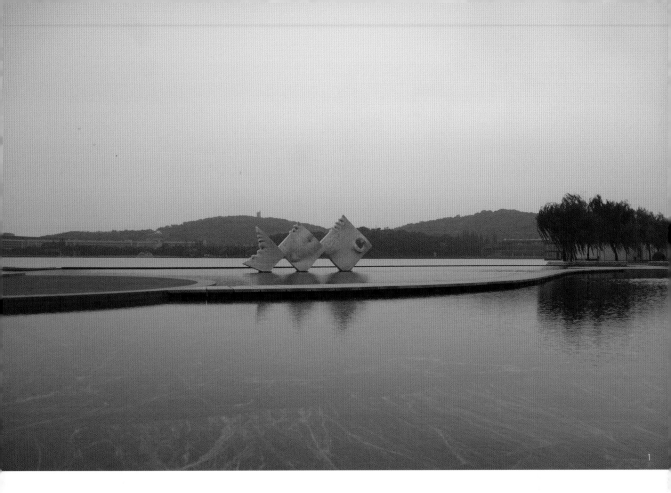

1

　　上海佘山國家旅遊度假區旁鄰月湖，它位於上海近郊新市鎮，也是最貴的地段。幾年前，上海佘山「九間堂」創下一棟別墅二點四億人民幣的天價紀錄，著名的月湖正位於此園區正中央。業主此前深耕桂林愚自樂園二十年，引發前上海市官員徐匡迪等的好奇心，邀請其團隊回上海月湖打造出另一個愚自樂園。

　　三百七十件藝術品依春夏秋冬四季分布於公園大地上，由義大利石雕家吉歐・菲林（Gheorghi Filin）創作入口雕塑《飛向永恆》，入內經過水瀑橋與噴水水幕，傍晚的燈光設計像是小型的聲光水舞。向前遇到英國藝術家艾倫・瓊斯（Allen Jones）以中國文字抽象呈現水袖舞者的作品《宴會》，一旁則是舒興川的皮影戲玩偶剪影《飄系列》，夕陽下一身金光的剪影像是神明出巡。

　　進入夏區，這是小孩、年輕人的世界，戲水池如同西班牙建築大師安東尼・高第（Antoni Gaudí i Cornet）作品中的起伏地勢，一小區一小區以馬賽克碎片磁磚拼貼而成，成為兒童的水上戰場。再往前走，出現一大朵浮雲落在地上，這作品名為《跳跳雲》，供孩童攀爬並蹦跳於其上。相鄰的作品是日本藝術家郡田政之的作品《巨石林》，共有二十六塊石，最高點離地十二公尺，由縫隙趨近觀看，如同摩

天大樓聚集所形成的原始都會感。

　　進入秋區即是成人的世界，搶眼的《水上美人魚》雕塑分為三段式魚身：女性嘴唇、雙峰、優雅腰身線條和性感肚臍。另有波蘭雕塑大師瑪格達蓮娜·阿巴卡諾維奇（Marta Magdalena Abakanowicz-Kosmowska）的《軀體：坐姿》，一列巨形鏽鐵座椅與其上鏽鐵無頭人物觀眾，正欣賞身旁的美人魚。參訪途中，又遇見義大利雕塑家馬克·德薩多（Marco Dessardo）的《上海二〇〇三：盼她》，長形斷石切口塗上鮮紅，任意散落一地，像是血管的脈動！如何盼她？正常人往往猜不透非常人的哲思。

　　環繞一圈進入冬季園區，這是「哲人的世界」，此處作品大多以金屬不鏽鋼材質顯現金屬的延展性曲線之美。日本雕塑大師伊藤隆道的作品《風之弧形》、《十根弧線》、《搖擺》、《風的曲線》、《反射的森林》……最能表現其中的精髓。

　　最後終點回到月湖會館，一樓是接待大廳，高聳大石牆看似一般其實非然，大石鏤刻線條染上金箔漆，黑與金的對話有如潑墨山水畫。一樓主要空間是大型宴會廳，二樓則是會議廳，會議廳群的前廳有著銀色、金色斗拱天花板，深邃綿延不見盡頭，暗沉氛圍似神祕道場。

　　三樓是客房區，合院式客房進入玄關後便是偌大浴室，上方加覆玻璃罩，下方是一片植以大樹的綠化庭院，園林化的合院浴室讓洗浴成為野趣。打開隔門，這庭園化的浴室空間和起居室、臥室連成

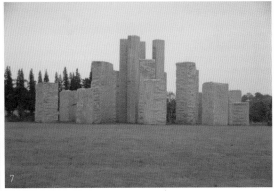

一氣，臥室透過天井庭院得到極佳內景及採光效果。另外的套房則鄰近月湖，為面寬狀房型。起居室之外，浴室也面向月湖，天花板打通成一巨型天窗，附上半降板大理石打造的浴缸，置身其中可一覽月湖湖景，天窗下的綠牆也在溫泉池邊再度出現。

　　這些獨特的客房擁有兩大特色：一是天光、綠牆、合院天井，以及大尺度溫泉附屬空間；二是戶外藝術、室內藝品隨處配置，每個角落必有典故。

　　上海佘山的月湖雕塑公園與月湖會館適用為哲人大隱之地，藝術大道、森林步道、湖光山色……，突然令我想起了日本京都的哲學之道。每日慢活，每刻思想，每個人都可以成為哲人。

1｜月湖湖景與雕塑。　2｜《宴會》雕塑。　3｜《小水石》雕塑。　4｜《飄系列》皮影戲玩偶雕塑。　5｜《戰水池》地景。　6｜《夏日》雕塑。　7｜《巨石林》石雕。　8｜《軀體：坐姿》鏽鐵雕塑。　9｜《上海二〇〇三：盼她》地景石雕。　10｜《水上美人魚》雕塑。　11｜《風的曲線》雕塑。　12｜臨湖的月湖會館。　13｜大廳石壁的金箔雕刻。　14｜會議廳前庭的銀斗拱與倒影。　15｜滿屋金斗拱的會議室。　16｜臨湖的客房。　17｜臨湖深寬的觀景陽台。　18｜於擁有天光和樹的浴池空間觀湖。　19｜起居室旁的天井採光。　20｜兩邊植生牆上有天光。　21｜中庭配置大型浴池。

16

17

18

19

20

21

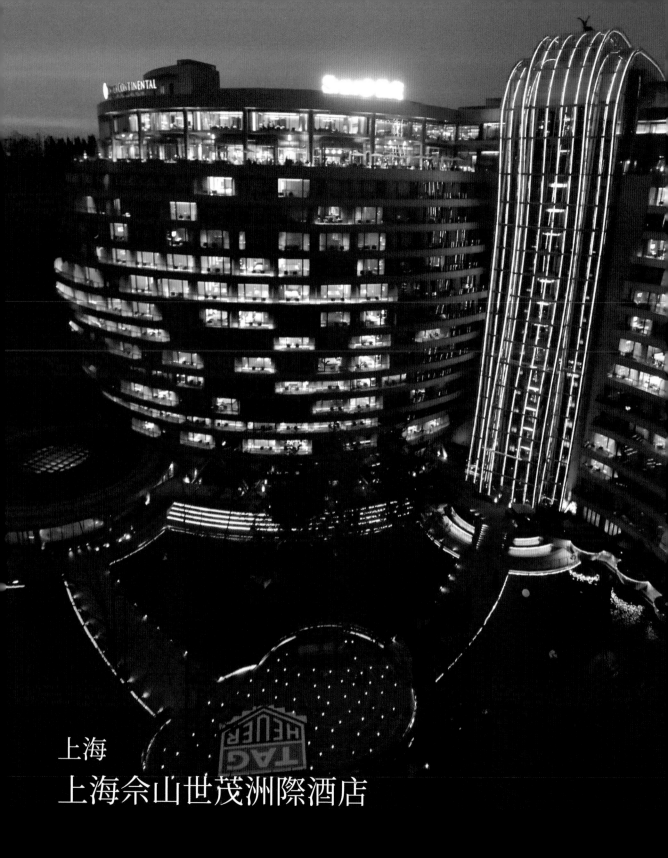

上海
上海佘山世茂洲際酒店

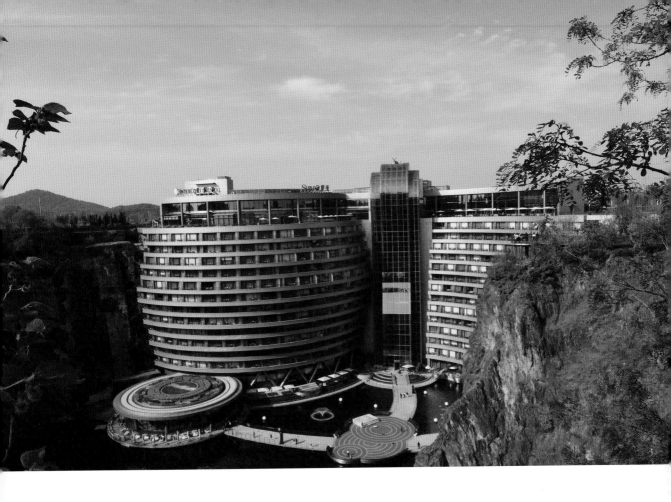

世界各地都有自然垂直塌陷而形成的「深坑」地貌，但要在人工地底深坑蓋一座地下十八層樓的酒店？這是一場美麗的誤會。

上海佘山世茂洲際酒店場址前身是一座採石場，由日本人在戰亂時期的上海佘山景區天馬山所挖鑿，由地面到坑底最深達到八十八公尺。酒店以綠建築概念保留了自然岩壁的粗獷紋理，依著山壁建起這二十層樓高的建築，但從地面層看去僅有兩層樓。這艱難的工程設計，使建築期間長達十二年，在這當中要解決六十四項特殊地貌的工程技術難題（尤其是打樁），故被國家地理頻道的節目《偉大工程巡禮》認為是世界十大建築奇蹟。

幾近圓形的近百公尺深坑呈現幾乎垂直的八十度角，建築依著弧面而建，中央部分為垂直電梯間，左邊做類似球體的外觀造型，右側則是弧形水平帶的量體。建築師採用大量透明玻璃，而樑板帶的外飾使用鋁板，但若要和深坑的面貌相襯，我認為使用粗糙的石材可能更適切。所有客房皆面向深坑對側的岩壁流瀑，而另一側廊道則與岩壁稍有脫離，刻意讓人近距離觀看原始的採石場遺跡。

深坑本身即是與環境互動的空間議題，除了對面的瀑布之外，酒店還利用聲光高科技做一場晚餐後

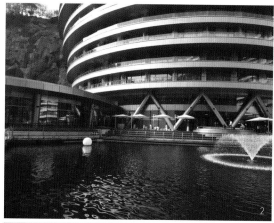

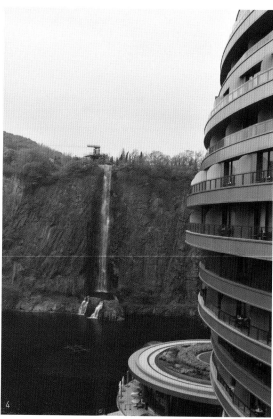

的表演。鐳射燈光忽而垂直射向天空，忽而由四周向中心聚光，動感式背景又上又下，而真正的焦點是湖中央松島上形成屏幕的噴霧，動畫投射於水幕，像是戶外電影院。

　　酒店入口的前檯背景，以橫長切片的石頭與黃銅堆疊成非垂直的彎曲量體呈現，呼應了深坑岩壁的意象。大廳休憩區「雲間九峰」擁有長形落地玻璃窗，外頭是佘山國家風景區和天馬山深坑交相輝映的美景，向外而去的露台休憩區則貼近自然風、岩壁景和瀑布聲。二樓「彩豐樓」是涵納本地菜、江浙菜和粵菜的綜合中式餐廳，大多以包廂使用為主，內部設計以富貴鳥、鳥籠、羽毛等文化元素闡釋。酒店的最大亮點是在地下十八層的「漁火」餐廳，其特色是位於水面以下、做成海底世界的效果，餐廳一側是整面長玻璃牆被水族箱環抱的驚人畫面，玻璃側座位是到訪旅客優先搶訂的位置。

　　為反映昔日挖礦工業時代的氛圍，建築許多設計皆以工業風呈現，如地下十四層的「赤吧」，內部出現圓金屬斜撐結構，再飾以老舊橡木桶以塑造整體性。而更為強烈的工業風設計竟然做在客房中：一般五星酒店大多打安全牌，客房皆採溫馨路線；這裡的客房設計中，衣櫥沒有門片、只用黃銅金屬管彎折套接，形成多層次的收納空間，同時滿足了吊衣、行李架、保險箱功能，整組櫃體只用一鏤空銅絲網門片滑動，用來虛掩內部較繁複的擺設。相鄰一旁的Mini Bar亦然如此，櫥櫃上方黃銅圓管交織，或有層板用於置放茶葉。

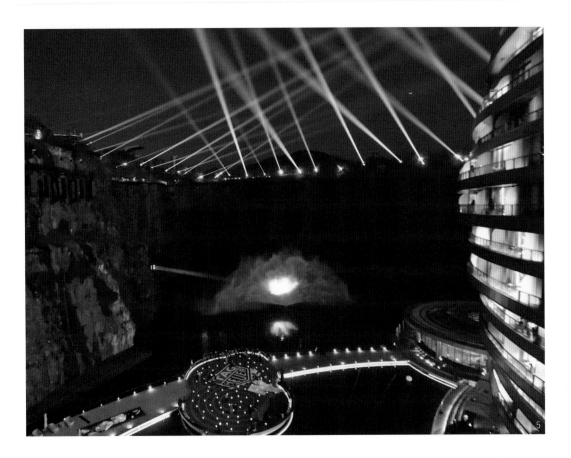

5

　　酒店的「洲際水下景觀超豪華房」是傳說中最神祕之處，位於地下十八層的水下，一進門便看到起居空間面向水族世界，極為壯闊驚豔。一只室內鋼梯連接地下十七層的雙臥室空間，這一層剛好高於水面，臥室外露台緊臨湖水、具親水性，居住的休閒性也高。標準客房的設計延續前述的露明衣櫥、半高Mini Bar及黃銅管架，創造出穿透性效果，使得室內整體看起來大多了，有點魔術空間的意味。另外，設計以三片拉門彈性隔間中介了美麗的浴缸和臥鋪，雙層玻璃中間夾著銅絲網的門片，則使視覺看來有點模糊、具朦朧感，為上乘之作。具備功能相對性對休閒旅館的陽台來說是必要的，白天能在寬闊陽台欣賞對面岩壁及瀑布，晚上則是深坑裡的聲光水舞秀。

　　上海佘山世茂洲際酒店的亮點就是「深坑」，這是世上唯一僅有的深坑酒店。當我坐在陽台，看著這不尋常的奇景，沒料到採石場深坑竟能置入旅館建築體，成為全世界的話題，只能說是場「美麗的誤會」。

1｜深坑裡的建築。　2｜地下十八層的湖面水位。　3｜客房廊道旁的原始岩壁。　4｜客房對岸天坑岩壁上的水瀑。　5｜深坑聲光水舞秀。　6｜大廳如同天然岩壁的石牆。　7｜大廳水舞秀。　8｜戶外休憩空間。　9｜深坑底下的戶外休憩空間。　10｜「赤吧」的工業風設計。　11｜「漁火餐廳」海底世界。　12｜「彩豐樓」餐廳的中國風格。　13｜弧形水道的泳池。　14｜標準客房的視覺穿透式效果。　15｜各房陽台都可看到深坑燈光秀。　16｜工業風露明式衣櫥。　17｜水底套房的水族世界。　18｜中軸對稱的臥室。　19｜平於水面的套房露台。　／照片13由上海佘山世茂洲際酒店提供。

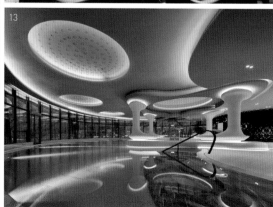

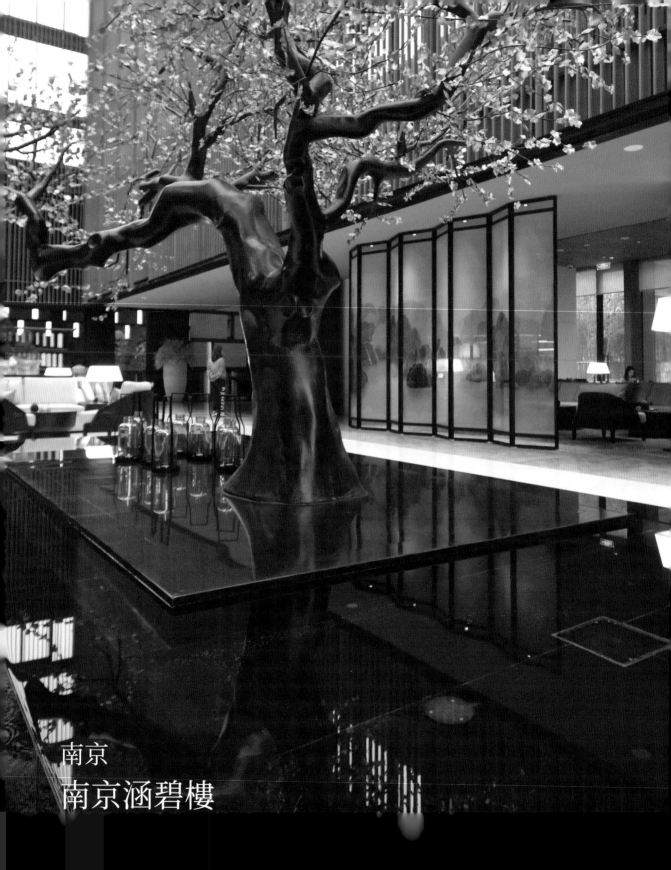

南京
南京涵碧樓

1

南京涵碧樓座落於南京濱江綠化帶中軸的優越地段，是匯集酒店、酒店式公寓行館和國際金融中心三棟獨立建築所組成的商業複合式組群。沿著長江退縮的綠化帶，佇立著現代極簡風、設計感十足的建築，長江江面倒映著南京涵碧樓的身影，畫面唯美，令人想起了李白〈黃鶴樓送孟浩然之廣陵〉詩中的「孤帆遠影碧山盡，唯見長江天際流」，這極佳的地理位置已預告了南京涵碧樓的頂級水準。

酒店門口一對古董明式傢俱座椅，以及盆栽上蒼勁有力的黑松，這永遠是涵碧樓標幟性的迎賓畫面。進入前廳尚需乘著手扶梯或踏階，再上一層樓才抵達大廳。遇見大廳即被高聳深遠的尺度震懾，中軸線對出去是窗外長江之景，挑高大廳形似天井，上方是玻璃天窗，兩側則以垂直木格柵重複韻律排列，擁有濾光之效而不致使室內陽光太刺眼，木材質地帶給人溫暖的色感。這超級大廳分為三段式：第一段即較低一層的前廳；由青瓷仿古磬鐘作為虛掩的後方是第二進落，除了休憩沙發區外，正中央有一淺池水景，並植一棵老梅樹。南京的市花就是梅花，大廳正中央的這棵梅樹，是南京涵碧樓的生命樹，吸取來自四方的能量，也是其精神象徵。第三進落則是往兩旁橫向延伸的江景酒吧，正對著長江景緻而設，戶外即為露天休憩區，更深入長江畔的場域。

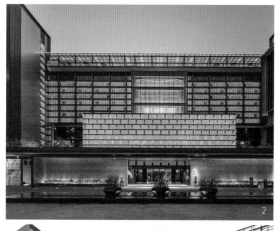

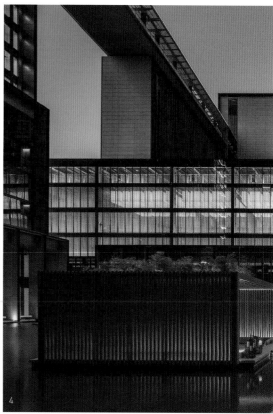

　　新加坡建築團隊SCDA負責南京涵碧樓的設計，概念重點不在建築形式，而在於空間的鋪陳，依其獨特地形營造出中國院牆圍合的皇城風格。兩側主樓由一道落地玻璃光廊為核心貫穿，橫長廊道外邊是極大尺度的水景，背面密植竹林，林前設有三座亭台，提供私人預訂的VIP半戶外休憩場所。由三面建築所圍合出的三合院，這中庭院落無疑是具有度假性格的人造景觀，可以舉辦各種活動，更在水域和亭台之間塑造出極為動人的氛圍。SCDA對空間的布局遠勝於建築形式，空間的感受度決定了一切，值得讚許。

　　其他設施有臨江面的戶外泳池，以及附設的池畔休憩區，腹地寬廣又面臨長江，水水相連到天邊，亦是辦活動的極佳場所。另外，浪漫唯美的「永恆婚典台」是南京首座戶外婚禮廣場，遼闊的長江和天空，結合如茵綠草，陽光閃耀、江山如畫，見證愛情的永恆誓約。

　　為求最頂級水準，客房全面採用面向長江江景的單邊走廊。江景套房有六十平方公尺，橫長式配置的房型是較淺的寬面格局，和一般長而深的酒店標準客房反其道而行，目的單純是為求得全景式的景緻。主臥床鋪對稱中軸面向窗景，窗前置放一長榻，一旁書桌臨著江面，客房側露出雙槽式洗臉盆，白瓷長浴缸則橫躺落地玻璃窗前，入浴即坐擁美景。

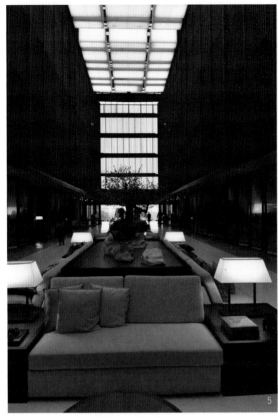

　　南京涵碧樓位居商業區，建築容積的密度較高，偌大量體雖不像度假型酒店，但SCDA建築設計團隊的巧思仍以三合院概念創造出悠閒的景觀空間。無彩度石材及木材質地的溫暖人性感受、全景式寬廣視窗的客房採景、反映長江水無所不在的淺水倒影池……，這些元素讓南京涵碧樓成為優秀的城市度假酒店。度假酒店不是取名就可以達標的，重要的是設計上所呈現的氛圍是否真能打動人的心靈。不管在哪個角落，南京涵碧樓的住客都能體會那句「孤帆遠影碧山盡，唯見長江天際流」……。

1｜建築臨長江的正立面。　2｜酒店入口迎賓車道。　3｜建築中央鏤空處有玻璃盒子突出。　4｜建築幾何量體交錯穿梭。　5｜挑高天井大廳的燈光演色。　6｜入口迎客松。　7｜步上一層才達大廳。　8｜大廳休憩空間。　9｜「生命樹」老梅樹。　10｜前檯絲質屏幕掩隱。　11｜大廳休憩區擁長江景緻。　12｜無所不在的水域造景。　13｜三面建築圍合的大型三合院。　14｜木格柵亭台休憩空間。　15｜「永恆婚典台」戶外廣場。　16｜「水沙漣」品茗區造景。　17｜「Ho Jia」全日餐廳。　18｜全景視窗客房。　19｜窗前長榻。　20｜中軸對稱面窗景的床鋪。　21｜浴缸旁臨江景。　／照片1、2、4由南京涵碧樓提供。

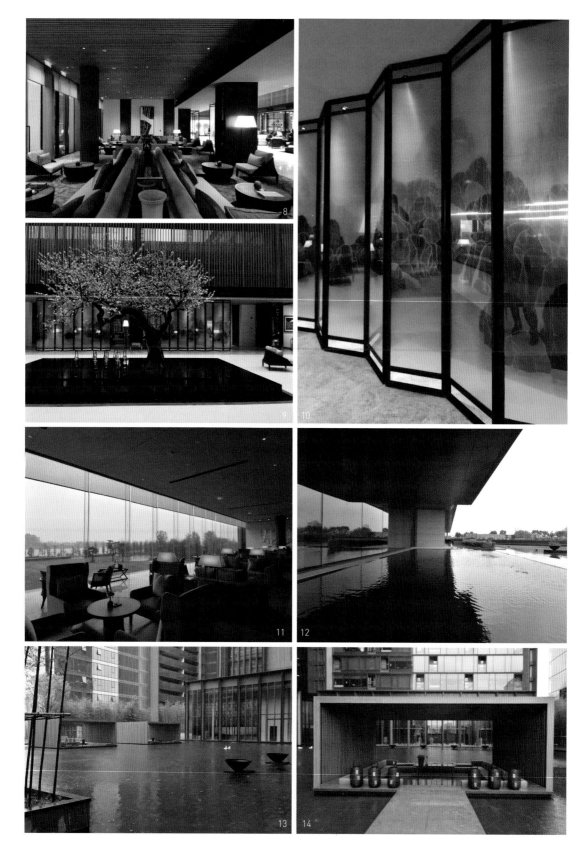

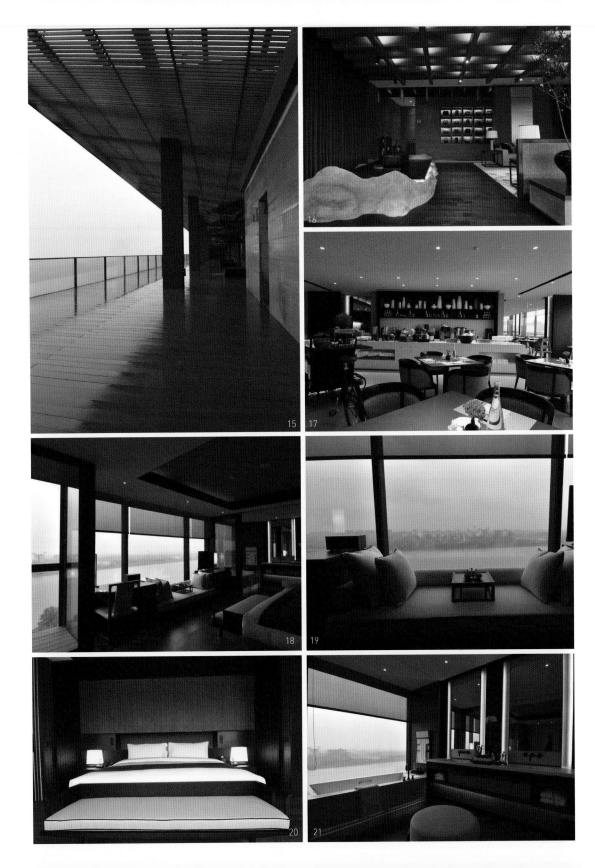

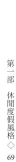

第二部
地域鄉土建築

中國土地面積接近九百六十萬平方公里，占地為全世界第三大國。其幅員遼闊、民族眾多，除了為大熟知的漢、滿、蒙、回、藏、苗、瑤之外，還有更多分支的少數民族。大片的土地和繁多的民族人種，代表此地擁有豐富的地域性，地域性來自於民族傳承、鄉土風情、地理環境、在地氣候四大要素，這些因子也長時間影響地域性建築與眾不同的獨特性。主流文化對於次文化、異文化的好奇轉為尊重與保護，故人若行至某異域，對於其在地的精神應予以突顯，表現對這一塊土地的尊重，這已是現今創作者都認同的精神。麗江悅榕莊、黃山悅榕莊、安吉阿麗拉酒店、青城山六善、拉薩瑞吉的設計，皆建立在民族傳承的建築形式上；仁安悅榕莊建立在鄉土風情、習俗生活使用的不同特質；桂林陽朔的喜岳雲廬則是立基於地理環境的質樸大地建築不同的場域會產生各種不同的論述表現。

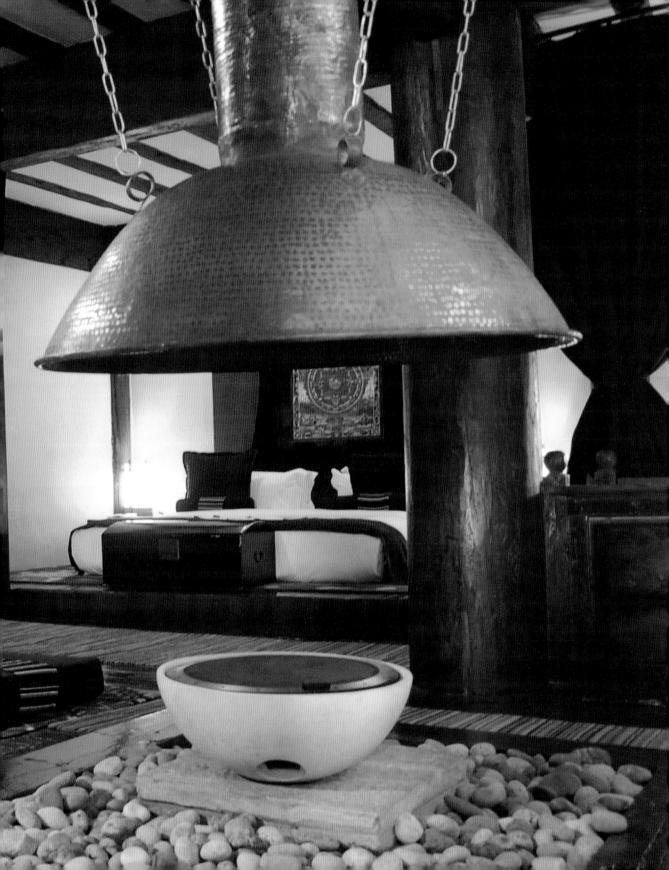

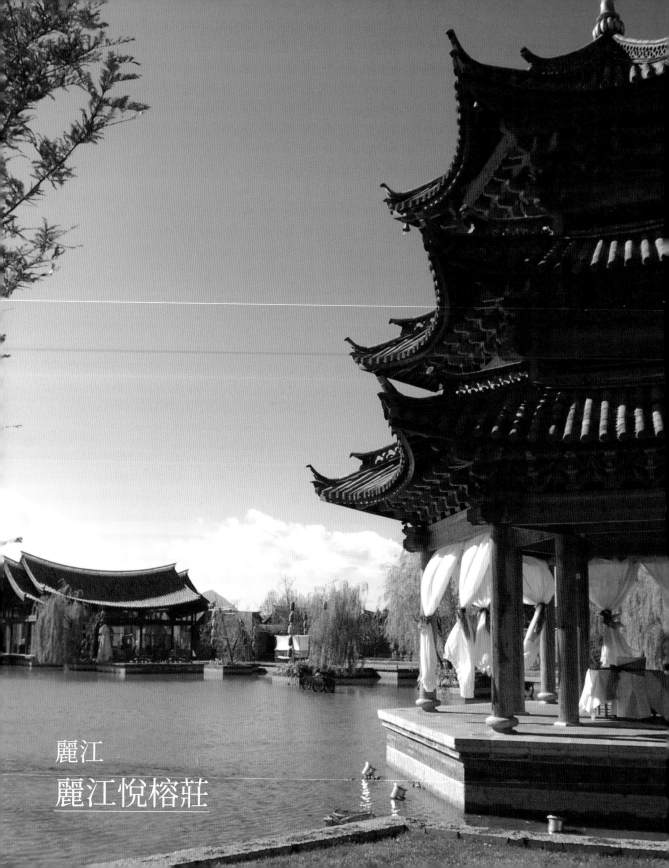

麗江
麗江悅榕莊

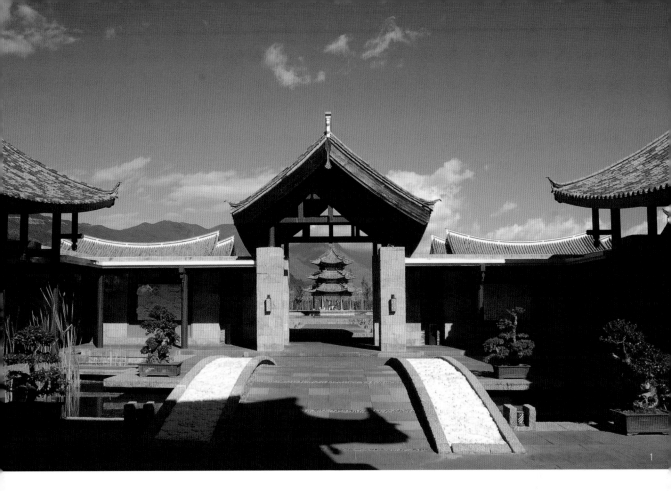

麗江古城是中國西南角落的一處人間仙境，擁有八百年的文化歷史，一九九六年因爲地震天災，開始了一連串更新工程，也開啓古城新風貌、活力再現的契機。聯合國教科文組織於一九九七年將麗江古城列爲世界文化遺產，在强力的社區總體營造與文化根源自豪態度下，古城尚保留原本「境外」的純真。

麗江悅榕莊是一組合院聚落，一棟是大廳前檐，另一棟是休憩區，中間隔著一拱橋越過的水景。透過拱橋軸線向前，再通過兩棟前廳及門屋，門屋洞後是一偌大湖池及佇立水邊的三重簷寶塔，形成一幅多重景深的中軸式中國傳統畫面。往內而去，那是中式餐廳「白雲」，此建築採合院式建築面貌，四周用餐區環繞一中庭水景，水景四邊角落植以四棵大樹，夜晚於水景中央點上熊熊烈火，感受這安靜唯美的造景。

麗江悅榕莊採用當地納西民居聚落式建築來表現它的別墅形式，以納西灰磚、五彩石階、鐵灰瓦頂、微彎屋脊、起翹簷角等元素創造出納西式建築，並强調戶戶流水、家家楊柳。酒店尊重地方歷史，民居建築樣貌復刻再現。這五十五棟別墅各自朝向東北方玉龍雪山，長年遙遙相望，盡擁天地間珍貴寶

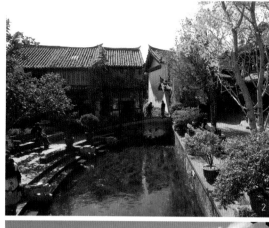

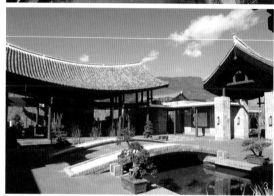

藏。納西式建築的重現遵循法則、富含創意，建築形體及細部的重現與當地材料的運用是其法則，而合院空間的塑造、量體比例、虛實關係、生活元素，種種精準鋪陳皆是創意。一般人見到麗江悅榕莊，能感知雲南鄉土建築之美，不知背後其實蘊藏「聚落合院生活步調」。

　　古色古香木門內的庭院深深，如同納西族國王的莊園，所見即麗江地域的「戶戶流水、家家楊柳」。在主殿（臥房）正對面的院子裡，設有攝氏三十七度的戶外熱水池，讓納西民族風格混入現代國際休閒的新生活體驗。建築物四周以灰磚立起圍牆、密植竹林，圍住別墅隱私範圍，室內橫向軸線對稱，或以通透格扇、或以透明玻璃直接取景，竹影搖曳。內部分成臥房、起居室與衛浴空間三部分一字羅列，敞開前門木格扇，從中軸線即可坐臥遠望白雪罩頂的玉龍雪山，這是設計史上少見的極大視野床鋪空間，少了點安定感，多了點異樣風貌。從門外向臥室看去，床的功能不太存在，反倒像是視覺效果上的焦點空間物件。斜頂內的桁架露明木構造與白底，中央懸掛紅燈罩，簡化古風傢俱與文雅燈飾，一切都呈現出納西民居的特徵。

　　綜觀整體，我對空間尺度產生了一點疑惑：一般建築物高度與院深比例爲一比一或一比二，這樣的比例具有美感，也符合人性尺度；麗江悅榕莊卻有些高達一比六的超尺度，讓人感覺房與空地的比例懸

殊、不夠緊湊,顯得大而無當。由此,房內起居空間與戶外熱水池距離變得更遠,關係亦變得薄弱。這合院中庭固然看起來過大而不當,但這是使用前的視覺感知,當我預定客房服務的晚餐時,才驚覺此空間是為了使用而留設,不是造來用雙眼看的。晚餐時,服務人員及管家三人在中庭裡擺設餐桌椅,桌上布置了鮮花和燭光,剎時整座中庭氛圍活絡了起來,在此享用晚餐才意會到中庭偌大的比例適合某些活動的發生。

藍天白雲下的玉龍雪山,在春天融雪後綻放獨特景緻,顯現萬物重新開始的朝氣,而於改變之中不變的是泉水楊柳、納西民族泛中國情調的紅燈籠。文化氣息濃烈,奇景自然天成,休閒氣氛成功塑造,麗江悅榕莊為中國旅館前期發展做了優秀示範。

1｜前庭中軸線的端景塔。　2｜麗江古城民居。　3｜公共設施設圍繞的水景中庭。　4｜前檐空間。　5｜SPA前廳。　6｜白雲餐廳四合院中庭水景。　7｜休憩空間。　8｜納西式磚與屋脊綫條。　9｜前院的溫水浴池。　10｜由床臥看玉龍雪山。　11｜中軸端景床鋪。　12｜起居室與書房。　13｜大面採光的洗手間。　14｜庭裡水池中軸線一路對向屋裡大床。　15｜空盪盪的前庭。　16｜入夜之後,情境氛圍變了。　17｜擺設傢俱以填補空白。

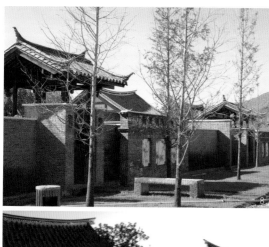

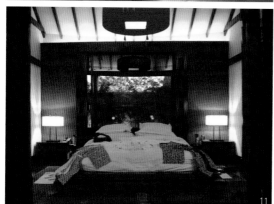

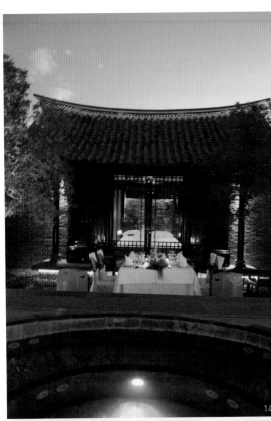

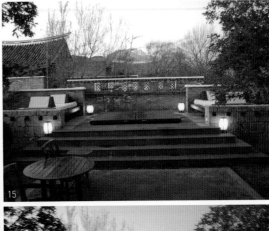

15

14

16

17

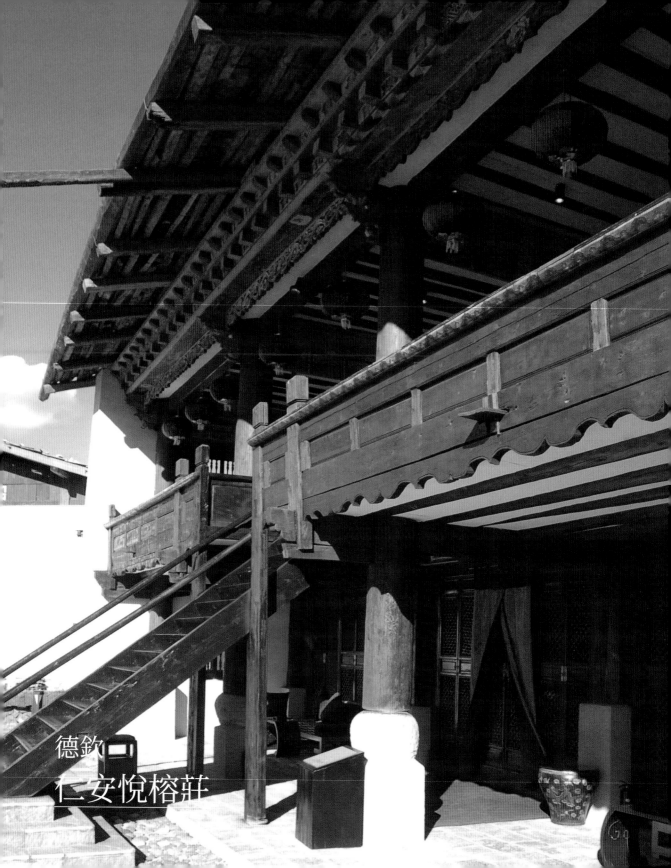

德欽□
仁安悅榕莊

　　獨棟別墅是度假旅館投宿選擇中的高級商品，價格居高不下之外，設計的精緻度必須到位，而我要介紹的主角仁安悅榕莊卻像是不修邊幅的老粗，一度令人懷疑它的水準，不過多數人皆在入住後，讚許它帶來驚喜度最高的住宿體驗。仁安悅榕莊位於海拔三千兩百公尺的世外桃源，排除一貫的悅榕莊系列風格，這裡沒有無邊際泳池、華麗的大廳或健身房，它提供的是香格里拉的純粹美景，以及當地藏民多年未曾改變的質樸原始生活。

　　地域性強烈的藏式牧舍，一樓是牲畜的居所，人們都住在二樓上層空間，故進家屋時，必先爬上木梯直上二樓。由於自由放牧、豢養牲畜之故，一樓的空間呈現虛空狀態，也可視爲將人的生活起居空間直接凌空架高，這在中國民居建築上相當少見，也是藏式地域性建築的主要特色。

　　仁安悅榕莊將十六座當地康巴族農舍拆解後重組，形成大約單層一百五十平方公尺的兩層樓藏式牧舍，建築細部構件上還可看出當時拆解的編號，以利重組時的工序。爲紀念原屋主，每棟牧舍皆以原屋主名字稱呼。仁安悅榕莊和一般奢華的悅榕莊系列別墅不同，呈現出康巴族的生活方式與空間形態，建築外觀採傳統紅黃出簷斗拱，深色木頭迴廊欄杆與擋風防火的三邊大面積白色側牆，留下正面凹凸虛實

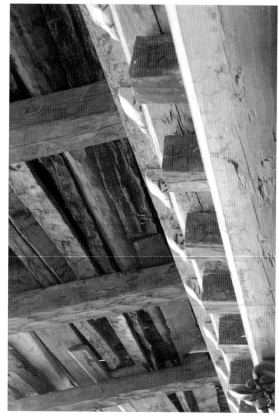

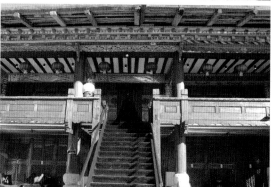

交織的外貌。

　　從主樓前庭直接爬梯上二樓即是前檐空間，正如藏式牧舍進屋都是直上二樓的生活模式。室內大廳休憩區中央設有傳統巨型紅銅罩九圓孔式火爐，於寒酷氣候發揮取暖的功能，也是不熟悉藏文化的都市人眼中具藝術性與聚焦功能的特殊景觀。木製沙發上的大紅、桃紅、湛藍和紅藍條紋織品，同時點出藏人生活中的傳統色彩與質感。

　　客房區一棟棟的藏式牧舍呈現在眼前，建築前方皆有一戶外大樓梯通往二樓起居空間。一進入客房，就見紅銅罩九孔式火爐處於室中央，這是地域氣候冷暖溫差極大的傳統民居生活的必要設備。它不像一般壁爐那般靠著牆壁，反而處於正中央，意味著它是當地生活的要角，這特殊的火爐因其造型獨特，成了藏式生活的代表形象。客房內部一眼所見，盡是松木柱樑與白底構造紋理，紅色布簾、木雕格扇、紅藍黃相間的地毯與著名七彩唐卡，構成室內安寧沉穩又帶點不尋常的氛圍，深沉的高彩度配色在其間蘊含、透露出地域民族傳統的神祕感。向下至一樓空間，這原是豢養牲畜之所，現在改裝成浴室空間，衛浴設施四散分布隱藏，只見大浴盆處於室中央。因應古老建築軀殼，設備多以「置放」方式陳設於各角落，刻意脫離其原構造體。

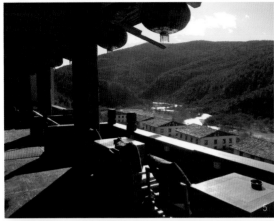

　　仁安悅榕莊的地域性特質，在於藏式牧舍的拆解組裝再利用，原味再現過去的建築風貌，現代人需要適應當地的生活方式：爬上二樓進主屋、牛羊豬馬從旁而過、極寒天候的地域條件、銅罩火爐的使用……，仁安悅榕莊著重於地域性建築、當地民族生活的一切習俗，因此什麼也不刻意設計，無為而治。這奇異旅館的設計師應該說是在地藏人祖先吧！

　　英國作家詹姆士・希爾頓（James Hilton）小說《失落的地平線》中，那被世人遺忘的人間仙境、世外桃源──「香格里拉」，如今就出現在我面前。在綠色丘陵環抱、清澈天空白淨浮雲籠罩下，我終於理解古代文人雅士所謂「閒雲野鶴」的意涵！這是最接近天堂的度假別墅。

1｜移植當地民宅散置溪邊，形成一個新聚落。　2｜拆解編號重組的木樑。　3｜當地民宅特色烽火牆。　4｜主樓公共設施。　5｜從大廳陽台向下俯看。　6｜在地用紅銅罩九圓孔火爐取暖。　7｜「樂苑」（Llamo）餐廳。　8｜當地人利用火爐取暖、煮酥油茶。　9｜牲畜自由放牧遊走於園區。　10｜兩層客房空間：上為人居，下為衛浴空間。　11｜起居室內銅罩火爐。　12｜偌大起居空間。　13｜藏式唐卡。　14｜床頭板上的裝飾。　15｜下層衛浴空間。

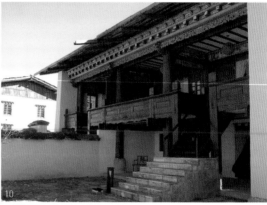

8　10

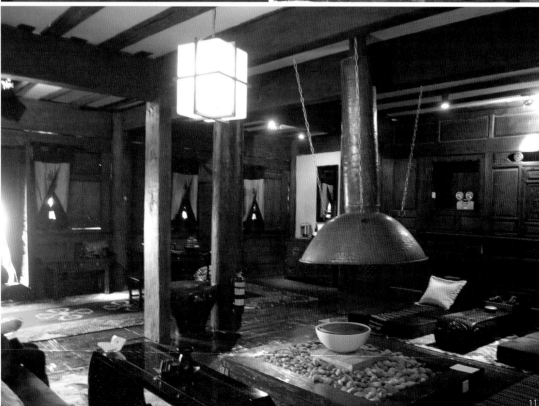

11

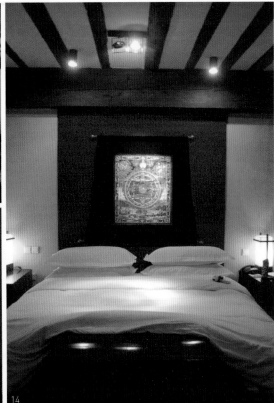

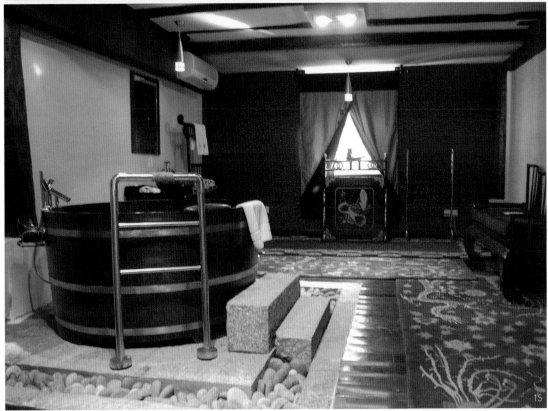

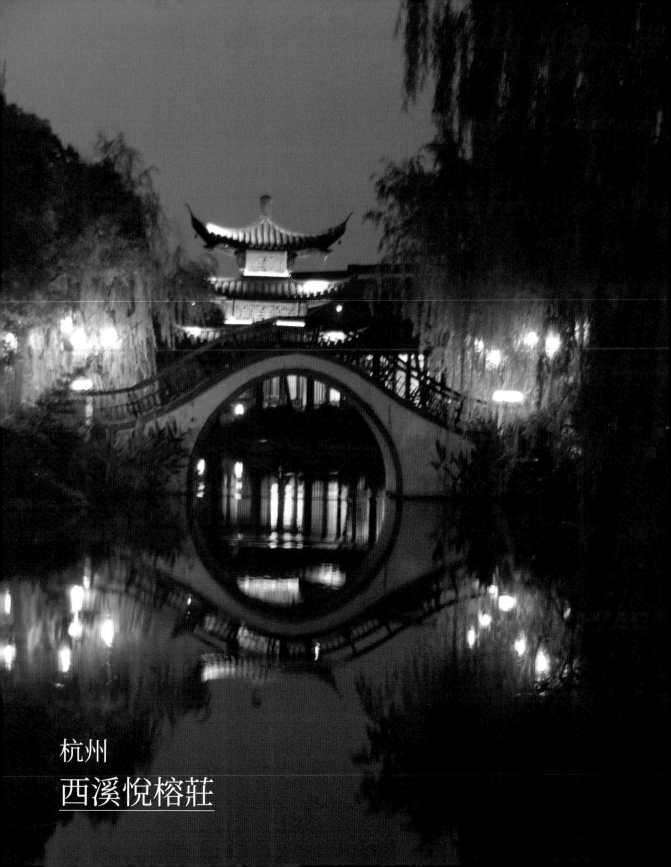

杭州
西溪悦榕莊

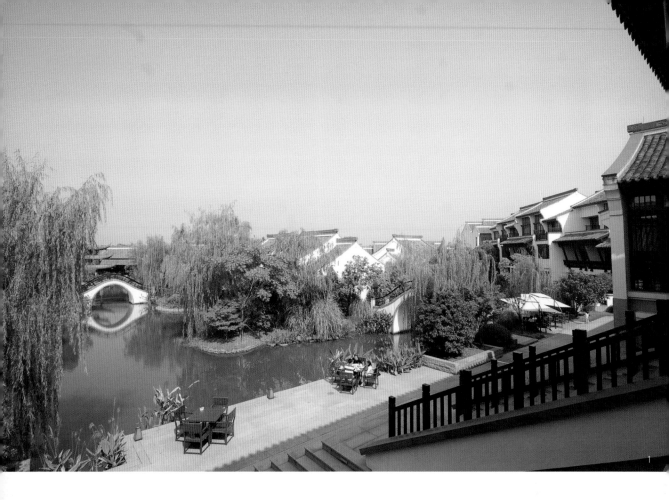

杭州有「雙西」：一是千年著名「西湖」，一是近起的「西溪溼地」。歷史悠久的西溪是端午節龍舟盛會的發祥地，自古便出現於文人的詩文詞章中。「曲水彎環，群山四繞，名園古剎，前後踵接，又多蘆汀沙漵。」美景如畫的西溪國家溼地公園彷彿就是「生態水世界」。

比起盛名十足的西湖，西溪是後起之秀，而西溪悅榕莊正位於溼地公園內東南角的「西溪天堂」，整座西溪悅榕莊占地達三萬平方公尺，緊臨溼地公園。園區內中央一池湖水雖是人工湖，卻是引進西溪之水，又流出於西溪。由入口門屋拾級而上，從主樓區二樓大廳向外陽台走去，即看見一幅中國古畫——清流、拱橋、人家。中央小湖建有半月拱橋，粉牆黛瓦的水屋圍繞湖畔，楊柳依依、綠竹挺拔。夜裡拱橋亮起燈來，似一輪明月映於湖中，拱橋的倒影形成圓形影像。橋後是三層塔樓與低矮的別墅簇群，在畫面上形成一道高低起伏的優雅天際線，顯現中國式煙雨江南的詩情畫意。

大廳高聳空間令人變得渺小，但一進入其他設施區域或客房，即又回到人體尺度感受。廳堂旁是圖書館與雪茄室休憩空間，「酒仙吧」牆側的暖壁爐供應了冬天所需的溫暖，另一側落地玻璃則可觀賞中庭溼地湖水。大廳下方的「湖光閣」提供三餐，也提供週末假日的早午餐，戶外庭園餐桌椅臨著溼地湖

邊一字排開，於此處品用早餐即能擁有浪漫的晨光。

　　往樓下至一樓是水療中心，療程融合四季陰陽五行及亞洲傳統精髓，既傳達溫馨幽居氛圍，又揉和浪漫異國風情。最裡頭則是室內溫水泳池，半戶外的天光灑進泳池，泳池光線如春光乍洩，出現暗沉、明亮交織的景象。

　　別墅區內的中式餐廳「白雲」設有兩處面向湖畔的包廂，而大眾用餐區裡，高斜屋頂天花板之下，纏綿延蔓的雲狀燈具高掛著，正如其名「白雲」。

　　客房「豪華水悅閣」的起居室與臥房獨立分離，床鋪前方正置一只大型按摩浴缸，後方浴間又提供木桶泡池，更衣室、櫥櫃、中島型洗臉檯、梳妝檯全置於此，整合了所有功能的空間，竟有四十五平方公尺，幾近一個客房的大小，可謂奢華的浴間。起居室天花板高達四公尺半，具舊時名門大宅的氣度，下方以花狀格子格扇作為壁板，內藏燈光剪影引出江南風情，壁面還內嵌眾多大小不同的毛筆。推開起居室的落地門，面前是一偌大涼亭陽台，往前望去正是圓拱橋、高塔與溼地的對景，月色倒影之下，薄霧之間更顯其真實的山水畫模樣。

　　而在雙房式按摩池別墅中，打開外門屋的木房門，只見前庭一抹綠樹及一旁的SPA泡池，與泡池相連的是室內雙人按摩室。推開起居室後方門扇，那是長十餘公尺、深兩公尺的陽台，臨接了一大片溼

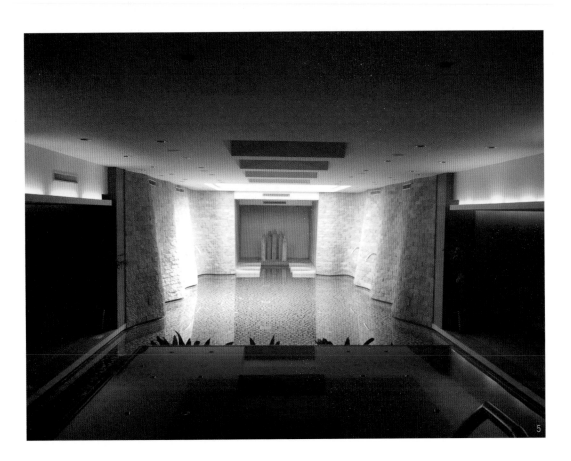

地，悠閒的午後躺臥於此，貼近溼地的一草一木，體驗一回不太一樣的度假行程。散步於園區中，別墅、溼地、拱橋、湖泊……，好似水鄉澤國，江南之美在此一覽無遺，「一曲溪流一曲煙」。

歷史上，宋高宗曾因戰亂而南下江南避難，見西溪之秀美而忍不住驚嘆，意欲為此景停留、建其行宮，但因戰局不利且經費不足而放棄了興建念頭，臨行前依依不捨之情溢於言表，只嘆道：「西溪，且留下……」

1｜高低起伏、左右變化的江南園林建築。　2｜前廳接待區。　3｜獨立離館「白雲餐廳」。　4｜餐廳內懸吊白色浮雲燈飾。　5｜泳池盡頭具半戶外天光之效。　6｜「水悅閣」起居室向外的框景綠意。　7｜牆壁內嵌置各式毛筆。　8｜高塔拱橋的楊柳鏡水。　9｜臥室床前設降板浴池。　10｜偌大衛浴空間中島式梳理檯。　11｜深邃休憩陽台接湖畔。　12｜獨棟別墅起居室與書房相連。　13｜白瓷浴缸置中成焦點。　14｜獨棟別墅區巷弄感。　15｜西溪且留下。

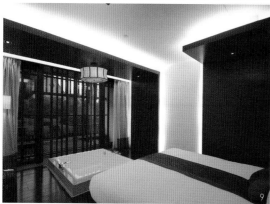

安吉
安吉阿麗拉酒店

1

　　奧斯卡第七十三屆最佳外語片《臥虎藏龍》，讓原本沒沒無聞的一座原始竹林一夕之間成了旅遊聖地，電影造就了「灰姑娘現象」。浙江省安吉縣所連結的正是中國傳統儒俠輕功飛行於青翠竹林樹梢的武術美學畫面，原本多數人忽略的一大片竹林海如今被喚醒，成了世外桃源。安吉素有竹鄉之稱，六萬公頃原生竹林涵納四十種不同品種的竹子，為中國東部最大、也是唯一僅存的大竹林。東南亞著名度假村品牌「阿麗拉」前進中國的首站選址於此，除了看上竹林湖景，還附帶武俠天地的聯想。

　　度假園區臨湖而設，最高點配置可登高望遠的公共設施，次遞而下，陸續座落各度假客房及別墅，慢慢趨近湖面。由上俯看下方全區，低矮房舍白牆黑瓦、鄰次櫛比的斜屋頂錯落交織，極富往昔聚落之感，而上方簇群展現了現代規劃排屋的樣貌，顯得較為擁擠，我們可從中解讀出上下兩區看似包覆相同外衣，實際上卻擁有相異的骨架。

　　入口接待大廳是一座浮建於水面的白牆灰瓦民居建築，進入內廳的剎那即見湖面美景。接待前檯與等候區設於左右，沙發區背板飾以竹林大型影像，點出安吉的特色。中式餐廳「藏龍閣」的餐飲空間自然以中國風處理，但為了襯出戶外湖景而調整為輕中國風，避免過於複雜沉重而影響視覺效果，桌椅陳

設相當簡單,只有吊燈設計有所表現。全日式「湖景餐廳」局部隔以竹圖案的絹絲隔屏,取餐區上方的竹製天花板設計反映了在地文化。湖景餐廳中的角落設置了酒吧區,由於兩面轉角採景並設有露天休憩區,使得「Happy Hour」和夜生活都和湖脫離不了關係。

阿麗拉水療中心裡的泳池擁有三面採景,無邊際水池像鏡面倒映著山景,也和湖景相連,共築一幅優美畫面。芳療室玄關前照壁是半透花格屏牆,後方是理療區,為對稱布局於按摩床前置一大浴缸,不過這裡並無窗景,為全度假村裡唯一沒有和湖景產生對應關係的地方。

安吉阿麗拉的「典雅湖景客房」採寬面雙開間設計,主開間床鋪對著起居空間,視線越過低矮桌椅經陽台而至湖面。天花板表面貼飾竹片,但貼飾手法不若竹編織的整面懸掛來得到位。次開間位於客房轉角地帶而擁有雙面開窗,設置坐臥長榻可供茶飲、休憩使用,為度假村裡最能帶出氛圍的道具。而最令人意外的是,房內竟然只設淋浴間而沒有浴缸,對於度假而言,浴缸是必需品,其實客房面積是足夠的,不知道阿麗拉為何要放棄此項設施。最後走出室內,我欲躺坐於陽台欣賞湖光山色,卻又意外發現陽台僅一公尺寬,放不下休閒式桌椅,更遑論躺椅了。高一級別的「湖景別墅」就留設了大露台,並設有亭閣供人休憩,符合度假村應有的功能。

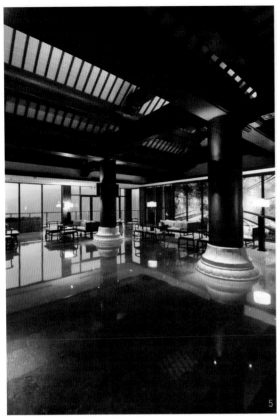

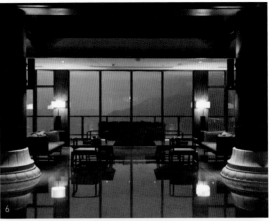

　　若要比較新加坡建築團隊WOHA具現代設計感的峇里島烏魯瓦圖阿麗拉酒店（Alila Villas Uluwatu, Bali）、新加坡建築團隊SCDA具木質感溫暖性格的峇里島蘇里阿麗拉酒店、泰國建築師杜安格特（Duangrit Bunnag）在地用材面貌豐富並使用現代創新手法的七岩阿麗拉度假村（Alila Cha-Am Resort），三者的共通點是建築師即室內設計師，建築設計規劃之初就已留設日後室內設計要發揮的格局。反觀安吉阿麗拉的建築與規劃，相較下稍嫌平淡，雖然依照範本復刻仿造出在地民居意象的建築，然而卻讓室內設計師只能執行美化中國風的工作，有失雙方聯手合作之效果。安吉阿麗拉的室內表現雖還算不俗，但與同品牌其他酒店比較，卻因建築師不同而有天差地別的命運。

1｜此起彼落的別墅簇群臨湖而建。　2｜設置於水面上的接待主樓。　3｜大廳旁茶吧。　4｜大廳前檯。　5｜大廳有精修內景，也有自然外景。　6｜前廳湖面的對景。　7｜等候區竹林主題影像牆。　8｜中式餐廳「藏龍閣」。　9｜四方斜頂的餐廳包廂。　10｜全日湖景餐廳。　11｜餐廳內臨湖景的酒吧區。　12｜無邊際泳池與湖面相連。　13｜圖書館場域。　14｜圖書館包廂。　15｜圖書館外露台湖景。　16｜雙人芳療室。　17｜懸空於山壁的湖景別墅。　18｜典雅湖景客房起居間與角落長榻。　19｜客房中軸端景的臥榻。　20｜單槽洗臉檯。

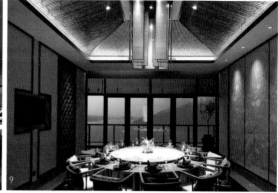
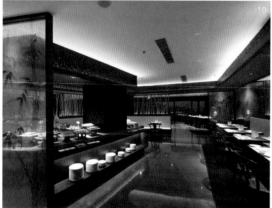
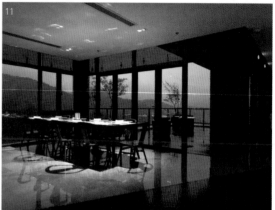

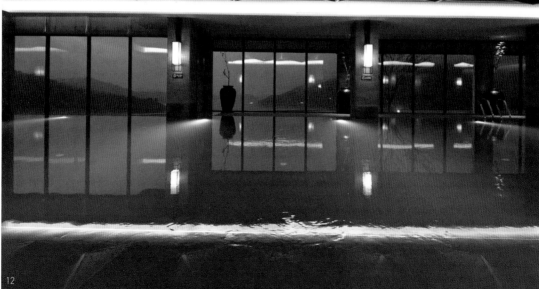

黄山

黃山悅榕莊

1

　　凡經歷過「黃山之奇，華山之險」的人可不必再看山了，因為這兩座山岳驚心動魄之貌無法被超越，因此明代地理學家徐霞客言道：「五嶽歸來不看山，黃山歸來不看嶽。」與其強說黃山與悅榕莊的關係如何，不妨端詳世界文化遺產「宏村」現象。黃山悅榕莊離黃山景區尚有一個多小時車程，卻距離宏村僅僅五分鐘，於地域性而言，要說這度假村順著宏村的紋理而建構似乎更為貼切。宏村是一座位於黃山山腳下、擁有大量明清歷史建築的古村落，始建於北宋政和三年（西元一一一三年），又於明永樂年間重新布局建築、引水入村，再於清中期大規模興建。其中完善的供水系統最具特色，系統引村西河水入村內，九曲十彎，家家戶戶都引為生活用水，同時具調節氣溫及美化環境的作用。另外，宏村的規劃採用「仿生學」的「牛」形布局：以村鎮背後雷崗山為牛頭，村口兩棵老樹為牛角，月沼湖為牛心，南湖為牛肚、蜿蜒水圳為牛腸，民居建築為牛身，四座古橋為牛腳，被稱為「山為牛頭樹為角，橋為四蹄屋為身」。這聚落裡地域性民居的色彩表露無遺，粉牆黛瓦、水路月沼，以及二進院落的中庭水院，是徽派建築的代表。

　　黃山悅榕莊自然奉徽派建築為圭臬復刻仿建，發揚民居古建築靈秀之美。整個布局在制高點設置了

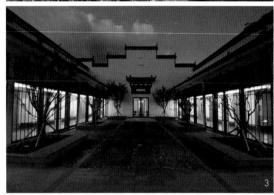

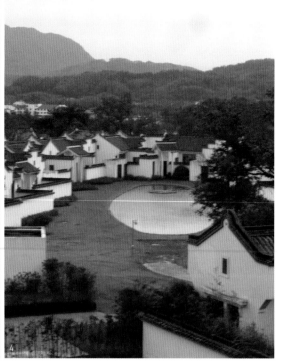

前廳、大廳休憩區、大型餐廳、宴會廳、賣店、泳池、健身房等公共服務空間。由於這些公共功能在以往民居建築中並不存在，因此大型建築體必須藏身於度假村裡，建築地域性的復古策略在量體上顯得難以駕馭其整體性。由遠處望去，即見白牆黑瓦逐層而上的別墅，為呼應宏村月沼湖，建築師在較低別墅區亦圍塑了一處月湖，戶戶面向湖心而置，其餘別墅則以現代規劃模樣採街廊式沿街配置，仍舊錯落有致。

循著大階梯拾級而上，再經中庭迴廊，始達前樓大廳，由此往下面挑空處前方看去，一幅美好田園畫面現於眼前，對面正是古老村落「盧村」及端景點的尖山。為了大氣勢的景觀效果，度假村付出了代價，挑高大量體的大廳休憩區巨大尺度顯然與徽派民居建築不太相融。

「盧苑套房」是最基本的標準客房，規格表現值得稱許，雙開間的平面一邊是浴缸置於最後端的衛浴空間，另一邊起居間在前、臥鋪在後，兩者以隔扇拉門彈性區隔。這時，我反而明白為何浴缸要擺設於後方，這樣床鋪便與浴缸相鄰了，悅榕莊近年來的形象畫面即床與浴缸的親近關係，他們認為這是度假村應有的特質。

黃山悅榕莊欲仿造一個新古鎮，形式上的復刻並不困難，但旅館大型公共空間的尺度比例在古代民

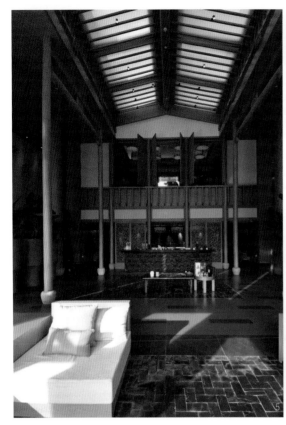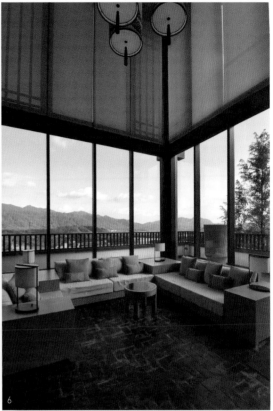

居古鎮不曾出現，沒有人規定大廳及大廳休憩區非得挑高兩層不可，倘若調降高度，應會顯得更為內斂一些。另外，古鎮建築簇群有機生長成形，現代規劃以街廓式沿街配置，又露出現代文明都市設計的紋理，古鎮裡其實沒有如此大喇喇排排站的建築群，這裡少了聚落圍塑的精神——鄰里關係，仔細到附近宏村、西遞村走走，會發現其間的大不同。

　　這度假村和世界遺產宏村有地緣關係，但為考量國際市場，非得名為「黃山悅榕莊」，若稱作「宏村悅榕莊」就少了點地位高度。黃山悅榕莊沒有義務把宏村的地域精神照單全收，以上論述並非批評，只是個人的地域性關懷妄想。

1｜宏村徽派建築古民居。　　2｜悅榕莊仿古建築的現代配置。　　3｜入口與前廳中庭廊道串聯。　　4｜獨棟別墅圍月湖而置。　　5｜高聳大廳的前檐空間。
6｜大廳休憩區角落風景。　　7｜園區公共設施獨棟建築。　　8｜高聳尺度落地窗對景前山。　　9｜戶外休憩空間。　　10｜中式餐廳「白雲」的雲飾木雕。
11｜兩旁雲圖騰壁飾。　　12｜吊燈與地毯雲飾相映成趣。　　13｜盧村雙臥別墅的偌大高聳公共空間。　　14｜盧苑套房起居室與臥室。　　15｜獨立浴缸與床鋪比鄰。　　16｜盧村雙臥別墅起居室。　　17｜起居室外的偌大露台。　　18｜主臥室罕見三面採景落地窗。　　19｜浴室浴缸臨窗而置。

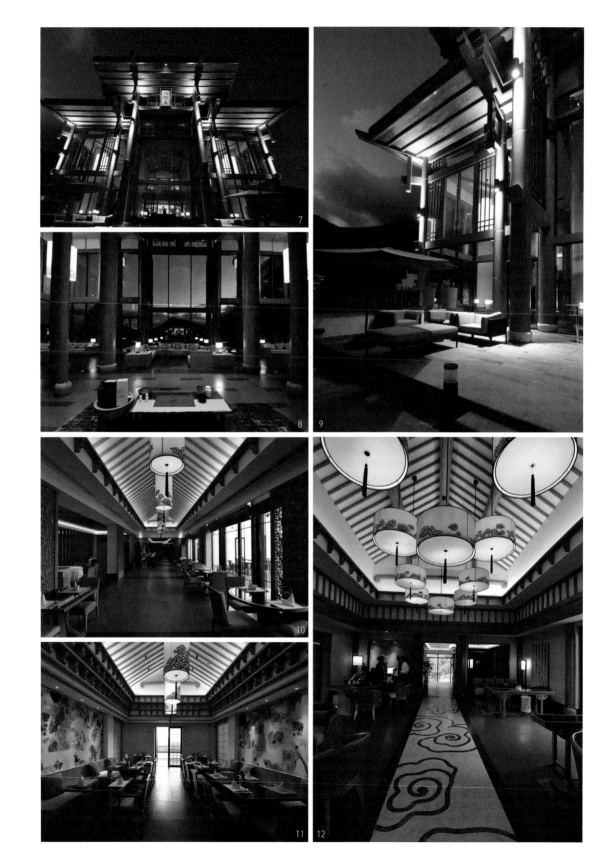

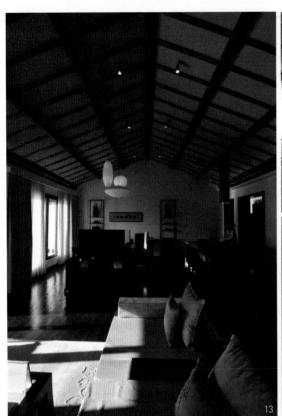

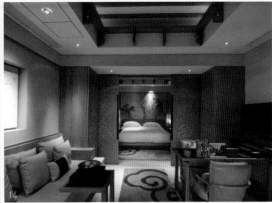

13 | 15

14

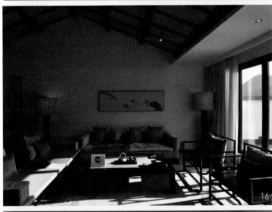

16 | 17

18 | 19

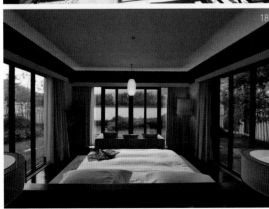

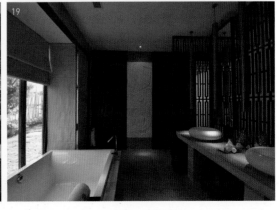

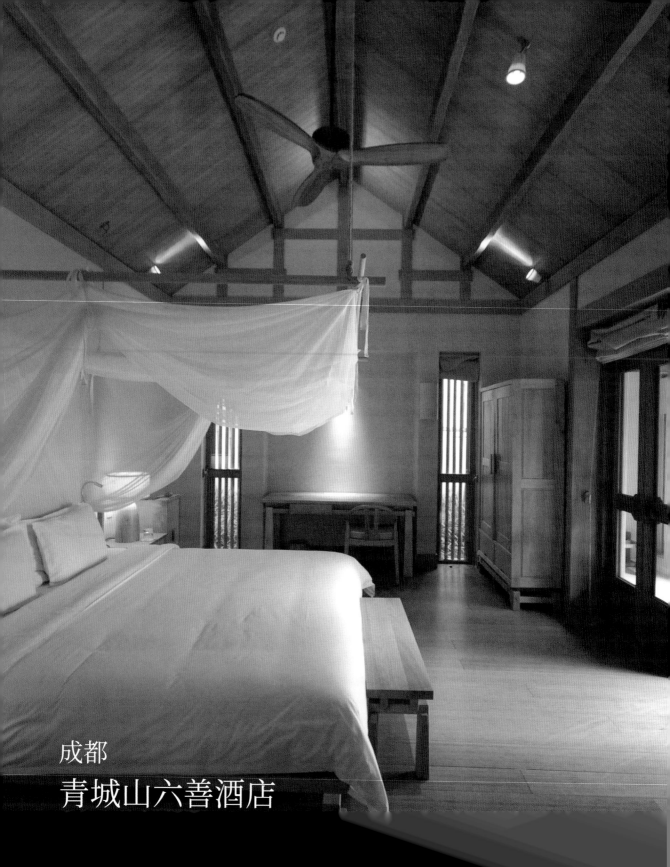

成都
青城山六善酒店

擁有泰國血統的六善集團強調原生自然野趣,反人類文明色彩,提供旅人遁入遺世獨立的身心靈修養環境。六善致力於推廣「慢活」的度假哲學,第一次落腳中國選址於成都青城山風景區內,群山環抱,沒有現代人為建築的環境視覺汙染。

小車趨近大廳會先經過木格柵廊道,車停處前方是一端景瞭望亭,位於二樓的園區全景一覽無遺,瞭望亭浮建於水瀑上,湍急流瀑飛奔而下。進入大廳,由天井式迴廊連通品茗區;這兩層樓高的天井正中央種植老銀杏樹一棵,迴廊邊欄杆處設計成美人靠座敷,窄小的場域仍擁有人性尺度的空間舒適度。

瞭望亭另一邊是一棟兩層式圓樓,二樓直通餐廳「莎拉泰」。餐廳內正中央設開放式廚房,上方採天光入內,外部出簷之下的半戶外餐飲區直接飽覽青城山的綿延起伏景緻。位於一樓的是「月亮吧」,由高而低的不同層高度連接到落地玻璃門的戶外休憩區,酒吧室內天花板由在地竹子為材編排成面,下方吊掛下弦月造型板,由此向上投射燈光於天花板,再均勻地反射至全室。

酒店自家有機農場的主要理念是減少碳足跡,於是「FARM 2 FORK」餐廳建築前便是一大片有機農場。這另一建築聚落群似福建土樓,一大圓形中空兩層樓量體圍繞著圓心,焦點即酒窖空間,穿越酒

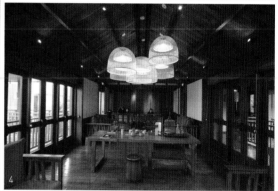

窖後才通達中式餐廳。為符合中式餐廳使用的習慣，二樓圓圈外圍設了十二間以十二星座命名的獨立包廂。六善向來重視人與自然的關係，在餐廳主建築外的花園配置了數個白色圓形亭閣作為戶外用餐使用，稱作「蓮亭」是因為整體景觀設計成一彎種植蓮花的蜿蜒水道，串聯起各個亭閣。

六善最早以水療起家，泰式傳統SPA名揚東南亞，於成都又融入道家元素技法，欲創造其SPA王國。水療中心接待室是一個圓形中心焦點建築，外圍賦予一圈中空圓環附屬建築，設置十間理療室及冥想室，建築彼此雖互相分離，卻以圓心焦點相連結。水療中心的泳池區偌大無比，院落前庭是戶外泳池區，室內泳池則位於斜屋頂木構造底下，高聳屋頂下的湛藍池水與落地玻璃外的綠意相映。

合院別墅以四間獨立別墅組成一院落，推開入口門屋雙開木門，即見一長形庭院，前有水井意象的造景，端景有亭閣休憩區，兩側則以迴廊連接各客房。臥室裡設有六善不變的招牌——水平木架白紗罩床，雖然不會有人真的放下這紗罩睡覺，但現今別墅設計仍念念不忘這古時候所留下的「蚊帳」，頗具浪漫的視覺效果。而正對著床尾、推開落地雙開玻璃門是一微方庭，中央植一大樹，盡頭又是一處小亭供半戶外休憩使用。浴室空間呈極簡自然風格，以舊時代的磨石子為主材料，不但牆壁與地面使用，浴

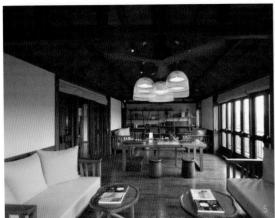

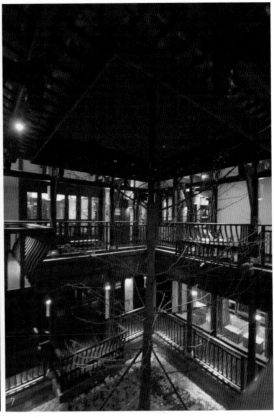

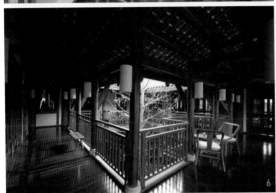

缸亦然，地、壁、池皆為一體，質樸中現其品味。

　　六善在中國的表現和以往有著些微不同的改變，不再堅持執行素人粗獷式設計，雖留下些許人為設計的痕跡，但仍不失質樸本性。六善的設計其實很單純，只欲表達其天然悠閒的風範和高雅的氣質，成都的地域性特色並不明顯。仔細端詳六善進駐中國後的設計，仍能發現六善在中國文化精神上的著墨深度略顯不足。

1｜園區建築閒逸散落大地的配置。　2｜主棟大廳露台可見大瀑布流水。　3｜迎賓車道。　4｜大廳前檐。　5｜大廳旁的圖書館。　6｜天井迴廊的美人靠茶座。　7｜四方迴廊環繞著天井。　8｜餐廳棟建築夜景。　9｜莎拉泰餐廳中央天窗。　10｜餐廳戶外用餐區。　11｜月亮吧天花板燈光設計。　12｜戶外蓮亭用餐區。　13｜中式餐廳大圓環環繞中心焦點。　14｜中心酒窖。　15｜水療中心建築組團。　16｜圓形接待室。　17｜五十公尺長的室內泳池。　18｜合院內迴廊與古井水景。　19｜磨石子浴缸與牆面的整體性。　20｜別墅起居室連接臥室。

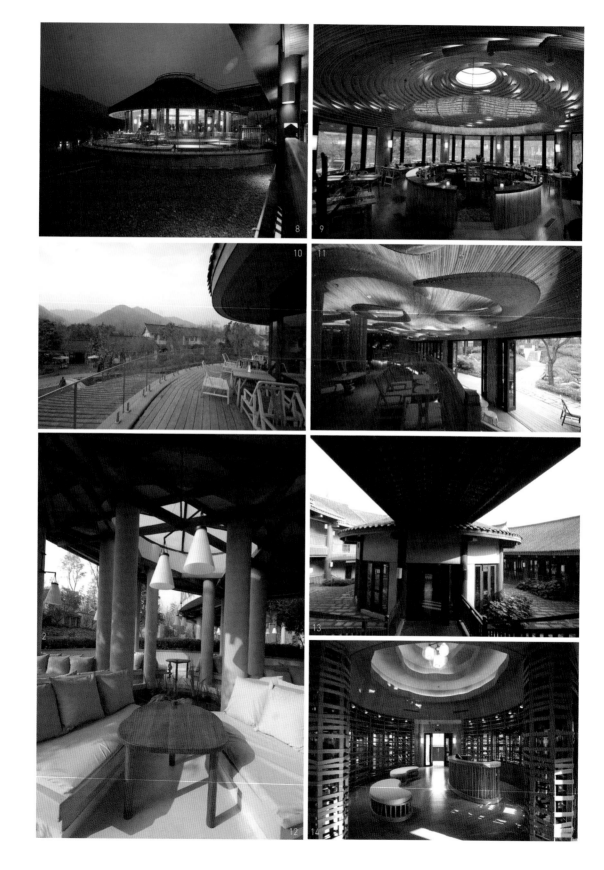

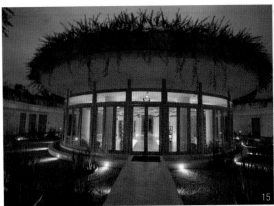

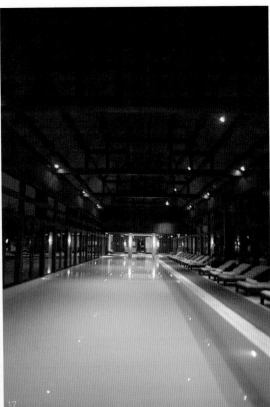

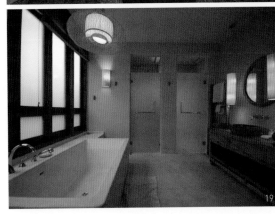

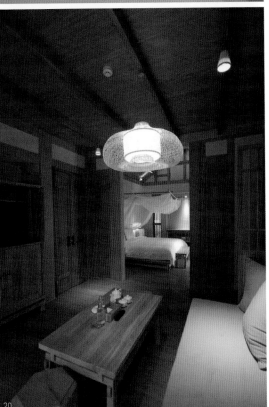

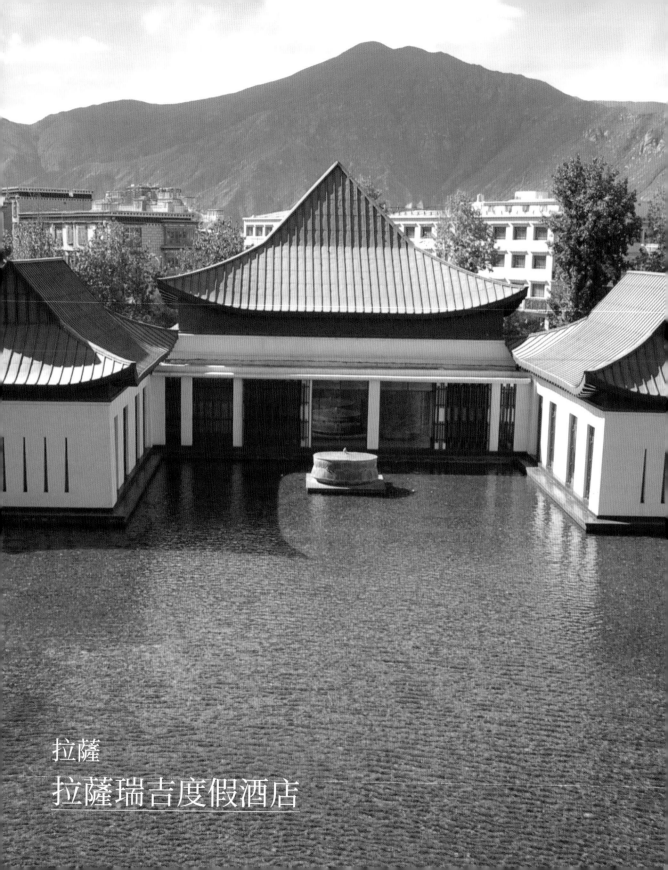

拉薩
拉薩瑞吉度假酒店

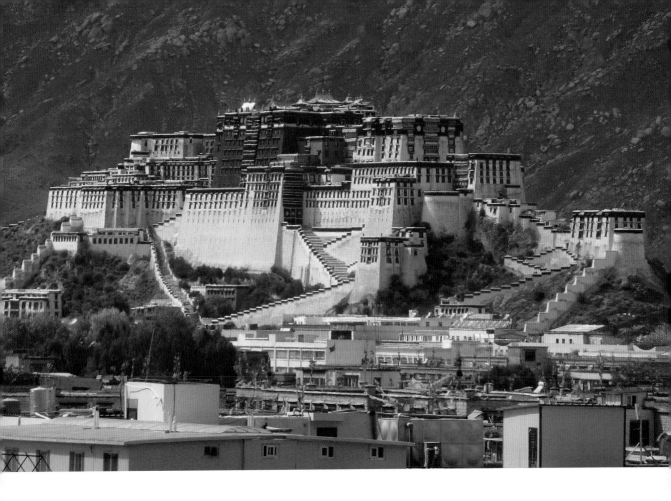

　　西藏在民族、地域、文化領域上,擁有其異於中國其他地方之處,尤其拉薩布達拉宮更有其於政治、宗教上的崇高地位。位於「世界屋脊」青藏高原、海拔三千六百八十公尺之地,拉薩瑞吉度假酒店於二〇一〇年十一月開幕,布達拉宮就在酒店眼前。

　　藏式風土建築以布達拉宮為例,最明顯的是白色與大紅色的磚石砌泥敷牆面,斜屋頂出簷處常出現類似簡化式斗拱的方形出挑短樑飾物,以及微微梯形狀的建築量體。拉薩瑞吉的主樓入口處是一大型三合院式廣場,兩側壁面皆以紅色漆面為底,而另外兩端則是宴會廳入口門壁與大廳入口,亦是大紅漆面。主樓背面與輔樓壁面均採用白色,整體視覺效果即為紅和白,與布達拉宮相映成趣。

　　主入口大廳位於三樓,由此進入接待廳,大面落地窗能遠眺端景布達拉宮,一覽宗教聖地與綿延起伏的山景。走出大廳陽台,向下望去是一偌大水庭,而一組三棟式白牆灰瓦斜頂建築倒映於水面上,為酒店最具代表性的畫面。這大廳當中,立了四根微梯形的大紅木方柱,柱礎為黑色石材,其下方置一大低矮方桌,布置了許多主人收藏的古董和藏式法器,一進入大廳便感受到濃厚的藏式風情。

　　酒店設有三間餐廳:一是全日餐廳「秀」,設計師在入口處端景布置了六幅創作,皆以西藏天珠

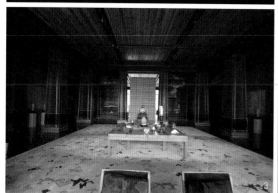

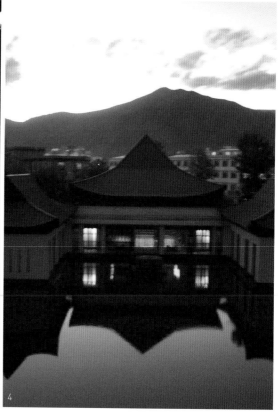

為材，在畫布上做現代藝術表現；另外是中式餐廳「宴庭」，室內空間設置了迴紋木格扇作為隔屏和拉門，呈現中國建築元素；第三間餐廳是最具代表性的藏式餐廳「斯自康」，以高彩度的黃、紅兩色強調藏式室內空間的色彩傳統，牆上多是藏式飾品與唐卡掛圖，不論在飲食上或傳統藏式室內氛圍都達其效果。

「銥瑞水療中心」提供藏式精神淨化的精緻奢華體驗，中心處銥瑞屋擁有四百平方公尺的恆溫黃金泳池，池底採用黃金磁磚，燈光展演下閃爍一室光輝，泳池端景牆上則是匠師雕出的金龍，盤旋於牆上成為全室焦點，與一般都會酒店強調的無邊際泳池之表現大大不同，旅客彷彿神聖宮殿中的皇族。

拉薩瑞吉度假酒店的中型客房擁有三面窗：一在臥室空間，二在起居空間，三在浴缸空間的開口處，分別對應窗外遠景的布達拉宮。臥室床頭板是一朵祥雲，兩旁懸著質樸吊燈，書房牆上掛滿了在地藏人的生活寫真。偌大的衛浴空間裡，洗手間與淋浴間隱藏在一端，中間是一水平長形雙槽式檯面，極長的明鏡上附有四盞半圓筒燈，對側置一大裸缸，背景又是一大幅畫，盡頭開窗處正是布達拉宮。

綜觀拉薩瑞吉度假酒店的西藏地域特色，可得出三點：一是無處不裝飾，愈是未開發的原始部落，

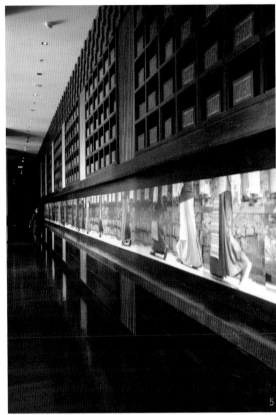

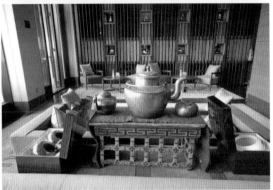

愈是強調其民族手工藝的表現，不論是公共空間的古董寶物，或是牆上大型天珠畫作，還有畫家、攝影家對布達拉宮的生活觀察寫真。其次是地域民族特別喜歡高彩度色彩，像是藏式建築的大紅色搭配白色的大牆，或織布中常見的黃、藍、紅。最後是拉薩多山綿延而無水，建築簇群正中央設置一大方池水域，為天候極度乾燥的地區，帶來沁涼的心情。

　　這是近期中國人民公認的指標性旅遊酒店，建築在這聖域裡的形象尤其貼切。

<hr>

1｜西藏布達拉宮。　2｜前庭大紅壁面與木格柵。　3｜大廳四柱與擺設的藏式法器。　4｜大廳臨眺下方水域。　5｜拍下朝聖者腳步的攝影裝置藝術。　6｜品茗軒茶吧。　7｜茶吧端景牆。　8｜全日餐廳「秀」。　9｜「秀」餐廳的天珠傳統裝置藝術。　10｜「斯自康」藏式料理餐廳。　11｜「斯自康」餐廳的藏式傳統織布手工藝。　12｜鈜瑞屋泳池端景與金龍盤旋壁雕。　13｜總統套房臥室的四柱床景與休憩空間。　14｜極佳通風採光衛浴空間。　15｜客房三層次：臥室、起居室、浴室。　16｜床頭藏式民俗織布手工藝。　17｜於浴室落地窗觀布達拉宮之景。

8 9

10 11

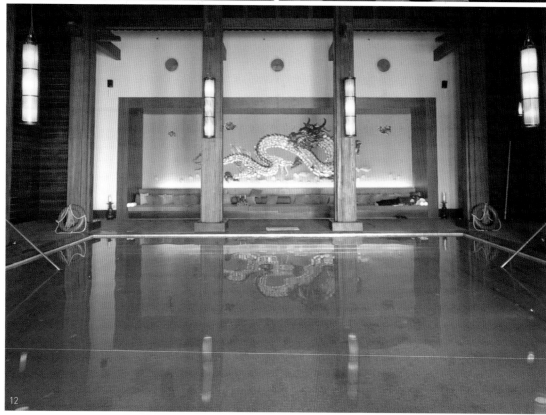

12

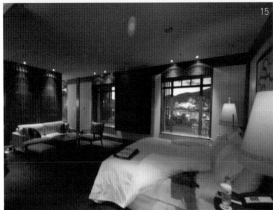
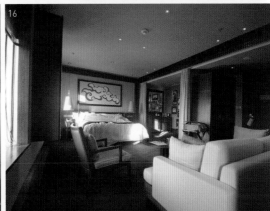
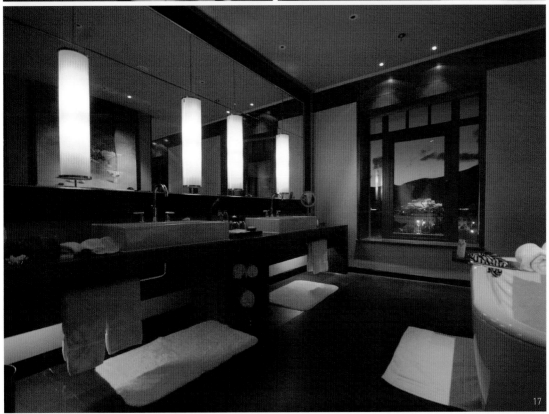

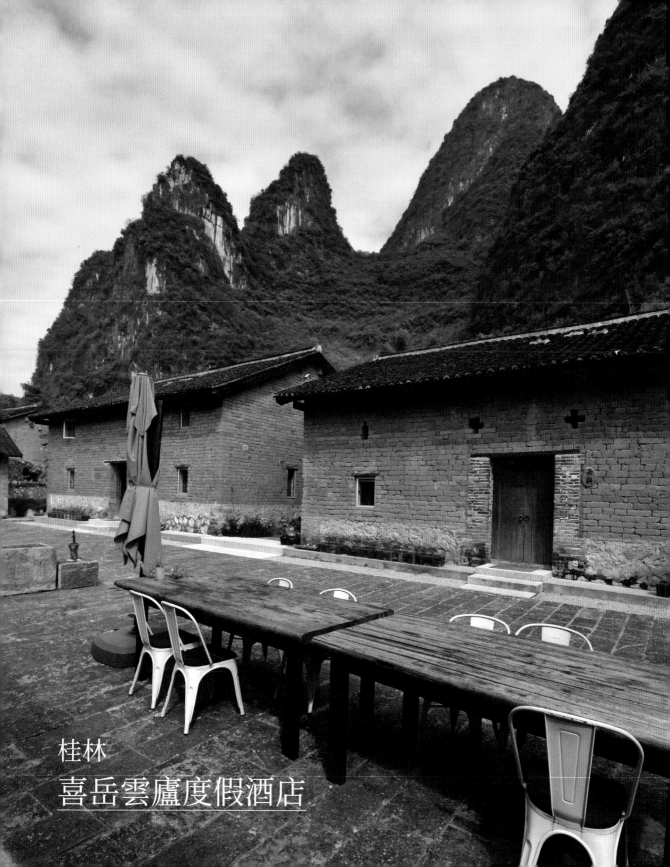

桂林
喜岳雲廬度假酒店

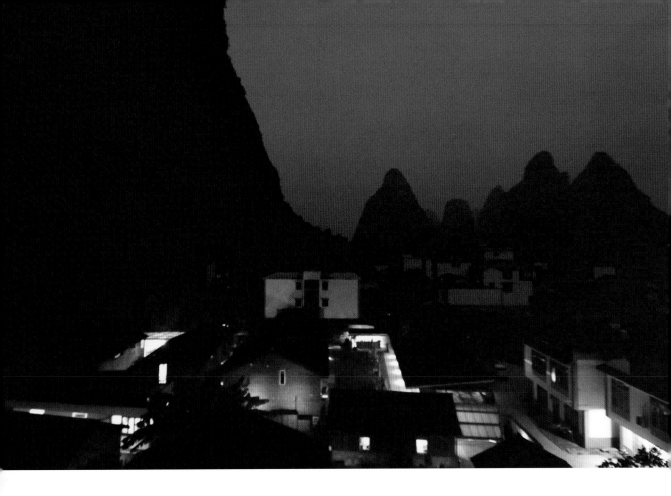

　　中國的度假酒店正興起一股將古老村落改造活化再利用的趨勢，若要舉例，這股趨勢的豪華版本當屬赫赫有名杭州法雲安縵為中國第一，但很多人不知道平價版本正是桂林陽朔的喜岳雲廬度假酒店。二〇一五年開幕的喜岳雲廬選址於陽朔名勝「九馬畫山」及「黃布倒影」附近，距離二十元人民幣紙鈔標幟性圖案上的灕江連山畫面不到一公里。在喀斯特山貌群峰間有一平坦空地，自古以來匯集了民居形成聚落，古樸原始生活養成已久，喜岳雲廬要在此創造一個獨屬在地「灕、樸、漫、清、野」特色的生活場景。

　　喜岳雲廬選擇活化七〇年代興坪漁村的村民自力造屋建築，為五棟獨立相鄰的廣西桂北古民居賦予新生命，保留黃牆、黑瓦、土磚的自然純樸在地特質，並由設計師置入必要的現代生活機能，排除現代文明的電子產品。古建築保護得宜，新設計的置入低調簡樸，古村落滄桑的外表下藏有年輕的靈魂。

　　土樓和新建餐廳棟之間圍塑的中庭鋪著在地天然原始感的石塊，由中庭向四周望去，低矮建築背後是陽朔最美的山巒起伏。玻璃屋餐廳紛紛打開落地窗與折疊門，內外通透相連，將自然的空氣與光彩引入室內，空間彷彿無界限。

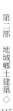

古村落舊樓外牆修復之後，於原址各自形成大廣場或小中庭，簇群組合建立了鄰里關係。每棟樓的核心設有挑高兩層的公共起居室，其間裝置的新樓梯成為焦點，帶點設計感的開放式樓梯，在古樓四壁與老舊天花板之間彰顯出創新精神。客房內的人為設計著墨不多，為保留原有土磚牆之模樣，只在下半部人會觸及之處包覆以人工手抹泥飾或木板，其餘所見即古樓磚牆和黑圓木樑屋頂天花板。由於古民宅磚造建築開窗面較小，光線不足，故屋頂斜窗的天光就成了靈魂所在。喜岳雲廬滿足了住宿功能使用，多餘的現代文明娛樂則不在設計目標裡，修身養性之外，也能感受鄉土的氣息。

突然，我發現客房內有雙乾草編織拖鞋，完全顛覆了我對頂級酒店所能提供服務之想像，有人穿著草編拖鞋在園區裡散步，在此偏鄉美地顯得十分應景。

「漓、樸、慢、清、野」意指在陽朔連峰、漓江美景當中，村落顯現的古樸無華之姿，那是都市人想逃離遁入的無染境地，清心寡欲地在鄉土場所隨處野遊慢活，尋回往昔童真單純的情懷。度假旅館理應具備如此性質，但現今許多酒店為能增添獲利而包裝過度，多餘的華麗外表之下，內在卻俗不可耐。簡而言之，「反璞歸真」才是要義，喜岳雲廬現在看來雖是異數，但實實在在地走向正道。

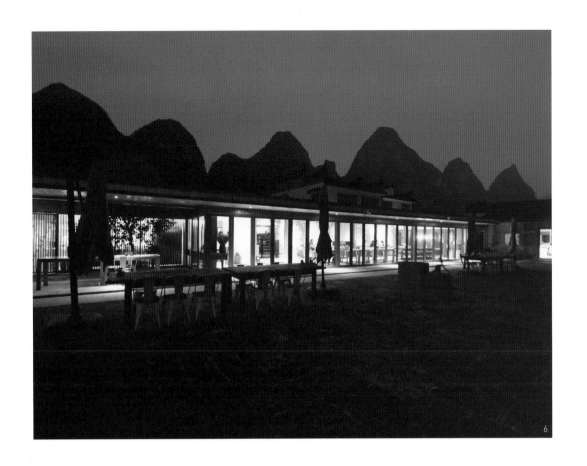

6

　　喜岳雲廬初開幕時，為尊重關懷地方，決定全部聘用在地村民，給予就業機會，使年輕人減少外流。由於酒店的清平性格，客房內沒電視也沒書桌，要人放下心思沉澱，緩慢生活。可是慢不下來的我正巧靈感來了，想要寫寫心得、設計草圖，苦於房內沒書桌而只得到中庭大桌工作。這時，服務人員過來留盞燈給夜未歸房的旅人，送上當地茶飲、水果盤表示關懷；當夜更深了，又再呈上地產百香果酒以助好眠心情……，這一切皆出自純樸漁村聚落的在地性格。在這封閉的社會裡，有的人根本沒踏出過陽朔一步，更別談住過五星酒店、了解如何達到酒店服務水準。簡單而言，他們雖是一群沒經過正規訓練的素人，卻能憑藉著善良的心以款待外來的旅人。

1｜群山腳下的古樸村落。　　2｜陽朔漓江標幟性畫面。　　3｜二十元人民幣紙鈔以漓江為題。　　4｜中庭兩側新建玻璃屋與舊土樓。　　5｜餐廳面向中庭土樓。　　6｜黃昏玻璃透光與山景剪影。　　7｜石牆與土屋圍塑小中庭。　　8｜土牆、石板地、竹屏等古樸元素。　　9｜白色鋼架與黃土樓並峙。　　10｜小型圖書館簡易樸素。　　11｜挑高餐廳與樓梯。　　12｜挑高起居室與樓梯。　　13｜大斜屋頂下的浴缸。　　14｜大斜屋頂下的天光。　　15｜乾蘭草編織拖鞋。

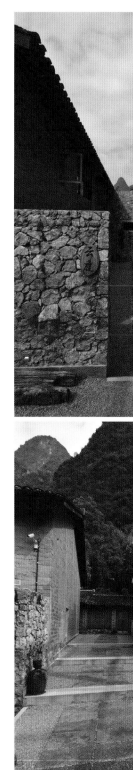
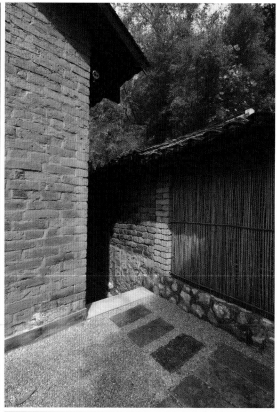
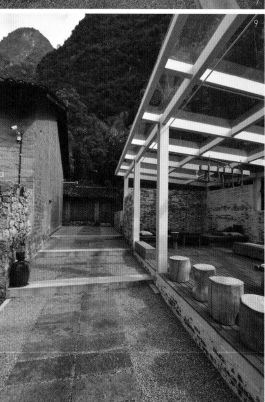

11
12
13
14
15

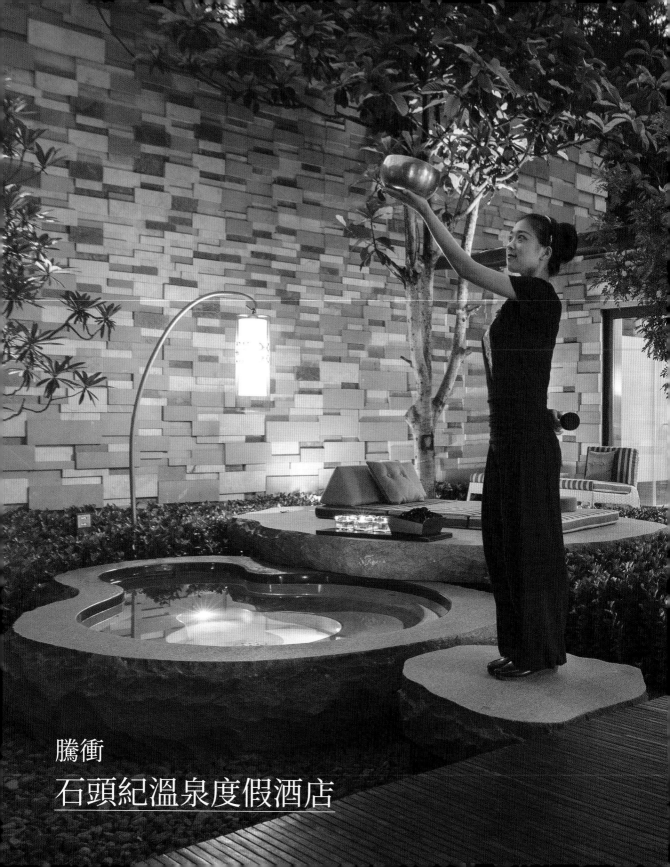

騰衝

石頭紀溫泉度假酒店

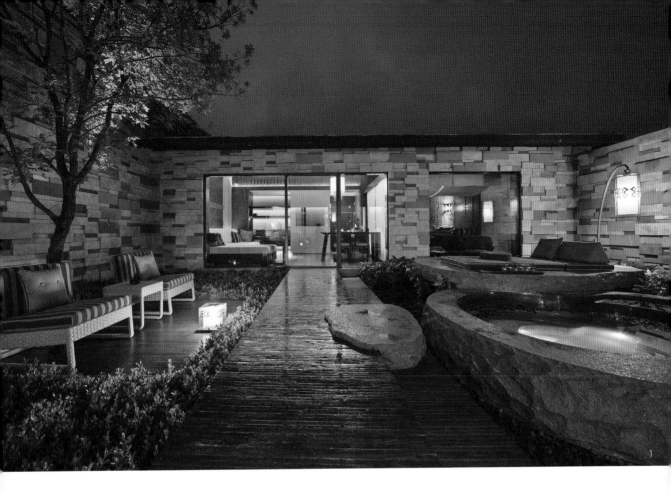

隈研吾是我預測將於二○二○年前後獲得普立茲克建築獎的國際知名建築師，他的每一個作品皆受眾人矚目與期待。當國外建築師在中國攻城掠地、奪下各地設計案時，超現實與復古的建築類型同時出現，前者當中國是個實驗室，後者仿造中國DNA而獲取大量業務。在這些建築師之中，我只看好隈研吾的職業道德和創意靈活度。透過雲南騰衝石頭紀溫泉度假酒店的表現，我們能感受到建築並非形似而是「神似」中國風格，建築師擁有轉譯能力，可將雲南的鄉土語言轉譯成中國風的嶄新可能。這形而上美學演繹得極為傳神，具備世界級水準。

雲南騰衝石頭紀溫泉度假酒店位於騰衝北邊重鎮滇灘，附近火山群形成「十山九無頭」景觀，有火山熔洞、熔岩石地、火山湖、堰塞瀑布，為中國四大火山群之一。而另一景觀是熱海，經年高溫湧現，明清時代有「一泓熱海」之稱，於是火山、熱海成為酒店的兩大主題。選址於雲峰山不老谷之下，其中道、山、林、泉為四大資源，占地一千畝，共建造五百棟別墅，一期開放五十棟別墅及會所，二期另有與火山景緻融合的十八洞高爾夫球場、白玉真人翡翠博物館、休閒中心、天地舞台、天文觀星台等。

酒店入口是一圓形大廣場，直進玻璃三角形量體的「天賜佳餚雲會所」是為大廳，由室內向外看

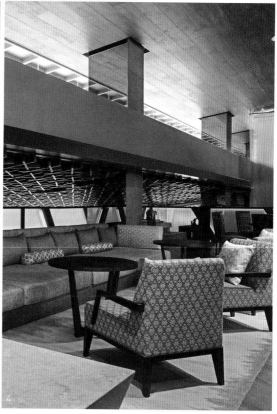

去，低矮水平狀的出簷形成一長而水平的隙縫，取景特殊，極長出挑屋簷天花板採用菱格狀收頂，是隈研吾近期常用的手法。天文觀星台內配有十六吋天文望遠鏡供觀星使用，由於此地偏遠，無塵害也無城市光害，空氣品質特別清新，視野能看得更遠。

　　五百棟的別墅因應在地火山生態，採用火山石七彩岩片作為外牆及屋瓦材料，連地上步道亦使用這辨識度極高的建材，每棟別墅看起來都像是從地表長出來的，具備地域精神和天然環保概念。

　　別墅入口玄關旁放置了雙人按摩床，一反酒店白色布品的印象，選擇採用藏青色，象徵在地藍染用色的傳統。從起居室經落地窗可出入中庭天井，其長達八公尺的開敞面與中庭連成一體。臥室裡的四柱式床罩附紗簾，臥鋪前方即為衛浴空間，透過落地玻璃視野能直觀中庭景緻。合院中庭配置了最重要的溫泉區，取其整顆原石，先切出一片用以休憩的石板，剩下石頭則鑿之、打磨成浴池，在「福祿玉墅」中取其形為葫蘆石，在「壽喜玉墅」中取其形為仙桃石。因雲峰山是花崗石地質，故就地取材，以較高成本的費工方式鑿出此石池，一旁是一銅製立地吊燈及地底燈籠，微弱燈光搭襯出泡溫泉的最浪漫氛圍。

要說這別墅有何精彩之處，不消說必然是中庭天井與四周的視覺互動關係和空間氛圍，還有另一處是由花崗石原石（葫蘆仙石與壽桃仙石）所打鑿出來的一體成形湯池的精緻巧妙手工。石頭紀溫泉度假酒店打破了東南亞傳統別墅的既定印象，創造一個在地有感的別墅建築，而其空白空間的留設正是中國建築最精髓之處——合院建築的虛空間。

平靜的雲峰山不老谷山下，聚集一質樸別墅村落。百年之後，其完整唯美之態必然成為最美的中國文化古鎮。到時若有人問起此村落的源起，隈研吾居功厥偉。

1｜大型合院別墅的偌大天井中庭。　　2｜三角形主體建築的服務中心。　　3｜餐廳包廂。　　4｜室內看出深長出簷之效。　　5｜由當地火山岩片拼貼的建築外牆。　　6｜封閉式建築自體。　　7｜內向式合院斜屋頂。　　8｜別墅按摩室的藍染布是當地特色。　　9｜按摩床面對天井中庭。　　10、11｜別墅起居室與餐廳。12｜主臥室通往起居室。　　13｜中置開放式衛浴空間。　　14｜池畔地燈。　　15｜池畔吊燈。　　16｜整塊石頭挖鑿成溫泉池。　　／首頁照片（P.120）與照片1、3、4由石頭紀溫泉度假酒店提供。

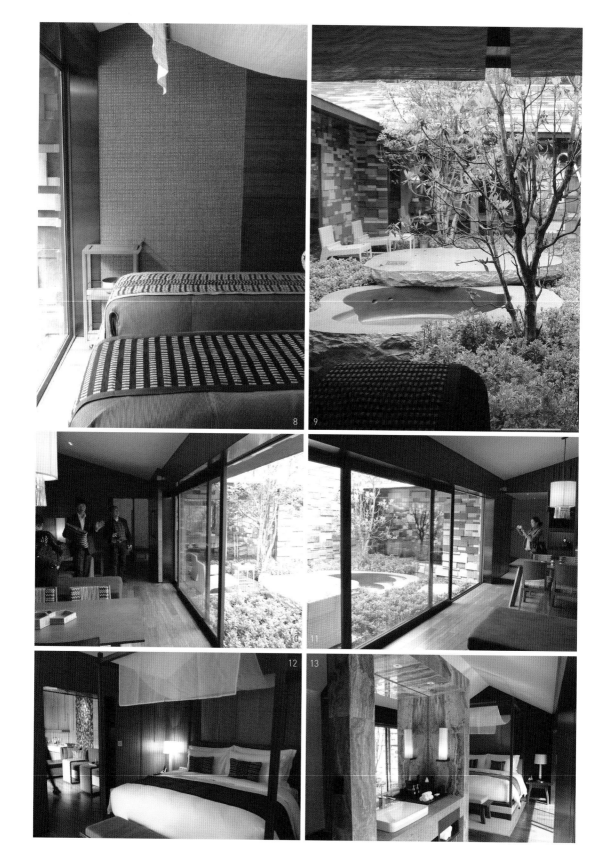

8
9
10
11
12
13

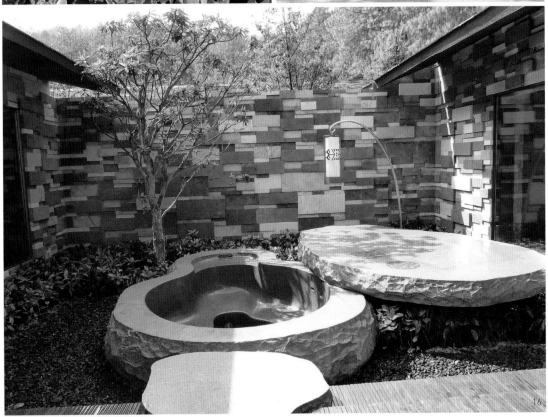

第三部
頂級時尚精品

高度進化的社會，時尚與精品成了人們追求的方向，無論在物質或品牌精神上，各大酒店皆企圖引領潮流趨勢。上海外灘 W Hotel、廣州 W Hotel、香港 W Hotel 選擇利用光電科技創造頂級娛樂享受的效果，氣氛帶點夜店潮味。上海寶格麗接續先前傳統，從米蘭寶格麗、峇里島、倫敦、北京……，一再以相同寶格麗式精品風格的布置形塑貴族般的氣息。上海璞麗、北京瑜舍、北京怡亨、北京康萊德、北京凱賓斯基、廣州南豐朗豪、廣州文華東方，無論在建築或室內設計皆採用泛國際化現代設計方式呈現，現代風格即同等於時尚；而在時尚的準則裡，其成果又擁有一種「設計酒店」的態勢，在建築設計上盡情揮灑、力求吸睛度。上海水舍及香港天后 TUVE Hotel 則刻意以冷抽象、頹廢形象操作，這是很另類的時尚。

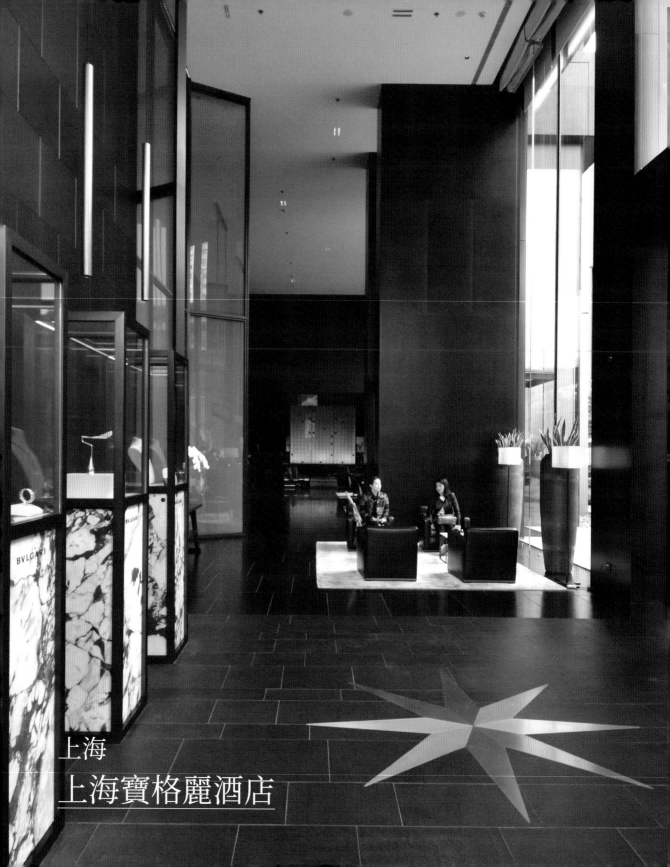

上海
上海寶格麗酒店

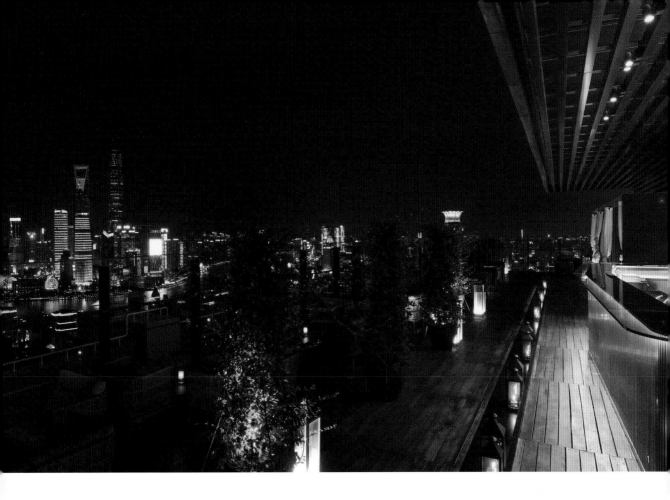

1

繼米蘭、峇里島、倫敦、北京、杜拜之後，第六家寶格麗精品酒店（Bulgari Hotel）落腳於上海。前五家酒店在義大利國寶建築大師安東尼奧・西特里奧（Antonio Citterio）的設計加持下，將寶格麗精神表現得宜，具高度水準及品牌識別性；而上海寶格麗因地理位置和歷史建築再利用的特性，又為酒店增添多元性，成為最具話題性的寶格麗家族成員。

酒店位置選址於黃浦江和蘇州河交會不遠處，蘇州河是歷史文化工商發源地，長約四點七公里的河岸線，被列為沿河開發的「十三五規劃」重點之一，為上海最後一塊人文寶地。另外在毗鄰大樓旁，建於一九一六年的「上海總商會」是西洋新古典主義歷史建築，也納為寶格麗的其中一部分，使得酒店變得大不相同，不再單純只是一般寶格麗精品酒店。

三棟摩天大樓由普立茲克建築獎大師諾曼・佛斯特（Norman Foster）所設計，其中一棟四十八層樓高的摩天樓，最高八層被上海寶格麗酒店所占據，以下則成為全球第一家寶格麗公寓。一樓入口前廳的黑色石材地面上嵌著黃銅寶格麗標幟的八角星，前檯依然是黑色馬鞍皮所包覆的圓弧邊角櫃檯，後方是玻璃夾紅銅絲的屏障，兩者皆極富品味細節。大廳休憩區裡布滿義大利經典品牌傢俱：「B&B Italia」、「Flexform」、「FLOS」燈飾。這幾年傢俱設計的趨勢傾向較低矮的沙發，看來更具休閒感，而酒店內

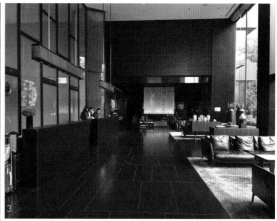
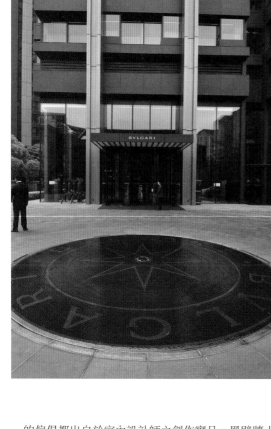
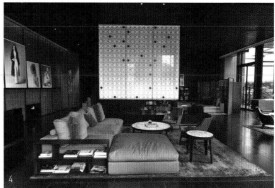

的傢俱都出自於室內設計師之創作實品。黑壁牆上飾以黑白六〇年代復古照片，展現從古至今的工藝美學傳承。側邊與古蹟的中介之處是綠意掩映、新舊融合的私密花園「IL GIARDINO」，清靜優雅地坐在花園裡欣賞古蹟，一杯義式卡布奇諾咖啡和一根雪茄，讓我度過了唯美氛圍的午後。

　　四十七樓的酒吧「IL」強調義式甜蜜生活，手工打造的標幟性紅銅船形吧檯，仍吸引眾人的目光，靈感來自於名聞遐邇的羅馬船形噴泉。向外而出是高空露台酒吧「LA TERRAZZA」，在此能居高臨下遠眺浦東環球金融中心等摩天大樓形成的天際線。從「IL酒吧」向內走會看見義式餐廳「Il Ristorante-Niko Romito」，尼科‧羅米托（Niko Romito）是當代烹飪大師之一，將卓越的義式料理帶來上海。用餐座位區一邊靠著落地玻璃窗，坐擁浦東市景，內側部分設計成「U」字形卡座式棕色皮革坐椅，背牆仍掛上具時代感的黑白名媛照。

　　上海寶格麗的室內溫水泳池和其他五家不同，雖位處地下室，但留設出天光牆，讓陽光滲透而入。池畔仍放置附罩帳的四柱長榻，另一邊是水療池，綠色池底壁面採用黃金磁磚，閃耀動人。

　　最精彩之處正是一九一六年建的上海總商會古蹟，活化的歷史建築和時尚品牌能擦出什麼樣的火花，令人好奇。寶格麗不求奢華，唯強調高品質的生活，和諧舒暢、不張揚、不浮誇，更不求短暫的流

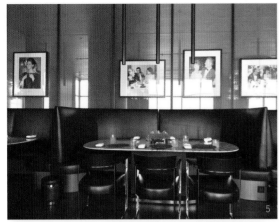

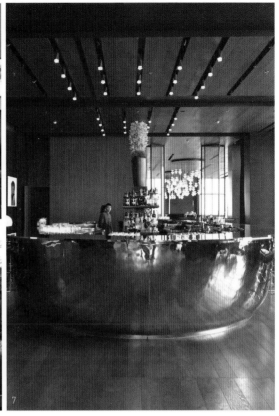

行。古蹟裡有能容納五百人的大宴會廳兼會議廳，弧形拱頂的白底深色木作亦是低調古典，沒有巴洛克式的華麗。修建過程中，工作人員在翻修、挖除宴會廳前廳木地板時，發現了深埋地板下的馬賽克圖騰，這段經歷成為古蹟活化的佳話。中式餐廳「寶麗軒」是精緻的粵菜輔以上海本幫菜，六間獨立包廂皆以寶石為名，但內部擺設各有不同，如藍寶石包廂內起居間壁上所掛的，便是百年來寶格麗藍寶石珠寶飾物的設計手稿。宴會廳內另外設置了專屬的威士忌酒吧，但最動人的卻是半戶外紅磚石造拱的迴廊下午茶時光。

　　寶格麗自一八八四年創立以來，至今已有一百三十七年歷史，百年工藝經典傳承歷久彌新；而上海寶格麗的百年古蹟則風姿煥發、榮光不減，兩者相遇沒有任何違和感，在歷史的洪流中共創了經典新美學。

1｜高樓遠眺浦東夜景。　2｜入口前的寶格麗圖騰噴泉。　3｜大廳前檯空間。　4｜大廳各式義大利精品傢俱。　5｜「IL GIARDINO」餐廳傢俱設計與壁飾。　6｜餐廳戶外庭園的雪茄時刻。　7｜手工打造紅銅吧檯。　8｜上海總商會古蹟。　9｜整修時發現的舊地坪拼花。　10｜新古典主義會議廳古蹟。　11｜會議中心前廳酒吧。　12｜會議中心前廳休憩區。　13｜半戶外紅磚石拱迴廊。　14｜黃金水療池。　15｜室內溫水泳池。　16｜高空露台酒吧看浦東市景。　17｜大套房前的專屬等候區。　18｜大套房的通透空間設計。　19｜黑白配的時尚調性。　／照片1由上海寶格麗酒店提供。

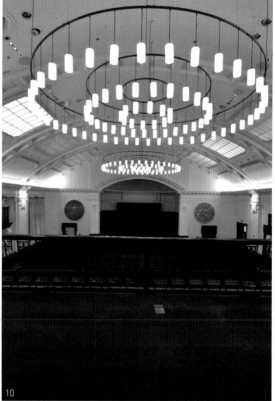

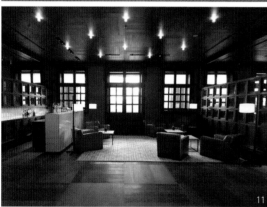

14

15

16

17

18

19

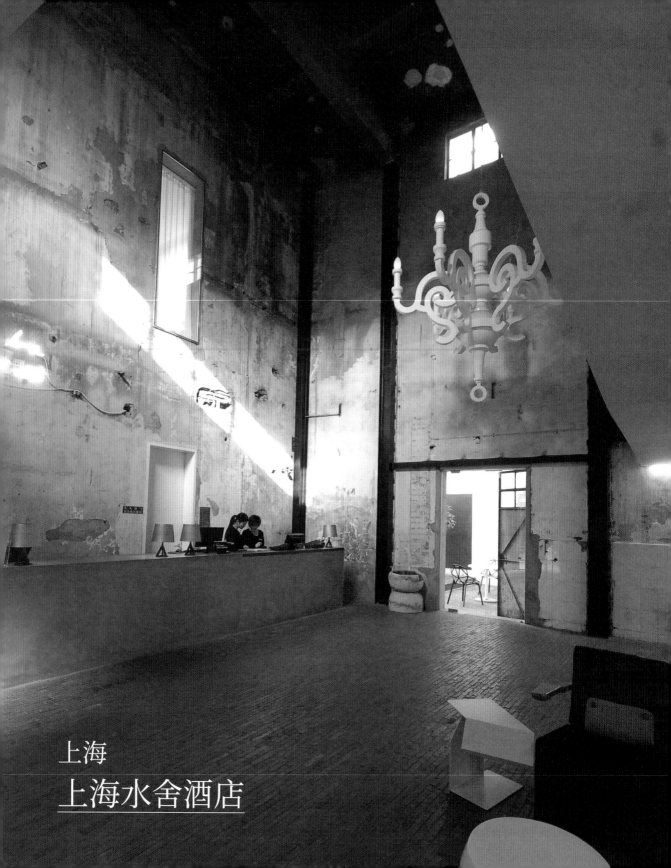

上海
上海水舍酒店

　　上海水舍酒店位於南外灘，臨黃浦江畔，原建築是建於一九三○年的工業碼頭貨棧倉庫區，戰爭時曾作為日本軍方司令部使用。原本三層樓的倉庫，後來增築為四層樓設計旅館，主要以水泥和耐候鋼（鏽鐵）包覆疊建，在一片平凡無奇的區域裡，其異樣的外貌著實令人摸不著頭緒。當推開大門那一刻起，將打翻拜訪者腦中所有先入為主的概念。

　　打開小玻璃門，即見一挑高三層樓的大廳，雖說是大廳，但因它刻意保留原來的斑駁四壁，怎麼看還是像倉庫。一只「L」形白色空橋由上頭穿越而過，高聳半空懸吊一白色大吊燈，偌大而陰沉的空間令人感覺異常冷抽象。大廳四周多是舊有水泥牆面，部分磁磚已剝落，由於使用新的加強結構，到處可見許多新的鋼柱及鋼箍圈，在頹廢的背景當中，一抹陽光斜射入內，在灰階調性的空間裡出現有如聖殿般的驚奇光彩。一旁等候區選擇搭配現代色彩繽紛的傢俱，略顯得有些格格不入，其實這是「後現代主義風格」，在現代主義設計平凡無奇、端莊嚴謹的邏輯當中，置入對比性強或誇大的物件，視覺上做出突破。

　　餐廳院落中種植了大樹，由其間觀之，建築物的兩棟白色側牆上做了許多大小不一的開口。窗戶玻璃外頭設有遮陽板斜伸出四十五度，遮陽板外側表面飾以廢木料，內側飾以鏡面不鏽鋼，在鏡面反射加

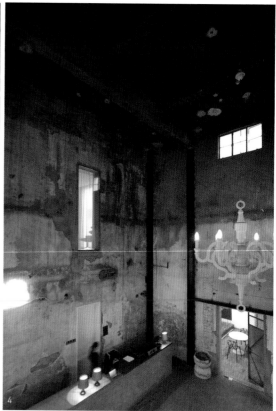

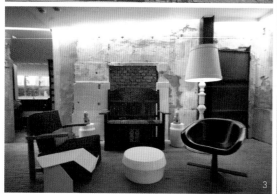

上大白牆的襯托之下，這建築的立面超現實般既詭異又迷人。

　　設計師不做一般旅館標準房型制式化平面與功能，選擇放進許多上海傳統民宅的趣味風情。這上海式市井居住的經驗打破了公共與私人領域的嚴格界線，由公共空間可窺視私人空間，私人空間的視野亦可引向公共區域。樓上客房透過天井，視野可見下個樓層客房的走道，也可以向上看到更上層的玄關。

　　客房「Bund Junior」擁有一扇新增築的六公尺高大景觀窗，從外立面能看到鏽鐵包覆的兩只大型視窗，好像一對注視著黃浦江的眼睛。坐於此望向黃浦江，雖沒有浦東風光，但看著南來北往的渡輪、貨船，好似一個超大型螢幕。浴室不設隔間，只將洗手間藏在最角落，而浴缸以水泥做成降板池，亦有江景的大畫面，黃昏入浴時能擁有窗外特別的景緻。玻璃廊道外是一處天井，由此竟可以看到下層客房的陽台，往上可看到上層客房的玄關，三間客房竟可以相互以微渺的角度瞥見他方空間，在旅館史上尚是首見。這種公共與隱私模糊帶的視野互通，便是所謂「上海弄堂七十二家房客」的最佳寫照。

　　由上海水舍的建築外觀看去，原有歷史的痕跡依舊保存如初，而增建的第四層樓以「無時間性」的鏽鐵疊加上去，完全契合這酷酷的冷調性，與設計人、藝文人士的喜好對味。大廳室內空間的後現代冷

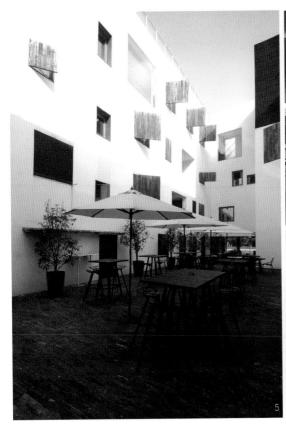
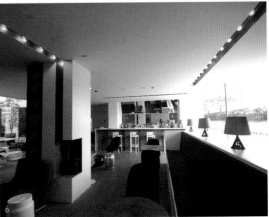

抽象頹廢之美，延續突破傳統建築的精神，令快感達到最高潮，超越一般設計旅館、精品酒店，其價值在於顛覆常人認知的革命性。

　　上海朋友開車來接我，找了半天就是找不到上海水舍，費了一番工夫，好不容易才發現標的物，卻又找不到門，懷疑了半晌不敢推門而入。走進大廳，他嚇了一跳，簡直不可思議，這裡的住宿費用比五星級酒店更高，誰來住這樣的旅館啊？我的回答是：歇斯底里的建築人和老外！

1｜酒店由原舊倉庫增築而成。　2｜不起眼的入口。　3｜斑駁原牆面予以保留。　4｜挑高原空間。　5｜戶外餐廳與白牆改造。　6｜大廳休憩空間。　7｜屋頂觀景酒吧。　8｜無邏輯的樓梯配置。　9｜走廊天光。　10｜露台套房房型。　11｜臥室前偌大露台。　12｜置中的透明衛浴空間。　13｜浴缸旁單椅擁大視野。　14｜非正統精品旅館的房型配置。　15｜玻璃隔間浴室視野通透。　16｜浴室與起居室具通透性。　17｜頂樓挑高落地玻璃大視野。　18｜復古洗臉檯。

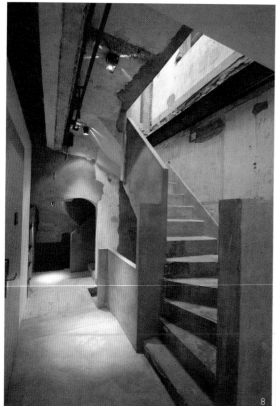

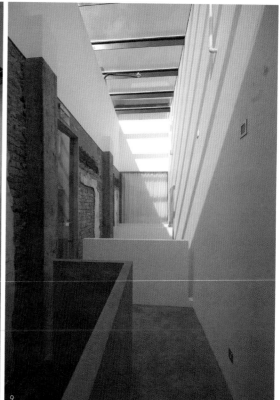

8 9

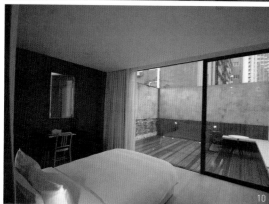

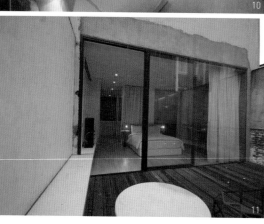

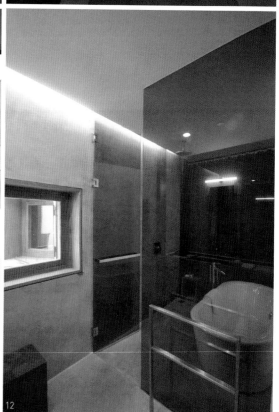

10

11 12

13

14

15

16

17

18

上海
上海璞麗酒店

上海璞麗酒店位於靜安區，緊臨靜安公園，身處上海市中心卻意在打造「城市綠洲」（Urban Resort）。藉其都會地利便捷，又因度假酒店設計大師賈雅·易卜拉欣強調內斂雅緻的休閒風格，於是致力打造像度假聖地般的靜謐舒適，身處都市心遊桃源，物我兩忘。

酒店入口青竹成列，以表都會桃源之本，迎賓車道內豎立石雕「福犬」古物，一面清流、鋼鐵絲網製成的壁幕後方打上燈光，好似洗滌了都會塵囂，透過時光隧道來到桃花源。玄關方形光盒，透過背藏燈光的圖騰木格柵，好似一只大型燈籠，而地板上的閃亮金磚和北京故宮選用的是同一塊地材。

三十二公尺長的前檯與酒吧相連，大器的長形尺度收納了鄰地靜安公園的竹林綠意，此借景手法讓酒店大廳拓寬了不少，而午後斜陽由西灑入室內，迷濛的前檯有著含蓄的美感。長檯另一頭是提供香檳、紅酒的酒吧，黃昏晚餐前的「Happy Hour」擠滿了外國旅客。大廳外院是「璞麗露天花園」，藤編座椅設置了可供休憩的大型臥榻，長長的水道倒映著竹林與大廳室內的人影晃動。大廳旁的挑高客室為一座圖書館，透過低矮橫窗可見一內造水景，為供人安歇隱逸之所。

SPA理療室微弱燭光般的照明，使室內空間氛圍祥和安穩。室內恆溫泳池長二十五公尺，偌大空間裡散布著眾多長榻，旁邊置放賈雅·易卜拉欣慣用的青銅圓形茶几，更有白罩立燈佇立一旁，氣氛不太

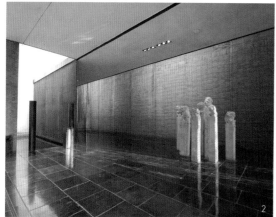

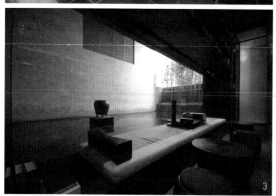

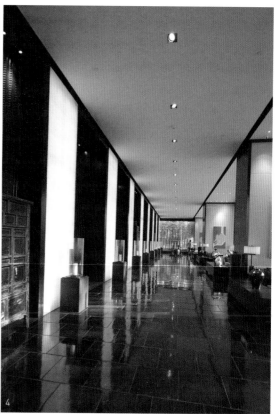

像都會酒店的泳池，反而像是度假村別墅的場域感。無邊際泳池面對著靜安公園的樹林巨木，如鏡之水倒映著吊燈、盆飾和綠樹，好像在樹梢上游泳一般。

　　上海璞麗酒店客房之中，占地四十七平方公尺的「概念客房」之「概念」相當令人稱奇，這算是旅館業界罕見的標準間平面規劃設計。全部室內空間至少有五分之二是衛浴功能，擁有獨立採光景觀窗，此空間與臥室之間不設隔牆，只有一片中置電視牆相隔。淋浴間與洗手間收納於角落，只露出雙槽式洗臉檯和窗邊的大型浴缸。入口玄關處的龍鱗紋木雕屏風半透遮掩全室，牆面貼上剖開的上海灰磚，大量硯台石的利用使其質地溫潤，肌膚的觸感特別人性化，浴室則選用鑄銅洗臉檯座與嵌壁式條紋銅飾的間接光源燈具。

　　除了上述細節，還有更多典故物件置放於客房之中，如「黃銅香爐」的「壽」字圖騰代表長壽吉祥，古人提筆揮墨、吟詩作畫，培養靈感時用以點香凝神氣；「木質福犬」成對出現於客廳茶几上，原典溯及漢代，取其驅惡避邪、安家護宅、吉祥富貴之意涵；放在浴室空間的「瓷枕」，依宋代磁州窯官窯樣式製作，有清涼沁膚、爽身怡神的消暑降溫之效；「銅鏡」則流行於漢代，一枚華麗盾牌圖紋同樣意在吉祥。種種物件，可從中窺見印尼設計師賈雅專注於設計屬於中國的東西，他對於中國意象研究的

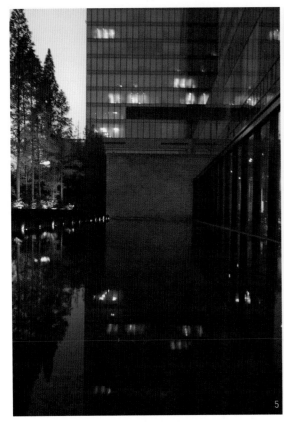

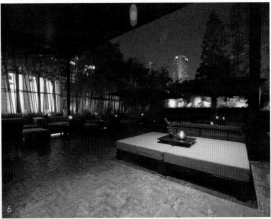

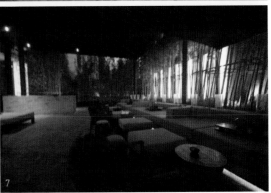

投入恐怕比中國人自己更到位。

　　晚秋的下午，我在上海璞麗的露天花園坐著曬太陽，想來根雪茄助興，突然發現經歷十天的旅行行程，存貨早已彈盡糧絕了。詢問璞麗是否販售雪茄，酒店表示全館禁菸，更沒有雪茄室的存在，絕望之際，服務人員卻反問我若有必要，他們可以代勞購買……。十五分鐘之後，雪茄出現在我面前，他們去了一趟專賣店，只為替我買根雪茄！

　　一位台灣知名度假別墅經營者曾經告訴我：服務就是「客人提出來的要求，沒有不可能」。

1｜前棟長到不見盡頭。　2｜入口照壁前的福犬石雕。　3｜圖書室的低矮框景。　4｜大廳長廊。　5｜大廳臨著水景倒映綠意。　6｜戶外休憩花園。
7｜戶外休憩區。　8｜餐廳座位區。　9｜餐廳內附設會議室。　10｜SPA芳療室。　11｜SPA休息室。　12｜室內無邊際泳池。　13｜標準客房的臥室空間
與衛浴空間通透相連。　14｜套房的開放式衛浴空間。　15｜雙槽式桶狀面盆。　16｜桌上木質福犬擺設講究。

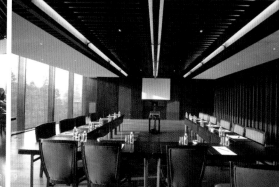
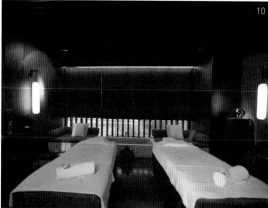
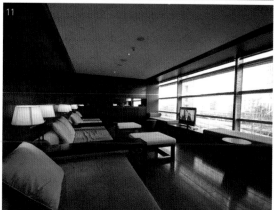
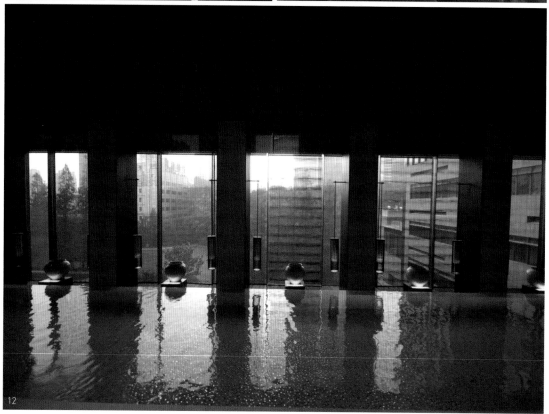

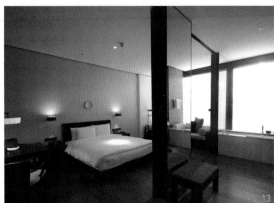

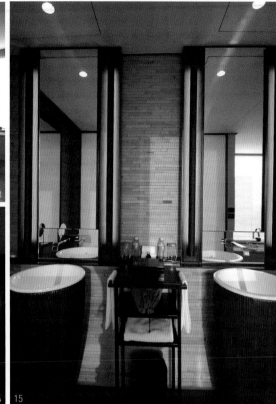

13

14 15

16

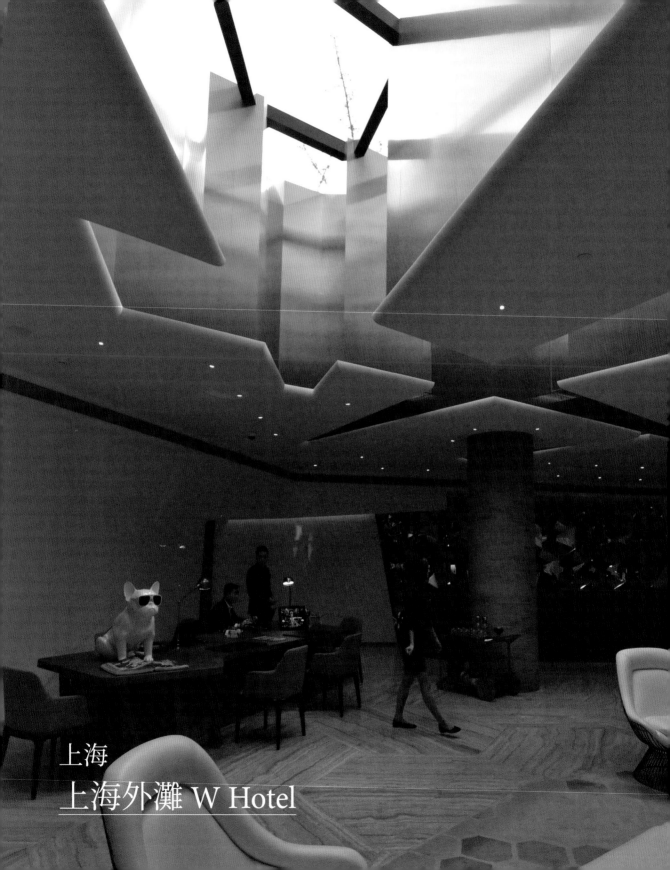

上海
上海外灘 W Hotel

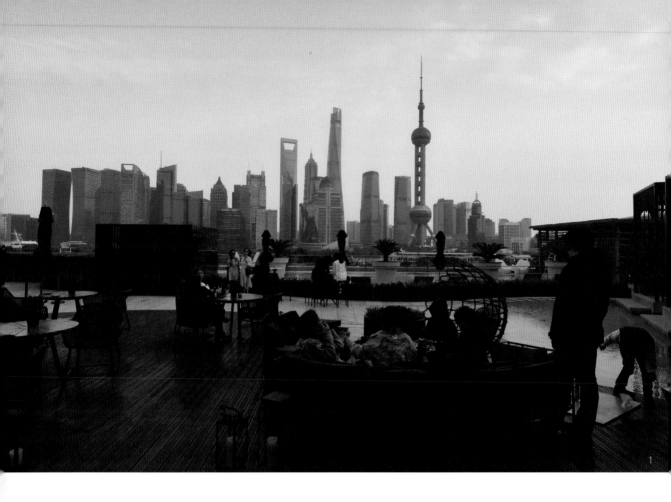

1

上海外灘W Hotel座落於浦西新興崛起的北外灘，毗鄰黃浦江畔，能欣賞江對面浦東新式建築高樓林立的景象，為解讀城市風貌的最佳地理位置。因應地域性的特質、租界區的異國風情和中國歷史文化特色，上海外灘W Hotel以精緻的中式設計融合現代潮流風格，要和上海匯集的全球各大品牌酒店互較高下，企圖顯示自我的識別度與自明性。

酒店大廳位於大樓裙樓最上層，玻璃天窗設計讓陽光可以引入室內，不規則線性交叉開口不像一般大天窗，好似被刀劃破的裂縫，並以金色金屬板為側壁，陽光投射於金色板片顯得更加光芒燦爛。由於裙樓頂層上方無建築物，大廳一旁休憩酒吧「WOOBAR」的偌大場域裡，亦挖空設置天井形成院落，其間布以大樹綠植和休閒座椅，成了戶外休憩空間，即空中合院的概念，吧檯後方天井的一棵紅楓尤其是視覺焦點。其他天井庭園設了水景，落地玻璃窗掛上彩色紗縵，繽紛色彩很符合W Hotel年輕潮流的調性。

酒店的「標幟餐廳」呈現出紐約小酒館的風格，黑色天花板底下懸掛長條狀有機連結的黃銅吊燈成為室內焦點，有點像當下流行的工業風。泳池倒映著浦東眾高樓建築的絕美天際線，池底以五彩馬賽克拼貼做成抽象圖騰。泳池酒吧「WET」是人氣最旺之場所，布置了黑、紅兩色傢俱，其間又不時擺置

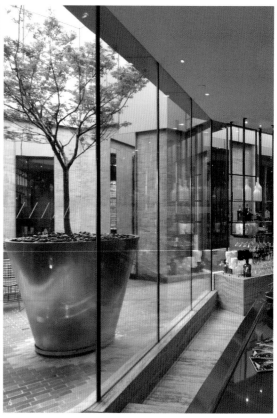

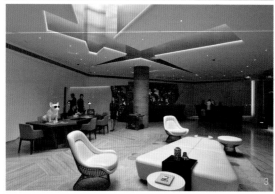

現代藝術品，戶外露台無疑是舉辦夏日活動的理想選擇。中式餐廳「豔」採用直面用餐區的開放式大廚房，高彩度的土耳其藍傢俱演繹活潑生動的室內空間，W Hotel的特色即表達色彩所帶來的愉悅心情，中式餐廳不一定要做成中國風格。餐廳分成兩個樓層，兩層之間以一只黑色大型迴旋梯相連，天花板垂下的條狀燈管吊燈，隨著人的腳步行進而有互動式的燈光變化。

位於裙樓屋頂的水療中心「AWAY」附設室內恆溫泳池，上方是全景式的玻璃天窗，使室內明亮自然。天窗採用紅色和橙色玻璃，地底使用天藍色馬賽克和鮮黃色造出「WET」字形，色感繽紛而光彩奪目。偌大的水世界奇幻迷人，SPA理療室裡的雙人按摩床後方布有植物圖騰壁飾，金色枝幹和天藍色樹葉仍呈現出高彩度色澤，前方置有一只緊鄰窗邊的大型圓形按摩浴缸。

在「外灘景觀奇幻套房」，則變回一般正常的顏色搭配，全室採大紅色調，無論是起居室隔牆、地毯、抱枕、單椅……，皆具整體性。由於套房位於腎形平面的角落，故起居室、主臥室都是弧形空間，而弧形落地窗寬面展開幾乎有一百八十度的廣角視野，是較少見的超級景觀。起居室一室大紅之中獨有黑色皮革單椅和灰色沙發，後方是一張金屬薄板製成的書桌。臥室位於轉角而享有北外灘之景，大紅世

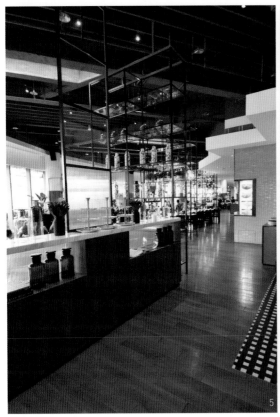

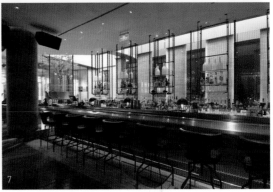

界裡唯有一純白床鋪。衛浴空間則一反常態，採用黑灰色釉面磁磚，洗臉檯和淋浴間、洗手間分開對立而峙，留下中央大空間斜置一只浴缸，眼前仍保有黃浦江之景。

　　W Hotel系列設計之中，光電影像是常用的效果，強調科技化與未來性，而上海外灘W Hotel反而減少這些迷幻元素，只以各式繽紛色彩定義各空間，在高彩度的世界裡，點綴少許紅黑中國風色調，有意圖地回應中國文化。以色彩學看來有點抽象，也許不是那麼容易懂，但上海外灘W Hotel很明顯是年輕人的世界。

1｜空中露台遠眺浦東天際線。　2｜電梯前的大紅裝置藝術。　3｜前檯天光。　4｜大廳休憩區旁的天井中庭。　5｜採小酒館風格的「標幟」全日餐廳。
6｜休憩區圍繞著天井中庭。　7｜休憩區吧檯。　8｜黑色大型迴旋梯。　9｜中式餐廳「豔」。　10｜包廂內龍圖騰地毯。　11｜戶外休憩空間「WET」。
12｜高空露台戶外泳池。　13｜池畔包廂休憩區。　14｜豪華尺寸的雙人理療室。　15｜光彩奪目的室內泳池。　16｜線條優美的SPA浴缸空間。　17｜紅色調大套房起居室。　18｜壯美客房。　19｜浴室中斜置的浴缸。　／照片15由上海外灘W Hotel提供。

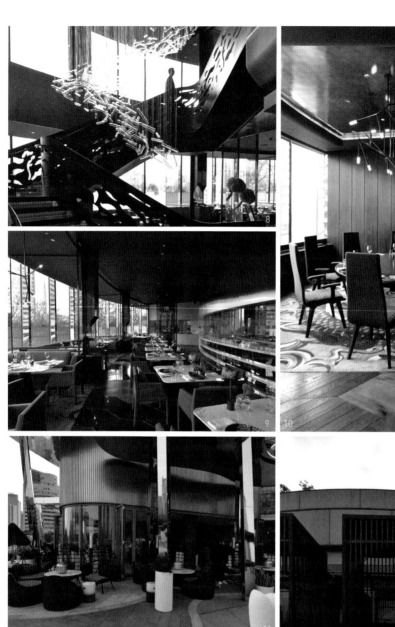

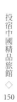

舍酒店

1

日本建築師隈研吾心目中的北京瑜舍酒店是個「城市綠洲」，而「瑜」字本身即青綠色玉石之意，故以不同深淺的綠色網點玻璃組成帷幕牆，外觀看去像是翡翠綠馬賽克的拼貼畫面。瑜舍的英文名「The Opposite House」意即合院正房對面的房舍，在傳統習俗中，面向南邊的房舍為提供賓客留宿之用，「瑜舍」之名意即在此。

位於朝陽區的北京瑜舍，入口迎賓車道由一座大型金屬格柵雨庇所覆蓋，大門選用與現代玻璃帷幕形成強烈對比的鉚釘古木門，有點後現代主義頹廢之感。進入大廳不見接待櫃檯，一面大牆由透明壓克力與木抽屜盒子組成，形似中藥鋪的壁櫃。牆面大部分塞滿了木盒子抽屜，部分留白透空用以置放飾品，接待人員則站在一旁，加上幾部平板電腦，便是移動式服務站。再往前移動即是合院的大天井，這偌大室內天窗天井之下的空間，沒有旅店應有的功能，它竟是一座小型現代藝術廣場。

地下室一樓全是餐飲空間，由如恩設計工作室負責，其創意靈感來自於中國陰陽五行：電梯廳「The Egg」（土）採用平滑精鋼為地表材料、青銅門檻與橢圓穹頂形塑空間，卵形空間喻意為「生命之初」。歐陸餐廳「Sureño」（火）擁有戶外用餐區，地下一樓開闊挑空天井的戶外採光庭院，植以青竹、賦以流水。傳統北亞風情餐廳「Bei」（木），室內半空中懸吊著許多燈泡點綴如星辰，吧檯上方

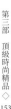

的白色雲狀物是美國建築大師法蘭克‧蓋瑞（Frank Gehry）研創的「浮雲」吊燈。「私人宴會包廂」
（水）是位於水邊、提供私人晚宴使用的五間包廂，空間設計各不相同。不夜酒吧「Punk」（金），吧
檯上方的吊燈亦是非凡角色，黑色如火燒過的碳化斑駁斷臂六爪燈只剩三爪，這是赫赫有名荷蘭傢俱品
牌「Moooi」的「Smoke」系列吊燈。

　　這些餐飲場所的中介聯繫空間，有的像透明匣子，有的像彩色玻璃空橋，透過一處挑空向下看去，
可見地下二樓的室內泳池。由於挑空兩層樓，自然天光竟可透過中庭天井的延伸投射入內，而泳池上懸
吊著數百根細光纖燈，暈紅的空間裡閃耀光纖亮點，好像滿天星斗。泳池牆壁以玻璃夾著「蜂巢板」並
打上燈光，內部空間不太像一般泳池的藍色系，而是令人瘋狂的夜店酒紅色。

　　客房的設計無疑是隈研吾的實驗性傑作，強調極簡風格，完全無一贅物，客房室內的穿透性顯示不
同使用功能空間相互的曖昧不明。七十平方公尺客房裡，臥室與衛浴空間相鄰接，以十公尺長的透明玻
璃間隔，不設門與門檻。地面以木地板連成一體，玻璃上半透明窗紗拉上之後，兩個空間產生朦朧的影
像畫面。若全然開敞，便可感受到全然七十平方公尺的寬闊舒適。浴室內三公尺長的淺棕色系雙槽式洗

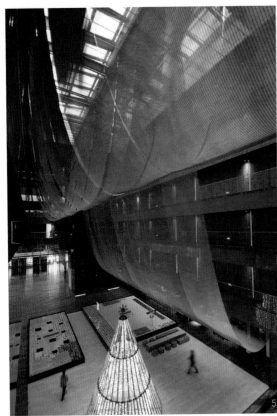
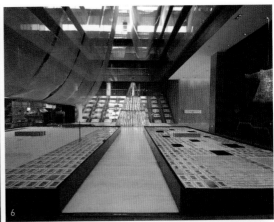

臉檯，配上橫長的明鏡，往前是一玻璃匣子淋浴間，再往前置上一只木製長方形浴缸，各衛浴設備物件一一羅列，有透明穿透的效果，整體一氣呵成，比一般酒店擁擠複雜的陳設乾淨清爽許多，這正是極簡風格帶來的不同視覺效果。

　　極簡的設計不容易，一不小心就會變得極無聊或冷清。隈研吾的極簡建立在人性尺度與人性感知度，脫離一般常見的影像習慣，朦朧美打破了刻板成規的視覺經驗。北京瑜舍是一家很不一樣的酒店，不能說是精品旅館，更不該說是設計旅館，只能以「實驗性旅館」暫稱之。

1｜沙發區即登記入住之處。　2｜有設計感的迎賓車道。　3｜中藥鋪木盒櫃概念的前檯。　4｜綠色玻璃帷幕建築及地下開挖廣場。　5｜大挑空飾以超尺度的紗縵。　6｜中庭藝術展場。　7｜人臉自拍行動藝術。　8｜酒店內咖啡館「Village Café」。　9｜置放紅酒的壓克力圓筒。　10｜梯廳卵形空間。
11｜歐陸料理餐廳「Sureño」的入口。　12｜浮雲吊燈。　13｜餐廳戶外廣場裝置藝術燈具。　14｜泳池上方浮懸空橋。　15｜天頂光纖演色的泳池。
16｜蜂巢板光壁。　17｜入口玄關的餐桌。　18｜臥室與浴室之隔。　19｜極深的衛浴空間擁有便利使用性。

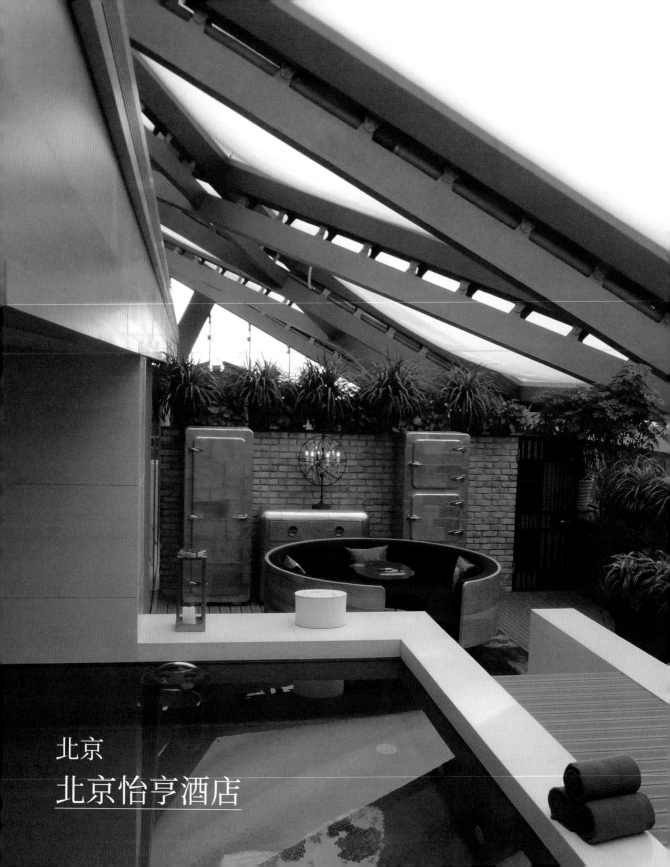

北京
北京怡亨酒店

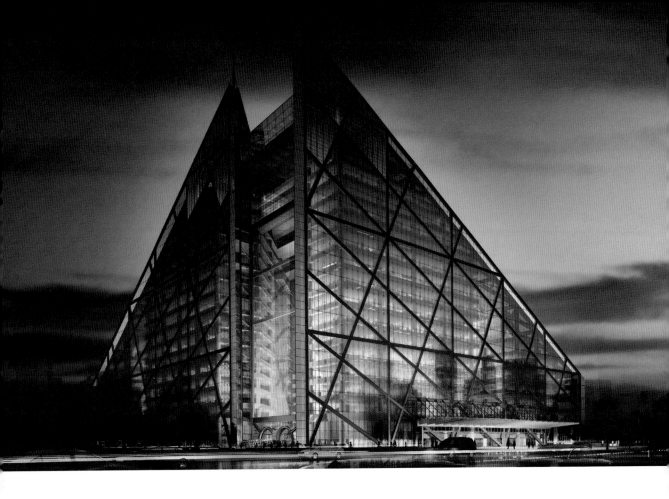

　　美國建築師理查‧巴克敏斯特‧富勒（Richard Buckminster Fuller）曾提出要在紐約曼哈頓半島上空覆蓋兩英里長的巨型橢圓穹窿玻璃罩，意圖以人工調節空氣與天候，便於控制都市的天氣狀況。這個天馬行空的創意想法，由於工程太浩大，至今難以成真，但已經埋下一顆種子。於是有人想到，如果將規模從一都市區域縮小為一建築群，覆罩範圍變小，工程上的可行性應較高。這奇想在北京發生了，宣言般的創世紀之舉為下一代建築設下轉捩點。

　　北京怡亨酒店位於朝陽區芳草地購物商業綜合體的十六至十八樓，整個建築由鋼構與玻璃帷幕組合而成，如金字塔形的斜面屋頂亦由鋼架和雙層透明充氣式薄膜覆蓋。這氟塑膜（ETFE）只有玻璃的一％重量，減少自體重量又能有九五％的透光率，防炫光、防火、不怕熱。這軀殼內有獨特氣溫控制，地底引進新鮮空氣，頂蓋排除熱氣，冬天則利用太陽的照射，並關閉建築開口以減少熱能耗損，可謂會呼吸的建築，使得這微都市四季如春，終年如一。所有窗戶都可以任意打開，透過傑出的薄膜系統，不怕屋外酷暑、嚴寒和汙染的空氣，也阻隔了北京特有的沙塵暴襲擊。

　　酒店大廳前檯是由玻璃一層一層疊起而成的一大長形透明櫃檯，其中暗藏的LED燈光變色不斷，使大廳變成一迷幻場所。而其上方天花板飾以琉璃般的吊飾，經過燈光折射後產生光彩變化，為大廳增添

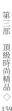

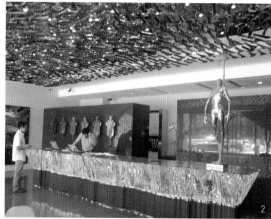

夜店風格氣氛。大廳休憩區結合前檯連成一完整空間，其間有一只獨立樓梯通向二樓，到達怡亨酒店的藝術珍藏博物館。

　　因應金字塔造型建築物，量體逐層退縮，形成每戶客房的露台。四十平方公尺的室內客房最經典之處，應是設有從室內向外延伸的二十二平方公尺露台，空間幾乎是半間房間大小。露台上布置兩座三人座的皮沙發、矮凳和飾品雕塑，往上一看即能感受藍天白雲的悠閒，但並無外頭北京夏天的酷暑感，因為整個露台都被挑高的雙層充氣式薄膜覆蓋著，溫度受到調節控制。雖正值北京的夏天，卻有一股秋涼，空氣也相對清新。夕陽西下，薄膜空間裡呈現一片金黃，夜裡可觀星賞月。北京怡亨的超凡露台是為首創，在防護罩的籠罩下形成獨立的微氣候，像是沙漠的一處綠洲。

　　北京怡亨泳池套房有一百二十八平方公尺，特別之處在於房間外附設兩百平方公尺的露台空間，露台上設有戶外泳池、按摩池，居高凌空於北京城熱鬧的商業經濟區街頭。池畔在透明屋頂的覆罩下設置休憩區，沙發、燈具、雕塑和鳥籠形成極浪漫的水域空間氛圍。由室內起居室向露台看去，泳池並未做降板設計，一公尺高的池壁以強化玻璃代替，於是在室內便可看到泳池裡的景象，就像是個水族箱，驚

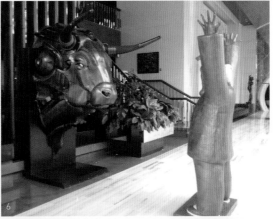

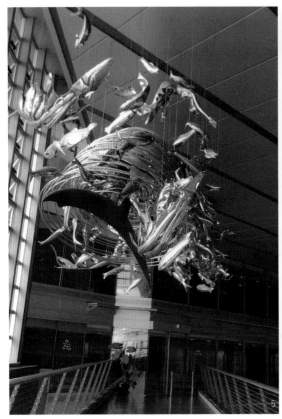

人的設計手法與成果呈現了精品旅館的亮點。

　　一個曼哈頓都市保護罩計畫，縮小比例現身於北京怡亨酒店，值得在建築史記上一頁。它達成了自給自足，自我調控所有需求，在外在惡劣環境條件下，內部仍保有自循環的生態系統，不可不謂人定勝天。於是北京沙塵暴再也不可怕了，這保護罩底下成了沙漠的綠洲。

1｜金字塔外殼薄膜覆蓋眾建築體。　　2｜層層玻璃疊疊成波浪狀長檯。　　3｜琉璃天花板搭配燈光演色。　　4｜挑高樓梯直上二樓的達利雕塑珍藏館。　　5｜空橋上懸吊的藝術品。　　6｜過廊上雕塑。　　7｜紅色兵馬俑梯廳。　　8｜大套房臥鋪。　　9｜大套房室內泳池。　　10｜由室內可見透明玻璃泳池。　　11｜起居室外臨著泳池。　　12｜置中的浴缸。　　13｜戶外休憩空間比室內範圍還大。　　14｜大套房不符合比例的超級溫室花園。　　15｜自然風格起居室。　　16｜自然風格臥室。　　17｜透明頂蓋下的私人泳池。　　18｜錦鯉泳池緊連起居室。　　19｜各空間延伸出去皆為露台。　　／照片1由北京怡亨酒店提供。

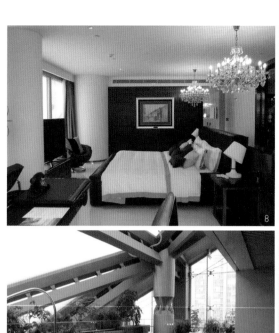

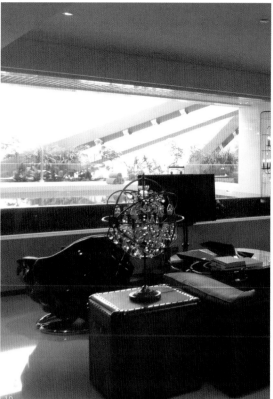

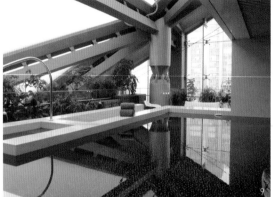

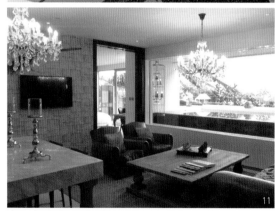

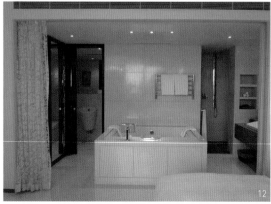

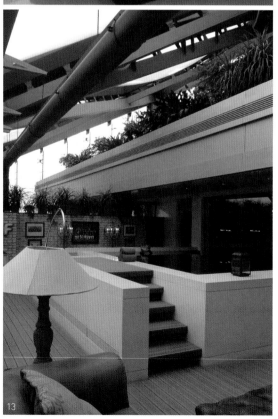

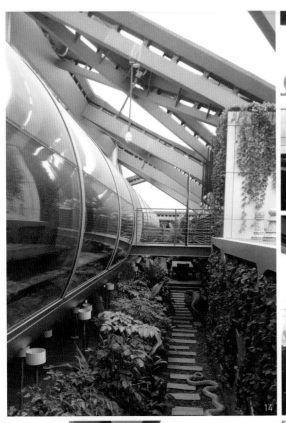

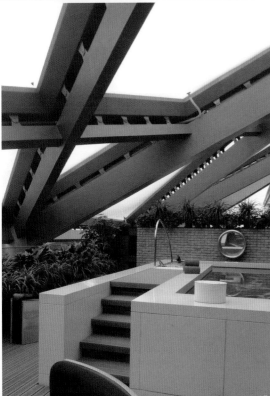

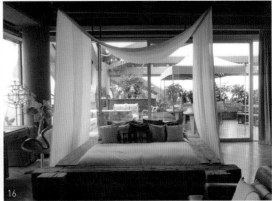

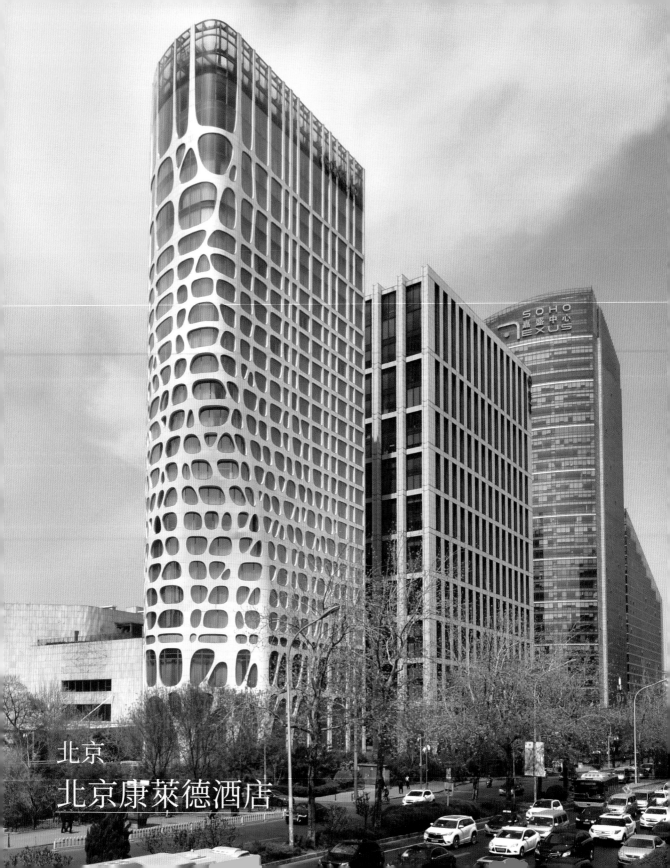

北京
北京康萊德酒店

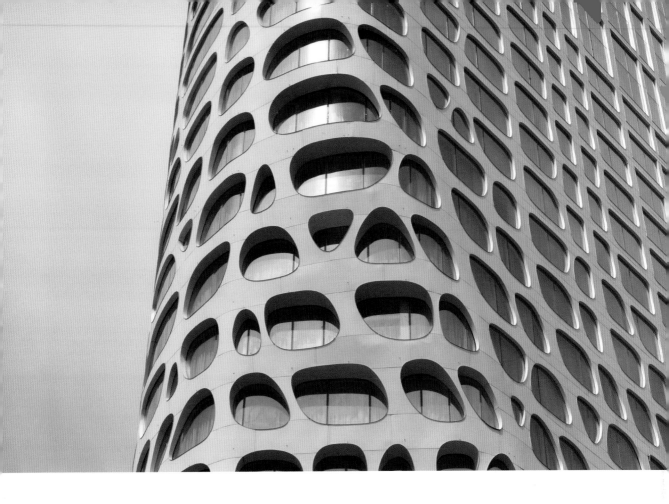

　　「康萊德酒店」是希爾頓集團（Hilton Worldwide Holdings Inc.）放眼全世界的旗下高階品牌，北京這首善之都當然不能少了它的身影。北京康萊德酒店座落於具有地段優勢的朝陽區東三環，投資業主「招商局集團」找來了重量級本土建築師馬岩松為設計操刀擘畫，打造一個和其他現代建築不太相同的面貌，以突顯其獨特性。馬岩松的設計靈感來自於神經組織組成的外表皮層，他將整棟玻璃帷幕外牆包裹起來，是一種稱為「雙層牆」（Double Skins，又稱雙層帷幕）的建築手法。建築體由下而上逐漸擴大成一完整形體，於是下半部有如被啃食的內凹曲線，形狀不規則、忽大忽小的孔洞亦由下往上延伸，並往楔形大樓的薄邊匯聚。它有著乳酪般白色外牆和異形量體，自然吸引大街上人群的目光，馬岩松企圖創造「山水建築」的柔美線條。

　　酒店室內設計由新加坡團隊「LTW Designworks」擔綱，並和澳大利亞藝術家考伊（Jane Cowie）攜手合作，為酒店量身打造不少裝置藝術，創造不一樣的藝術氛圍。接待大廳前檯後方壁面上布置著藝術家考伊的作品，以九百九十九根黃銅條編織而成的抽象龍形，近看又像是滿布枯藤的牆，數大便是美，這作品的重複律動，顯得古樸均衡。休憩區以九點九公尺高的半虛透屏幕簾區分出內外兩部分，屏幕簾以小塊彩色玻璃瓦與斜十字形黃銅架構相扣編排而成，近看不同的色彩組成可能不知其意，遠觀後才曉

得這原來是一對錦鯉，完全是印象派畫作點描技法的呈現。

全日餐廳「Chapter」由日本東京「Spin Studio」所設計，在充滿趣味的品食博物館氣氛當中，又置入一些歐洲圖書館的功能，法國巴黎也有許多米其林餐廳都設計成圖書室的樣貌。挑高三層樓的空間以一只黑色圓形螺旋鋼梯連通各層，一樓作為餐廳使用，二、三樓則是圖書館。三層書牆面對高聳的落地玻璃窗，陽光傾瀉而入，整間餐廳彌漫著溫馨、浪漫、詩意的情懷，相當具文藝感。西式餐廳「廿九閣」線性狀的天花板和地坪材料分割，是一進門的視覺直接反應，半酒瓶狀的大型吊燈是空間焦點。中式餐廳「陸羽」占據了兩個樓層，入口以高聳似天井的牆為樣板，上半層是淺青色磁磚，下半部是交錯置放各色茶葉罐的內嵌式格狀收納空間。入口側旁置一對座椅及屏風，仔細一看，才發現這屏風是放大比例組成的算盤，曲折如屏風般豎立著。

位於地下一樓的「京臣水療中心」提供傳統中醫療法，較大的理療室配備大型泡池，輕柔音樂、優雅環境提供一個靜謐的天堂。室內恆溫泳池長二十五公尺，內部燈光採取間接照明，沒有刺眼光害，有著明顯休閒的氣氛。

北京康萊德的標準客房可以透過落地窗看見風光如畫的團結湖景，或中央電視台的標幟性建築。

四十六平方公尺大小的規格和一般五星酒店標準客房不同，臥室和浴室橫向排列，使得浴室擁有難得的採光面，較大的面寬是其他酒店不易做到的。浴缸就陳列於落地窗前，開窗形式因建築圓形開孔，整個視窗也呈現不規則圓弧形，而配合弧形平面，沙發亦做成弧狀。

北京康萊德的定位為精品酒店，為投入中國旅遊市場的激烈競爭，反應在室內設計上是極簡的輕中國風，然而在建築外觀呈現上卻是前衛的未來潮流。馬岩松大膽在稍保守的品牌上大作文章，顯然北京康萊德也希望酒店不同於大街上高樓大廈，企圖創造具有未來感的品牌特殊形象。

1｜立面開孔變化。　2｜大廳接待前檯。　3｜前檯後牆壁的黃銅條細部。　4｜大廳旁過廳通往餐廳，作為一過渡空間。　5｜彩色玻璃瓦屏幕上的錦鯉圖騰。　6｜玻璃瓦固定細部。　7｜大廳休憩區內部。　8｜「Chapter」餐廳入口。　9｜「廿九閣」全日餐廳。　10｜「Chapter」的鋼梯是焦點。　11｜「陸羽」餐廳內部。　12｜算盤製成的屏風。　13｜「陸羽」茶室入口天井。　14｜室內恆溫泳池。　15｜池畔風情。　16｜SPA理療室。　17｜浴室採光及採景。　18｜豪華套房起居室。　19｜各空間通透相連。　／照片14、15、16由北京康萊德酒店提供。

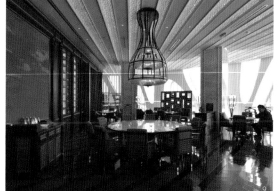

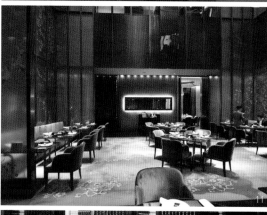

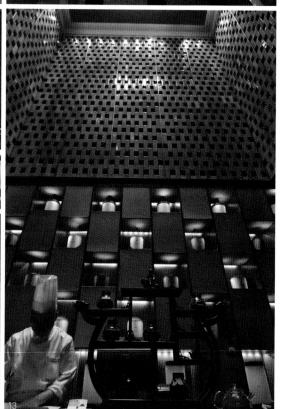

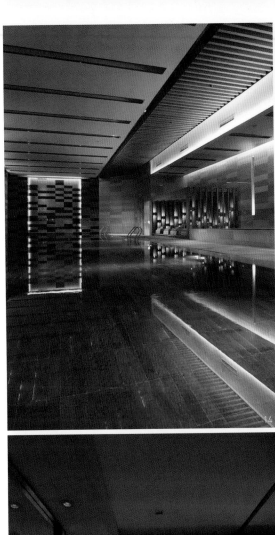

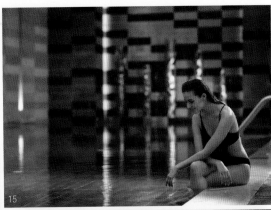

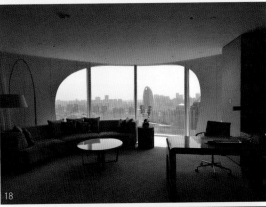

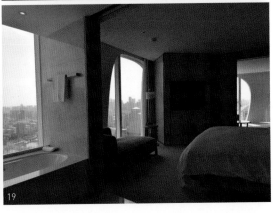

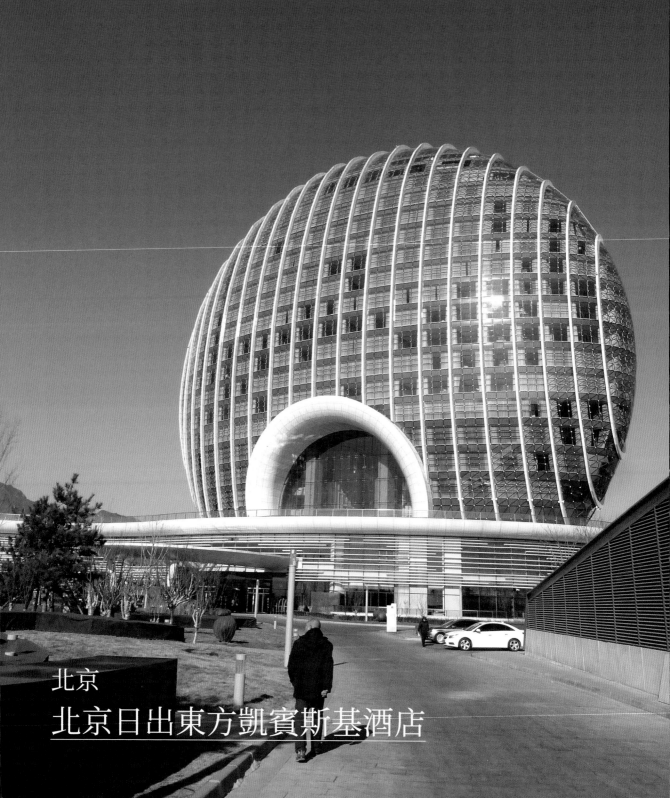

北京
北京日出東方凱賓斯基酒店

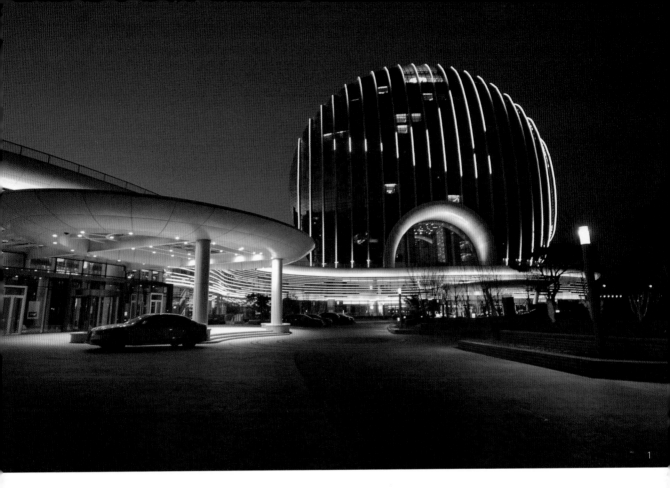

1

　　北京日出東方凱賓斯基酒店可謂一夕爆紅成名，二〇一四年亞太經濟合作（APEC）會議在此舉辦，使它成為國際矚目焦點。酒店場址位於懷柔區雁棲湖畔（因北方大雁會在春、秋兩季於此湖畔棲息，故稱雁棲湖），倚靠燕山山脈及慕田峪長城，風光秀麗。

　　建築有二十一層樓，總高度約九十七公尺，利用一萬塊玻璃所構築的幕牆，上反射藍天，中反射綠山，下反射湖水，不同角度有不同視野，景隨位變。最引人矚目的是少見的圓形巨大量體，外觀象徵太陽，其形更像「扇貝」，扇貝具有財富之意，而入口處挑高三層樓的圓形環狀穿越大門像是「魚嘴」，同樣是財富象徵。裙樓弧形線條像「祥雲」般延綿不絕地環繞基層，具有彩雲追日之意。圓形主體表現的是人們對太陽的敬畏，在此「天人合一」，圓同時也是萬物核心的價值。這些建築表現都在陳述意象情境，不同於常見的一般酒店建築形制，直觀上容易擾取眾人目光。

　　由大廳入口一眼望去，即見一千多塊懸掛的圓形玻璃，光線構造的形態正好呼應周邊的山水自然。「怡景酒吧」位於最高處二十一樓，設有面向湖景的挑高天窗，半空中懸吊著浮雲般的大型水晶燈具，在此能遠眺雁棲湖對岸雁棲棲島，以及慕田峪這一段萬里長城。品茗區「博文堂」位於酒店三樓中央的圓形魚嘴處，高度亦挑高三層，空間連通而流暢，有大量的自然光灑入室內，與戶外天然景緻連成一體。

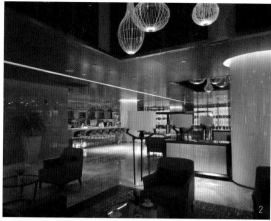
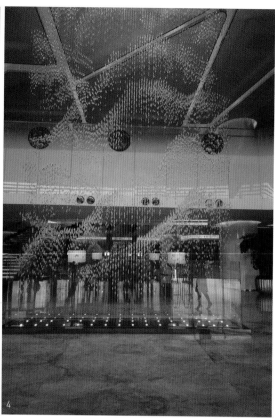
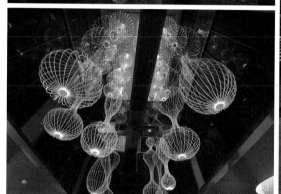

　　西式餐廳「元素」的名字指的是餐具，室內利用許多白瓷盤堆疊製成燈具懸掛，餐飲空間部分多以低矮傢俱為主，突顯人體尺度的休閒感，再以虛實交織的白膜玻璃隔屏作為大空間裡的小區分。「大會議場」共有八千兩百七十七平方公尺，是全中國最大的綜合高科技會議場，場外休憩區設有藝術家的不鏽文字鋼雕，近看可見各種文字組合而成的不鏽鋼量體，遠觀時其形變幻莫測、無以名之，我猜想那是一大灘濺起的水花，藝術家的創作將那一瞬間凍結了。「水療世界」位於地下室，偌大泳池的亮點在於牆柱與樑構成的結構框架，像是中古世紀哥德式教堂交叉拱肋的現代版。

　　為了設計建築量體的異形化視覺效果，不得不犧牲性客房平面，非直線的不規則格局容易產生剩餘空間。其次，橢圓形平面的長軸兩端彎曲，大室內空間自然較為受限，於是酒店在此處設置大套房，以通透性無隔間起居室的傢俱擺設來應對不規則平面的窘境，沙發區、書桌區、躺椅區由大到小各自布局於不均等的空間。雖然看來並不正規，但也因此有了極大自由度，又因大弧面的落地玻璃連成一氣，其景觀的容納度堪稱奢侈，面對著雁棲湖景，度假休閒的氛圍油然而生。另外，臥室配有較大的衛浴空間，米黃暖色調性有紓壓之效，床鋪與長榻排列面向玻璃落地窗，又是一幅山水畫景。在所謂酒店設計的

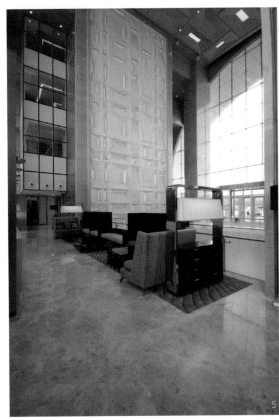

SOP教條之下，北京日出東方顯然完全不符合經濟性，這也反映在它的房價。多餘空間的奢侈浪費，為的是創造教條以外的突破性奇蹟，這是北京日出東方凱賓斯基酒店在旅館史上的最大貢獻。

　　挾帶著因異類建築形式而在國際間具能見度的光環，氣勢自然非凡，在他人眼中是個前瞻性的典範。由雁棲湖向酒店看去，當清晨太陽從東方升起時，照射著光彩耀眼的酒店，北京日出東方凱賓斯基的太陽形象彷彿也從湖面緩緩升起。

1｜夜間燈光呈現扇貝線條。　2｜大廳休憩區。　3｜串聯一、二樓的鳥籠燈具。　4｜懸掛玻璃圓體形成山水畫。　5｜「博文堂」茶吧。　6｜「元素」餐廳。　7｜「元素」餐廳的瓷盤燈飾。　8｜頂樓玻璃天窗挑高餐廳。　9｜室內溫水泳池。　10｜會議廳大型空間。　11｜會議前廳雕塑。　12｜大套房三處落地景觀窗。　13｜窗外金屬斜織框架表現外部皮層效果。　14｜乾溼分離的衛浴空間。　15｜遠眺雁棲島會議中心族群及長城。

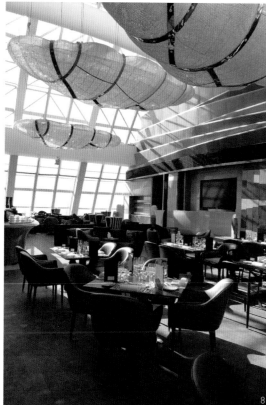

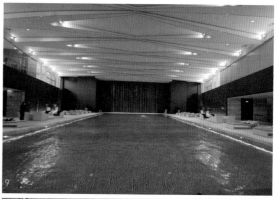

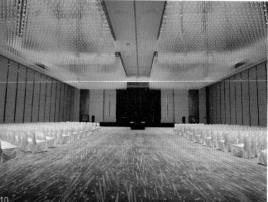

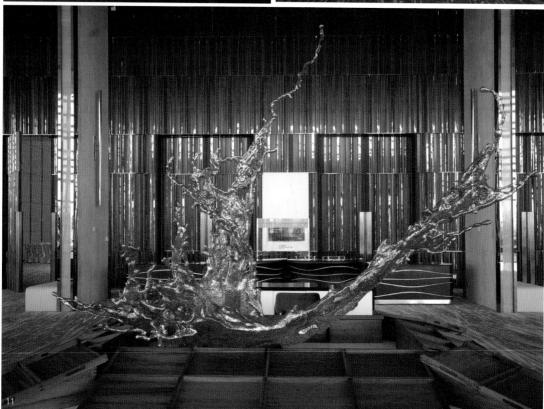

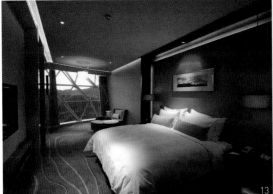

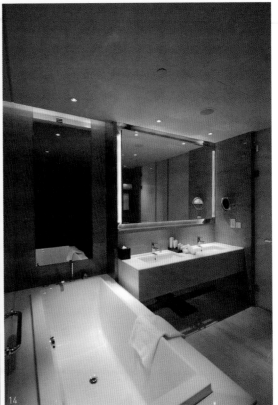

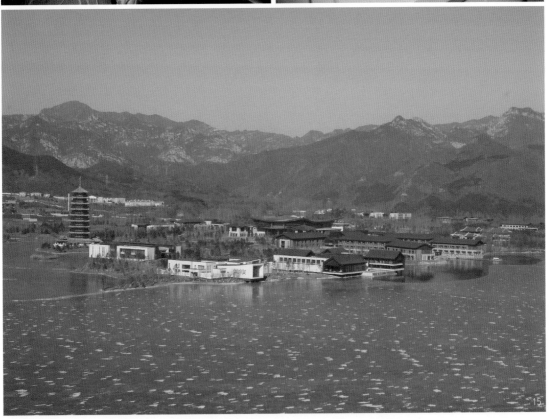

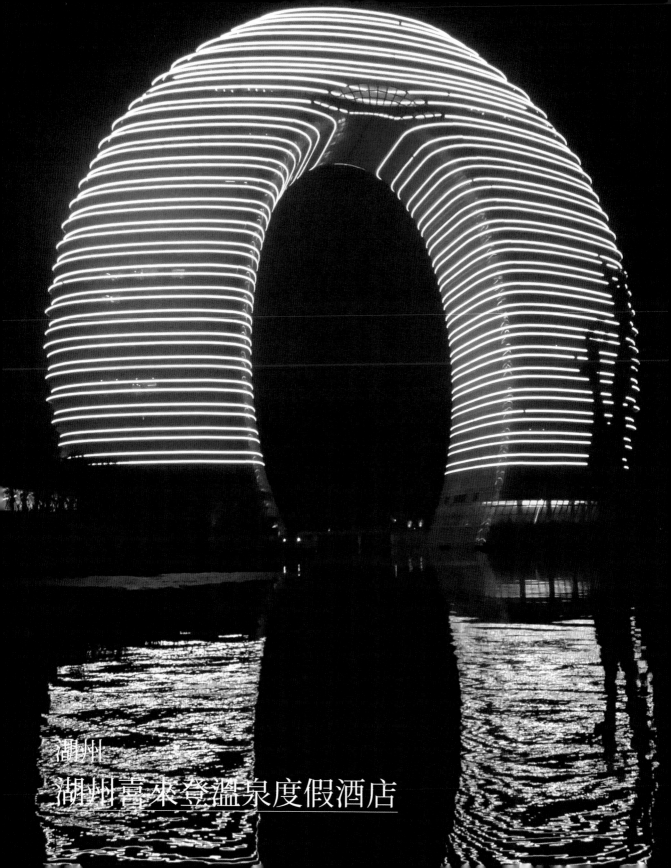

湖州
湖州喜來登溫泉度假酒店

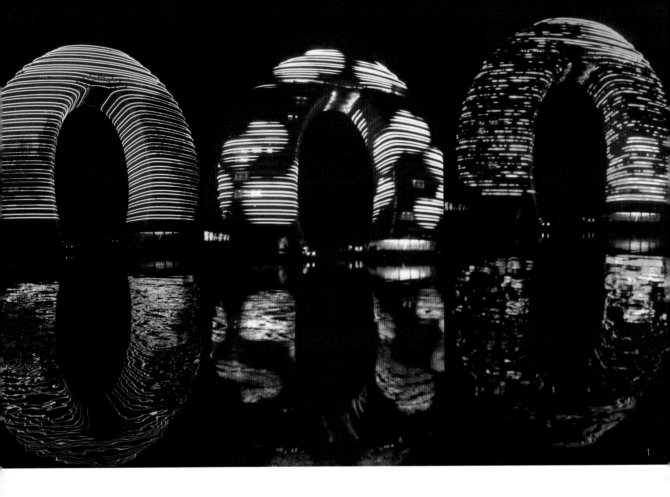

1

　　建築人的價值在於製造「創舉」，只要還有一點才華，建築師皆企圖在傳統制式面貌之外進行創新。二十年前的中國與二十年後的光景大不相同，前者求溫飽，後者求品味，發展速度迅雷不及掩耳，國際間其他國家也看不懂，其跳躍式成長令人難以預料。建築設計的發展是如此，高感度旅館設計亦如此，如今有人要做些大動作，向國際發聲，一鳴驚人。國際級中國新銳建築師馬岩松的異形旅館作品——湖州喜來登溫泉度假酒店，又名「月亮酒店」，它是中國旅館建築的首次創舉，領先性的光環讓國際看見了。

　　旅館建築在設計發展上，大都因標準化客房形制而成為某種固定樣式。我們常見制式化長方形量體高聳於天際，時常思考著：難道建築師都黔驢技窮，變不出新意了嗎？湖州喜來登「月亮酒店」終於打破了此一迷思，以一宛如皎月的旅館建築外型，一反常規地突破了旅館設計界窠臼。

　　建築師馬岩松因其大膽嘗試的冒險精神，在新一代建築師中展露頭角。其建築主要論述是「山水建築」，故他的作品很少出現常見的傳統水平垂直建築，多以山水擬形，自由曲線在三度空間裡不斷流轉變幻，放蕩不羈的線條、別開生面的異形體衝擊著人的視覺感官，革命性的創作企圖是現今中國的第一人，也受到國際建築界的矚目。

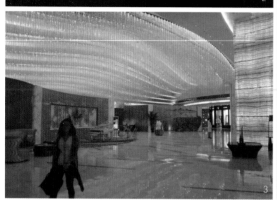

由於酒店的玉環量體本身單層面積不大，不適合作為大型空間功能使用，於是馬岩松在大廳一旁設計一棟橢圓形裙樓，有較大單層面積容納大空間使用。兩棟建築於玉環最頂層合而為一，連成了較大空間，適合設置頂樓餐廳。如玉環狀的建築量體平面多呈現圓形狀態，月亮酒店著名的室內泳池亦呈現出與太湖連成一體的弧形無邊際水池，空間感充滿新意。水療中心裡，單人及雙人SPA房皆採用米色系石材牆面及中國圖騰格柵屏風，讓室內洋溢著現代的輕中國風。

全館客房共有三百二十一間，標準客房一點也不標準，因為房間非方正格局而呈圓形平面柱體狀，無垂直向度而是拋物線堆疊，各樓層平面都不相同，造就了各不相同的標準客房。雖不標準，但都有個共通性，便是將偌大圓形浴缸置於靠落地窗的景觀面，居於室中央的前方，入浴時能透過落地玻璃直接看到太湖景色。客房內如雕塑般的浴缸成了主角，不管旅人用不用，好看重於好用。

湖州喜來登月亮酒店一開始的建築設計便相當高難度，平面弧形圓筒狀加上圓形量體，無法造就單元的單一化，垂直的拋物線變化使室內牆面形成斜面，又因垂直核心在同一位置，造成各層剩餘可用空間大小皆不同也不規則。一層樓一組服務中心只配置八間客房，又因兩棟建築分開而形成兩組獨立服務

中心，可見其平面極不符合經濟效益。月亮酒店的業者不顧這些傳統包袱，擁有較大的格局而無視這些束縛，任由天才建築師自由揮灑，不理會制式化的問題，因而出現這一異形地標建築。

　　二〇一二年，中國終於誕生了第一位普立茲克建築獎大師王澍，但有人質疑其作品還不夠多，國際能見度亦不足。隨後馬岩松代表年輕的族群，內心充滿「創新的反動精神」，就算付出大代價也要走出一反教條主義的路線。在這大好機會之下，他透過「月亮酒店」帶領中國走向國際舞台，世界級的創舉讓全球都知曉了。

1｜夜裡，月亮酒店的燈光變幻。　2｜入口處便能發覺室內的金黃演色。　3｜黃水晶玉石光牆。　4｜各種玉石展示牆。　5｜湖畔餐廳戶外區。　6｜湖畔龍蝦餐廳。　7｜川式火鍋餐廳。　8｜頂樓湖景餐廳。　9｜頂樓日本鐵板燒。　10｜頂樓餐廳外環繞觀湖步道。　11｜會議室外偌大前廳。　12｜會議室兼宴會廳。　13｜會議室端景的玉石光牆。　14｜順著量體線條規劃的弧形泳池。　15｜置於居室中央的浴缸是主角。　16｜床與浴缸的位置關係。　17｜處處以玉石為材。

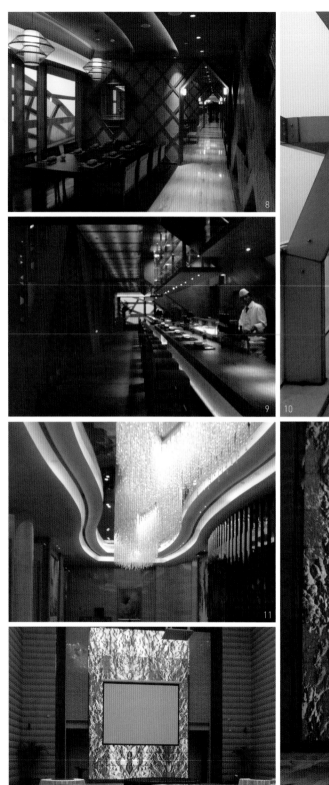

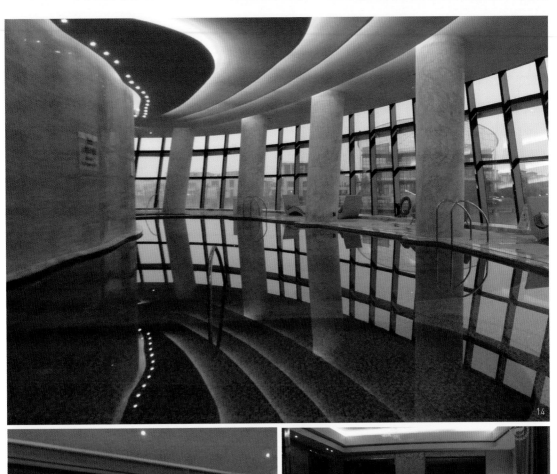

14

15

16

17

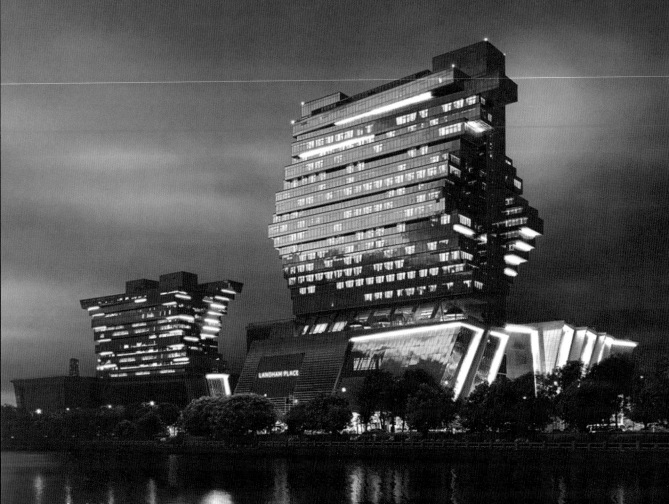

廣州

廣州南豐朗豪酒店

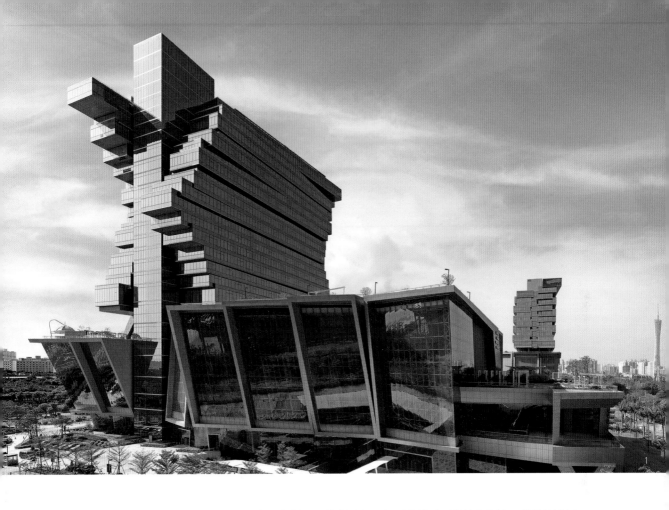

　　設計建案時，一般品牌旅館營運方皆會參與初期計畫過程，主要考量平面動線合理性、產品的適用性及營運的實務運作，尤其更講究室內裝修的風格，它可是品牌形象的代表。因此業界有一個迷思，投資者對建築形象部分並不很要求、參與不深，傾向讓開發業主能夠圓夢，故大多國際五星品牌的旅館建築缺乏統一性，甚至有些貧乏感，星級旅館的價格直接反應在地段和室內裝修水準上。

　　廣州南豐朗豪酒店顯然是在開發商優先的狀態下，依照其願景所完成。這街廓裡包含南豐國際會展中心、南豐匯商業城及南豐朗豪酒店，這一系列建築設計的突出表現與整體感，成了廣州南琶洲地區周遭的地標建築。二十二樓高的酒店外觀時尚新潮而奪目，好似極富動感的積木塔，凹凸有致的建築形象搶盡了風采。隔壁一旁南豐國際會展中心與酒店的企業整合歸一，是個成功的開發成果。夜裡的燈光設計表現出酒店和商業城的區別，裙樓「L」形的屋頂燈光和酒店左右懸挑的量體，各自擁有功能不同的自明性。相較起來，建築設計的成果表現比其他要略勝一籌。

　　基層裙樓部分是商業設施，因此酒店大廳設於六樓，以白色大理石製成前檯，後方壁面亦使用相同材質做成編織狀，空間挑高使這牆面看來氣勢非凡又帶著強烈設計感。廣州南豐朗豪酒店在廣州並無強烈地域特質的參考性，故附近大多是現代設計的風貌，較有現代主義發展的國際都會感，僅僅在「豪

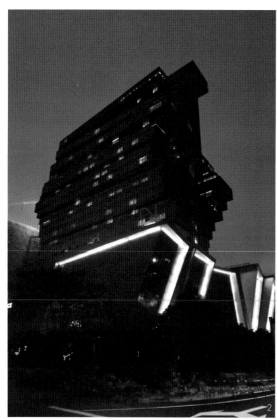

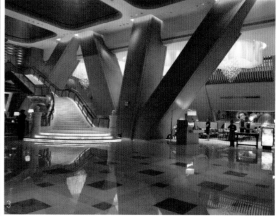

廚」餐廳入口處設一中國風的長几作為點綴之用。大廳休憩區和一旁「意廬」餐廳都挑高兩層樓，並採用開放式無隔間的處理，可視大廳、大廳休憩區和餐廳為一體，空間看來寬闊而通透。下一層樓的中式餐廳「明閣」來頭不小，它是香港米其林二星食府的姊妹餐廳，融合古今菜色，創新了中式餐飲的未來性。這餐廳的設計想當然耳是濃烈的中國風格，顯然和其他場所擁有不同的氣氛。

屢次榮獲殊榮的水療中心「川」揉合了傳統中醫精髓的特色療程，同樓層配有二十四公尺的室內恆溫泳池，橫長的泳池就如建築外表的長形懸挑玻璃盒子，反應在立面上明顯易解讀。二十二樓處是行政客房樓層的會所「朗廷會」，其戶外露台設有戶外酒吧「星」，由於位於樓層最高點，周遭亦無較高新建築，故擁有三百六十度環繞式景觀，可以欣賞琶洲島璀璨景緻，在酒店裡應是最具亮點的超人氣區域。

廣州南豐朗豪酒店可能較無包袱，給予設計師發揮空間，本案是個人觀察雅布與普歇爾伯格設計師事務所（Yabu Pushelberg）首見節制而具品味之作。標準客房單純只以中性色的木作為材，並以大地環保色系的泛淺棕色皮革、布品搭配原木，此外只花了點心思在衛浴空間：靠臥床側的壁面改為透明玻

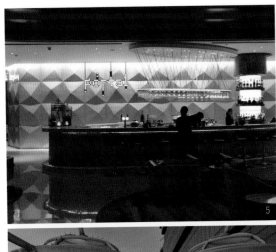

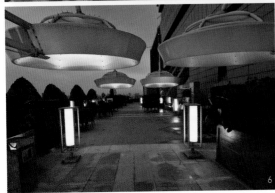

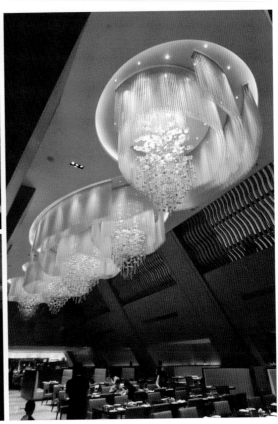

璃，橢圓形白瓷浴缸陳設於床邊，似折板的洗臉檯設計有型、有創意，與傳統衛浴設備大大不同。

　　未投宿廣州南豐朗豪酒店之前，我已在網站上見識過其建築引人注意的奇特風貌，當時只知設計很有吸睛度，但尚不知其酒店品牌。特殊建築外貌容易給人強烈的初印象而四處傳頌，但室內設計要投宿體驗才會有感。在大型複合式建築開發案中，大多會有國際四、五星酒店進駐，複合多項目往往會使酒店的特質不易辨識，如何強化本體建築的「自明性」是未來極重要的課題。

1｜律動性的建築外觀。　2｜建築體夜間燈光擁有明顯性格。　3｜大廳室內斜狀柱。　4｜前檯後方石材製成編織狀。　5｜大廳酒吧檯位中央處。　6｜爐燒戶外餐廳的圓頂罩座位。　7｜現代設計的「意廬」餐廳。　8｜「豪廚」微中國風。　9｜「明閣」明顯中國風。　10｜「星」酒廊覽盡風光。　11｜室內泳池淨高較低。　12｜挑空下的枯山水造景。　13｜客房走廊側的大挑空。　14｜極簡優雅電梯廳。　15｜浴缸視野可穿越至窗外。　16｜套房臥室前的小果嶺。　17｜床與浴缸相鄰。　／首頁照片（P.182）、照片1由廣州南豐朗豪酒店提供。

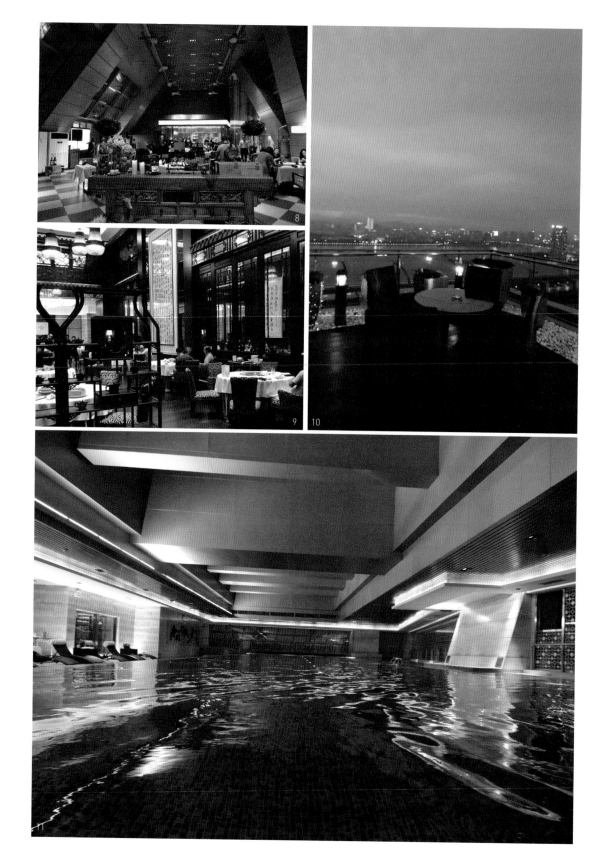

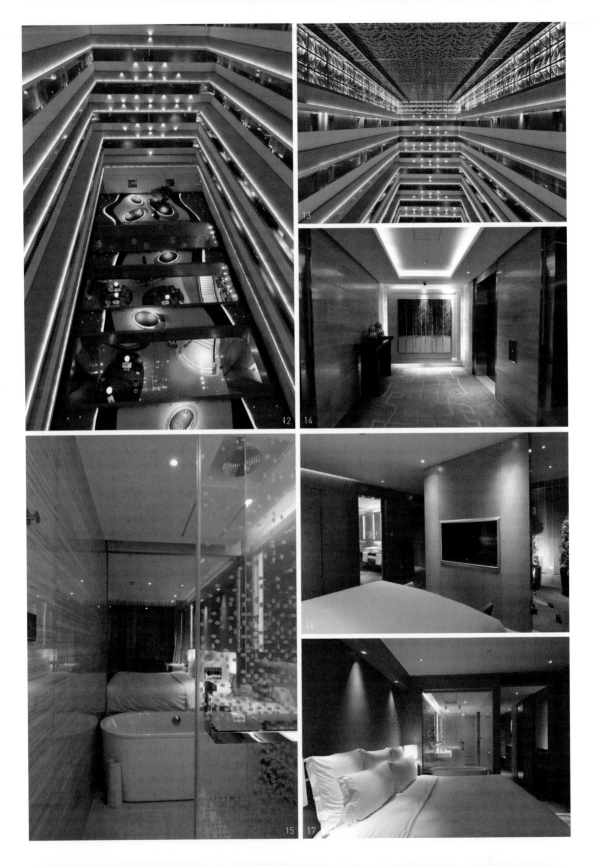

廣州
廣州 W Hotel

1

　以時尚著稱的W Hotel，在世界各大城市如雨後春筍般紛紛冒出頭，而在進階的過程中，另外開拓出一條對科技禮讚的非主流路線方向，二○一三年開幕的廣州W Hotel當屬此路線。一言以蔽之，現代科技進化到何種程度，其所玩弄的劇情就代表時代科技的新視野。

　若不以記述的方式輪番描繪各個空間，而是觀察分析其創造亮點手法所在，可能更容易進入廣州W Hotel的狀態裡。據我個人的心得，旅館可以分成六個區塊細述。

　第一是「建築的自明性」。複合式現代旅館與異業的結合，建築設計的面貌往往在統一控管之下完成，彼此並無可對話的模式語言。香港建築師嚴迅奇的建築具有自明性，右棟為酒店式公寓，左棟為旅館，兩者分棟而設但於上方連接，在分棟孔洞縫隙處有水平狀玻璃盒子橫展而過，明顯是室內泳池空間。這代表由立面就可解讀其建築功能及形式主義的語言，可與大街的市民對話。

　第二是「光影世界」。一樓入口所見第一印象，就是挑高三層樓十九公尺的「照明流水景觀牆」，巨大的尺寸與人在光點前所呈現的比例效果，令人歎為觀止，而W Hotel的標幟正落在屏幕前方。另一處光影是在二樓「妃吧」，利用樓中樓夾層方式設計空間，相同的三層高挑高於側旁，由四樓垂下上千根光學纖維，在玻璃內如瀑布般急洩而下，內外皆能感受湧動炫目的震撼效果。另外，電梯是W Hotel一定

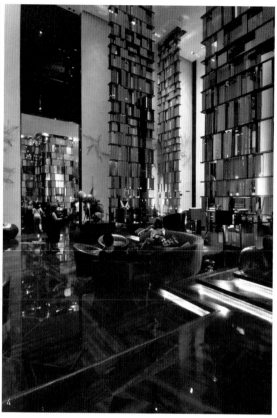

會大作文章的地方，在小斗室的幽暗氣氛裡，電視螢幕上光點忽現嘴唇、眼睛等五官影像，這些效果都為科技光影的世界做了置入，大開眼界。

　　第三是「快時尚動感的世界」。酒店一樓大廳並非傳統櫃檯處，竟是「WOOBAR」，挑高三樓的休憩空間內有潮流音樂響起，日間時段已經有人在翩翩起舞了，令人分不出是大廳休憩區還是夜店。挑高空間裡，金屬框架和茶色玻璃板片交錯堆砌有如高柱大牆，經燈光反射即呈現閃耀的快節奏，讓人坐不住。

　　第四是「現代摩登精品的世界」，指的是客房設計風格。雅布與普歇爾伯格設計師事務所是國際五星酒店設計的熟面孔，現代國際語言模式的風格有追求年輕化的趨勢，於是內部做了些許傳統不見的元素，如床對側電視壁板上浮貼一大面特殊幾何圖案造型玻璃，遇書桌處還特別突起四十五度角以界定空間領域，而床頭壁屏亦轉了四十五度作為呼應，轉角後方正是收納窗簾之處。

　　第五是「進階高端化水療世界」。二十九樓高空泳池「WET」的側邊池畔休憩區，尾端為綠化植生牆，在挑高空間裡更彰顯出綠化的壯闊感，而上方的百葉窗板可自由開合，讓室內空氣能對流並排除溼氣。另外，水療中心「AWAY」的雙人理療室，配設了休憩區和大型按摩浴缸，長形大缸體及偌大的整

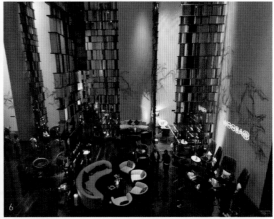

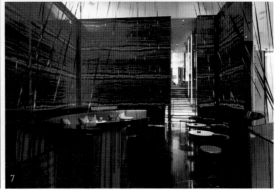

體空間與理療室乾溼分離，奢侈的空間代表著頂級服務精神的進階。

第六是「設計感豐富的品食世界」。五樓「稻菊日本料理」的鐵板燒料理座檯面向大面落地玻璃，城市天際線端景是其最佳裝飾。二樓「標幟餐廳」的自助餐檯上方，懸吊著紅銅打造的六角形罩燈，以及具有現代設計感的鑄鐵條框架。三樓中式餐廳「宴遇」以蘭花為設計主題，表現出現代中國風。

W Hotel一向不強調一致的整體設計，任由不同組合的設計師「各自表述」，因而成為設計的展演場所，在快節奏都市中仍能符合社會菁英人士的需求。

1｜鏤空處為空中花園。 2｜入口小玄關前的雕塑。 3｜獨立中島式前檯。 4｜大廳休憩區的挑高超尺度。 5｜三樓有空橋橫越。 6｜由上往下看大廳休憩區。 7｜圓平台懸浮於空中。 8｜中式餐廳的圓形垂幕。 9｜日本料理壽司檯後方置放藝術創作。 10｜全日型「標幟」餐廳。 11｜夜店挑高光纖流瀑。 12｜面對窗外市景的鐵板燒。 13｜芳療室置中的浴缸。 14｜泳池畔雕塑。 15｜套房起居室。 16｜非凡套房的戶外陽台。 17｜偌大衛浴空持間。

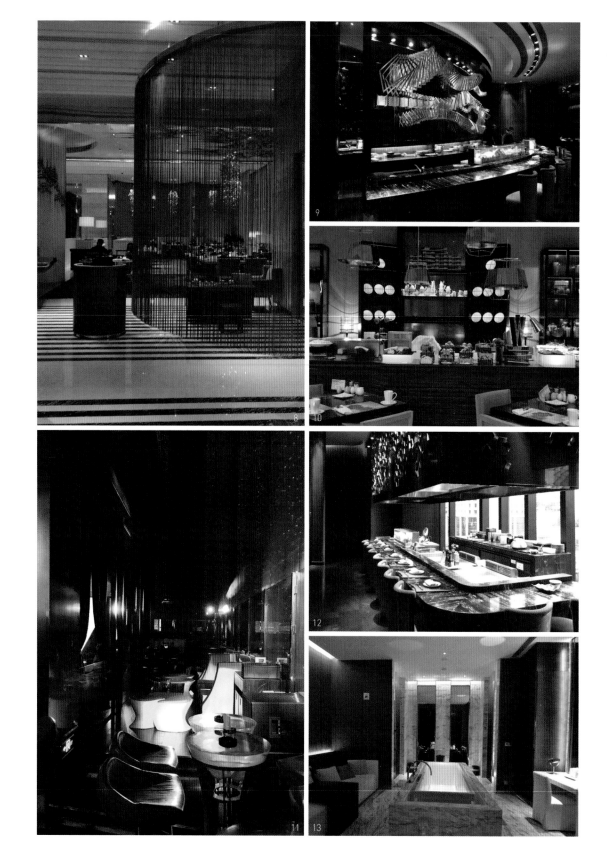

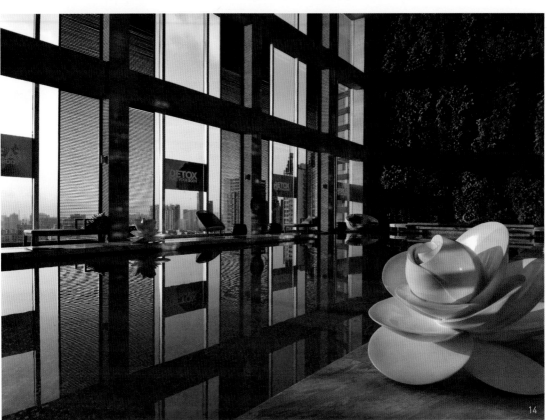

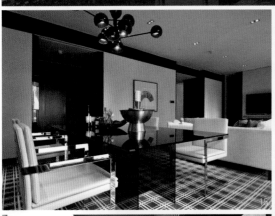

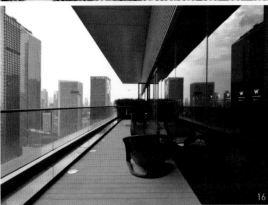

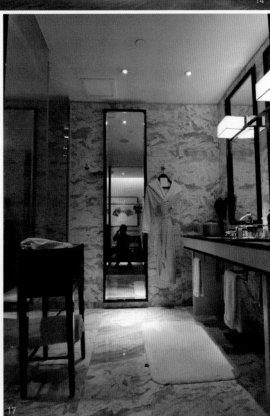

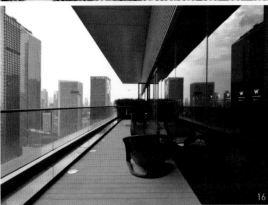

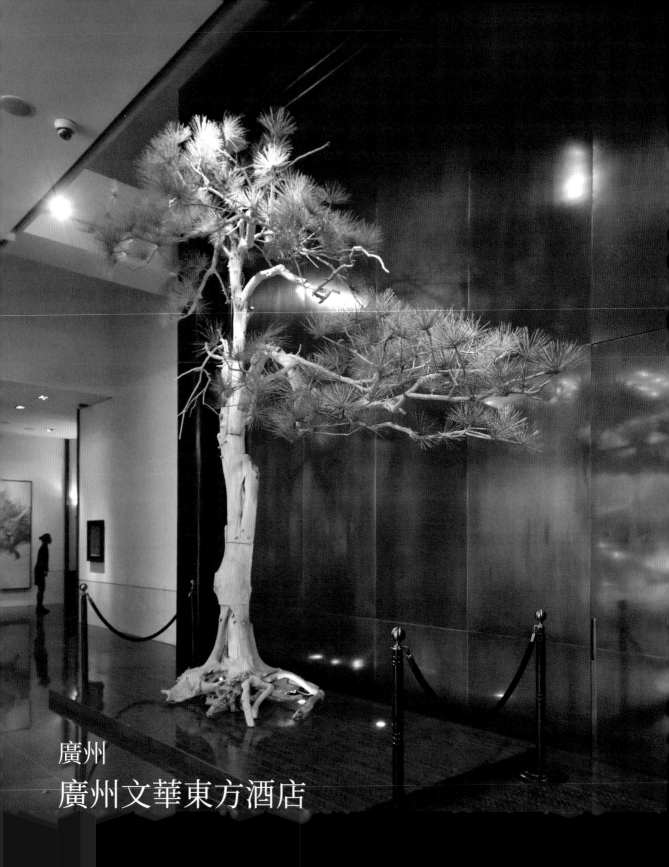

廣州
廣州文華東方酒店

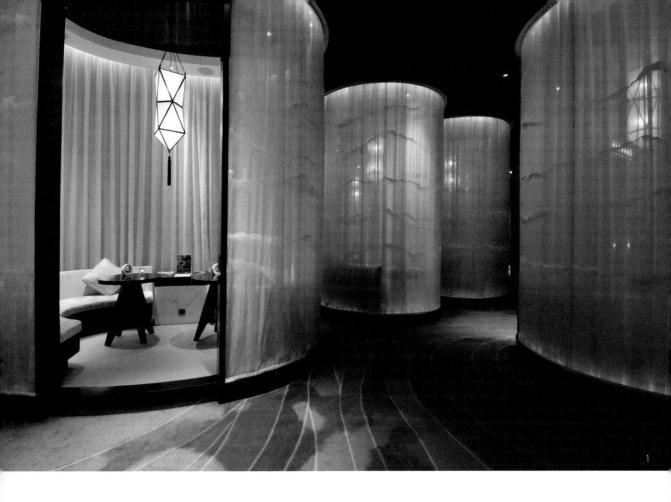

1

國際五星級文華東方酒店的風範，向來並不在意豪華氣派，較強調的是文化氣息和人本主義的思考，台裔美籍設計師季裕堂以此為依據，於廣州文華東方酒店做出了創新的解題。入口處不高的酒店前廳裡，低調擺設藝術家以白木拼接而成的松樹，表達傳統文化中的「迎客松」之意。白松背景是整面古銅大牆，側邊前檯空間雖高，卻窄到形塑出一種較偏古典垂直尺度的比例，大柱四角都以銅圓管收邊。誠如文華東方自言「從來沒有過氣派的大廳」，這高窄的第一印象卻給人隱密、與眾不同的頂級質感感受。

公共空間裡的餐廳「Ebony」是全館亮點，入口玄關處的大型花台基座以黃銅打造，線條優美，而上方花藝設計如半球狀微型盆栽則極具雕塑感。紅酒存放櫃的黑色大門中央是兩個大型黃銅圓形把手，靈感來自於古代佛寺的山門乳釘樣貌，加以放大比例。館內的粵菜餐廳則稍具中國風，沉穩調性並不起眼，最令人有感的是几檯上的圓罩式銅燈，古樸質感外形不矯情，即我所謂的「輕中國風」。「文華餅店」入口處所見仍是長形紅銅桌檯，上方擺放了各式糕點，不太像一般甜點冷藏櫃，而是精品展示的層級，在此竟以反差性呈現文華東方不求時尚而求人文的原則。

芳療室裡的雙人沙發明顯經過複雜裝飾，水療池刻意的藍色馬賽克則流於一般，但突然出現的休息

室卻讓人從無精打采的狀態甦醒過來。雲紋白紗縵半掩的圓形小包廂連續相鄰而置,包廂內氛圍優雅,從外部觀去又像一連串的燈籠,這美景說是要反應中國文化,可算是設計心態的情操高尚者。

　　客房設計水準的高低最能檢視出酒店級別與設計師的創意度,繼上海柏悅標準客房的革命創見,這次廣州文華東方又再升級,令人刮目相看。設計師特別將衛浴設備獨立而出,留出更大尺寸給淋浴泡澡的空間,兩者相互獨立,可供兩人同時分開使用。標準型「豪華客房」平面圖上,呈現相當少見、由中央軸進入的大門,右側是大型裸缸及貼滿義大利紅洞石的淋浴間,橢圓形獨立白缸佇立於角落的落地明鏡前,相當具雕塑感,稀有紅洞石質感極佳,更特別的是石面過水時會愈發鮮紅,彷彿擁有生命。中軸左側是洗手間及洗臉檯,雙槽檯面令我浮現一個全新的思考:兩個槽是提供兩人同時使用,抑或是功能各異?原來一個是洗臉用的深盆,另一是供刷牙洗手用的淺盆。這淺盆以紅銅特別訂製,訂製容易而困難在於不足的深度必須讓水龍頭出水減壓,以免沖出盆外,這紅銅材質的盆為文華東方這招牌生色不少。「行政套房」大門旁附設的小門是房客換洗衣服及擦鞋的置放處,服務人員不必進入房內即可直接收取,這巧思是首見創舉,完全以客為尊、以人為本,文華東方精神又跨進一大步。

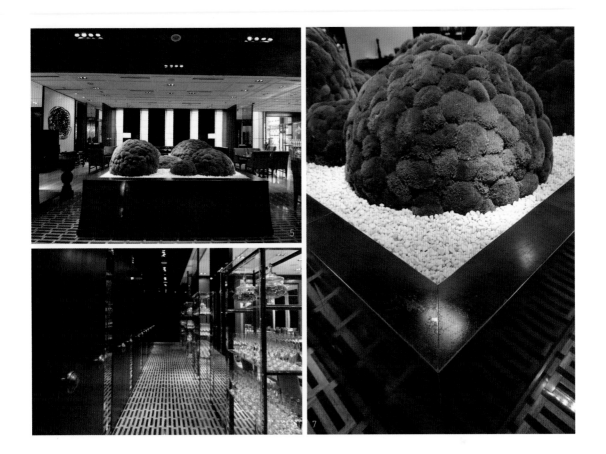

綜觀全館，我更專注其輕中國風以外，突顯的細節特質：大廳裡的古銅大牆、銅圓管收柱邊；餐廳裡的黃銅板門、似中國山門乳釘的大型黃銅圓門把、黃銅花台基座、餐桌上圓形古銅桌燈；電梯廳裡的黃銅門框及格柵；電梯車廂內的黃銅壁面；客房裡的特製紅銅淺碟洗臉盆、洗臉檯座上黃銅與古銅混合的支架，帶有東方的線條……，在此將銅的各種可能落實於生活美學的人本使用性。季裕堂的表現細緻優雅，深厚美學素養的底子在細節裡一一透露，他所選用的銅質地、顏色也替酒店增添了品味。

1｜「文華SPA」紗緞圓形休息室。　2｜高窄前檯空間。　3｜前廳旁的藝術沙龍。　4｜大廳藝廊天花板的格狀燈光設計。　5｜「Ebony」餐廳的黃銅花台基座。　6｜紅酒櫃的黃銅圓手把。　7｜銅桌與特殊綠色造景藝術。　8｜全日餐廳。　9｜「文華餅店」的紅銅展示桌。　10｜水療中心入口圓形玄關。　11｜芳療室的繁複設計。　12｜SPA圓形獨立休息室。　13｜大尺度的水療池空間。　14｜行政套房的轉角觀景窗。　15｜大門旁附設小門供服務使用。　16｜淋浴間全室以紅洞石為材。　17｜雙槽式不同洗盆。　18｜黃銅、古銅互搭的洗臉檯桌架。　19｜刷牙洗手用的紅銅淺碟。

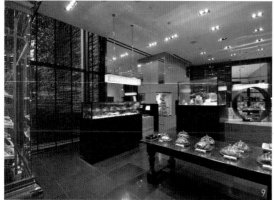

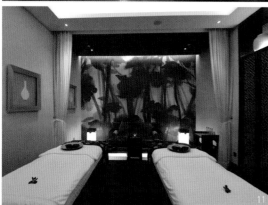

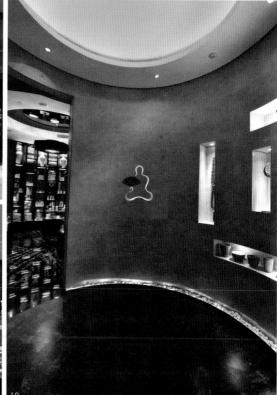

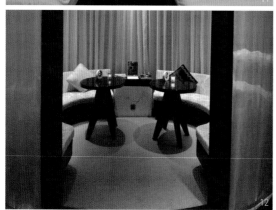

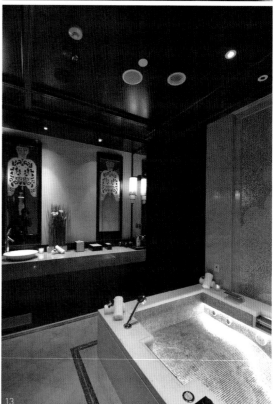

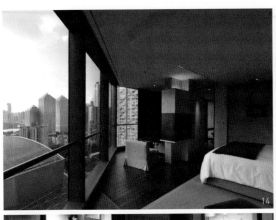

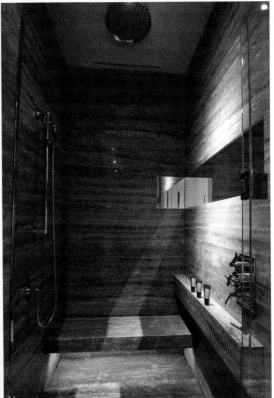

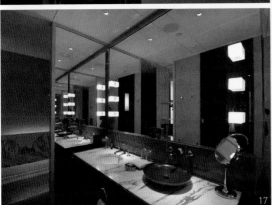

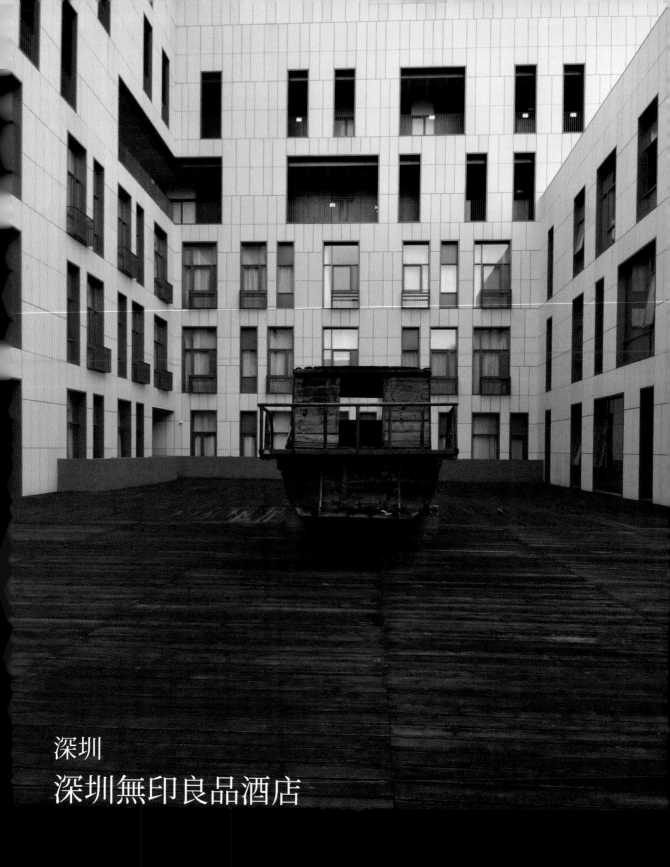

深圳
深圳無印良品酒店

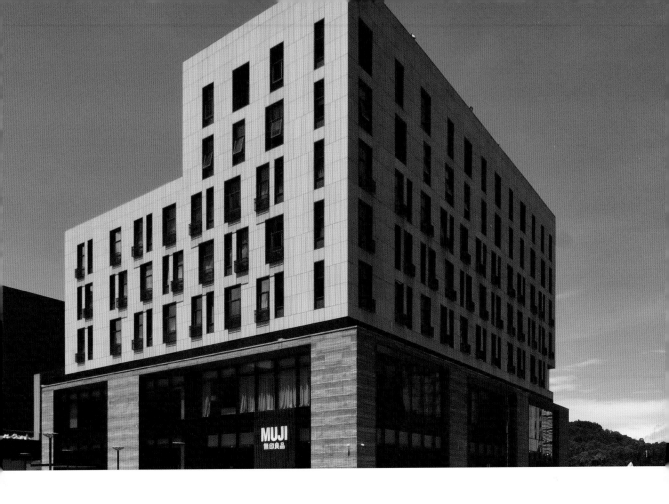

創立於一九八〇年的日本「無印良品」，是生產日常家用備品和小型傢俱的異類商店，不求豪華而只求簡樸。這是一個不強調品牌只重視產品品質的營運概念，還原產品實用形象，維繫著使用者和物品的合理均衡關係。

無印良品的商品開發有四大原則：一、簡單實用，不添加裝飾；二、採用與自然相融的低調色彩；三、追求品質與價格的平衡；四、滿足生活各項需求，體現生活美學。品牌最主要概念並非只是簡約調性而已，而是要讓使用權回歸使用者，讓物品自然而然地在日常生活產生其功能。無印良品致力於使用自然纖維材質，在製造過程中秉持環保的態度，由於大量生產木製品，於是砍樹的同時又種樹，表達對世界地球村的良善美意。

為了讓人體驗二十四小時生活的一切需求，重新審視旅行中的所有可能性，深圳無印良品酒店於焉誕生。位於深圳市中心的深業上城（Upper Hill）內，酒店結合了全世界最大的無印良品旗艦店（占一千七百二十六平方公尺），可以採購、也可以投宿，為創辦人的最大心願。

二樓酒店接待大廳的牆面上，貼滿舊房屋循環再利用的木料，這些木料以不規則方式拼湊而成，看起來就是一幅抽象壁畫。清爽通透的大廳一旁是一只作為座椅使用的極長樹幹，而電梯牆面上又是舊木

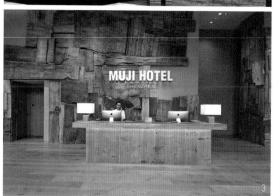

料拼貼的畫作。在大廳和旗艦店中間過渡之處，即是餐廳「MUJI DINER」所在，供應房客使用之外，亦讓逛旗艦店的外來客享用，當然餐廳使用的全部餐具也都可在一旁店鋪購得。餐廳的設計顯然在全館當中較為生動活潑、具有多樣性元素，如設計師慣用手法：吊掛木杓的玻璃隔屏和貼上廢鐵板的牆面，裝飾性微微呈現工業風的頹廢感。除了餐廳內用餐的佐餐酒外，酒店並無提供酒精的大型酒吧，目的是讓人過著較簡樸的修養生活。三樓設置了宴會廳兼會議室，前廳即是店裡重中之重的圖書空間「MUJI BOOKS」，倡導讓生活與書結緣，讓經典常伴左右。挑高的尺度裡，寬鬆擺設顯得悠閒、怡然自得。建築二、三樓是裙樓，因此四樓便形成露台，「ㄇ」字形建築圍繞著一個八百平方公尺的中庭廣場，而這偌大的庭園表現出一種「空無」的狀態，只有鋪在地上的木棧板。前方擺置了一艘破船，緣由在於深圳於昔日未發達之前是個小漁村，設計師得知這點而尋得了這船，花費幾千元人民幣購得，後續卻又花了三萬人民幣請人拖吊至現場，這破船廣場見證了深圳這二十多年來的大躍進歷史。

　　客房廊道亦顯質樸低調，微弱光效就是日本「闇」空間的體現。客房內部使用大量木作和麻壁布，另外以藍色珪藻土作為床頭板壁材，簡約而素雅。其間傢俱與衛浴空間的備品，想當然耳絕對是無印良品的產品，大空間和小物件搭配得宜。酒店中的房型「E」空間較大，橫長的落地玻璃窗外是一片綠

意，餐廳、起居室與床鋪依序羅列，無隔間而通透無比，亦是極簡的設計。

　　無印良品與眾不同的素淨感眾人皆知，愈簡單的東西愈難設計，質感貴在工匠手藝。大部分人應知酒店設計師是「Super Potato Design」，但另外一個鮮少人知的情事是關於其創辦人設計師杉本貴志，他當時來工地的時候坐著輪椅，酒店人士透露深圳無印良品酒店應是其人生最後的作品。想到無印良品的工匠精神，還有名揚世界的日本國寶級室內設計大師杉本貴志一生的榮耀，這酒店不奢華、不昂貴，卻誠然可貴。

1｜建築外觀以量體變化呈現。　2｜酒店入口。　3｜酒店前檯老木壁材。　4｜電梯廳前的原木樹幹座椅。　5｜無印良品旗艦店。　6｜端景舊木材壁飾。　7｜「MUJI DINER」餐廳。　8｜宴會廳前廳。　9｜「MUJI BOOKS」圖書室。　10｜大量使用斑駁的木材。　11｜露台上收購於深圳漁港的舊船。　12｜大廳舊木壁材。　13｜客房老屋構件壁飾。　14｜餐廳鐵板壁材。　15｜餐廳隔屏吊飾。　16｜標準客房符合無印良品的素雅風格。　17｜橫長大開窗的「E」房型。　18｜雙向出入口的衛浴空間。

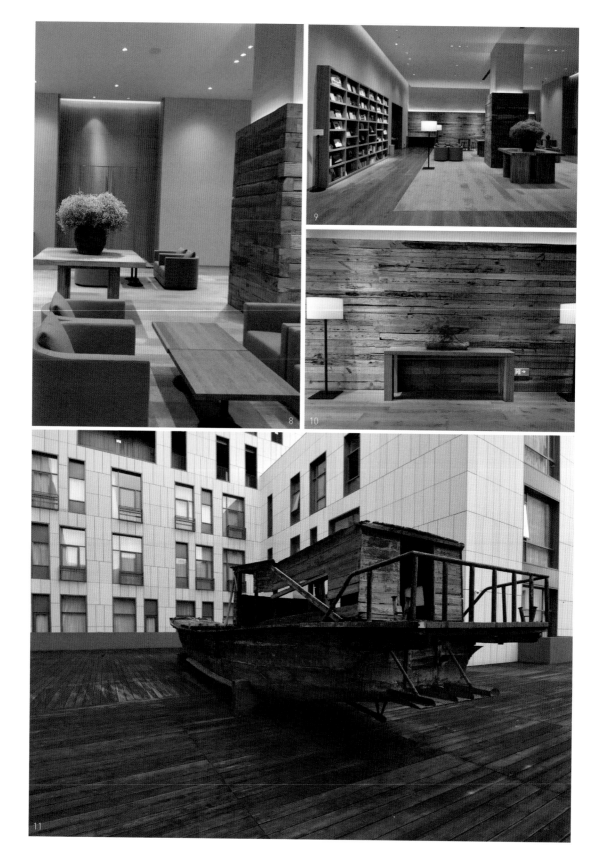

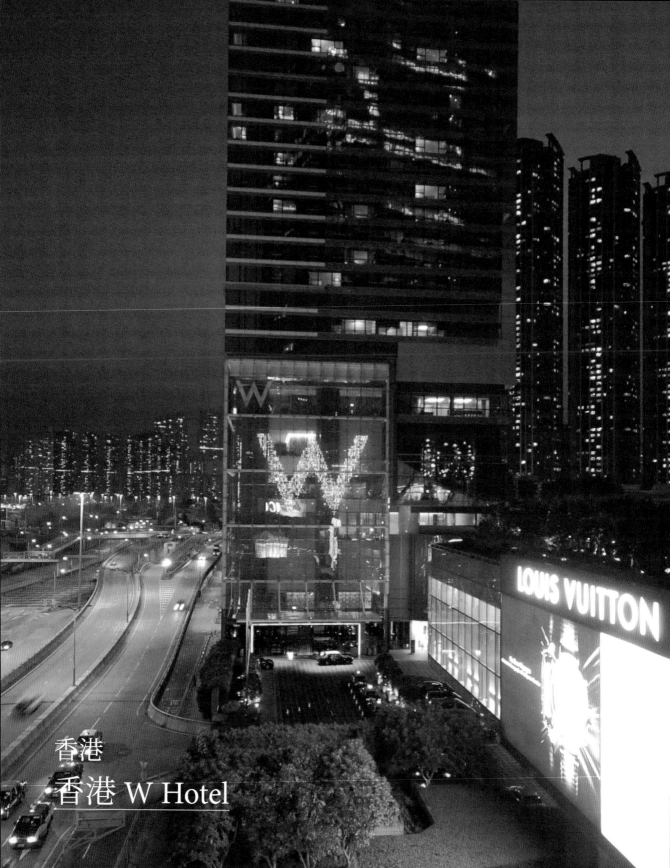

香港
香港 W Hotel

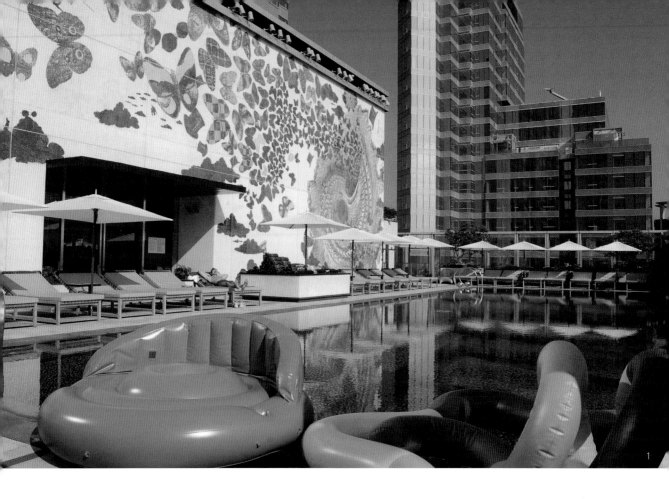

人在九龍，遠遠望去即能辨識出香港 W Hotel 這超高建築物，屋身上發光玻璃盒子的大型「W」光源字眼，趨近一看，廣場地上紛紛是 LED 光源玻璃盒子的植栽槽。進入室內大廳，整片菱格紋狀玻璃壁面一直延伸到天花板，又呈現發光「W」符號。待進入電梯，光纖地板出現了「W Good Evening」的光電問候語，一直亮到最後的前檯發光牆板……這一小段光的旅程有點未來派氣息，一再出現的「光點影像」在現代都會中一路走向夢幻神迷。

一樓大廳由澳大利亞室內設計公司「Nicholas Graham and Associates」操刀，以自然為發想，打造一個都市叢林景觀。大廳兩旁是大尺度的不規則粗獷質感木圓柱，穿廊側邊帷幕玻璃以不規則方式掛滿大小一致的木棍格柵，陽光下具陰影投射之效，廳堂地板顯得斑駁而燦爛。隨著電梯的光電地板來到六樓，「空中大廳」的玻璃帷幕牆內側仍是挑高至少六層樓高的木棍格柵，大面積的重複韻律形成數大便是美的畫面。另一邊是像書架般的灰色金屬格狀空間，置滿琳琅滿目的飾品，其中以文藝復興圖像為框內主景，擁擠豐富、明快節奏為此地調性。住宿櫃檯相較下略顯暗淡，但背景牆上變化莫測的光影圖像又點亮了這個據點，眼睛絲毫沒有休息的片刻。

大廳旁休憩區稱為「Living Room」，滿室懸吊由日本設計公司「Glamorous」主持設計師森田恭通

2 3

創作的蝴蝶發光體、蝴蝶影像圖案與反射鏡面，不同角度能看見不同複雜景象，還有各式各樣不同高彩度顏色的沙發傢俱，像是令人眼花撩亂的萬花筒。

標準客房「酷角套房」全室採開放式隔間，浴室門以九十度角分別設置拉門。若拉門全然打開，浴室乾燥區域便與起居室相連一體，視野通透，看起來比原來所見的空間大了許多。為營造全室整體感，設計師將電視機藏在橫拉白膜玻璃板背後，而這整體感便是「花與蝴蝶」的意象，與「Living Room」的影像互相連貫。所有牆壁玻璃板、床頭背板、浴室內呈透明狀的鏤空鏡子水銀面，皆是花花草草與蝴蝶圖騰。全室主題為花草與蝴蝶，佇立於房間中央，突然感覺像是美國導演提姆‧波頓（Tim Burton）夢魘般的「神祕花園」電影場景，滿溢著超現實的意境。

總統套房起居室與餐廳寬達十餘公尺，透過三扇光亮的海灣落地窗，香港海港全景盡收眼底。最令人驚喜的應是主臥的浴室，寬達六公尺，浴缸便占掉了兩公尺半，放水的冗長時間是一回事，這前所未見的大尺度浴缸令人驚豔的程度又是另一回事，只能說是「超級」等級。後方切塊形狀的分割鏡子反射畫面，馬賽克效果迷幻，讓這浴室帶來許多意外之趣。

公共設施中最顯眼的應是七十六樓「WET」，凌空的高空泳池有兩百一十三公尺長，曾在二○○八

　　年獲得英國航空雜誌（*High Life Magazine*）「最佳酒店泳池」之名號，蔚藍晴空下蕩漾著一池碧水。一踏出戶外，回頭一看又是「蝴蝶與花」的巨大馬賽克拼貼畫作，長達三十公尺、十公尺高。壯闊的大牆氣勢驚人，由其場域氛圍觀之，這大牆的主題感大勝於泳池的美感，這就是設計旅館的最大特色：巨匠的神來一筆無所不在。

　　香港W Hotel可和赫赫有名的首爾W Hotel相比擬，兩者都強調高度設計性、科技感，甚至某些功能使用上的實驗性（例如非常規的浴室隔間）。多樣的變幻設計，使每個空間都留下多重的深刻畫面印象。體驗香港W Hotel，多了一些緊湊的快節奏，來此入住客房不適合單純睡覺，有點像是前來參加一場派對，要準備好心情和服裝應景。

1｜池畔現代設計傢俱與端景蝴蝶大牆。　2｜一樓前廳轉乘電梯。　3｜電梯車廂的光電地板。　4｜玻璃帷幕內的木格柵濾光。　5｜前檯空間被包覆在這盒子內。　6｜文藝復興圖案與現代材質結合。　7｜光電板背牆光影變幻無窮。　8｜休憩區酒吧高彩度空間。　9｜梯廳旁的皮革雕塑白馬。　10｜抽象蝴蝶發光體漫天飛舞。　11｜水療中心挑高大廳。　12｜頂樓天台的無邊際泳池。　13｜池畔特殊傢俱和道具。　14｜標準客房落地玻璃俯看海港。　15｜花草圖騰明鏡不似平常。　16｜開放式乾區衛浴與臥室相連。　17｜總統套房的起居室與餐廳。　18｜超尺度的大浴缸。　19｜四柱床主臥。

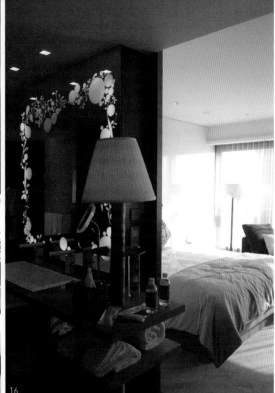

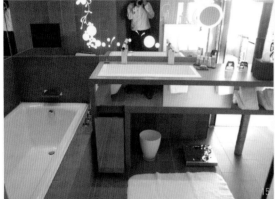

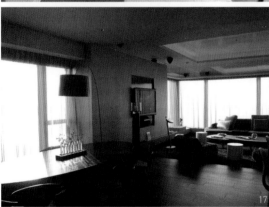

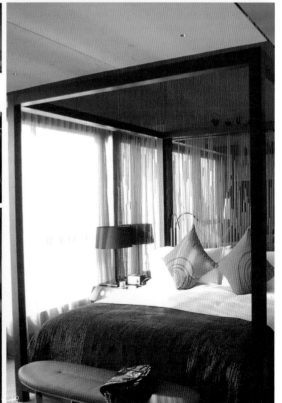

香港
香港 TUVE Hotel

香港TUVE Hotel這家設計旅館帶點頑固個性。從外觀上來看,可猜想得出設計師的心態,但不知業主是否願意跟著設計師共赴前衛願景,或是根本看不懂設計圖。

香港這一彈丸之地擠滿了人,為全世界人口密度最高之都,氛圍節奏緊湊,都市空間狹小、高樓林立,讓人有點幽閉空間恐懼感。只有兩個字可以貼切形容香港——冷漠,終於有人要挑戰此議題了,香港天后TUVE Hotel強烈表達了「我就是冷漠」,來者要坦然接受這特殊的性格。

香港TUVE Hotel位於銅鑼灣北角的心臟地帶,就近天后廟,了解香港的人皆知此老舊市區,市容景觀最能反映早些年代的老香港。尤其能見到僅十二公尺的狹窄道路,上方竟然還有高架道路掠過的場景,可想而知其不見天日的反人性尺度,更遑論都市設計的光輝理念了。為融入混沌的小環境中,旅館建築一身黑,暗沉漠然表情像躲在陰影處的暗黑騎士,很難有人可一眼辨識出這驚人設計旅館的存在。當旅人欲尋找大門而入,只得一個僅一公尺二寬的入口,通過狹窄廊道轉折進入電梯廳,木模板、清水混凝土壁面與圓拱頂讓人產生空間混淆感,回頭一望,垂直黑鐵欄杆的門貌似牢籠囚室,地底線性洗染燈把氣氛搞得有些神祕,這見面禮真是令人大開眼界。酒店地面層沒有服務人員指引,也沒有前檯接待……。

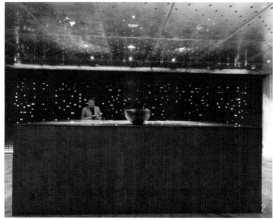
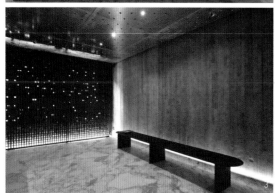
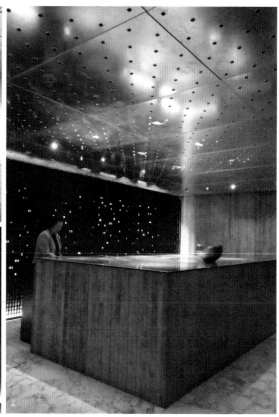

　　大廳設於二樓，空盪盪的暗室突然閃耀了金光，兩公尺深的巨大厚重前檯以黃銅打造，居中而置顯然是為了表明其聚焦性，背景方格狀黑鐵格柵或背藏燈光、或半透室外光線，像是夜空中的繁星點點。天花板採用了少見的不鏽鋼沖孔網板，模糊反射了室內的一切物件。這頑固的設計旅館沒有大廳休憩區，只有一張低矮的黑色長窄木凳供人暫且休憩。整個空間氛圍就是冷漠，冷酷、頹廢、抽象到極點。

　　一樓設置了義式餐廳，拜整體設計之效，依然是冷酷表情。四個開間的門扇處處玄機，切成長比例三角形的鏽鐵門片或開或關都產生奇異面貌。搭配這鏽鐵門的道具，為光亮無比的鏡面不鏽鋼單椅，兩者間產生對比衝突感，此時我才發現這是「天后」的地域性。

　　最大的九坪客房其實比一般酒店的標準客房還小，為顯現其魔術空間策略，先放大衛浴空間尺度，再縮小其他空間至最大容忍極限。於是犧牲了沙發，取而代之的是一只老式木椅，以及小到只能放一杯咖啡的茶几。居中而置的床鋪正對窗前，高樓處已越過高架道路的視覺障礙，反而有解讀天后微型都市空間紋理的機會。床後沒有床頭板，只有一道半高水泥牆為靠，這半牆再延伸出水平板就成了書桌。一旁Mini Bar是設計重點，看似一木方盒子，上掀其蓋可取咖啡茶包，「L」形門片左右開啟才見冰箱，小小木盒如魔術方塊，要先研究半天才敢動手。側牆與書桌同材質，全然以清水混凝土壁呈現，留白而不

加裝飾，僅以地底洗染燈光襯托牆上似會呼吸的毛細孔及溫潤質感，表現極簡的設計手法。空間雖小，但仍具有漠然無言而可靜謐沉思的場所精神，符合旅人投宿休息、身心放鬆的功效。

　　香港國際化的現象早已存在，TUVE Hotel選擇大膽前衛、試圖爭取能見度，讓個性強烈的都市冷酷頹廢抽象風潮，突然出現於香港天后。來趟設計旅館朝聖之旅，不到四千元台幣，住宿的門檻低，卻可感受新浪潮的品味。這裡是座設計聖殿，有錢、沒錢的人都可進來，像是街頭隨手可得的福音傳單。

1｜一樓入口前廳與電梯廳。　2｜大廳各種冰冷材料構成冷酷氛圍。　3｜大廳等候區呈極簡風格。　4｜巨大黃銅製前檯是為焦點。　5｜背景金屬格柵板的洗燈效果。　6｜垂直格柵所圍塑的洽談區。　7｜公共廁所大理石對花大牆。　8｜餐廳大門開啟狀態。　9｜餐廳大門半閉狀態。　10｜餐廳內部以透光塑膠板構成。　11｜客房床鋪置中而設。　12｜床後方的水泥牆板書桌。　13｜冷抽象的清水混凝土牆。　14｜大淋浴間與小凳子。　15｜比例較長的洗臉檯。　16｜Mini Bar關閉狀態。　17｜Mini Bar開啟狀態。

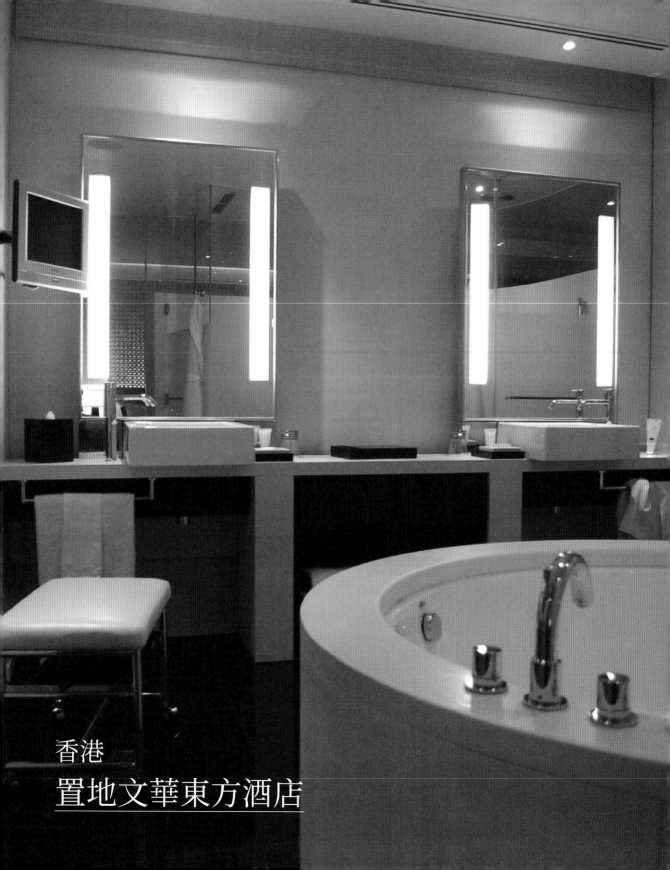

香港
置地文華東方酒店

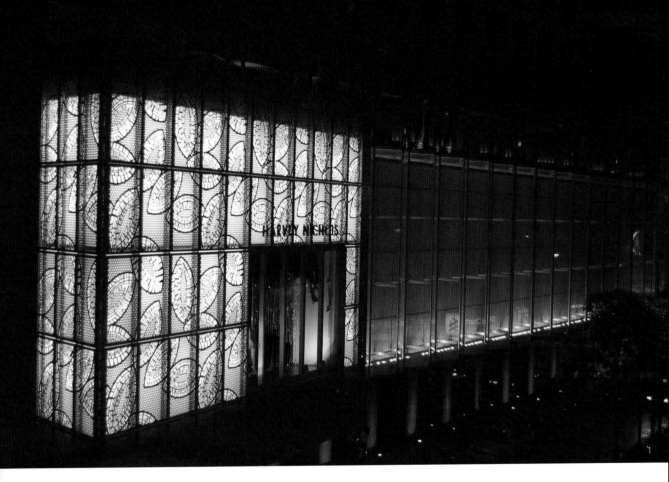

　　近年來，許多傳統酒店品牌在進化過程中，時常思索要如何突破常規，創造一個令人耳目一新的新典範。然而客房的表現，往往最多只能把衛浴空間移形換位，或化整為零地散置著。在這模式下，香港置地文華東方酒店的出現，令人開始思索一個問題——旅館浴缸空間的嶄新可能。浴缸對於每個設計旅館而言，都是一個表現的指標，香港置地文華東方酒店創造了一個前所未見的浴室格局。

　　由於現在的設計旅館不太強調大尺度的大廳，若投宿旅客不多，偌大的大廳空空盪盪、顯得冷清，還不如以人體尺度比例，留設出較親切溫馨感的空間，這趨勢成為新創旅館的主調性，畢竟它們根本不想被列為傳統酒店族群。

　　酒店電梯的按鈕不在牆上，而是位於一旁我們習慣放置菸灰缸的位置，擁有東方造型線條的小桌子上。進入各層梯廳便被巨型柱燈吸引，白色如貝殼編織而成的燈罩，不僅具備氣氛照明的功能，更如一件展示的雕塑藝術品。香港置地文華東方的房門尺度相當少見，特寬的大門上裝飾著精美銅製把手，於其上又看見文華東方的象徵——扇子圖騰，在此可完全感受到文華東方集團對細節之著墨更勝於其他品牌集團。

　　在分為玄關、床鋪、客廳及浴室四個象限的客房中，床鋪不臨窗，而是將景觀讓給了主角——浴

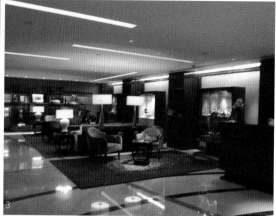

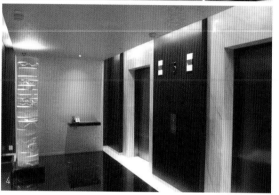

室，大大表現一番。客房內主要以黑白色調表現現代都會時尚基本調性，房間中央以一道半高弧牆隔開客廳、床鋪和浴室。一眼望去，主要視線完全定在蘭姆石打造的大圓浴缸，位於浴室正中央位置，亦幾乎是客房的中央。浴缸朝向四公尺大窗，也是標準客房史上首見。而另外三個角落，靠採光面配置起居室，內側為臥床空間及旁邊入口處玄關與Mini Bar，這四個空間的組合邏輯性很強，自明性高且各自功能獨立，卻又通透相連，室內空間尺度宜人，可見置地文華東方對客房這最重要的事有其獨到見解。

另外，入口大廳旁是著名的「MO Bar」，以一道六公尺高的巨大旋轉門與大廳相隔，白天是咖啡館，晚上卻成為時尚夜店。鏡橋是其中最引人注目的設計，白天平躺著是一平板檯面，沒人知道下方藏著何物；夜晚時分，電動設施斜拉上這長鏡形成四十五度角，其下方暗藏一座超大型平面酒櫃，動靜之間成為酒吧眾人口耳相傳的表演劇碼，場域功能角色互換就在一瞬之間。而軸線端景的圓形光圈是為焦點，一旁樓梯直上夾層，夾層裡設置一VIP包廂，成為酒吧最經典之處。

置地文華東方的SPA中心之中，黃水晶能量室是為罕見，將具有放射能量的黃水晶置於室中央，底下襯以燈光，全室充滿了半透明黃水晶散發出的光暈，氛圍效果自然比傳統木條式烤箱要來得高雅優

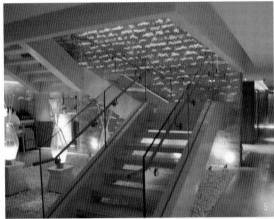

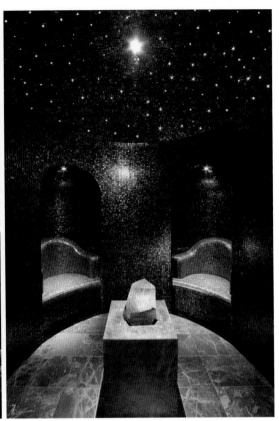

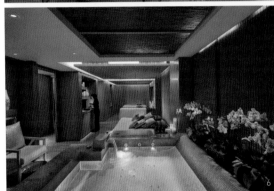

質。都會城市的消費者對老派的三溫暖早已不感興趣了。

　　七樓餐廳「Amber」的以色列設計師亞當・D・蒂漢尼（Adam D. Tihany），為室內設計界中極出色的大師，他利用四千三百二十根銅管做出燈飾，以高低漸次「S」形彎曲律動搭以光影。餐廳在香港米其林餐飲評鑑中榮獲二星，不但是美食殿堂，亦成為當下潮流時尚之聚會場所。

　　置地文華東方由舊大樓整修而成，外觀上並不明顯，除了二樓水平光盒的亮點外，很難聯想到其高度設計性。我認為其設計感來自於客房的非凡，帶給旅人全新的投宿經驗。

1｜建築外觀光盒表現。　2｜步上階梯，進入夾層。　3｜夾層大廳微尺度宜人。　4｜電梯旁的圓柱雕塑。　5｜SPA接待大廳。　6｜雙人芳療室的水療池。　7｜罕見黃水晶能量室。　8｜「MO Bar」空間。　9｜剛開狀態的酒櫃。　10｜半開狀態的酒櫃。　11｜房間中央以弧牆區隔。　12｜床背板的白色編織。　13｜弧牆圍塑衛浴空間。　14｜浴缸在浴室中央。　15｜圓形浴缸使用具撥水性的蘭姆石收邊。　／照片6、7由置地文華東方酒店提供。

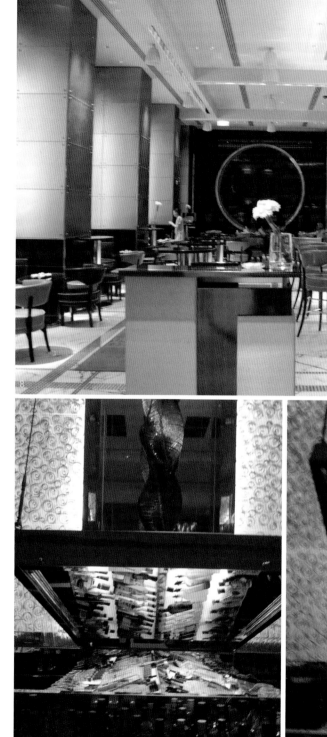

9

10

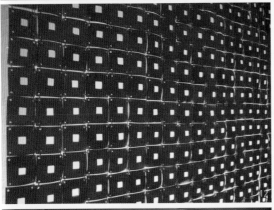

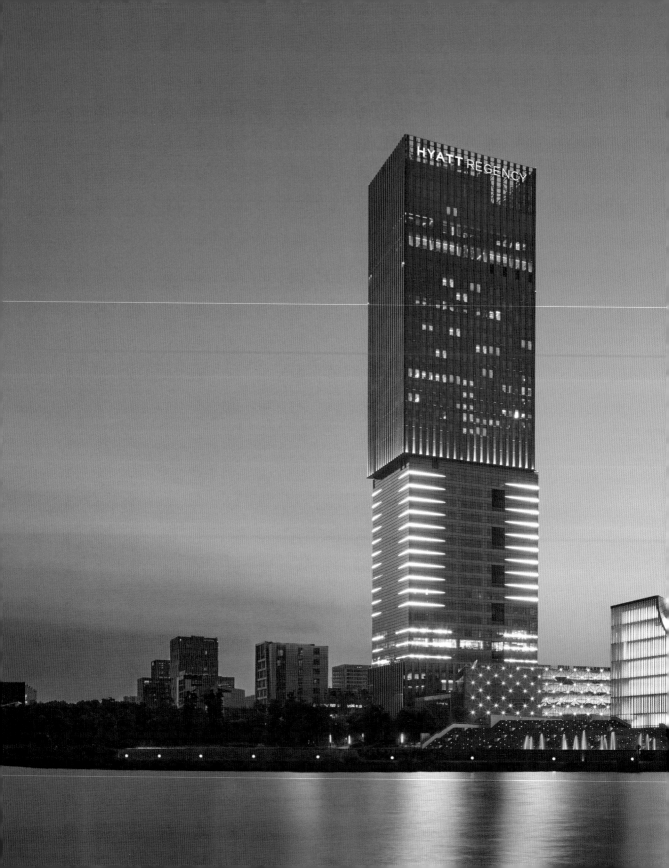

第四部
都會型超高層

提到都市建設，中國一線城市和北京、上海不必說，早就開發完成，市中心寸土寸金，超高層建築形成一美好天際線；而相繼之下，三線城市也比照辦理，各中心區擁有不同的都市設計風貌。超高層建築搶的是高度，目的在於被看見、成為地標，而位居高處自然擁有更遼闊的視野。另外，因著驚人的高度，五星酒店占據建築上半部，下半部則多用於辦公大樓及大型商場，於是出現「空中大廳」的規劃。客人搭乘獨立電梯直接通達中段高度或最頂樓的入住接待區，第一眼即震懾於壯闊的都市景觀，這是一般人過去較少感受的經驗，而現在的君悅和柏悅大多如此規劃。南京的金奧費爾蒙酒店曾經是地標，而後又被南京青奧中心超越，超高層的第一名頭銜只能暫時擁有，最重要的還是「看見和被看見」的優勢。

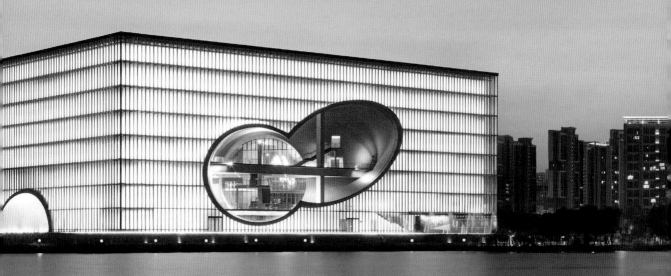

照片由上海嘉定凱悅酒店提供。

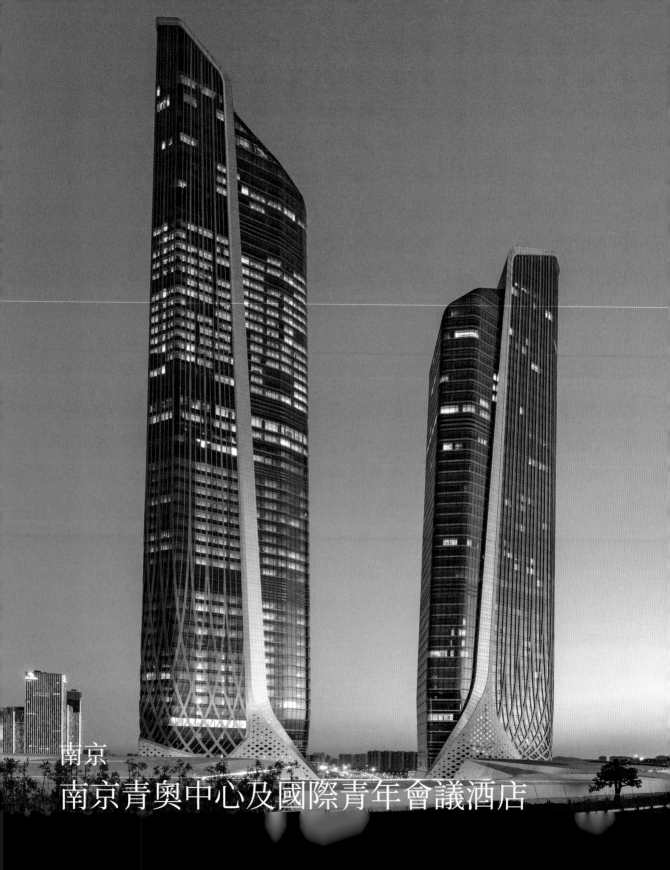

南京
南京青奧中心及國際青年會議酒店

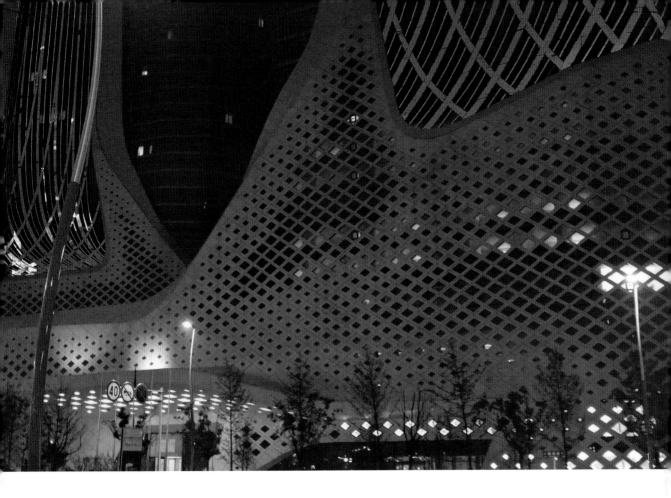

　　南京河西新城是嶄新的開發區，高樓大廈於近年內紛紛建設完竣，以接力方式陸續成為新地標，而女力建築大師札哈‧哈蒂的南京青奧中心，儼然是其中最空前絕後的設計作品。

　　札哈‧哈蒂的南京青奧中心及國際青年會議酒店，擁有鮮明標幟的流線形體，由任何角度看去，都像是一座大型雕塑，如此成就才有資格稱之地標。除了雙塔酒店之外，較有趣的是裙樓建築設計，彎曲扭轉、高低起伏的量體，將地面層退縮的廣場變得活潑生動，時而起翹形成鏤空隧道，行人可以任意穿越基地內部通達各處；時而圍塑出大尺度天井，讓寬廣深邃的內部戶外空間擁有良好的通風採光。在此之前，我只覺得建築師不過是個形式主義者，在這場域遊走後，才發現其動人的空間感，在都市設計的願景下，形成良善的延續。

　　建築的立面造型，由雙塔建築往上漸次縮小的斜向收束量體與天接合，即天人合一之意象。寬闊的裙樓實體擁有穩重性，在實牆面上依菱格紋的軌跡開設窗戶，漸次忽大忽小又具重複韻律感，有如細胞的組成、分裂與繁殖。超高層大樓必要的垂直水平結構，在立面上或有斜撐而形成菱格紋的面貌，帶出時尚感。夜裡五彩燈光映在雙塔建築上，線性的光線流竄，動感又奇幻。

　　臨著小河曲面折板的牆和大雨庇是酒店入口前庭，稍稍彎折的挑高大廳則呼應了札哈‧哈蒂的建

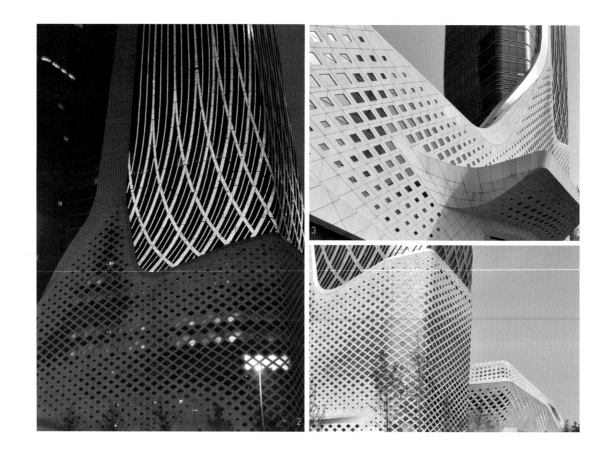

築風格。由於酒店擁有七百一十七間客房和龐大的會議廳數量，場域極為寬廣，也造就了如迷宮般的通廊，主要動線是由客房和大廳通達會議室的路徑。裙樓裡忽有室內小道，忽而出現大尺度的挑高過廊，建築彎曲折面的部分在室內明顯可見，時而重疊時而交錯，成了採光天窗的所在。建築設計在一開始便考慮到整體功能，故建築內形貌各異的空間完竣時，設計感十足的室內部分也從容呈現了札哈·哈蒂一貫的作品風貌。

　　札哈·哈蒂選取了本案的部分場所，親手做室內設計，以保持其建築與室內風格調性的完整，除了大型公共空間的室內廣場、過廳、挑空垂直動線之外，最經典的設計即酒店的標的物——大型宴會廳「百花廳」。在一千平方公尺的空間裡，出現獨樹一幟的螺旋狀白色天花板，漩渦中央深凹部分吊著一盞盞晶瑩剔透的水晶燈，螺旋板邊緣下垂至地板，成為一條條重複而律動感十足的細柱。宴會廳外人潮暫留、辦活動所在的前廳，彎曲流線的場域和如同雕塑的前檯，都和建築形制完全契合，可以看出這些建造和製作皆是高難度的設計，全體的一致性是建築師最關心的事。另外，金色音樂廳亦是流線型的樣貌，瑰麗絢爛的天地有如幻夢之境。

　　我要極力推薦各位入住國際青年會議酒店的標準客房，六十五平方公尺的角間據雙面採光的位置，

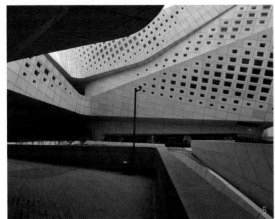

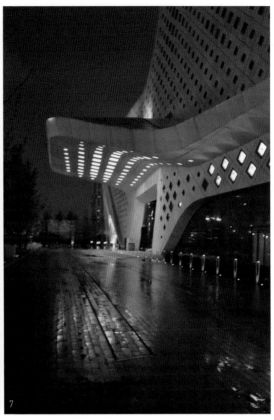

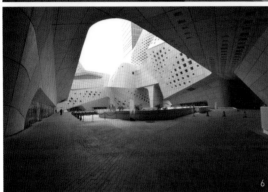

享有長江景緻。最不可思議的是衛浴空間，擁有約莫十公尺寬的觀景式落地玻璃窗，將洗手間和淋浴間置放於末端予以隔開。偌大空間橫躺著一只裸缸，玻璃窗外的城區黃昏景色一覽無遺。如此豪華魅力的空間，只需花費三千元台幣即能享用，值得一試。

　　札哈·哈蒂雖已離去，但青奧中心的大作永留南京而成為藝術型地標，其謎樣的身影、地面層四通八達的遊走路徑，皆屬城市風貌的現代顯學，是「都市設計」的典範。昔人日已遠，精神永流傳，一座建築能看出一個城市的性格。

1｜裙樓菱格紋開窗的實體面。　2｜燈光展演呼應了建築外觀紋理。　3｜建築量體起伏多變。　4｜建築物開口大多採用菱格紋及斜交線條。　5｜眾裙樓圍合出的大天井。　6｜騰空的地面穿越路徑。　7｜酒店入口迎賓道。　8｜偌大前廳。　9｜全日餐廳「鄉」。　10｜中式餐廳「后味道」。　11｜宴會所前廳。　12｜札哈·哈蒂設計的百花廳。　13｜金色音樂廳。　14｜理療室浴缸後方菱格開口。　15｜雙人芳療室的浴缸空間。　16｜泳池上方出現菱格紋大型天窗。　17｜客房內面寬十公尺的觀景浴室。　／首頁照片（P.226）、照片15由國際青年會議酒店提供。

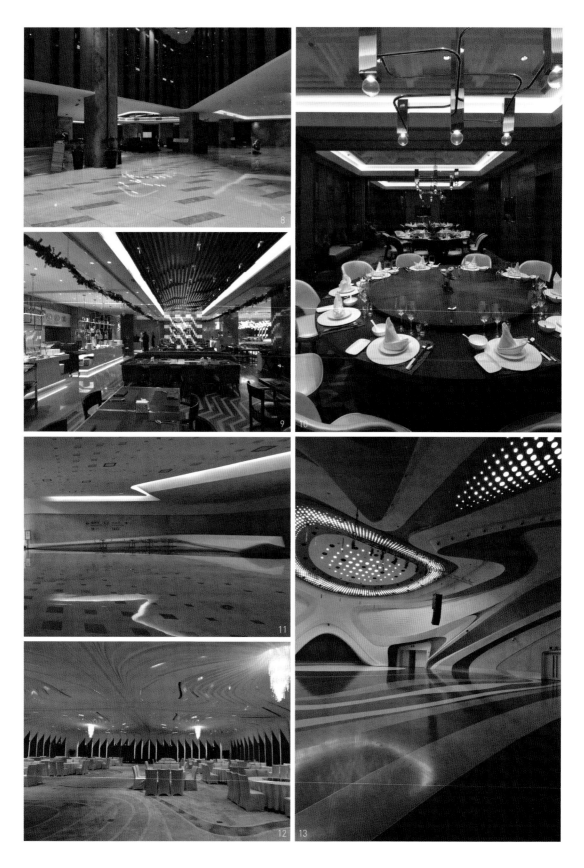

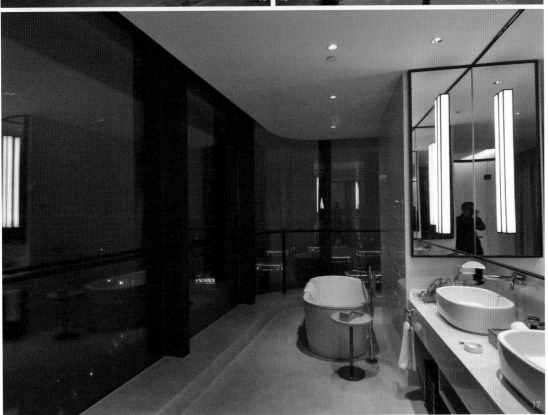

南京
南京金奧費爾蒙酒店

　　二〇一四年開幕的南京金奧費爾蒙酒店是美國建築設計事務所SOM近期的摩天樓酒店作品。它的出現不免讓人聯想起二十年前的浦東金茂君悅,當時SOM初進中國,設計了形似寶塔的建築,代表對中國的友善尊重與輸誠。時過境遷,SOM在南京六朝古都的文化情結裡,卻企圖表現國際語言,甚至帶點現代設計的潮味,於是多褶面的有機變化造型聳立於市中心,成為具辨識性的標的。

　　金奧大廈的建築表現,除了立面看得到的新奇感之外,看不到的另一面採用雙層玻璃帷幕牆的綠建築功能。一般省能裝置只使用真空的雙層玻璃,這裡則是將真空部分尺寸放大為一公尺深的建築行為,中介的空腔上下垂直貫通,可向外排放熱氣,成為隔熱的緩衝帶,對於夏天炎熱的極端氣候做出回應,也降低旅館的營運成本。而大廈中央核心筒由混合剪力牆框架結構組成,這系統被稱為無限柱。建築團隊設計摩天大樓有兩大策略:一是雙層帷幕的環保理念,二是採以結構系統設計優先的態度。

　　室內設計的調性延續建築作品精神,一樓迎賓車道上方天花板、三十七樓前廳櫃檯、大廳酒吧天花板、連通三十三至三十七樓公共空間挑空大樓梯的紅銅金屬壁面皆設計成褶面狀,更甚者連核心天井二十五樓高的壁面都呼應了SOM的理念。酒店三十五樓的「華榮軒」,前廳等候區採東方風格,金屬半透空屏風圍塑出氣氛優雅的等候廳,中式包廂牆上覆貼南京市花梅花圖騰壁紙,在清新素雅中見東方韻

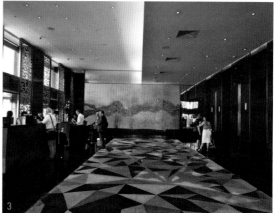
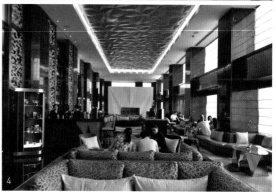

味質感。三十七樓的「溫哥華扒房」是加拿大風味牛排屋，繽紛色彩加上天花板吊掛木條及金屬半透空隔屏，不曉得「過度豐富」是否即西方人對於國際觀的認知。六十樓的全日餐廳區環繞核心，四面景觀亦設計成不同風格的多國料理空間。獨立觀景式大樓梯在兩層樓高的落地窗前盤旋，直上六十一樓「悅音酒吧」。一處中介穿廊以壓克力製成異形洞穴，襯以五彩燈光，表現出酒吧夜店的奇幻感。

費爾蒙酒店集團著名的「蔚柳溪水療中心」，位於呼應建築外觀的多褶面天花板之下，泳池一邊所見即南京新區的高空發展榮景。芳療室的療程房不若附屬水療設施空間豪華，說是本末倒置，不如說是睜眼時的水浴與休息空間比閉眼的按摩室要來得優先。氣勢懾人的超尺寸大浴缸橫置於寬闊落地窗前，連同旁邊休憩躺椅區兩開間達十公尺，相當奢侈。

在三百五十九間客房當中，以服務檯為中心，客房沿四周配置。由於位處高層，每間客房都擁有遼闊景觀。從沙發後方玻璃向外望去，隨即發現另一面外層褶面帷幕，兩道玻璃之間為空腔，熱空氣透過各層金屬格柵往上排出，為隔熱節能的最佳手法，雖多一層玻璃的費用，卻可省去未來永續營運的固定成本。衛浴空間的配置具創新感，由於入口自中間進入玄關，故劃分成前後兩區，不像傳統配置先經過

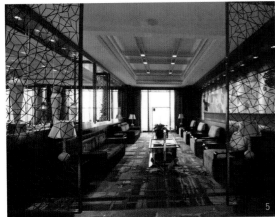

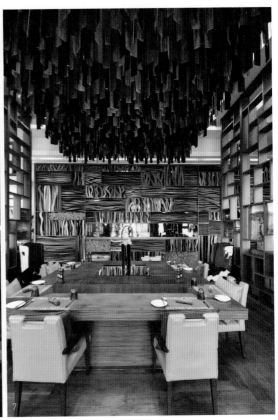

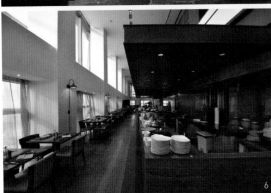

浴室才到居間，而是由玄關直接相連。浴室成為一獨立隱密空間，畫面上以一只橢圓大浴缸為端景，賦予一般標準客房進化精神。

　　SOM在南京的另一作品是比金奧費爾蒙酒店更高的洲際酒店，然而高度並未帶來搶眼的地位，由南京機場通往新開發區的都市天際線望去，六十二層樓的金奧大廈以其更具設計性的外貌冠於群倫，成為區域裡不可忽視的地標。

1｜建築地面層偌大水景池，底部為透明玻璃。　2｜多褶面雙層玻璃帷幕外觀。　3｜酒店大廳前檯表現出褶面感。　4｜大廳酒吧的多褶面天花板。　5｜榮華軒的中國風前廳。　6｜用餐區環繞塔樓核心一圈。　7｜溫哥華扒房的懸吊木條與透空金屬隔屏。　8｜挑空上層為音樂酒吧區。　9｜多褶面天花板下的泳池。　10｜芳療室的豪華水療設施空間。　11｜悅音酒吧幻光通道。　12｜客房區環繞天井下的小沙龍。　13｜標準客房端景的浴缸。　14｜標準客房中稍大的衛浴空間。　15｜主席套房起居室。　16｜豪華尺度衛浴空間及大採景。　17｜雙層玻璃帷幕間的排氣空腔。

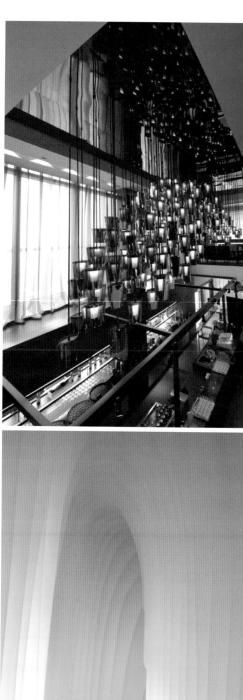

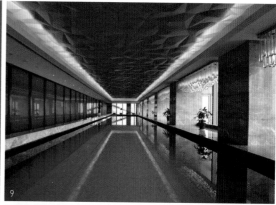

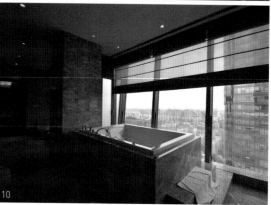

8

9

10

11

12

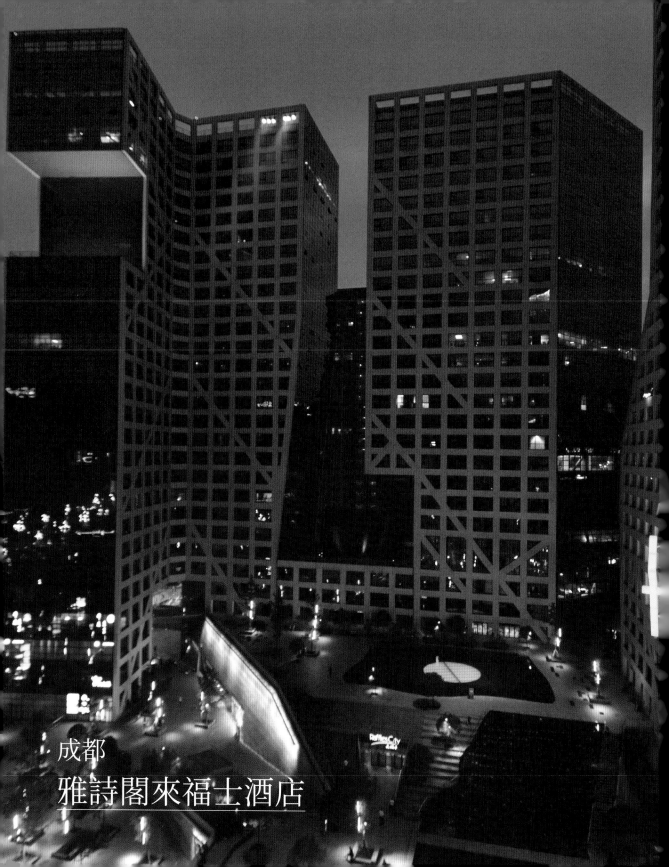

成都
雅詩閣來福士酒店

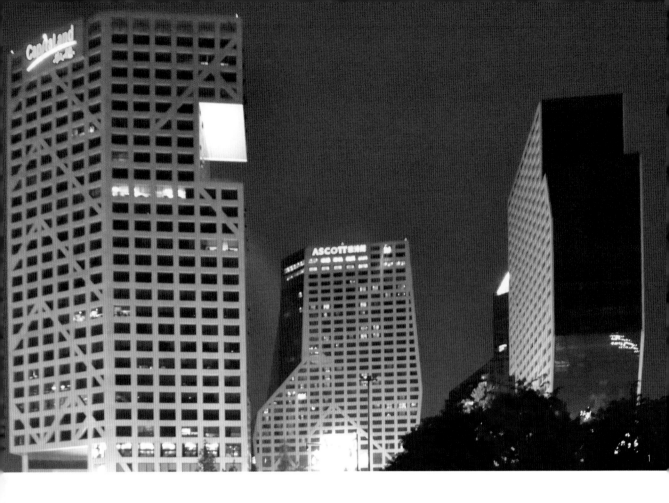

成都來福士廣場位於腹地龐大的市中心區域，占地一萬多坪，總樓面面積達十萬坪，可視為都市設計的範疇。四棟主樓及裙樓分別為頂級商辦大樓、精品店、五星級酒店、服務式公寓及大型商場。

這巨大項目的規劃表現強於建築本身發揮，明顯可感受到商業與人類行為之間一番嶄新詮釋。立體化的空中花園讓市民可以悠遊穿梭各個角落，由「登山入口」爬到山丘頂端的平台廣場，再由另一端而下，一至五樓的屋頂平台成為連接各層商場的空中廣場，使商業化模式不再限於單一室內商場，其自由度及多變性帶給人全新經驗。簡而言之，這就是一座山脈，底下山丘部分是登山遊走的路徑，四個角落聳立著四座尖山。建築師史蒂芬·霍爾（Steven Holl）的創作靈感來自遊歷三峽的心得，四棟建築抽象化擬形寓意為巫山，中央立體廣場是山麓，廣場水景設計源自杜甫詩句「三峽樓台淹日月」，三峽水景在群山之間成為焦點，鏡面水池、水階瀑布、潺潺流水……無處不是水，整體建築與中庭場域關係設計一氣呵成，顯得大器又魄力十足。

酒店的客房體驗可分為「正常版」和「異常版」兩類，因應大師的曠世鉅作，建築為反應其高山形體的擬態，故標準層的平面圖各不相同，或而退縮或而懸挑而出，角落則是三角形的客房平面。中間正常版的標準客房平面，無庸置疑是安全牌，不會有任何問題，設計者在兩端角隅非正交化的平面框架

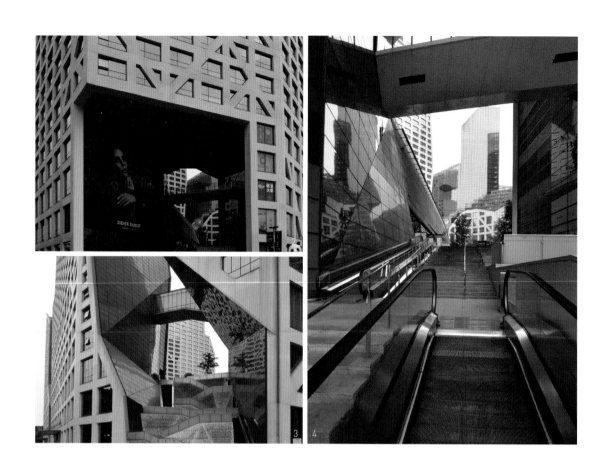

裡，須巧妙置入旅館客房應有的器具、設備，此即設計精髓所在，銳角三角形的空間能提供一般酒店無法做到的新意。

我要極力推薦二八二一號房，這是史蒂芬‧霍爾自己到成都投宿時最得意的選擇。它位於管理式公寓的頂樓，由於建築量體一路退縮，處處形成露台，室內可使用的空間一路遞減，到了這經典樓層只剩兩座電梯、一座樓梯和一個銳角三角形樓中樓套房。房間上層為起居室，兩邊落地玻璃窗夾出三角空間，前方尖角部分不易配置，故留出空白，空間較寬裕之處則放置電視機和一只連接下方臥室的樓梯。這起居室擁有前所未見的大比例採光面，要想開啟所有電動窗簾一窺市景，就耗掉不少時間。下層臥房床鋪正對著尖角處，後方內側則配置衛浴空間，躺在床上可以看見兩面玻璃窗外的景色，人體尺度於這夾角空間的體驗完全異常化，懸於建築角落並向前延伸探出，有遺世獨居之感。

過去四川汶川大地震帶來的陰影，影響現代建築對耐震程度的高要求，於是建築立面方格子除了開窗之外，還有斜向線條穿越畫面，這就是結構系統上能抗震的「斜撐」輔助元素。這些斜撐在室內可壞了事，室內角隅出現的斜撐約占掉一平方公尺的無效空間，這尚不嚴重，離奇的是這客房因結構元件與

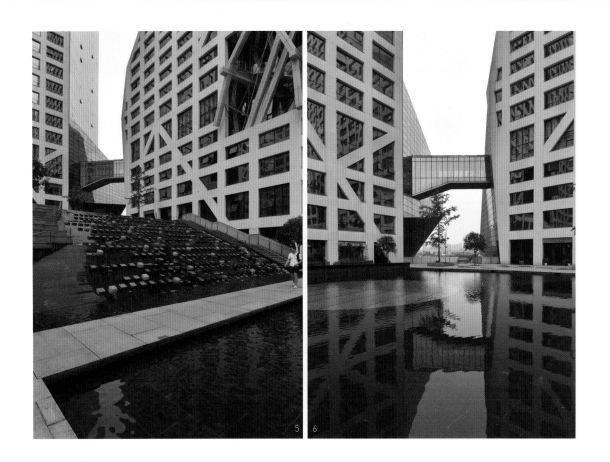

5 | 6

　平面動線的未完結處理，結果造成住客無法開門到露台，望著偌大露台卻不能使用，是個設計上的大問號。另一議題則是一般建築師會碰上的大麻煩，但大師顯然擁有豁免權：這樓層的公共梯廳比室內面積大，意味著公設比是六○％。

　世界創舉常在些許問題暗藏之下才得以成立，傳統建築學基本常識的小瑕疵大家都懂，但倘若不打破框架則永遠沒機會，一旦有人無視其存在，異常的實驗品就出現了，或可稱之突變。

1｜來福士廣場豐富的天際線。　2｜角隅是立體花園的登山入口。　3｜背面角隅的下山出口。　4｜階段與電動手扶梯。　5｜立體水瀑。　6｜五樓水景廣場。　7｜背面角隅的下山出口。　8｜戶外梯細部。　9｜鳥瞰空中立體花園。　10｜酒店接待處。　11｜酒店大廳。　12｜室內泳池。　13｜角落的結構桿件。　14｜三角形平面起居室。　15｜床前夾角大採光面。

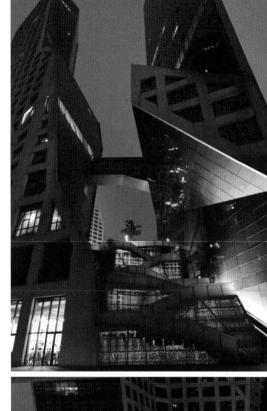

7

8

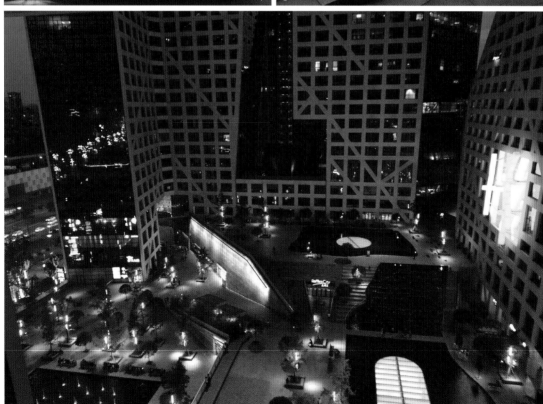

9

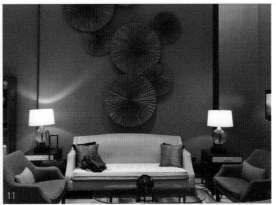

11

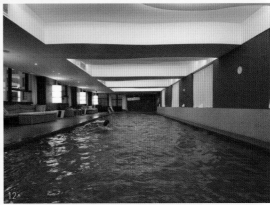

14

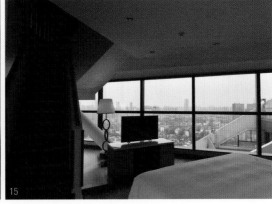

10

12

13

15

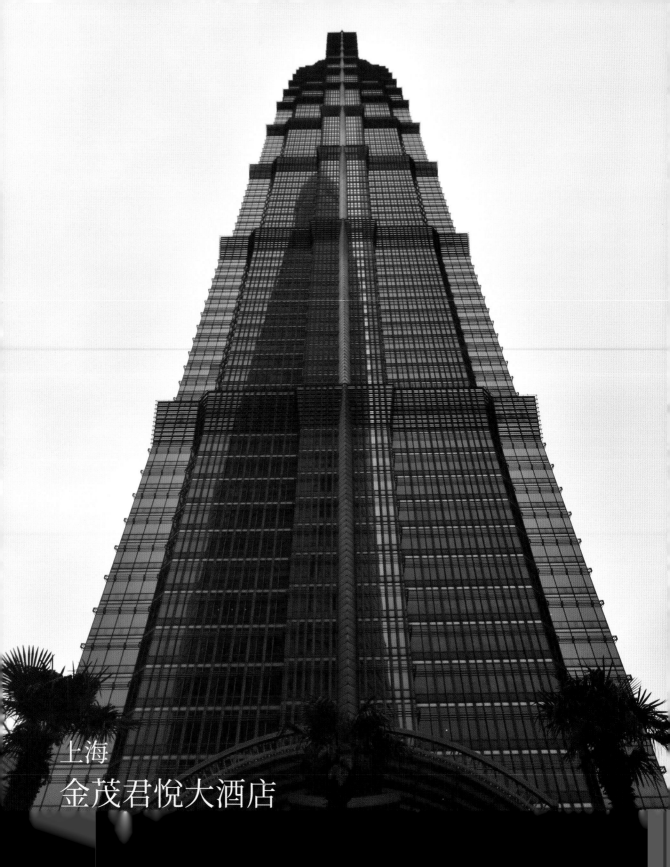

上海
金茂君悦大酒店

金茂君悅大酒店位於浦東陸家嘴，算是早期開發者的「發現號」，一支獨秀佇立於此。它曾經是世界最高的酒店，由河對岸另一側看過來，呈現出孤獨的天際線。當時它的完成開幕有個重大意義，即宣告浦東的開發由此開始……，如今此地的大廈高樓已經成群，多了一百零一層樓的上海環球金融中心（柏悅酒店）、五十三層樓的上海國際金融中心（麗思卡爾頓酒店），以及二〇一四年完工的亞洲最高樓、一百二十八層樓的上海中心大廈，共築這世代浦東的世界都市天際線。

酒店大樓採用紐約裝飾藝術超高層建築的比例與細節，並以分段式中國寶塔為典，同時擁有這兩者的特色。嚴格來說，建築設計者美國SOM對建築美學的演繹還是那一套國際樣式，但基於西方對東方的好奇，積極從中加入中國在地元素。不過，我們不需要國際大師來教育大眾，每個人都知道中國寶塔是最容易切中要點的的象徵，段落式的高樓及愈高處退縮樓層量體愈少的形式，很符合中國人的期待，但若拿河南嵩山嵩岳寺相比，總感覺稍硬了些。這是現代文明建築取其神似、而不會模仿得太過真實的手法，基本上態度是正確的，在浦東豎立這地標也有其時代意義。

建築師在裙樓四面取一側設置酒店入口，有著一樓前廳及小廣場，住客可順著高速電梯瞬間到達五十三樓的轉換層「空中大廳」。挑高兩層的大廳依附著中央核心，是一弧線形動線大廳，意即這線性

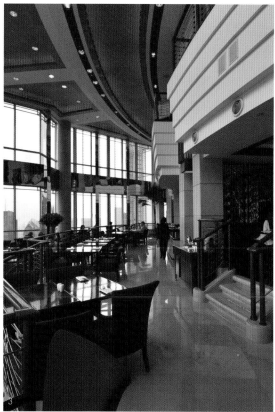

2 3

的休憩等待區靠著大落地窗與高空景觀相連一氣，也是金茂君悅給旅人的第一印象。

　　這間大型酒店擁有高達五百五十五間客房，標準客房企圖營造國際格局的中國風采，每個床板後方都裝飾了以金色字體寫成的唐詩宋詞，這是最直接的東方風味呈現手法。相較之下，淋浴間較為特別，設計上轉了個角度，好像做出某種暗示，配合寶塔建築多處轉折產生斜角空間。由於客房位於塔狀建築中央核的四周，為避免外觀四角過於生硬，建築體四個角落以鋸尺狀退縮，所以房間並非方正格局，尖角異常之多。意外的是，房內出現許多轉角視窗，無論在浴缸邊或起居空間皆增添了多方位視野，能看見外灘之萬種風情，這也是旅館客房中少見的優勢。

　　最後是摩天塔樓空間感的問題，由於服務中心之外的四周平面深度較為不足，故高空泳池腹地並不深，但極寬的面積可抱擁上海外灘絕景。位於八十七樓的九重天酒吧是一個賞景制高點，受限於中央服務中心的隔斷，只能有環繞一圈的使用空間設計，其氣派之恢弘難以複製。不過，我在這裡得到一個發現：爬得愈高，看得愈遠，但不見得能看得清楚。我曾經在八十七樓的酒吧欣賞中國十一國慶煙火，因位置太高反而缺乏臨場感，尤其是隔日中午於八十八樓的九重天上海餐廳用餐，正興高采烈入座之際，卻發現窗外什麼都沒有，雲層太低而被烏雲罩頂了。由此可知，高的形體是被人觀看的標的，登高望遠

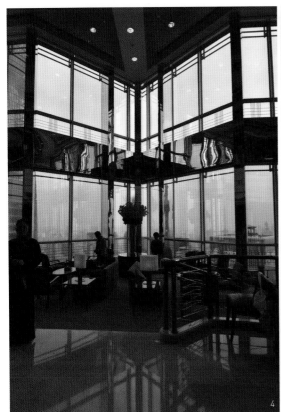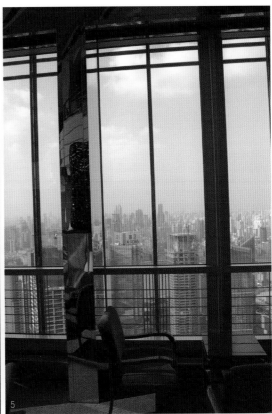

雖是指標性格，但天候雲層因素難以控制，常出現意想不到的結果。

　　以中國風範為本，利用寶塔形式意圖創造視覺焦點，採取金色字體的唐詩宋詞為背景，欲留下文人氣味，這些都是西方人想當然耳的直接宣告。然而客房室內設計若抽離了詩詞的形體符號，就難以嗅出優雅中國風了！放下嚴格標準，金茂君悅仍是一件極細膩精雕的聚焦塔樓作品，置於西洋風潮交織的外灘對面，為中國文化討回了一些面子，不失為極明確的時代反應。

1｜室內泳池挑高兩層的大面採景。　2｜頂蓋迎賓車道。　3｜五十三樓挑高兩層的空中大廳。　4｜五十三樓大廳休憩區。　5｜前廳休憩區的高空視野。　6｜迴廊挑空下的休憩區。　7｜巨大尺度的天井。　8｜九重天天下午茶區。　9｜九重天酒吧區。　10｜弧形泳池空間。　11｜梭形電梯等候空間。　12｜洗臉檯上的老式玻璃盆。　13｜大套房轉角九十度的超景觀面。　14｜床頭板上的紅底金漆詩文。　15｜斜切角布置淋浴空間與浴缸。

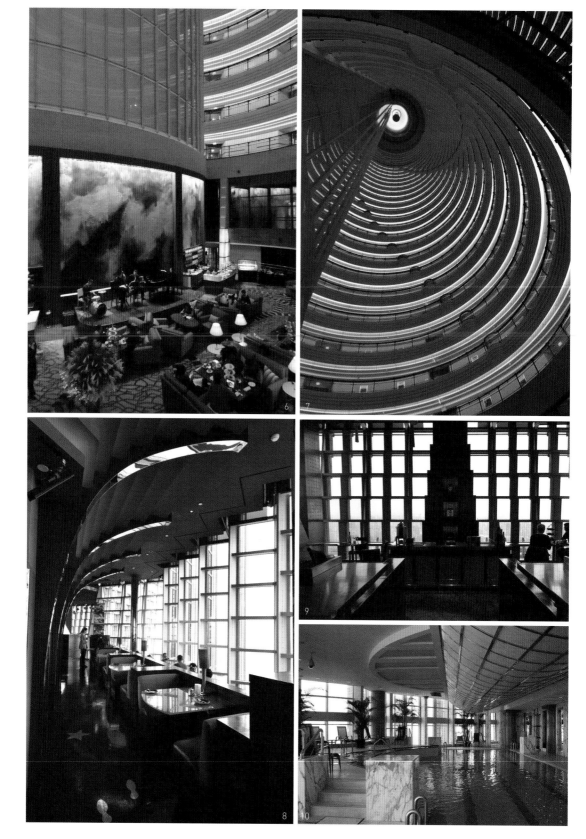

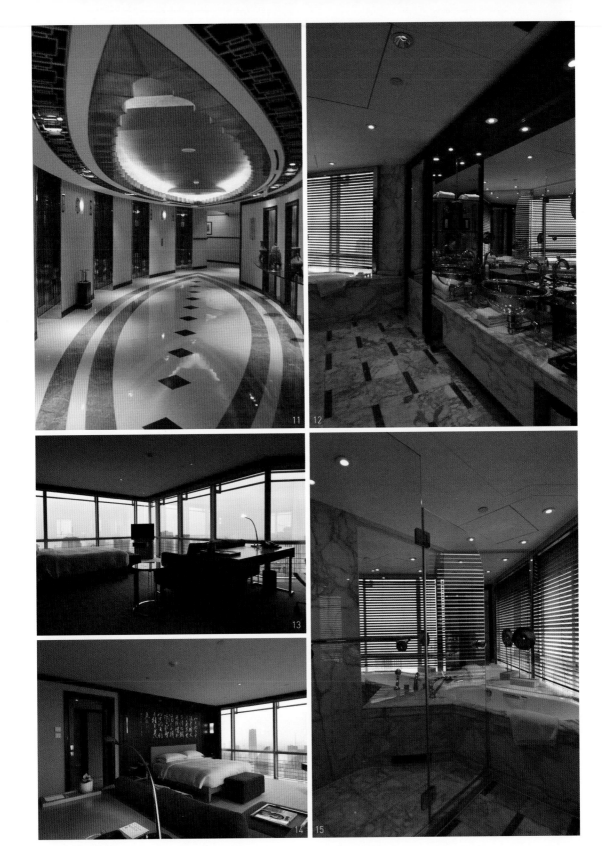

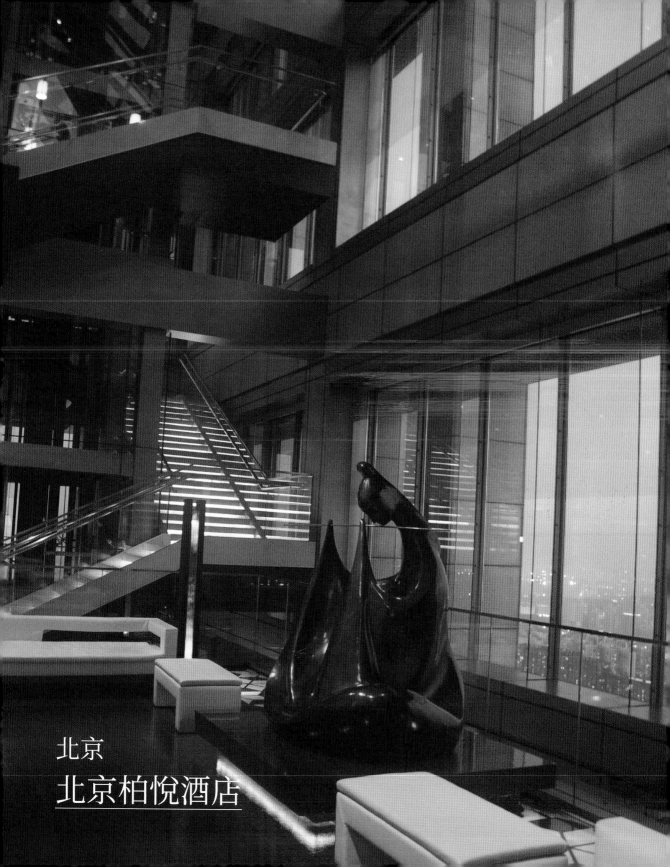

北京
北京柏悦酒店

柏悅酒店在北京最重要地點——長安大街上落腳了，成為大街上最高的建築物。建築設計由美國老牌建築師約翰‧波特曼（John Portman）負責，他是酒店設計的知名專家，而室內設計則與日本杉本貴志的團隊「Super Potato Design」再度合作。北京柏悅作為城市地標，其造型取中國傳統燈籠之意，用三座高度不一的建築屋頂做成，鏤空狀內部以大紅色呈現，在燈光演繹之下，遠處便可瞧見這夜空中的紅燈籠。

由一樓入口搭乘電梯直達六十三樓的酒店「空中大廳」，這大廳挑高三樓層，端景置一銅雕映於長安大街上空。接待櫃檯一旁是大廳休憩區，長而寬的大面玻璃將北京市夜空盡收眼底，這一幕是北京柏悅酒店的標準景緻，符合大都會酒店的高層性格。這位置也能看見北京長安大街的特色——塞車，車水馬龍的車燈點綴，像一條銀河。

六十六樓的餐廳「亮」是北京長安街最高的餐廳，十公尺高的空間擁有三百六十度視野。金字塔造型的玻璃屋，讓室內室外與北京市容連成一氣，在白天陽光照射下，食客遊走於戶外的綠樹水景之間，顯得格外生動。另外，室內設有樓梯通往挑高處夾層，那裡又是一處餐廳空間，輕巧樓梯在偌大場域中形成的對比，也成為建築設計的重要元素。

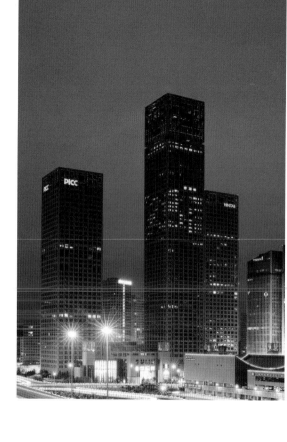

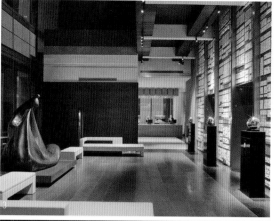

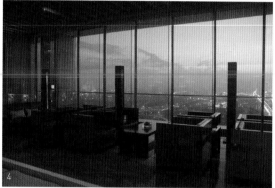

位於建築裙樓屋頂六樓的主題餐廳「秀」及夜店，利用其空曠的露台設置五個餐廳主題，以宋代庭院式建築風格為發想，採用大量天然素材：灰瓦、松木柱、原石雕塑，組成幾棟木構造宮殿，露台上設有以水道環繞的亭台樓閣式半戶外休憩空間，形成一個柏悅酒店的純中國風格場域，也是現今北京最火紅的夜店場所。室內空間沿用杉本貴志與「Super Potato Design」一貫的手法，以粗獷的大塊原石為主要材料，搭配老舊枕木和金屬鏤空格柵。另外，以半透明樹脂人造磚塊疊成吧檯，襯上燈光即成一發光長形量體，也是酒吧最顯眼的焦點。

北京柏悅的大型宴會廳取名為「悅軒」，入口處有一直徑兩公尺的「百魚百燕球」，轉動的許願球象徵吉祥，挑高牆上則有一幅景泰藍（此工藝又稱作銅胎掐絲琺瑯）荷花圖，上有雕漆、玉器、牙雕、銅線掐絲荷花等技法，這幅中國最大的景泰藍圖畫是悅軒最具代表性的中國風室內裝飾。

標準客房打破一般入口玄關旁設置獨立衛浴的作法，設計師將衛浴空間內的元素打散、分置於玄關兩側，洗臉檯、Mini Bar成了中島立於正中央，原本收納於洗手間的元素暴露在外，一一成為裝飾品。由此，衛浴空間與起居空間連成一體、毫無隔間，為區別使用功能和顧及隱私需求，起居室與其之間設有一道三塊門片組成的木拉門，拉上門便成獨立小間，打開則串聯成一大空間。若談及創意，好似日本

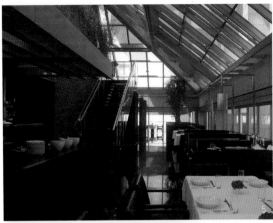

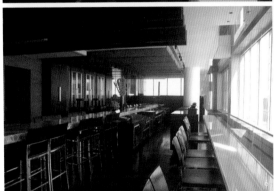

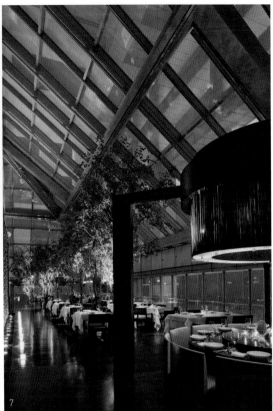

和室拉門的彈性隔間，令人感到些許迷惑。

　　我不解的是，北京柏悅酒店位於北京傳統文化首善之朝陽區，卻不著墨於中國文化的設計元素，於是北京柏悅和其他柏悅並沒有什麼不同，難以理解其地域文化的特色。凱悅集團所採取的企業形象面貌，精準表達國際都會的特質，然而旗下的北京柏悅位處長安大街，又鄰近紫禁城，應該對歷史氛圍地域做出交代，卻白白錯失了大好機會，難怪我的北京友人亦表示可惜。

1｜大廳酒吧臨眺長安大街。　2｜高塔建築佇立長安街上。　3｜空中大廳電梯前的銅雕擺設。　4｜大廳休憩區。　5｜「亮」餐廳內的挑高玻璃天窗。　6｜高空觀景座位區。　7｜玻璃天窗外的湛藍夜色。　8｜採巨石粗獷風格的「秀」酒吧。　9｜樹脂透光磚製成的吧檯。　10｜「秀」餐廳露台上的宋代庭園式建築。　11｜「悅軒」宴會廳前的偌大交流空間。　12｜宴會廳前通廊窗外的光電演色。　13｜宴會廳入口前的百魚百燕球。　14｜挑高兩層的室內溫水泳池。　15｜入口玄關即中島式洗臉檯。　16｜入口經過開放式衛浴空間。　17｜格扇拉門開啟。　／照片2、3、7、10、11、14由北京柏悅酒店提供。

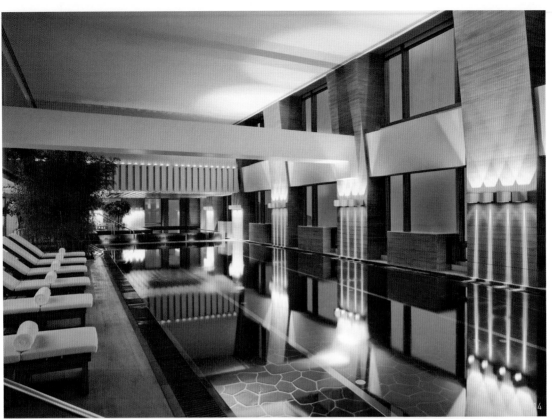

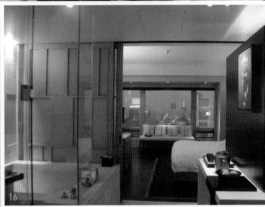

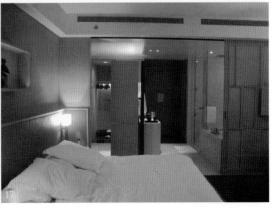

第五部

老建築再利用

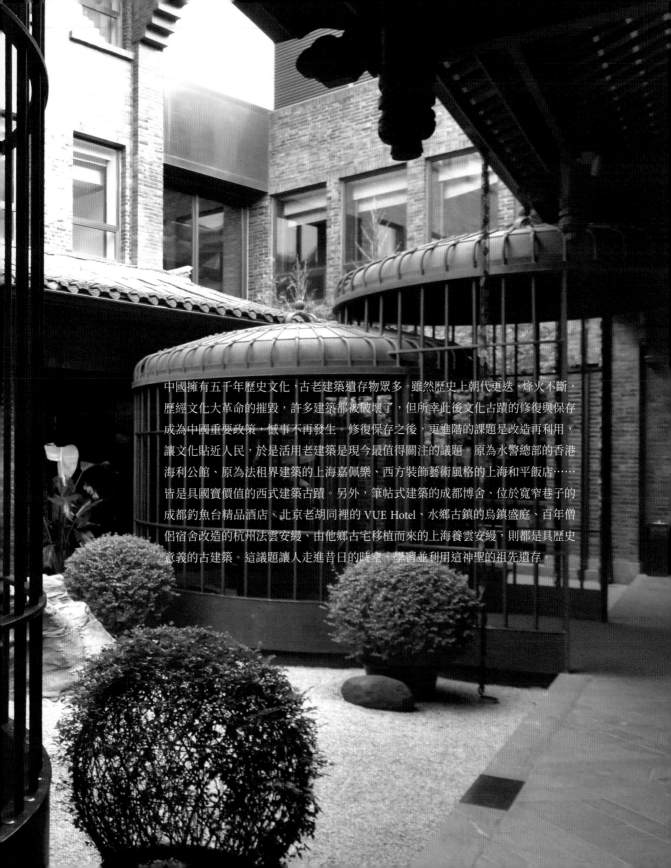

中國擁有五千年歷史文化，古老建築遺存物眾多。雖然歷史上朝代更迭、烽火不斷，歷經文化大革命的摧毀，許多建築都被破壞了，但所幸此後文化古蹟的修復與保存成為中國重要政策，憾事不再發生。修復保存之後，更進階的課題是改造再利用，讓文化貼近人民，於是活用老建築是現今最值得關注的議題。原為水警總部的香港海利公館、原為法租界建築的上海嘉佩樂、西方裝飾藝術風格的上海和平飯店……皆是具國寶價值的西式建築古蹟。另外，筆帖式建築的成都博舍、位於寬窄巷子的成都釣魚台精品酒店、北京老胡同裡的 VUE Hotel、水鄉古鎮的烏鎮盛庭、百年僧侶宿舍改造的杭州法雲安縵、由他鄉古宅移植而來的上海養雲安縵，則都是具歷史意義的古建築。這議題讓人走進昔日的時空，學習並利用這神聖的祖先遺存。

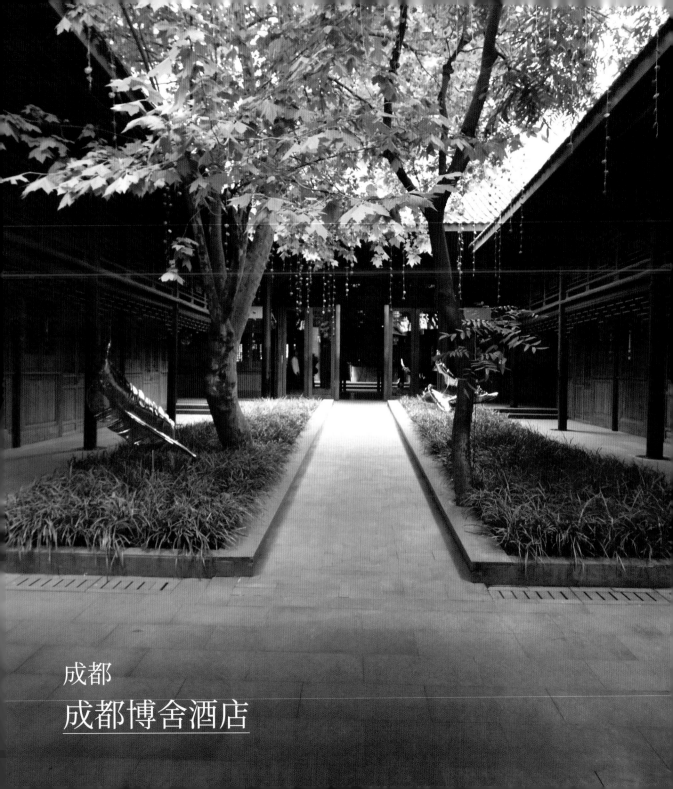

成都
成都博舍酒店

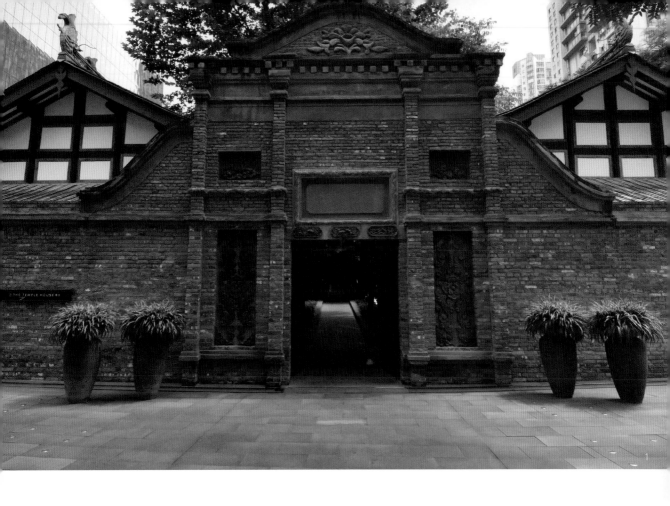

　　成都大慈寺文化商業綜合體以成都歷史著名的大慈寺為中心而開發，故成都博舍酒店亦取名為「The Temple House」。在大慈寺計畫中，筆帖式灰瓦中庭合院建築群占三○%，新建大樓占七○%，雖然大半是新的外來物種，但建築策劃中列有明確規範，以期達到新舊並存的成果。新大樓局部立面採用磚造並留有孔洞隙縫，達到質感斑駁的紋理效果；其他樓面則採用竹圖騰的玻璃帷幕，鏡射顯影出老舊建築之像。

　　筆帖式建築乃清代產物，傳統四合院中四面為房，擁有青磚牆與灰瓦頂，木造天花板飾以木刻，修復時連同地板、石級、懸挑屋頂及飛簷都得經過妥善整理保護。古舊磚造山牆面為入口，依稀可見斑駁歲月痕跡，迴廊與中庭中軸通道直通大廳，兩側兩層式建築刻意營造出不太商業性的酒店面貌，反而透過圖書館和藝術畫廊慢慢趨近酒店核心區。這筆帖式天井中庭，古木參天的合院建築面容質樸，僅置放兩尊不鏽鋼藝術品，醞釀古典與現代能擦出的火花。接待大廳裡，由黃銅條編織而成的前檯有機形體是場中焦點，黃銅這材質能顯現時間的流動，置於古老遺跡中尚稱搭調，一點也不突兀。

　　大廳舊宅對面一只現代抽象樓梯一路引領至地下採光庭園，這區也附設健身房及泳池。健身房面對地下庭園採景，室內泳池則利用天頂的玻璃天窗採光，另一多功能活動室亦以天光創造出室內的明亮感。

　　在這新舊並存的場域裡，成都博舍忽而古典忽而現代，由大廳接待古宅邸穿越公共庭園至另一棟的地面層，抵達頂蓋式半戶外休憩區。鄰棟一樓設置了咖啡館「The Temple Café」、義式餐廳「TIVANO」、「井酒吧」，這裡的設計風格自由多了，沒有歷史建築的包袱，氛圍呈現現代時尚感，有別於大廳主館的文藝氣息。本以為公共設施至此已全然完備，不料行經廣場赫然又見一棟四合院小古宅，這底矮的身量在偌大的商業廣場中有些突然，因為四周盡是新建的玻璃帷幕建築，所幸玻璃輕量化效果並未使人感到壓迫。這茶室建築組群絕對是成都博舍的最大伏筆，於內向包覆式的天井合院中植一大樹，空間尺度與人體比例異常適切和諧。室內品茗區呼應舊宅邸的既有空間形制，保留古柱椽樑，陳設傢俱及其他設施皆採較輕微的中國風，理當是成都博舍全館最令人沉醉的情境場所。

　　為了太古集團形象上的時尚感，室內大多採用非黑即白的調性，這策略能反映精品酒店氣質，同時悄悄置入中國水墨畫意境。空間的布局則有所變化，不若傳統酒店平面設計，我暫且稱之為「環繞式動線客房」：居室與衛浴空間互為環繞系統，只需將洗手間及淋浴間這類需要隱密性的設施靠邊而置，特意將洗臉檯及浴缸拉出置中，尤其浴缸就在床頭板後方。下嵌式黑色花崗石浴缸及洗臉檯，統一使用相同黑色系，其餘則留白，乾淨俐落且符合現代時尚設計的風範。浴缸與洗臉檯間的走道連結了居室的

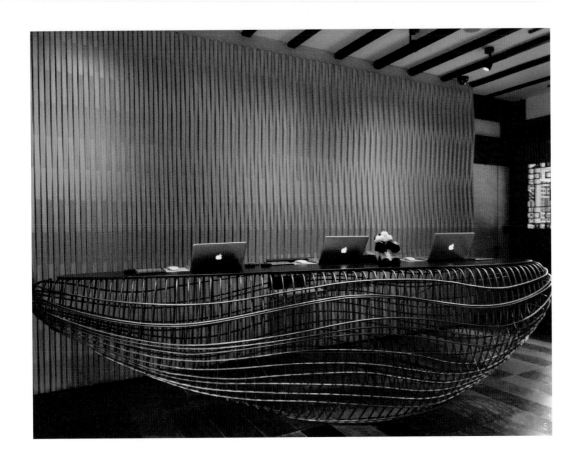

行走動線，擁有迴繞式環場效果。這種置放中央的方式，基本上就是設計旅館較常見的反正規手法。另外，我要特別推薦客房「Studio 90」，這間房有明顯的設計企圖作為。

　　成都博舍酒店的自由散置，不像一般都市酒店的「集中式管理」與「一站式服務」，反而與度假村「遊走式大觀園」的形制相似，於商務之外多出休閒風，難怪總感覺不同於一般。簡而言之，它其實就是所謂的「城市綠洲」。

1｜古磚造山牆面入口。　2｜筆帖式四合院中庭。　3｜古宅接待大廳。　4｜後側入口新舊並置。　5｜黃銅編織前檯。　6｜大廳等候區。　7｜古宅右翼為圖書館。　8｜設計有型的地下入口。　9｜地下造景輕食區。　10｜多功能室天光。　11｜地下室泳池天光。　12｜「謐尋茶室」室內空間。　13｜古蹟「謐尋茶室」。　14｜合院中庭戶外品茗區。　15｜開放式酒吧廣場。　16｜「The Temple Café」咖啡館。　17｜環繞遊走式客房。　18｜非黑即白的衛浴空間。　／照片17、18由成都博舍酒店提供。

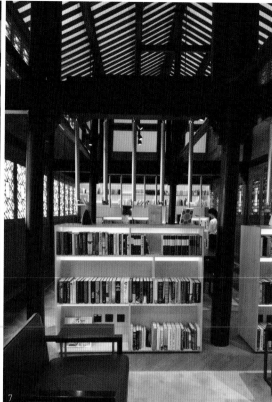

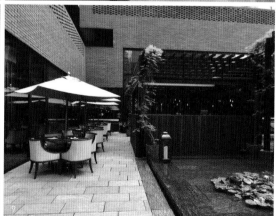

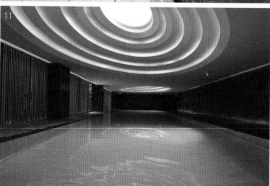

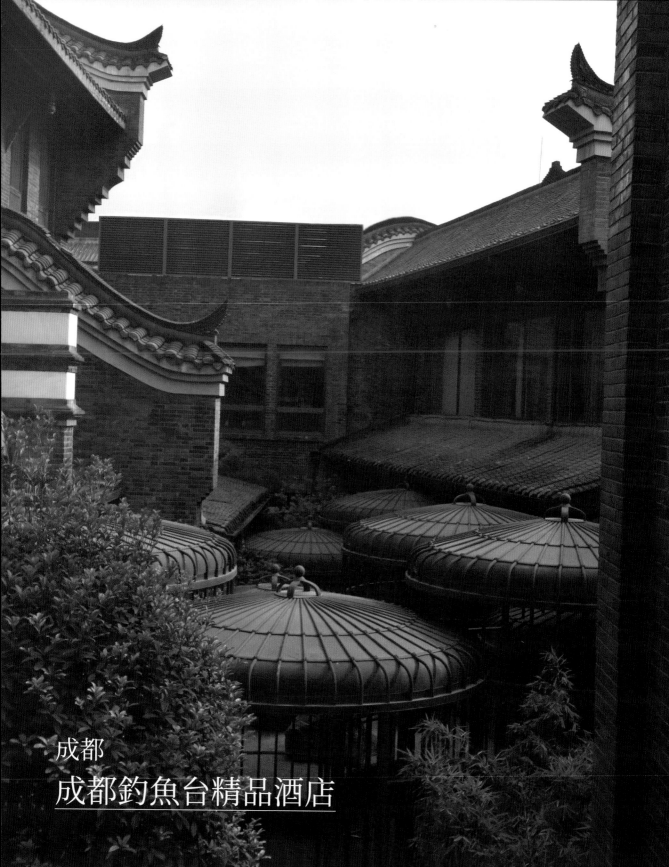

成都
<u>成都釣魚台精品酒店</u>

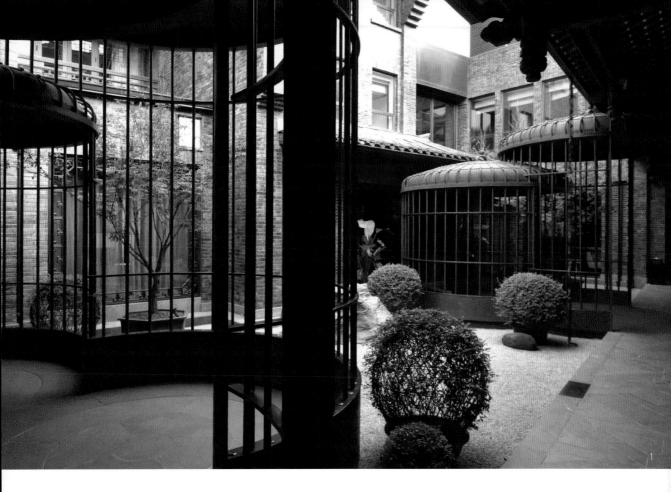

八百多年前，金代章宗皇帝在北京西郊築台釣魚，此地因而得名「皇帝的釣魚台」，一九五九年成立的「北京釣魚台國賓館」就成了國家級的象徵代表。作為第一家釣魚台國賓館與美高梅國際酒店集團（MGM Resorts International）攜手合作的精品酒店，成都釣魚台精品酒店的選址具備話題性及在地代表性，位於歷史上知名的都市風情街區「寬窄巷子」。清康熙五十七年（西元一七一八年），朝廷派兵三千人入藏平亂，長駐於成都而修建了「滿城」，即現今的「少城」，但歷經三百年後早已傾頹毀損，只留下寬窄巷弄的街區和四十餘幢清代遺留下的「京式四合院」。六公尺的寬窄巷子主軸與分支形成了魚骨狀都市街弄的紋理，巷弄新建築及院落產生多層次的關係。鮮明的巴蜀文化融入八旗與京城的基因，反而形成重要可考的歷史遺存。

「寬窄巷子」歷史風情區，經整治後已是市民參與休閒活動的重要景點，無論寬巷子或窄巷子，皆人山人海地喝茶、喝時尚咖啡。然而推開成都釣魚台精品酒店大門之後，完全是另外一個世界：安靜無聲，沒人敢在遺跡裡大肆喧嘩，不過就一牆一門之隔，可令人瞬時遁入昔日風華歲月。

成都釣魚台精品酒店設計的最大亮點，只要說明兩個設計行為即可道盡這精品中的精品之一切。首先，建築師在原來空白的院落巧妙置入了小攢尖銅管圓頂的虛透容器，靈感來自於中國式鳥籠，六個相

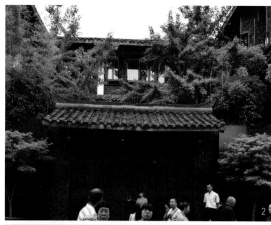

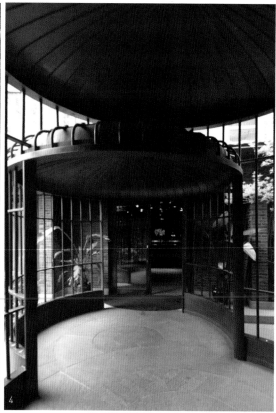

互交疊後形成兩道迴廊，鳥籠狀的通廊像是具有光環的舞台，亦像是金屬雕塑。第二個對策是為舊四合院院落天井中庭加覆玻璃採光罩，古舊磚牆四壁和玻璃罩天光組成了新的大型公共空間。

　　酒店設計的靈魂人物為法國設計師布魯諾‧默因納德（Bruno Moinard），在談及他生平作品之前，光就「卡地亞（Cartier）御用室內設計師」的稱號，就可以想像這酒店的可能性了。據我多年觀察，卡地亞全球門市統一的形象面貌不求奢華，反而以古樸的黃銅作為展示玻璃櫃框架或桌檯面板與四腳的主要材料，突顯百年品牌精品工藝的呈現。於是走進酒店的第一印象，即前院的巨型鳥籠以銅為材，前廳櫃檯白色大理石檯面下方出現卡地亞式的黃銅桌腳，餐廳中的餐桌椅也為了發揮整體精神，以黃銅製作圓管扶手及椅腳，細緻中兼具質感。

　　酒店因現有古宅的規模問題，分為主館與離館，主館御苑餐廳的意義非凡，長年舉辦國家外賓晚宴的北京釣魚台國賓館，提供在全中國八大菜系中獨樹一格的「釣魚台菜式」，只有一家別無分號，而成都釣魚台的廚師大都來自北京老店，令宮廷菜得以流傳民間。

　　離館主要為客房布局，須從主館經過一段鬧街才能到達另一僻靜的宅邸。客房體驗中，我覺得三樓的「釣魚台套房」最具效果，尤其是主臥室呈兩百七十度三面採景，樓下熱鬧古巷街區的人來人往一覽

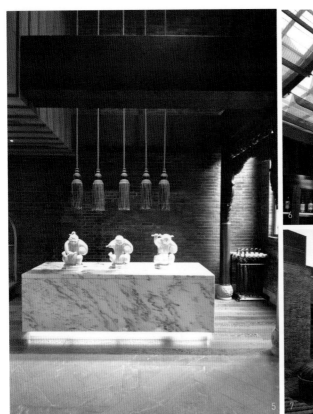

無遺，雙層窗設計內部為具隔音效果的大型固定窗，外層為紅格圖騰木質外推窗，有中式建築推窗的模樣。房內各式道具亦有搶眼表現，可掀式梳妝檯以淺色木質地搭配局部黃銅收邊及把手，成了一件藝術創作；偌大衛浴空間裡全室布以白色大理石，端景是一對手工打造的葫蘆形銅製洗臉檯，手感十足，也切中古老意象。

　　西方人到中國創作的中國風情實驗場，十之八九皆矯情，仿古、誇大、繁複又重沉，令人無法久待，極少能見到以細微之處傳達輕中國風的佳作，這樣的效果應較能符合現代人的精神期盼吧！布魯諾‧默因納德做了一次完美的示範！

1｜古銅製鳥籠是為焦點。　2｜門前遊客拍照熱點。　3｜與古巷一牆之隔的一樓戶外咖啡館。　4｜迴廊置有連續性的鳥籠裝置。　5｜高聳門屋下的青花瓷。　6｜合院加了玻璃頂蓋成為天幕。　7｜二樓可覽盡眾鳥籠頂。　8｜客房棟前檐挑高處。　9｜客房棟前院。　10｜大廳前檐。　11｜茶藝教室。　12｜卡地亞式銅腳。　13｜精工打造的銅桌椅。　14｜釣魚台套房起居室。　15｜三面採景的臥室。　16｜偌大衛浴空間布以白色大理石。　17｜以銅為飾的精品梳妝檯。　18｜梳妝檯的皮帶抽屜把手。　19｜手感十足的銅製洗臉檯。

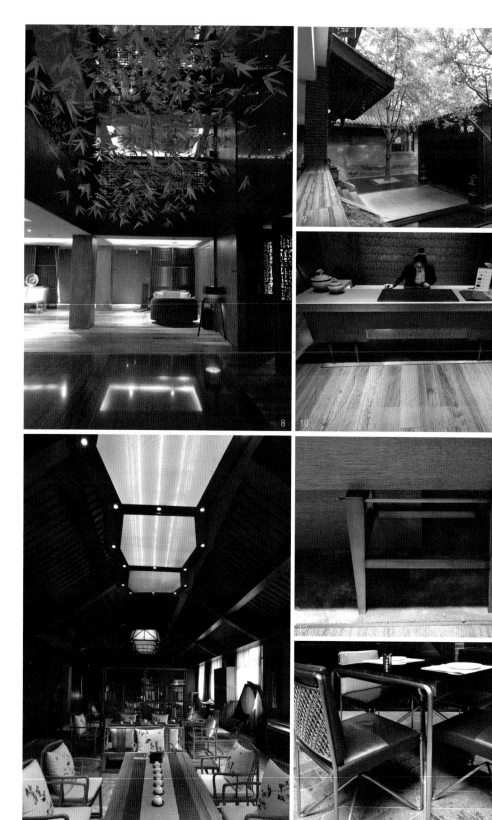

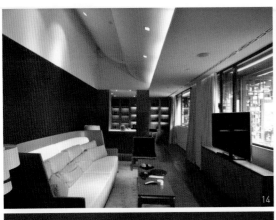

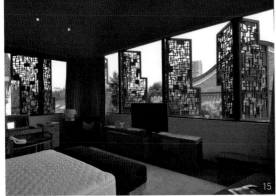

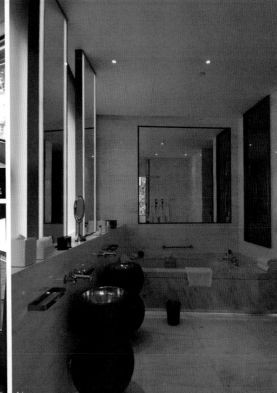

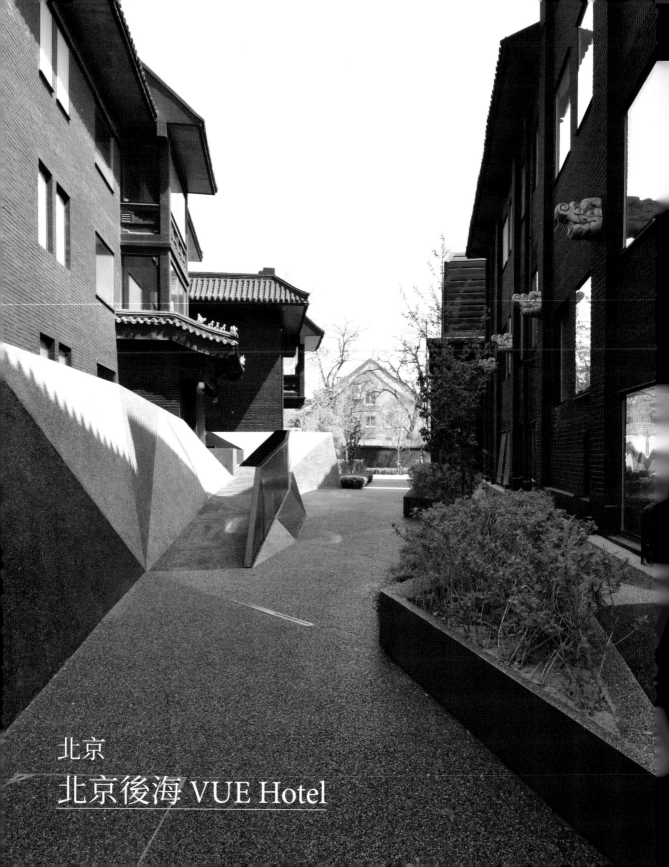

北京
北京後海 VUE Hotel

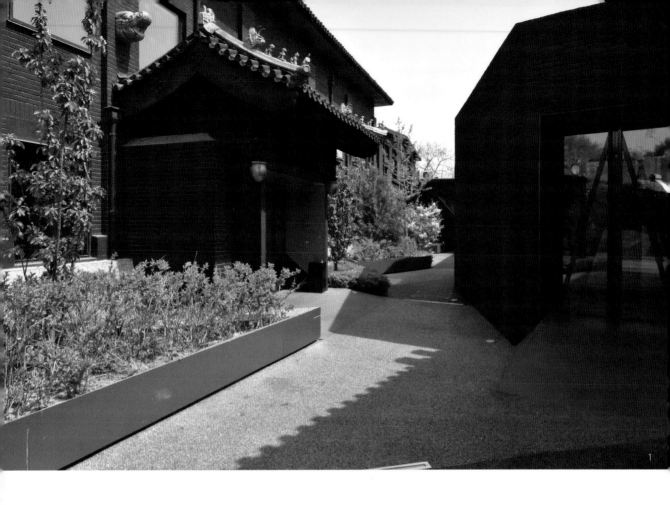

1

　　北京後海VUE Hotel的開幕是中國文化與國際潮流接軌的重要契機，「VUE」於法文中意指「VIEW」。這精品酒店正式亮相，走的路線是追求設計感和潮流感的頂級小眾市場，在北京眾多的酒店行列中一支獨秀，成為外國人到北京體驗在地特有「胡同建築」和精品酒店的唯一選擇。

　　整個園區由一系列五○年代歷史老胡同建築所組成，建築師對這些古遺存物進行藝術創造、老屋整修、內部新態置入、園林景觀現代化處理，於是成就了園區環境的多樣性面貌。酒店園區裡可以挖掘出不同的謎樣空間，舉凡面向後海的屋頂酒吧、臨著胡同大街的開放式戶外休憩區，或是胡同內部前衛時尚的新添加景觀建築。它是傳統文化和現代設計觀的混血，試圖激發出「文創」的新式面貌。

　　這一系列青磚堆疊應有的地域性特質，建築師在基於中國傳統建築的基礎上進行改造，將建築立面都漆成現代時尚「非黑即白」概念下的炭黑色，並將屋脊靈獸、亭台樓閣、出挑深簷、窗櫺格扇重新以閃耀的金漆予以突顯，就像現代人在闡述著過往歷史的輝煌篇章。羊房胡同小巷弄裡出現了臨街的咖啡館「FAB Bakery」，黑色色調和戶外咖啡座輕食空間，讓人輕易進入這場域，感受其不凡的氛圍。現代布置的背後是輕微改造過的古建築，古今時空錯置創造了北京後海VUE Hotel所要表達的企業形象。

　　既開放又求隱私，酒店入口大門緊閉，從外面是看不透裡頭的。緩緩打開高聳黑色大門，即見四處

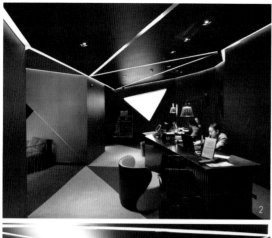

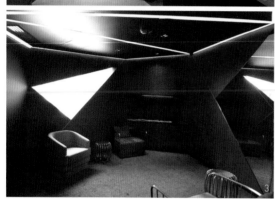

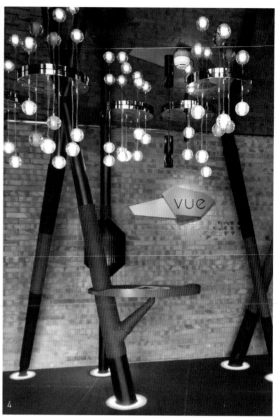

分散的古宅簇群，酒店前廳在一小巷弄內，經過一青磚造長廊，小小斗室容納前檯接待廳與一旁休憩空間，室內裝修處理成三角形折板狀的斜面天花板與牆面，全室黑色調帶有點前衛與解構的調性，但隨處可見的紅黑相間燈柱與圓形燈泡吊燈，軟化了冰冷尖銳感。

酒店餐廳「Pink Rabbit」聘請了米其林三星主廚為顧問，成為招牌體驗。餐廳內部較寬廣，大跨距的尺度結構為鋼構桁架，漆上金漆的兩側有天光滲入、灑在黑牆上，帶有工業風兼具後現代的頹廢感。樓上天台的「Moon Bar」，玻璃屋居中兩側的露台布置了戶外沙發區，其間還設有奢華的戶外大型按摩池。坐擁後海夢幻美景，觀湖賞花、望夕陽隱落、看月色星空，情致浪漫。

三棟客房建築為符合現代建築法規逃生安全的要求，在建築側邊增設了安全逃生梯，老建築的屋頂斜瓦和屋脊飾物仍保有古而美的形制，而新設樓梯以金色鋼管圓柱斜置撐起，為帶有強烈設計感的現代樣式。棟與棟之間的小巷弄微空間予以造景綠化，新築的花台亦做成三角形斜面彎折成不規則狀，彷若有機概念的設計手法，在胡同巷弄裡製造了新的亮點。

標準客房的室內設計仍秉持著黑白交織的色調，再點綴以高彩度的小配件。床鋪底下鮮黃色燈光暈染的效果，使其看來像是飄浮於空中。浴室的紫色玻璃隔間在全室黑色大理石的空間裡顯得曖昧，洗臉

檯上的大明鏡中央，掛有天藍色中式建築圖騰的吊飾，京味十足。標準客房設計擁有不一般的設計感，其中還帶點傳統元素。

　　北京後海VUE Hotel占在中國首都一線城市的保存區裡，以不尋常的個人風格闡述現代人居住空間的嶄新可能性，更讓人不知不覺深入了京味滿滿的胡同文化裡。古老胡同免了被拆除的命運，得以改造活化再利用。

1｜巷弄裡的前廳。　2｜前檯空間。　3｜謎樣折板接待室。　4｜藝術燈具。　5｜青磚廊道。　6｜古宅大廳旁咖啡館。　7｜臨胡同巷弄的戶外休憩空間。　8｜餐廳棟前的現代景觀設計。　9｜金屬桁架下的工業風餐廳。　10｜包廂內天頂的工業風燈具設計。　11｜「Moon Bar」酒吧夜色景象。　12｜古宅新增築的戶外梯。　13｜戶外梯的特殊細部設計。　14｜另一客房棟出入口。　15｜套房露台臨著後海湖景。　16｜「VUE套房」主臥前浴缸。　17｜偌大開放式衛浴空間。　／照片11由北京後海VUE Hotel提供。

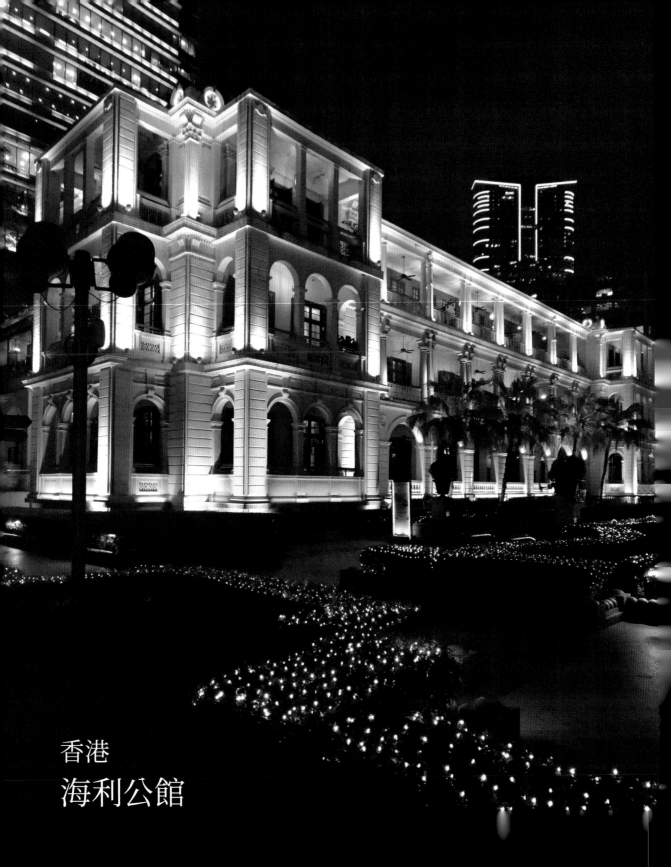

香港
海利公館

香港是大中華地區裡的一大異數，因著被英國殖民反而有了較先進的國際觀，而當時遺留下來的政府機關歷史建築有四大標的物，其中之一為香港皇家水警總部。這歷史建築經活化再利用，讓現代感十足的香港可再度回味其昔日殖民風情。

一八八一年所建的水警總部，由五幢維多利亞式建築共組而成，分別是主樓、前馬廄、報時塔、消防局及宿舍，並於一九九四年列為法定古蹟。擁有國際觀的政府想活化再利用舊建築，由開發鉅子長江實業於二〇〇三年標下，展開規模不大但意義重大的文創行動。

由於建築歷史意義重大，在香港政府嚴格保護之下，即便營運權利轉移，其內外所有一切仍被列管不准更動，故在改裝設計時受到許多限制。入口處不明顯的大門與極迷你尺度的前檯空間，甚至也沒有等候空間的沙發，僅置放一張工作桌，如此而已。相較之下，館內七間餐廳與酒吧提供較多樣性的服務。

「香檳廊」重新裝修成法式宮廷大宅，於下午茶及傍晚「Happy Hour」時段供應香檳及小點。「水警吧」原址便是昔日船員及水警工作之餘的小飲之地，室內呈現原始風貌，牆上掛著港內工作人員的各種黑白照片，並保留了當年關押海盜與走私犯的監牢，能重溫上個世紀水警總部的日常。「馬堡扒

　　房」與「馬堡閣」所在建築是舊有的馬廐，現存的木頭大門未更動過，天花板下的吊筒燈長一公尺，是一九五○年專運法國進口棉花的皮製柱體容器。二樓酒吧「馬堡閣」內部保留了維多利亞時期木吧檯及窩釘沙發。館中最迷人之處應是休憩空間「長廊」，位於本樓正立面的一樓廊柱裡，在列柱的光影韻律下，這場域顯得特別生動。傍晚時，視線可穿越維多利亞港，看見香港島眾摩天大樓的燈光表演。東西廂房中間以龍為主題的酒吧，更保留著中華文化風情，並未因英國化而失去在地韻味。

　　館內法國料理餐廳「聖喬治」，原先是高階水警長官下班後的美食、雪茄天堂，全室中保留著高拱天花板、木橫樑、水晶吊燈、陳舊皮沙發、天鵝絨窗簾及顯眼的大壁爐，十足反應了大英帝國的色彩，尤其是大長桌玻璃面下的枕木構架，能從中閱讀出其過去歷史。中式餐廳「隆濤院」結合傳統粵菜及香港茶樓文化，並延用喬治四世的「英式中國風」經典，月洞門、格扇窗及端景牆上的紅身茶葉罐屬於較新的陳設，不過其間仍保留了整面舊有的水晶壁飾牆。

　　全館僅有十間客房，以香港的十個港灣為命名。「石澳套房」是轉角套房，擁有較寬廣視野，獨立陽台也較大，其內部設計構想取材自香港荷里活大道古玩店風情，盡情呈現中國漆器裝飾及古董傢俱。全室以大紅色為基調，紅木地板及壁面綴以金黃線條細部，反映出回歸中國的歷史性。客房兩個角落的

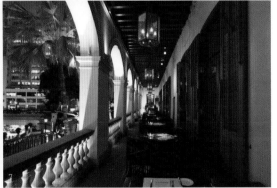

　　壁畫上出現慈禧與康熙的肖像。「深水灣套房」則是全館中唯一異數，強調當代藝術風，牆上若干幅毛澤東吹口香糖泡泡的畫像，有點安迪·沃荷（Andy Warhol）的普普藝術風。其他各房不同設計各有表述，但不脫離古典調性。

　　海利公館是殖民時期所遺留下的見證物，歷史定位性格鮮明，但新設計的客房因要變出十種不同古典典故，感覺有點沉重了。反而是保留修復再利用的馬堡扒房及水警酒吧的殖民印象更貼切主題，也彰顯活化再生的核心價值。

1｜上方古蹟海利公館及下方新建的精品店。　2｜古蹟遺存融入階梯式廣場，並不違和。　3｜原有舊砲台。　4｜原有報時塔現作為展示使用。　5｜「馬堡扒房」的圓吊筒燈。　6｜老式英倫威士忌吧「馬堡閣」。　7｜長廊休憩空間最具原始殖民風。　8｜原水警囚牢。　9｜保留原貌的水警吧。　10｜「香檳廊」是法式大宅風格。　11｜「聖喬治餐廳」沿用原古老木桌。　12｜「隆濤院」的中式月洞門及格扇。　13｜「隆濤院」對側茶吧。　14｜「石澳套房」採大紅色調的中國風。　15｜中國紅的衛浴空間。　16｜房間角落的康熙畫像。　17｜「深水灣套房」的現代藝術裝置。　18｜「銀礦灣套房」採法式宮廷大宅風格。　19｜獨立大陽台的港景視野。

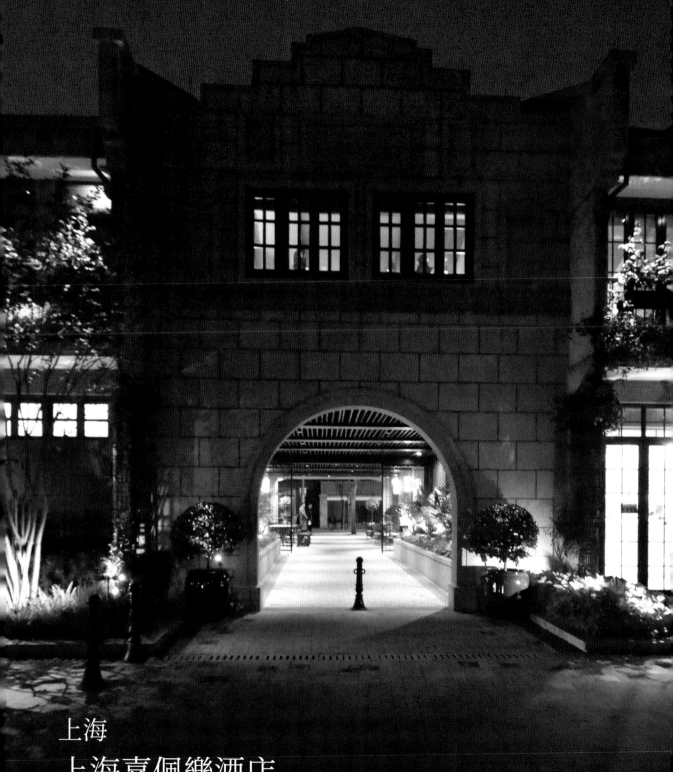

上海
上海嘉佩樂酒店

轟動一時的「上海新天地」開啟了「石庫門」歷史建築文化的傳奇，二十年之後，上海建業里嘉佩樂酒店的設立承先啟後，將上海傳統建築風格「石庫門文化」再度發揚光大，喚起當地人、外來客對這段迷人歷史的光輝記憶。

上海嘉佩樂酒店設址於徐匯區的衡復歷史文化風貌保護區，位於上海僅存的石庫門歷史建築群內，是唯一的城市度假別墅。石庫門建築群始建於一九三〇年代，由當時法國地產商「中國土地與房地產」（Foncière et Immobilière de Chine）開發建造，為上層階級居住的別墅區。這些建築於現在看來，儼然是融合海派文化和巴黎風情的建築典範，二十二排石庫門巷弄內座落著兩百多棟異國風建築。

趨近上海嘉佩樂，先看到的是統稱為「Gallery」的石庫門商業排屋店面——精品店鋪及高級餐廳。進入排屋之間，中庭是偌大廣場，兩邊石庫門建築的中介空間有思古幽情的氣氛。左側豎立著一高塔，這曾是當地居民取水飲用之水塔，後來改建成地下室的通風換氣口，現今則作為照明與信號服務設施，夜裡光塔七彩燈光變幻，成了園區內最醒目地標。

紅磚造石庫門建築風格主要表現在砌磚的橫豎變化和石造門楣上，新掛上的壁燈在夜裡產生朦朧光效。或有磚砌拱門在兩排排屋之間作為分區入口，較大的巷弄新設了水景，增添庭院新元素。巷弄轉折

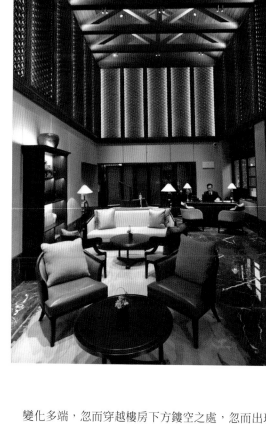

變化多端，忽而穿越樓房下方鏤空之處，忽而出現天井陽光灑落一地，整個園區保留得十分完整，散步遊園處處充滿驚奇。

園區裡唯一的餐廳「Le Comptoir de Pierre Gagnaire」是法國米其林名廚皮耶‧加尼葉（Pierre Gagnaire）在中國開業的首家餐廳。用餐空間寬廣舒適又具隱密性，仔細端詳全室設計的各種元素形塑氛圍，有點熟悉感，果然又是大師級人物賈雅‧易卜拉欣的大作，輕古典中國風的室內設計和石庫門的形象完全契合。水療中心「Auriga」意為「御夫座」，其最亮的星星正是英文名為「Capella」（嘉佩樂）的一等星，養生理念從星象汲取靈感，將宇宙變化對診療者身心健康的影響都納入考量。

上海嘉佩樂的標準客房應是史上最具豐富層次的空間，由正面看，建築是兩層樓的透天別墅，實質上內部以剖面看去卻有五個樓面，其實就是前半部為兩個樓層、後半部為三個樓層，前後以半層高度交互錯置。一樓挑高大客廳及餐廳，二樓是品茗室，三樓主臥室，四樓衛浴空間，五樓為屋頂天台空中花園，各空間都以雙折樓梯的半層座落高程相互聯繫，不是傳統平面式的樓層。當年能做出如此變化的設計，算是創意十足的想法，空間活潑而充滿動感。令人感覺較不方便的是衛浴空間還要再上半層，只因主臥與浴室的空間形制無法於同一水平面相連。洗手間和淋浴間被隔開，留下偌大空間置放一只白瓷

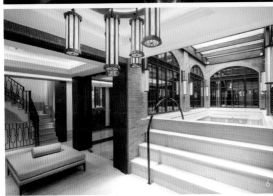

獨立浴缸，成為主要元素。最頂層天台設有休閒座椅，可俯看園區其他簇群建築的面貌。一間標準客房卻有如此豐富的布局，令人驚嘆。其實以個人使用的經驗來看，住客實在用不了那麼多空間，在我印象中，一樓客廳、二樓品茗起居室和屋頂天台都沒使用到，只在主臥和浴室空間活動，上上下下是有一點麻煩，不過也是趣味所在。

綜觀全區，賈雅・易卜拉欣對傢俱、藝術品、裝飾物皆極為考究，作品可謂是法式情懷和中國風韻的完全融合，空間鋪陳依中軸對稱而具穩定感。他也大量使用上海本地的裝飾材料，使酒店的中式古典元素完整呈現，並和石庫門歷史帶來的思古心境融為一體。

1｜合院中舊有水塔改裝成光塔。　2｜挑高接待大廳。　3｜進落式的圖書館。　4｜進落式末端點心區。　5｜法式餐廳前半部酒吧。　6｜水療中心。7｜法式餐廳挑高斜屋頂。　8｜層落院落中的天井與水景。　9｜排屋間拱門入口。　10｜紅磚砌與石造的細部。　11｜別墅前院。　12｜別墅前半部是客廳，後半為餐廳。　13｜二樓品茗起居室。　14｜中軸對稱床鋪。　15｜天台空中花園。　16｜床鋪後方書桌。　17｜偌大浴室角落置一浴缸。　／照片6由上海嘉佩樂酒店提供。

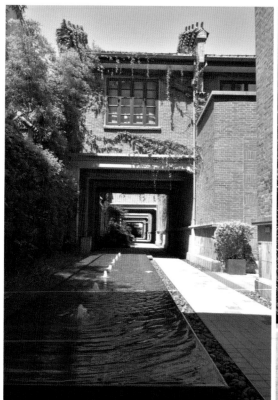
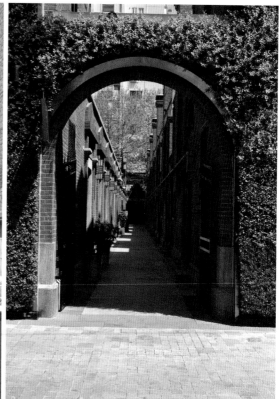

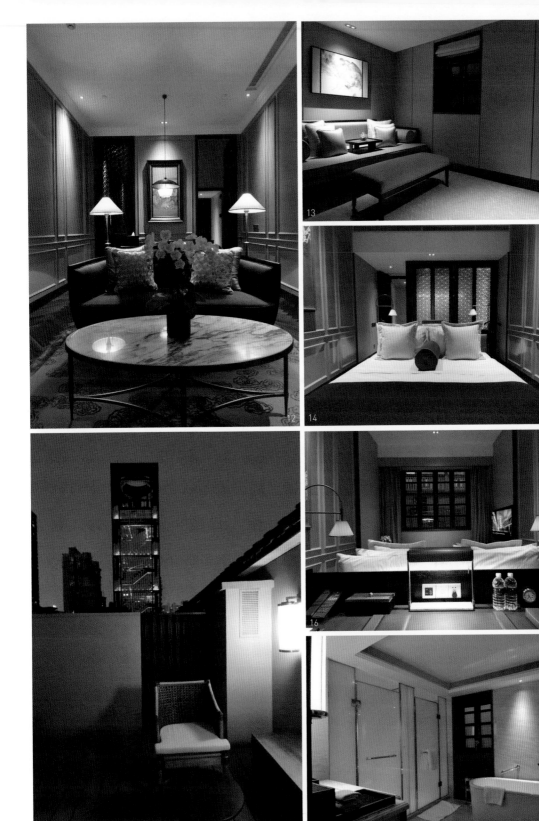

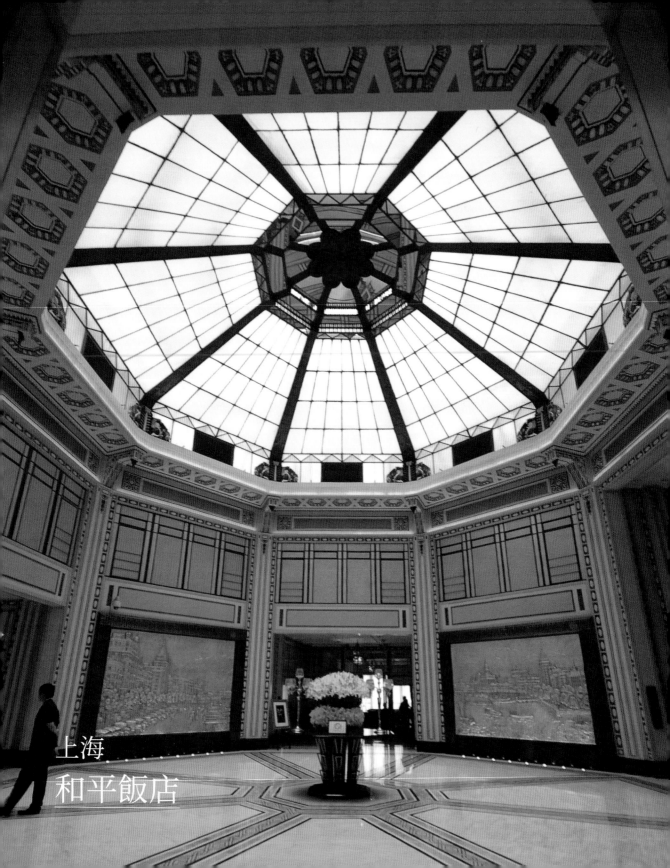

上海
和平飯店

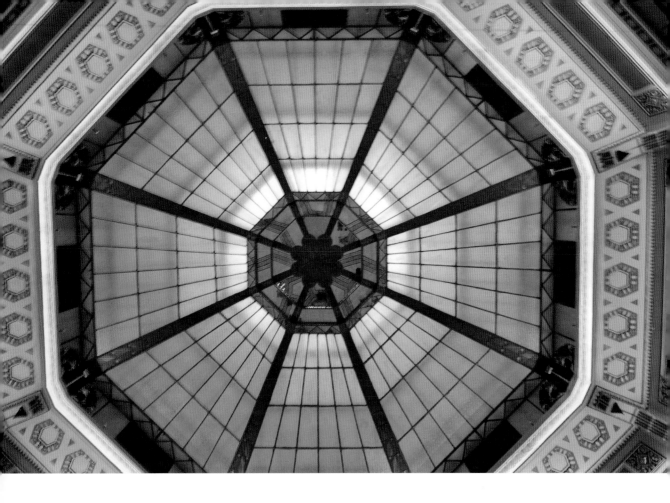

　　上海外灘十里洋場，隔著黃浦江一眼望去，浦東各式各樣超高層建築聳立，成就世界現代大城市的恢弘氣度。回首再望外灘租界時期所留下的赫赫有名巴洛克、裝飾藝術風格古老建築，這些文化遺產是一種「公共財」。上海老建築不少，而我眼中卻只有最高處的綠色光塔──上海和平飯店。

　　和平飯店建於一九二九年，正式開幕時名為「華懋飯店」，十二層樓高的裝飾藝術建築曾是當時中國第一座高樓，而現今和平飯店已不僅是昔日舊建築的再生而已，在加拿大費爾蒙集團的管理之下，內部硬體與服務管理軟體都是世界級的水準，最終於二○一○年風華再現，重新開幕後加入現代繁華上海的行列。

　　近百年來，和平飯店最珍貴之處，無庸置疑，為其芝加哥學派的裝飾藝術建築風格，而其外觀石雕藝術剛性十足，皆不若古典建築那般繁複。大廳入口位置向西移置，其上方無建築體，於是挑高八角形大廳，陽光透過格扇彩繪玻璃的篩漏灑下，滿地斑駁燦爛，令人醉心於七彩世界。由大廳向東轉進則是舊有大廳原址，現改為「茉莉酒廊」，挑高兩層的空間裡懸掛著極美的裝飾藝術風格傘狀燈具，一旁休憩區的立燈與廊道上的壁燈，皆是重新整理過再利用的舊有珍貴燈具。這些燈具是和平飯店的重要資產，也是百年藝術品經典。我在它們身上發現了建築學理上的歷史重疊，在原為裝飾藝術的直線、斜

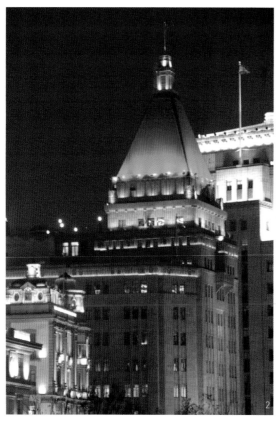

線、波浪三角形圖騰線條中，混合幾近一半曲線或圓形，這反映了「新藝術」（Art Nouveau）亦隱身於其中，因此這裝飾藝術比一般剛性外表多了份優雅柔美。

八樓的西式餐廳「華懋閣」，為全館欣賞外灘的最佳視野之處，尤其是室外大陽台，看盡外灘風光之外，更飽覽浦東超高建築群的優美天際線。六樓中式餐廳「龍鳳廳」在全館大肆更新翻修工程時，拆除了天花板，才發現當時為逃過文革一劫，許多偽裝的飾板後方竟是百年前留下的原始真跡，於是各種昔日中國式裝飾藝術圖騰彩繪，一一重現於世人眼前。

由於建築物西邊一部分是新增築，較複雜的水空間便配置於此──游泳池、健身房與SPA水療世界「蔚柳溪」。其中蔚柳溪SPA不同於一般芳療、水療，特別強調中國傳統穴位指壓按摩，但有時服務人員指壓力道並不一致，於是發明了「太極穴壓石」，一白一黑的太極形石片以白雲母石片與黑瑪瑙為材，尖端處便是按壓穴位的工具，嘗試過後，直覺就是到位。

客房中最引人入勝的是「九國套房」和「沙遜總統套房」。「九國套房」之中的日本套房、義大利套房、西班牙套房、德國套房、英國套房、法國套房、印度套房、美國套房、中國套房各有其代表性，真切反應出不同國家特色，這在商業上應會達到某種程度的話題性，吸引旅客入住。但將這沉重的議題

置入光環十足的外灘代表和平飯店，似乎有些僭越。裝飾藝術的宿命存在是包袱、也是榮耀，如果以較現代輕巧的裝飾藝術風格微整型一路做到底，難道不是對這聖殿的一種致敬？

　　和平飯店不太像是一座供人歇息的旅館，比較近似裝飾藝術建築史博物館，論述著國際建築風潮進駐上海建築史的印記。飯店外表古樸依舊，內在活力新生，昔日榮光、歌舞昇平的風華再現之外，這建築文化藝術史上重要的一頁繼續傳了下去。

1｜八角藻井自然光天窗。　2｜歷史悠久的和平飯店再改造。　3｜舊建築增加的異貌新元素。　4｜拱形通廊與對稱大樓梯。　5｜因風水問題永遠不會打開的東側門。　6｜中式餐廳「龍鳳廳」。　7｜西式餐廳「華懋閣」。　8｜茶吧立燈。　9｜教堂式和平宴會廳。　10、11、12、13｜各式裝飾藝術燈具。　14｜雙人SPA房。　15｜室內溫水泳池。　16｜日本套房。　17｜西班牙套房。　18｜英國套房。　19｜法國套房。　20｜印度套房。　21｜中國套房。　22｜總統套房起居室。　23｜偌大衛浴空間。

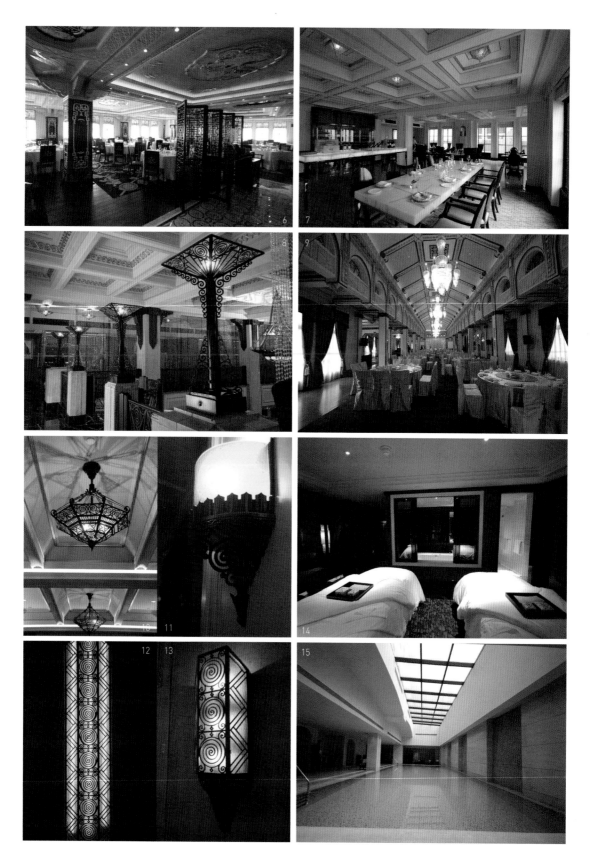

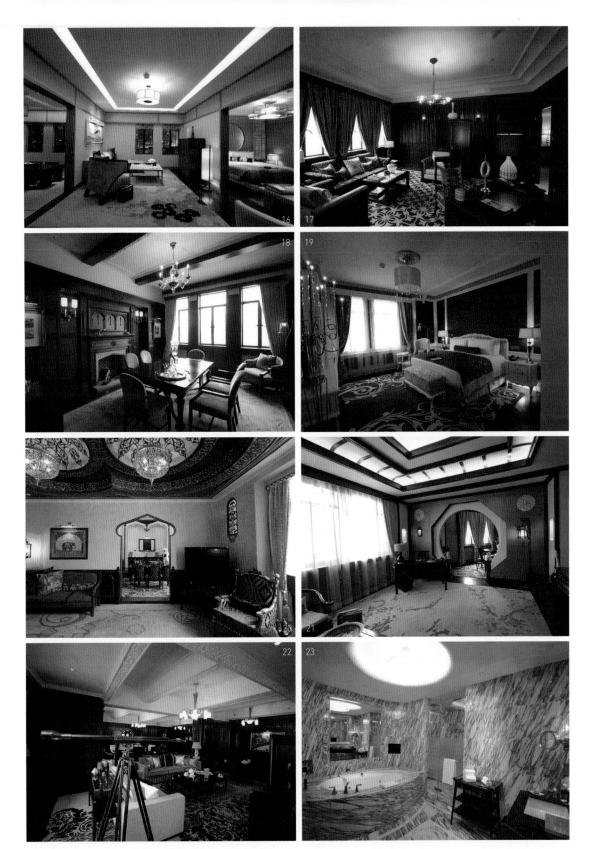

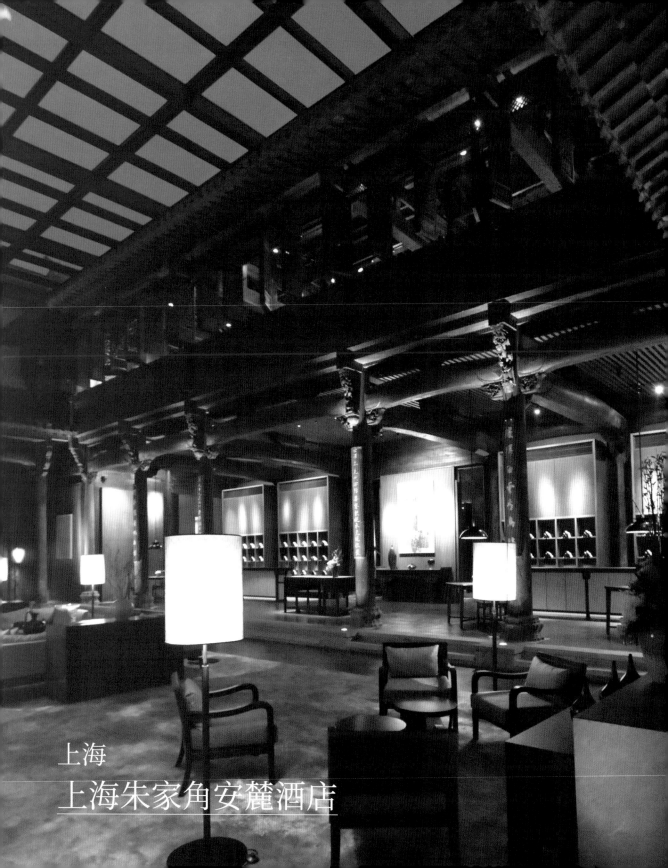

上海
上海朱家角安麓酒店

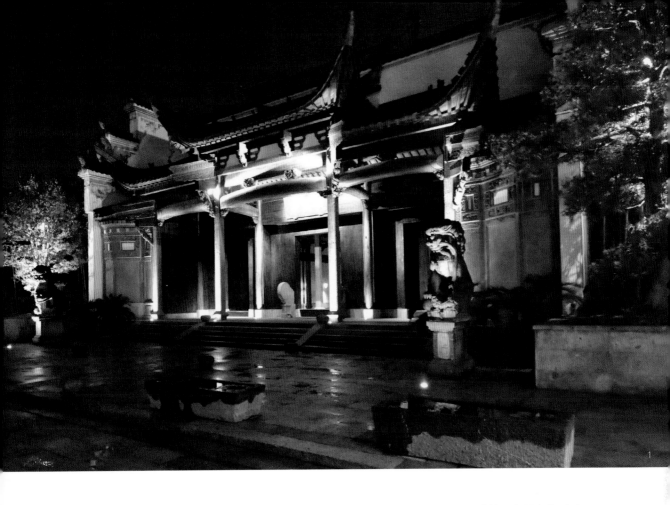

　　「文創」是現今世界各地的顯學，相異國度各自擁有不同的文化表徵，歷史久遠的國家具方方面面皆豐富的文化資源，地理位置特殊的國家則有驚奇勝景，若要尋找自己的文化根源並為它再創榮光，得先清楚認知在地的發展優勢。中國悠遠的歷史在世界時間流裡具有重要地位，所傳承的文化文物眾多，可講述的典故亦然繁富，但文革時期的破壞使之有了缺憾。不過正如歐洲亦曾有文化「黑暗時期」，而後才有「文藝復興」的誕生，中國的文化大復興也將是必然趨勢。上海朱家角安麓酒店的出現，其背後所挾帶的「建築良善高尚道德觀」具有國際級的影響力，這創舉震驚了全世界。

　　中國的「黑暗時期」——文化大革命，雖毀了許多歷史資源，卻有人暗中搶救、保護並暗藏，這感覺像電影《辛德勒的名單》（*Schindler's List*），納粹壓迫險境之下所掩藏的人性主義。我們的話題主角——秦森集團的創辦人秦同千，長年關注古建築遺跡，想讓自己收藏的四百多棟老建築活化再生，於是將建築與頂級度假村結合，並附設珍藏博物館。這願景在中國首旅集團段強與安縵創始人及GHM酒店管理營運品牌（General Hotel Management Ltd）的合作之下，創造了一個專屬中國的安縵，名為「安麓」。「安」為平靜安定，「麓」為山腳下的隱居之所，其意為安於麓間。中國第一間安麓酒店落址於上海西邊的「朱家角」，這個一千七百年前形成的村落有「上海威尼斯」之稱。

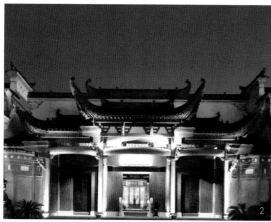

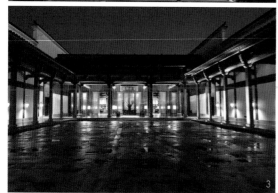

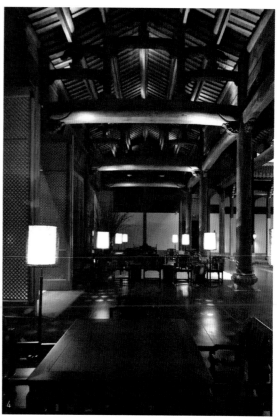

　　安麓之所以具有撼動性，在於歷史古建築拆解修復、重組活化再利用。酒店前偌大廣場左右是五鳳樓及戲台對峙而立，五鳳樓擁有六百年歷史，是明代徽派代表古建築「江南第一官廳」遷建之處，三進建築兩天井。其屋頂輪廓並非直線，似鳥翼展開的曲線，簷角起翹共有十翼角，如五對展翅，故名為五鳳樓。徽式建築追求巍峨氣勢，這名字同時寓意了鳳凰吉祥的內涵。另一要角「戲台」建於清嘉慶二年，形式為歇山頂，用以彩塑戲劇人物，富麗堂皇、色彩絢麗，藝術價值高。這兩件歷史遺存物都被遷建於此，成為在地文化精神指標，業界其他酒店難以效尤。

　　全館餐飲空間最經典包廂位於正中央，打開大門直接通往戲台古蹟，除了不定期的戲曲表演之外，沒活動時就成了舉辦半戶外派對的絕美場所。

　　客房房型中，「陽庭閣」獨棟別墅為基本門檻。全室通透，僅以四只五斗櫃區隔，起居室傢俱皆呈現中國風，但增加改良式現代精神。衛浴空間裡只見極長的雙槽式洗臉檯，為了反都會文明，選擇將該有的明鏡藏起來，以絲棉織布面板覆蓋，白瓷獨立浴缸則面對落地玻璃外的青竹造景。要考究客房的層級高低與否，檢視其備品即可知曉，而上海朱家角安麓另創頂級水準，黃銅手工打造的燭台、熏香精油淺碟、香皂盤及菸灰缸皆以雲狀迴紋圖騰表現中式精神。

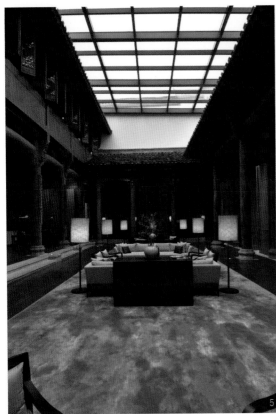

　　若要分辨安縵與安麓的區別，依我觀察有兩個重點：一是安麓有六百年歷史古文物建築活化再利用的加持；二是安縵三十年來復刻民族色彩的沉重包袱在安麓這裡變得輕盈了，設計師賦予酒店三成的現代設計精神，而且極講究細節，由微小備品及那令我讚嘆的亞麻製盥洗包即可得知。賣個關子，若想見識神來一筆的包，請造訪上海朱家角安麓慢慢享用。

　　上海朱家角安麓酒店讓原本垂垂老朽的古文物復活、重見天日，全世界各地都在搞文創，但這般「大器」的文創可是世界首創，上海朱家角安麓酒店應列為國家級寶藏公共文化財產。

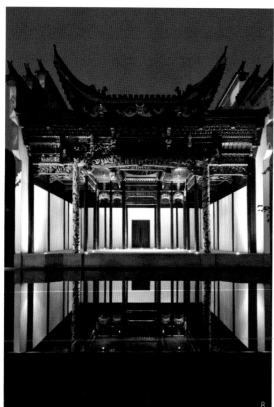

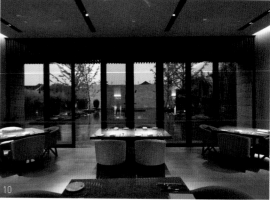

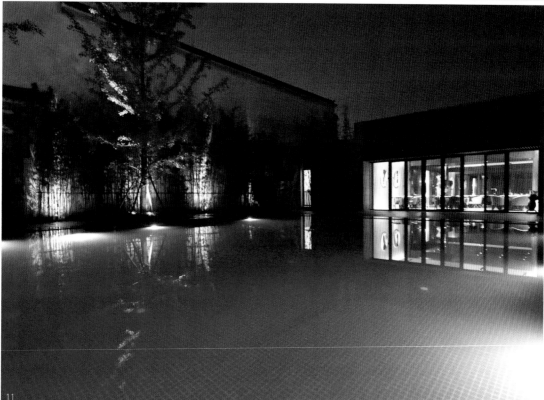

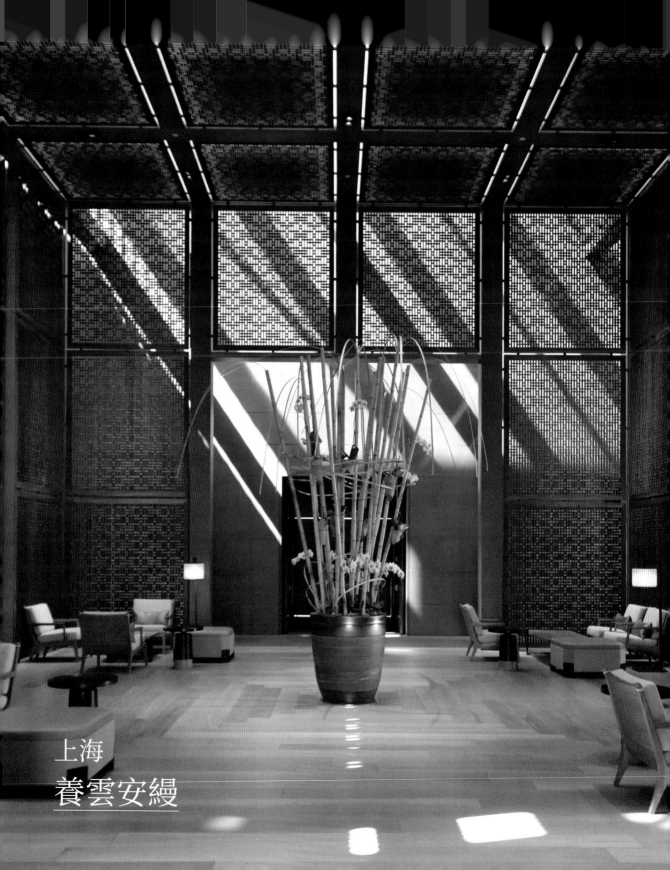

上海
養雲安縵

　　中國第四座安縵度假村落腳於上海南邊閔行區馬橋鄉，占地五百多畝，為全世界面積最廣袤的安縵成員。安縵養雲的「雲」，意即心靈，養雲即是養性。

　　養雲安縵的建立與此地兩大歷史事件息息相關：一是水壩建設所衍生的拯救古香樟木和古民居拆解保護運動，二是上海的「馬橋文化」。江西在建設水壩之際，由於水位升高嚴重，恐將淹沒千年古香樟樹林，附近的徽派古鎮傳統民居也不能倖免，於是人們將香樟木和徽派建築移植到馬橋現址的養雲安縵。而馬橋文化則源於四千多年前，當時上海陸地仍未成形，沙崗、竹崗和紫崗三片陸地像龍脊般浮於海面，而上海最早的文化即發源於此，稱之「馬橋文化」。四千年文化、三百年古樹、三百年古宅的有機組合，形成養雲安縵特殊的基因，在地文化透過歷史事件的融合、激發而有了豐厚的層次，傳統與現代的融合是安縵御用建築師凱瑞·希爾的首要課題。

　　園區主要分成新舊兩部分，江西移植來的舊建築用於古蹟別墅和書房，其餘空間則採取現代建築。正方形的大廳是一座灰色花崗石水泥盒子，四周豎起金絲楠木的格柵屏幕，上等材料金絲楠木帶著香氣，質地堅硬、具耐潮防腐效果。由於石頭牆面上方長條縫隙天窗有光射入，灑於壁面的光芒，再透過半透空木格柵的前景掩映，大廳這一室氛圍不必靠飾品的裝置即光彩動人。中心服務區三向開口通往各區，鏡面水池與交錯的廊道引領人到達幅員遼闊的各處，在浮光掠影、水光反射之中，步行成了悠閒散步的情境。

　　途中先經過的賣店和雪茄吧獨立建築亦是正方形盒子，背面為實牆，另外三個景觀面都採高聳落地玻璃，內層再浮置一層銅質金屬網，有弱化畫面的作用，使外面的景物都像是印象派的視覺效果。一般

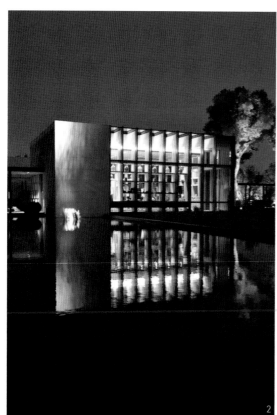

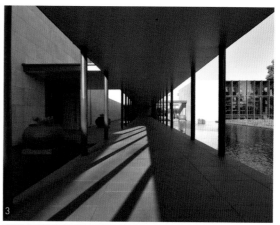

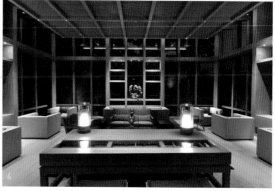

酒店很少看到專屬的雪茄吧，但在安縵體系裡是標準配備，不為營利賺錢，只為提供頂級服務。

三間餐廳和下午茶休憩區，仍呈現長方形玻璃盒獨立體的概念，彼此全以水道迴廊相連通。一般異國料理餐廳的氛圍設計，傾向將國家的文化情境置入其中，但在安縵風格的規範下，江西料理餐廳「辣竹」、義式餐廳「Arva」和日式餐廳「Nama」的呈現皆完全一致，就是單純的「安縵休閒風」，一座度假休閒酒店只有一種性格，具品牌自明性。

水療中心「療」創下理療室設計史上的最大面積紀錄，強調可以一組朋友或整個家族共同進行療程。空間就像總統套房規格，有起居室、大型水療池、數座按摩床、偌大休息室，不再只是一般單人或雙人理療室。室內恆溫泳池一側是面向外部庭園的落地玻璃窗，另一側牆則有天光滲入洗於石壁上，兩側都將自然的元素引入室內，情境動人。室內泳池外邊又設戶外無邊際泳池，池水燈光與黃昏漫天彩霞，池畔環境氛圍迷人。

古蹟保存區在度假村的另一邊，首先會看到從江西移植來的古香樟木林，其中一棵綁著紅絲帶的是千年老樹。樹後方是園區的標的物「楠書房」，是從二十六棟明清古宅中精選出來、曾經作為私塾的建築。楠書房素承「美成在久」理念，以金絲楠木為主要載體，空間氛圍的營造提供了怡情養性之所在。

十三間古宅院落客房，有兩房至五房的大別墅提供頂級的服務。別墅特色就是被保存下來的明清民居建築，每一塊古老石磚都被重新整理再組合，顯現出古意盎然原貌。而這古民宅最經典之處，即無所不在的天井，由於大別墅場域寬廣深邃，為讓內部擁有較舒適的通風採光，這天井的設置解決了室內物理環境的問題。以感性角度觀之，這奇幻的半戶外微空間，暗沉的色溫中忽有陽光滲入，靜謐雅緻的心

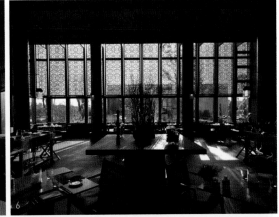
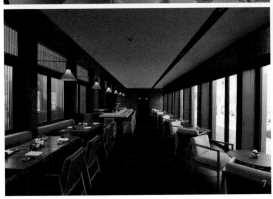
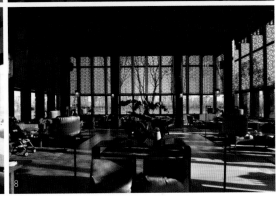

情油然而生，為整棟古宅精神所在。

　　新建的二十四間標準套房，為了與古宅有所呼應，選擇以深遠、類似街屋的長形建築量體呈現，並設有兩處天井。入口玄關旁就是第一個院落，綠色植栽、白牆與透空的石磚在陽光下顯得幽靜，兩只休閒座椅前設置一戶外火爐，在此能感受溫暖又沉靜的夜晚。中央起居室及床鋪空間天花板是雙斜屋頂，而另一院落的天井靠近浴室，故在天井庭院中央設置一戶外泡池，讓房客可以在月光星空下入浴。經過天井，最後端是衛浴空間，仔細端詳浴缸靠牆上方，天光洗染而下，斗室因迷人洗牆光變得神氣活現。新建的全部客房皆做成現代式建築，但走近會發現它仍存有古宅的形制精神，主臥兩側的天井在空間上反應了古宅的特色，室內才看得到的內斜屋頂亦是古宅的建築形式。凱瑞‧希爾在養雲安縵的設計，不是形似而是「神似」，這形而上的呈現是最高明的手法。

　　養雲安縵融合古今歷史、中國風與國際性，保留傳統也同時創造類古典空間的場域氛圍，確實能作為遇到既存古蹟課題的解決之道。安縵系列度假設施在全世界各地的不同文化上各自表述，但內斂、低調、含蓄是永恆不變的主題。遠離塵世的古樟林寧靜調性、養雲安縵內的靜居，自然與人造於此和諧地融為一體，記錄歷史事件，也創造鮮活的人性現代居所。

1｜千年大香樟木。　2｜賣店水景倒影。　3｜迴廊水景光影。　4｜專屬雪茄室。　5｜中式餐廳「辣竹」。　6｜義式餐廳「Arva」。　7｜日式餐廳「Nama」。　8｜下午茶休憩空間。　9｜古蹟「楠書房」。　10｜書房內的金絲楠木傢俱。　11｜理療室的起居空間。　12｜室內水療池邊的天光。　13｜戶外水療池。　14｜室內泳池側壁天光。　15｜戶外泳池夜色。　16｜古宅別墅客廳。　17｜古宅衛浴空間。　18｜徽派建築寬廣空間裡的小天井。　19｜新別墅起居空間的兩側天井。　20｜第二進天井中置一浴缸。　21｜浴缸上方天光。

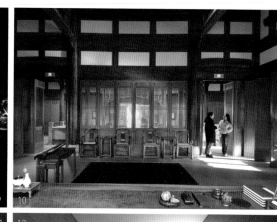

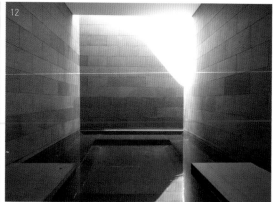

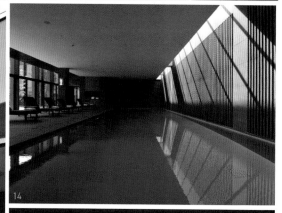

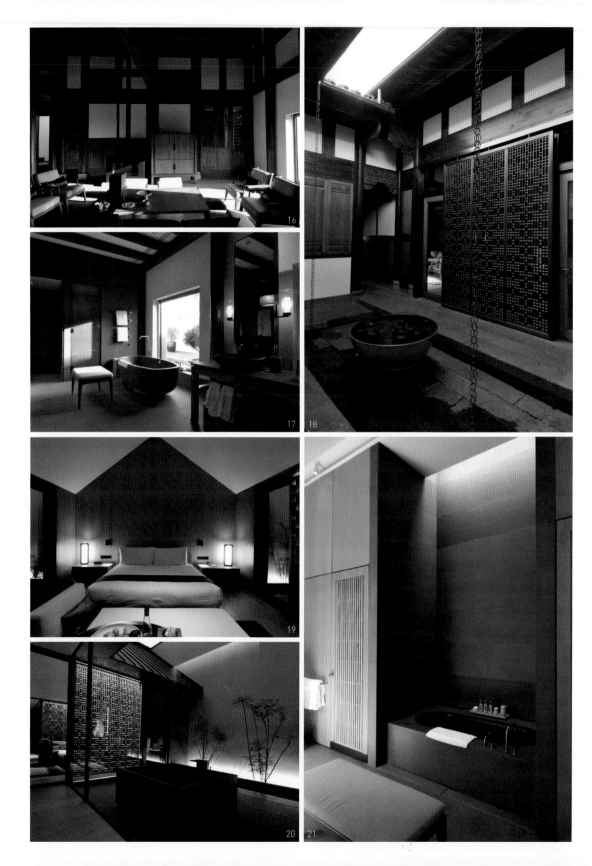

16

17 18

19

20 21

305

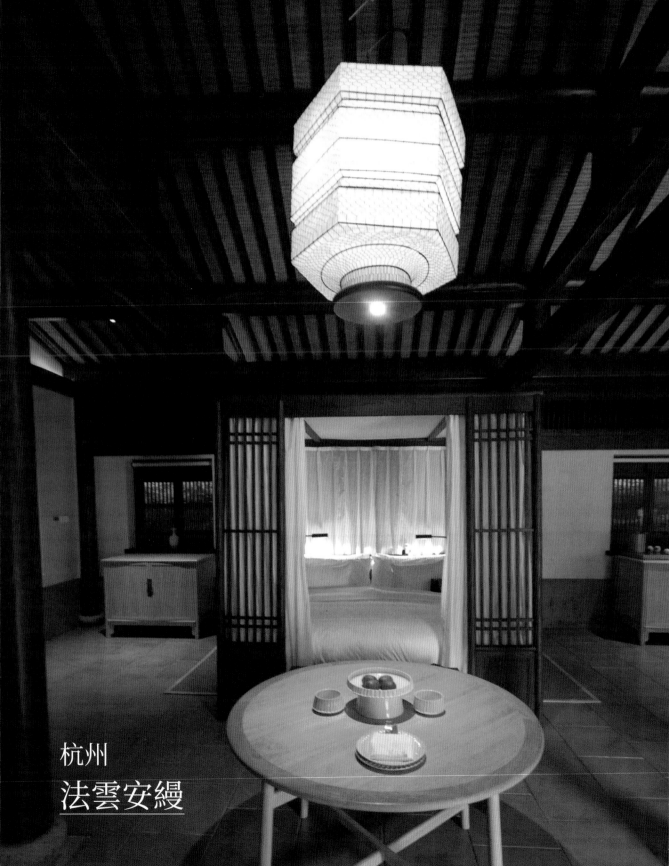

杭州
法雲安縵

1

　　法雲安縵位於杭州法雲村，鄰近建於西元三二六年、濟公修行的靈隱寺。這擁有兩百年歷史的村
落，原是靈隱寺和尚退休居住之所，安縵在這十四公頃保留下四十七處住所，改造成這法雲安縵度假
村。保留既有灰瓦土牆，唯一的石頭路串聯起整個村落所有設施：茶園、自然森林、蒼翠竹林、幽靜山
林溪壑。路的盡頭接著靈隱寺的後門，而路的起頭又是「杭州佛學院」，於是晨昏只見和尚在這小徑往
往返返，人數絕對遠超過房客。時光錯置之下，不知道自己身處於哪個年代。

　　一處樣貌不甚富麗的小土屋是度假村接待所，室內陰暗深沉，深色木作與淺白色傢俱強烈對比下，
很快可分辨出原有既存物，與設計大師賈雅・易卜拉欣布置的現代設計仿明式傢俱。在古典大屋頂四壁
之下，置入新式仿古典的物件，兩者形成對比卻又相互融合，這大廳可嗅出設計的最高境界。

　　屋後便是一條長長石頭小徑，長六百五十公尺，名曰「法雲徑」。沿途兩旁散置著客房和度假村
食堂：首先便是村莊食坊「蘭軒」，提供杭州當地傳統菜餚；再者是「蒸菜館」，供應各蒸式點心和蒸
素菜。而對面一旁是村中央地區，亦有位於風水寶地的「法雲舍」，這十八世紀的大型建築裡面是座圖
書館及藏經閣，書架旁是兩處低矮臥榻的閱覽室，似蝸居般安穩與沉靜。再往前是餐廳「吟香閣」與酒
吧，這是全村中唯一較新的建築，內設西式餐廳和會議室。然後是「和茶館」，這裡是提供各式珍貴茶

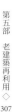

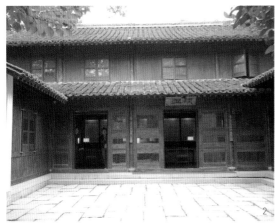

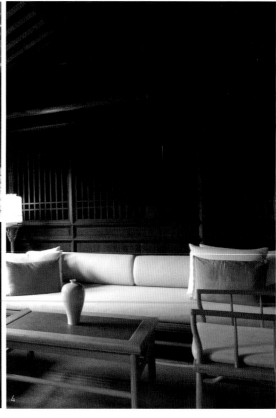

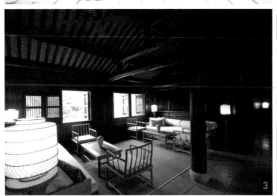

飲的品茗區，內部則是杭州的家常菜館，用餐價格難以和安縵聯想在一起，費用極其家常。

最後是水療中心「沐浴館」。因客房內只設淋浴間而沒有浴缸，度假村刻意在此設置木製大浴盆以彌補客房的不足。在此後方是戶外泳池，終年常溫攝氏二十八度，初冬之時亦適合戶外冬泳。二十公尺長的泳池圍繞在翠竹、茶圃、玉蘭樹之間，傍晚時光浪漫迷人。

館內統一就地取材，土牆、石瓦、木窗是其元素，室內雖採用現代化設備，但極其低調的質感形式與舊屋格局相融。尤其是衛浴間，其功能絕對滿足現代人舒適便利之使用，而其形卻帶著百年前古貌。室內空間挑高，深色木作與灰色青磚地板點綴淺色仿明式傢俱，在此多以木、竹、藤、石為材料，嚴拒現代文明的質感入侵這空間。

客房「豪華套房」果真「豪華」，斜頂高度達十公尺，在這極高聳空間底下的獨立臥房，與其間四柱式罩床對比之下，看來寬大了許多。若說有什麼缺點，便是有一點冷清，人在其間顯得渺小，少了安定感。起居室偌大空間雖有兩組沙發及餐桌椅，亦敵不過遼闊的廳堂尺度。由於大師賈雅·易卜拉欣採用極簡設計，室內沒有多餘的擺設而熱鬧不起來，加上土屋開窗極其窄小，室內光線顯得暗沉。在微弱

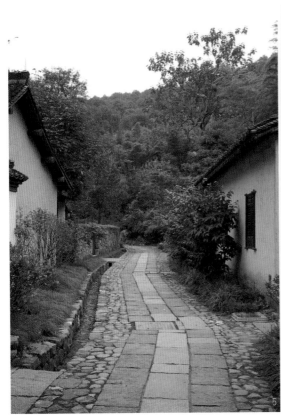

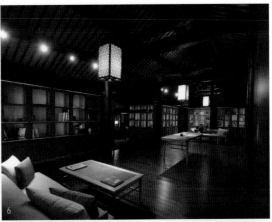

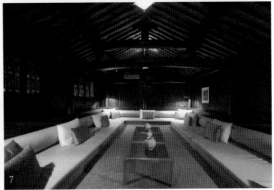

燈光之下，人心自然靜了下來，是蕭條冷清抑或是清心修行？旅人需要自行選擇心境模式。

　　清晨的客房早餐時光，餐桌設置於前庭的「埕」。溪壑竹林之上，薄霧飄乎，初冬的法雲早餐令人清心醒腦。在這秀麗的自然環境中，富有獨特文化遺產、靜謐禪意的村落裡，發散著桂花與茶葉的芳香。法雲安縵度假村在我眼中較像是「修行之所」，不管你的信仰為何。

1｜入口前廳甚不起眼。　2｜三合院建築大廳。　3｜大廳旁接待休息室。　4｜設計師賣雅選擇使用淺色木質傢俱。　5｜「法雲徑」串聯各客房及設施。
6｜「法雲舍」圖書空間。　7｜低矮臥榻閱讀空間。　8｜「吟香閣」內部。　9｜「和茶館」展示牆。　10｜村莊食坊「蘭軒」。　11｜水療中心過廳。
12｜質樸芳療室及木桶浴缸。　13｜戶外溫水泳池。　14｜村莊別墅的前廳與門屋。　15｜村莊別墅的偌大起居室與餐廳。　16｜上層臥室獨立空間。
17｜平層別墅「屋中屋」概念的臥鋪。　18｜不成比例、偌大無比的前庭。　19｜別墅內不成比例的大客廳。

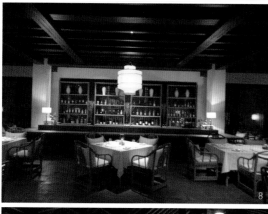

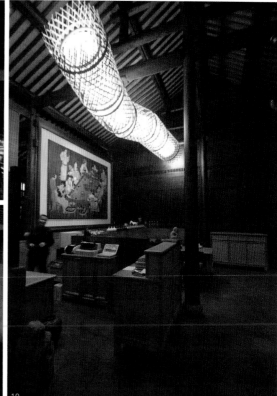

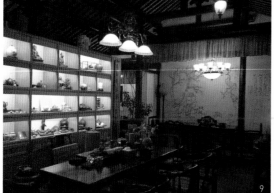

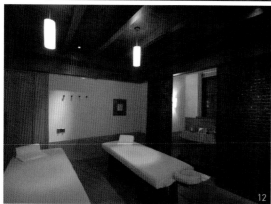

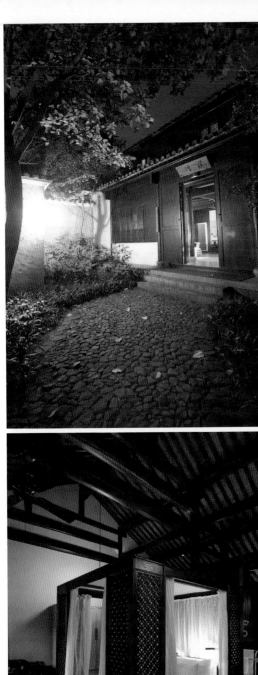

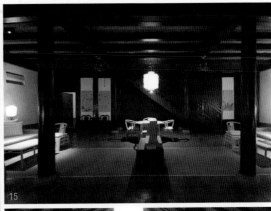

15

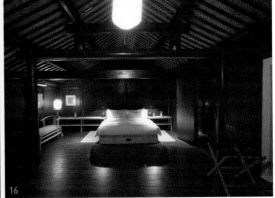

14

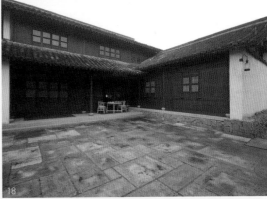

16

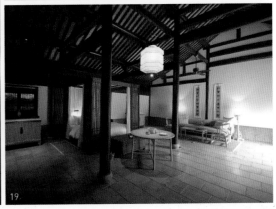

18

17

19

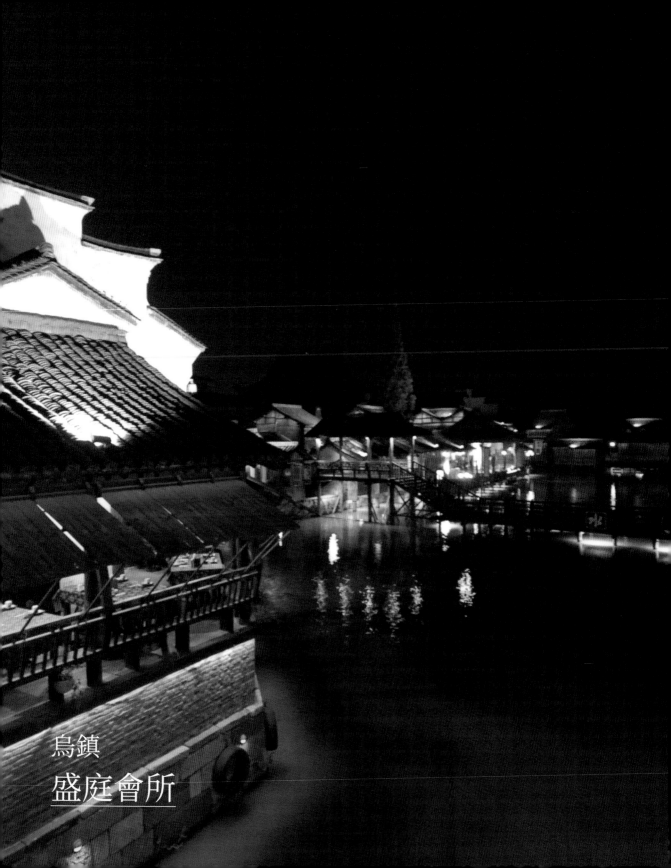

烏鎮
盛庭會所

1

烏鎮是中國江南水鄉古鎮典型代表，擁有兩千年文明史和一千三百多年建鎮史，素有中國「最後的枕水人家」之美譽。護鎮北河和大片溼地包圍著城鎮，形成「水中鎮、鎮中水」的現象，而西市河貫穿了整個烏鎮，成為古鎮的大動脈，沿著這河流軸線約莫半小時便可東西走完一趟。寺觀建築、書院、茶館加入行列，將水鄉古鎮染出一片人文氣息。水上人家聚落當中，可見到水劇場、水上市集等公共設施，質樸無華的聚落建築與秀麗清明的靜謐河道，一曲河水拱橋、靜流映月，是中國古代水墨畫中的場景。我因其名為「烏」鎮而端詳之，建築多以深色木作組成，小鎮街景色溫極低，深沉而內斂，更增添烏鎮耐人尋味的深層氣息，這也是我認為烏鎮較具深度的一面。烏鎮會所──「盛庭」也因為其特殊環境與建築性格，入選於全球奢華精品酒店聯盟（Small Luxury Hotel of the World）名錄當中。

烏鎮會所其實是由「錦堂」、「盛庭」、「恆益堂養生會所」三座百年豪宅聯合而成。當中「盛庭」門口便是河道及遷善橋，擁有私人獨立碼頭。原名為「巴家廳」的盛庭會所，其宅曲徑通幽、格局氣派，是當地著名中醫師巴心孚的宅邸，後因戰爭幾度易手，於二○○四年才改建為盛庭。建築聚落為三進硬山式園林庭院，蜿蜒長廊連接各廳堂，利用江南水鄉元素和現代設計手法，並以現代設施配備加以改造。在多層次的中庭院落中，迴廊外側以「雙層牆」概念，設置了大面落地玻璃，有一點設計旅館

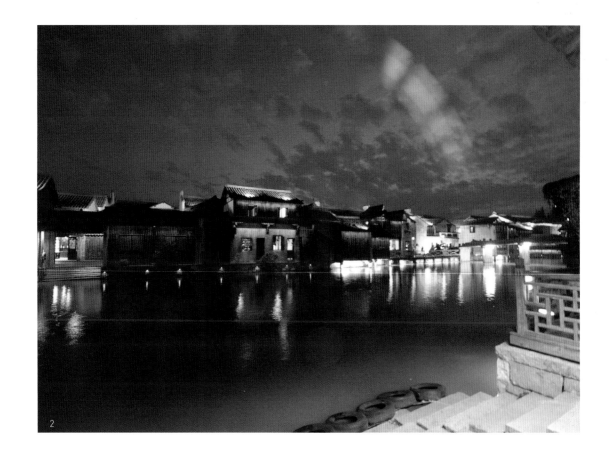

的精髓。各院落天井種植青竹，故月洞門的借景當中滿是竹的意象。

　　盛庭會所總面積一萬多平公尺，散布於眾多中庭進落合院當中，每一個中庭天井以月洞門相隔另一院落，不規則地設置客房，迴廊以「之」字形前進串聯，穿梭於其中像是走入迷宮，舊遺存融合幾許新意。有些客房座落於中庭四周，面對著庭院中的老樹竹林；有些則臨著烏鎮老街，與隔壁老舊房舍比鄰而居，擁有質樸古意的大街景觀。

　　主要入口穿堂高掛紅燈籠，接待櫃檯旁是臨庭院而建的品茗茶吧「品雨軒」，向外觀去便是大樹與中庭水景，傳統建築風格與寧靜水鄉風情完美結合，在盛庭眾廳舍裡算是較大尺度的空間，高聳木構造斜屋頂可以看出其年齡，旁邊便是具有商務接待功能的「盛意廳」。另外，會所內餐廳「水晶廳」可作為宴會使用，這座大型景觀包廂擁有視野遼闊的風景露台，將方圓之內的季節之美盡收眼底。

　　盛庭會所有二十二間「園子套房」和兩棟景觀別墅，其中樓中樓房型的園子套房「清影苑」，總面積共一百平方公尺。一樓是現代裝置的起居空間。古老木造落地玻璃門外是烏鎮街景，不必太在意隱私性問題，坐在客廳看著老街上來來往往的遊客，便是一幅具舊時代性的畫面。走進樓上臥室，一眼即見百年高聳木構造斜屋頂天花板，古木檁柱穿梭於其間，大面積範圍的古意覆蓋之下，床座與梳妝檯亦具

年分，時下一般設計旅館無可比擬。夜晚於陽台上俯看老街夜景，這裡一點也不安靜，鄰房大嬸的吆喝聲在夜裡傳送千里。

　　最後連打更的老伯也經過了，才知現代人只打更，可沒有「天乾物燥，小心火燭」這台詞。穿梭在夜晚烏鎮裡的人們，有的是在地住民，有的是外來遊客，看來這打更的老伯是最應景的人了。

1｜水廊夜色。　2｜盛庭的獨立碼頭。　3｜大街上的盛庭。　4｜古文物花格窗。　5｜茶吧保存了古韻。　6｜茶吧「品雨軒」。　7｜冬暖夏涼的迴廊。
8｜迴廊邊的水庭雕塑。　9｜庭與庭之間的中介。　10｜古老石門。　11｜客房一樓的現代新裝置。　12｜客房二樓的古老傢俱再利用。　13｜木構造斜頂的古空間氛圍。　14｜陽台上俯看古鎮街景。

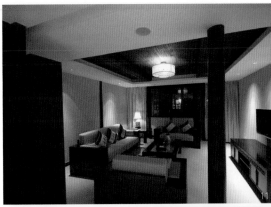

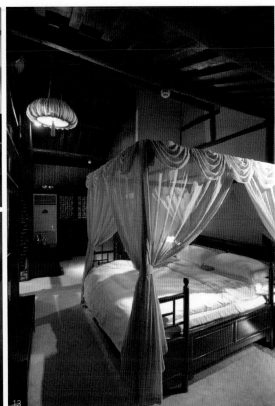

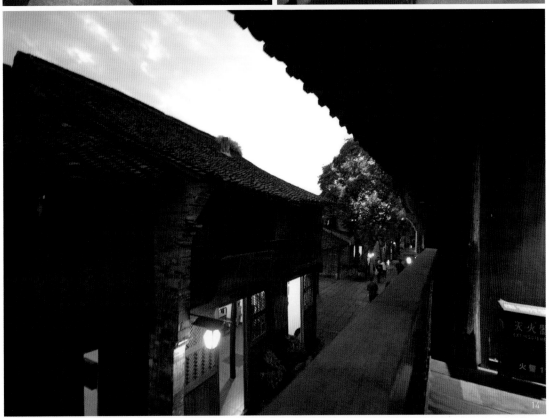

國家圖書館出版品預行編目（CIP）資料｜投宿中國精品旅館：體驗新、舊交融的極上之宿／黃宏輝　著；一一版.--臺北市：時報文化出版企業股份有限公司，2021.12；320面；19×23×1.9公分.--（HELLO DESIGN；61）｜ISBN 978-957-13-9805-1（平裝）｜1.旅館 2.建築藝術 3.建築美術設計 4.中國｜922.8｜110020662

ISBN：978-957-13-9805-1
Printed in Taiwan

HELLO DESIGN 061

投宿中國精品旅館

體驗新、舊交融的極上之宿

作　　者：黃宏輝

主　　編：湯宗勳

特約編輯：石璦寧

美術設計：陳恩安

企　　劃：廖彥綾

照片提供：黃宏輝

董事長：趙政岷／出版者：時報文化出版企業股份有限公司／108019台北市和平西路三段240號1-7樓／發行專線：02-2306-6842／讀者服務專線：0800-231-705；02-2304-7103／讀者服務傳真：02-2304-6858／郵撥：1934-4724 時報文化出版公司／信箱：10899臺北華江橋郵局第99信箱／時報悅讀網：www.readingtimes.com.tw／電子郵箱：new@readingtimes.com.tw／法律顧問：理律法律事務所／陳長文律師、李念祖律師／印刷：華展印刷有限公司／一版一刷：2021年12月24日／定價：新台幣580元

時報文化出版公司成立於一九七五年，並於一九九九年股票上櫃公開發行，
於二○○八年脫離中時集團非屬旺中，以「尊重智慧與創意的文化事業」為信念。